[美]马特·约基(Matt Yockey)等 著

潘苏悦 译

MAKE OURS MARVEL

漫威传奇
漫威宇宙与商业帝国崛起

机械工业出版社
CHINA MACHINE PRESS

漫威公司从最初在漫画出版领域奋力追赶 DC 公司，发展到成为 21 世纪最成功的跨媒体企业之一，它是如何做到这一点的，又是如何让创作者和消费者感到信赖的呢？本书分析了漫威发展过程中的一些最引人入胜、最复杂的经历，试图从中寻求一些启发。

"漫威宇宙"的构造非常复杂，它是把许多不断变化的经济、工业、技术和艺术力量糅合而成的产物。虽然斯坦·李在 1974 年发行的《漫威漫画起源》中描述了漫威漫画的起源，但笔者认为用"大爆炸"来形容漫威漫画的起源似乎更加贴切。

在艺术创意、超级英雄题材和较为成熟的读者群之间的碰撞中，20 世纪 60 年代的《漫威漫画》杂志变革催生出一个故事宇宙和一个媒体帝国，这个帝国后来的蓬勃发展是完全无法预料的。事实上，这本书可以作为"漫威宇宙"研究的起点，为日后更为深入的学术研究奠定了基础。关于漫威的探讨才刚刚开始。

Copyright ⓒ 2017 by the University of Texas Press; Chapter 4 Copyright ⓒ 2017 by Derek Johnson All rights reserved

The simplified Chinese translation rights arranged through Rightol Media（本书中文简体版权经由锐拓传媒取得 Email：copyright@ rightol. com）

北京市版权局著作权合同登记　图字：01 - 2018 - 5770 号。

图书在版编目（CIP）数据

漫威传奇：漫威宇宙与商业帝国崛起／（美）马特·约基（Matt Yockey）著；潘苏悦译. —北京：机械工业出版社，2019.4
书名原文：Make Ours Marvel: Media Convergence and a Comics Universe
ISBN 978 - 7 - 111 - 62817 - 0

Ⅰ.①漫… Ⅱ.①马… ②潘… Ⅲ.①电影业—企业管理—研究—美国 Ⅳ.①J997.12

中国版本图书馆 CIP 数据核字（2019）第 097796 号

机械工业出版社（北京市百万庄大街22号　邮政编码100037）
策划编辑：赵　屹　戴思杨　　责任编辑：戴思杨
责任校对：李　伟　　　　　　版式设计：张文贵
责任印制：孙　炜
北京联兴盛业印刷股份有限公司印刷
2019 年 7 月第 1 版第 1 次印刷
170mm×240mm·19.25 印张·1 插页·339 千字
标准书号：ISBN 978 - 7 - 111 - 62817 - 0
定价：69.00 元

电话服务　　　　　　　　　　网络服务
客服电话：010 - 88361066　　机 工 官 网：www.cmpbook.com
　　　　　010 - 88379833　　机 工 官 博：weibo.com/cmp1952
　　　　　010 - 68326294　　金 书 网：www.golden-book.com
封底无防伪标均为盗版　　　　机工教育服务网：www.cmpedu.com

致 谢

受邀为本书撰稿的作者都非常优秀,能跟这么出色的作者合作,我觉得没有哪位编辑能像我这样幸运。在对浩瀚的漫威宇宙进行学术研究的尝试中,他们的勤奋、耐心、幽默感和奉献精神都值得称赞。如果没有得克萨斯大学出版社的吉姆·伯尔(Jim Burr),本书是无法问世的,编辑工作也不可能像现在这样愉悦。在他的睿智管理下,关于"如果出一本关于漫威宇宙的图书会怎样"的设想变成了现实。

目　录

致谢

绪　论　精益求精或百川朝海 / 001

　　漫威之"创世纪" / 010

　　漫威之品牌打造 / 018

　　专家汇集！ / 027

第 1 章　再造"正义"体系　漫威《复仇者联盟》和全明星团队漫画杂志的转变 / 035

　　产业背景与历史 / 039

　　故事叙述与人物塑造 / 042

　　结论 / 055

第 2 章　勇者无畏　戴维·麦克和夜魔侠，超级英雄漫画中的"差异界限" / 059

　　漫画如诗 / 062

　　差异的界限 / 063

　　奎萨达和麦克 / 065

　　夜魔侠和漫威风格 / 074

　　米勒和詹森：一种强化的风格 / 075

　　显克维奇：一种更具绘画性的技法 / 080

　　感知的诗意 / 093

　　结论：从艺术书到漫画小说 / 098

第 3 章　"她的反击！"　漫威漫画的女性主义史 / 101

　　创造属于我们的漫威 / 104

第 4 章 "分享你的宇宙" 漫威出版的世代、性别和未来 / 127

X 世代 / 130

倡议 / 136

结论 / 143

第 5 章 突破品牌 从"新漫威"到"漫威重启"！媒体融合时代的漫威漫画 / 145

我们说的是哪个"漫威"？ / 148

漫威的导演主创论 / 150

漫威的美学 / 159

第 6 章 漫威和动态漫画的形式 / 163

第 7 章 "漫威电影宇宙"中的跨媒体叙事与融合时代流行系列电影的逻辑性 / 179

媒体融合和跨媒体叙事 / 182

漫威电影宇宙中的多线性和跨媒体系列作品 / 186

非线性系列作品：漫威电影世界的翻拍 / 191

系列作品与可及性：漫威电影宇宙与融合时代的技术基础 / 195

结论 / 196

第 8 章 漫威短片和跨媒体叙事 / 199

跨媒体叙事的八大原则 / 201

漫威短片 / 203

作为跨媒体故事的漫威短片 / 205

结论 / 208

第 9 章　吐丝结网　联结蜘蛛侠系列电影之作者、类型和粉丝 / 211

　　寻找副文本 / 215
　　原作者意图："凭什么自命不凡？" / 218
　　电影类型和改编："尊重偶像" / 222
　　结论：漫威宇宙在媒体之间的连续性 / 225

第 10 章　扮演彼得·帕克　出演蜘蛛侠与超级英雄电影 / 229

　　名人蜘蛛侠：明星超级英雄 / 232
　　造剧：大场面的超级英雄表演 / 240
　　"有史以来……最佳……蜘蛛侠！"：超级英雄的表演与影迷 / 247

第 11 章　寻找斯坦　斯坦·李客串漫威系列电影的趣味色彩和作用 / 253

第 12 章　薛定谔的斗篷　漫威多元宇宙的量子序列 / 273

　　多元宇宙的历史概要 / 275
　　漫威多元宇宙：量子序列 / 279
　　漫威 / DC / 289
　　结论：水晶宫殿 / 295

作者简介 / 297

绪 论
精益求精或百川朝海

马特·约基(Matt Yockey)

第 54 期《神奇四侠》（1966 年 9 月刊）中刊出了一位读者的信件。这位读者向作者斯坦·李（Stan Lee）和画师杰克·科比（Jack Kirby）建议道，漫画出版商应该把漫画中角色的电影改编版权转让给那些"有才能将漫画改编成电影的人"。"我认为黑泽明（Akira Kurosawa）也许就是比较合适的导演。当然，我觉得你们这些可敬的原作者才有资格写电影剧本，不然改编出来的电影一定索然无味。""读者来信"这一栏目的编辑向这位热情的粉丝保证，漫威接下来所改编的电视、电影等必定会将脚本建立在"你之前在漫威杂志上看过的漫画"上。"我们即将推出的电视卡通动画新系列也一定会忠实于漫画本身……所以您和世界各地所有的铁杆粉丝，一定能看到原汁原味的漫威作品！我们将用好莱坞魔法般的摄像技术重现这些栩栩如生的故事，那些备受欢迎的英雄们会光芒四射，这将会是最耀眼、最惊人的奇迹。"

这次意见交换说明：自漫威公司开启连环漫画杂志的"漫威时代"起，其出版的漫画所吸引的读者可不是那些十分热衷于超级英雄故事的孩童们，而是更年长、思想更丰富的读者。此外，这次粉丝和漫画出版商之间的交流也证实了一点：不论是读者群体还是漫威公司本身，都希望漫威漫画在被改编成其他形式时，不管是在叙事内容方面，还是在风格和技术创新方面，都能够保持其原汁原味。

遗憾的是，尽管编辑在面对粉丝的请求时做出了这样的回应，1966 年秋天开播的《漫威超级英雄》（The Marvel Super Heroes）（版权直接出售给了电视台）并不如读者们期待的那样精彩。这是漫威首次将其名下一些最受欢迎的超级英雄的版权出售给其他媒体。就这点来说，漫威公司跨出了意义重大的一步。大约 50 年以后，漫威终于兑现了对粉丝们的承诺，而对于生活在 1966 年的人们来说，这可能是难以想

绪 论
精益求精或百川朝海

象的。2009年8月,华特迪士尼公司正式宣布将以40亿美元的惊人代价收购漫威娱乐公司。自此,米老鼠和蜘蛛侠平起平坐,唐老鸭和霍华德称兄道弟,这些原本分属两家的"当家花旦",终于能够接受同等的版权保护。漫威曾在1966年经历过滑铁卢,漫画杂志销量大幅下跌,而且一蹶不振,以至于不得不申请破产保护。而这次收购表现出漫威对转型的积极尝试,各种新迹象也表明,漫威的漫画人物在其他领域开始施展拳脚,他们的身影越来越多地出现在电视和电影中。事实上,漫威公司独立构架的"漫威宇宙"故事世界观已成为其极具辨识度的招牌,非常适合其品牌的国际化和跨媒体传播。超级英雄大片的时代其实是从2000年开始的。20世纪福克斯影业发行的电影《X战警》(*X-Men*)为漫威旗下的子公司漫威影业提供了范本,也为漫画角色走上荧屏的尝试铺平了道路。2008年,乔恩·费儒(Jon Favreau)执导的电影《钢铁侠》(*Iron Man*)开创了漫威超级英雄的时代,随后不断演进扩展出一整个"漫威电影宇宙"。漫威打造的电影宇宙正是连环漫画本身具有持续延展性的反映,它在全球范围内取得了巨大的成功。迪士尼收购漫威的做法体现出漫威品牌的经济生存力和文化影响力,因此漫威能成功保留其总编辑、灵魂主创斯坦·李一向推崇的精神气质和受众参与模式,以及斯坦·李的最佳拍档、漫威传奇画师杰克·科比的奇妙构想。

现今,电影大片展现的精神气质和奇妙构想离不开20世纪60年代形成的受众参与模式,即肯定读者群体中一些代表性读者的想法,从而在个人层面上吸引读者。显然,流行文化促使消费者产生消费欲望并且可以满足他们的欲望,而漫威在21世纪建立了一致的品牌形象,构建了漫威宇宙,完全做到了这两点。流行文化具有一种唤起消费者的渴望并且暂时满足这种渴望的能力,这种能力源于文化创作和文化消费之间的辩证关系。漫威的这种能力与日俱增,因为其品牌必定不会仅满足于吸引漫画读者。这种辩证关系的核心是亨利·詹金斯(Henry Jenkins)所提出的文化融合思想。他的观点是"媒体生产者的力量和媒体消费者的力量在冥冥之中总有着无形的联结"。

这一观点在塞缪尔·杰克逊(Samuel L. Jackson)身上得到了充分的体现。杰克逊在费儒执导的《钢铁侠》和《钢铁侠2》(2010年),以及由乔·庄斯顿(Joe Johnston)执导的《美国队长:复仇者先锋》(*Captain America: The First Avenger*)(2011年)中,饰演漫威漫画中的人物尼克·弗瑞(Nick Fury)。在1963年的漫画中,弗瑞以第二次世界大战时期的作战部队领袖的身份初次登场,并且被塑造成一个白人老烟枪的形象;但在1965年,弗瑞却摇身一变,成了冷战期间"神盾局情报

局"（S. H. I. E. L. D.）的特工。弗瑞的这两个不同形象说明超级英雄的形象是可变的，这样他们便能融入不同的故事世界。弗瑞的案例具有象征意义，美国在冷战期间和第二次世界大战期间的国民意识形态均体现在这一角色身上。弗瑞甚至还有过第三次转型。2002 年，漫威公司获得了杰克逊本人的授权，在 2002 年至 2004 年出版的《终极》（The Ultimates）中，以杰克逊为原型重塑了弗瑞的人物形象。这种将原本长期存在的角色重塑成电影明星模样的策略，其实是为了补偿性地满足粉丝们的期望，他们希望弗瑞能够在漫画和奇幻电影中和那些超级英雄们一起登场。粉丝们就布拉德·皮特（Brad Pitt）能否演好美国队长或是约翰尼·德普（Johnny Depp）能否演好钢铁侠之类的问题也会争论不休，这些争论难免带着强烈的主观意识。当被问及弗瑞应该由谁来扮演时，粉丝们凝聚力超强，给出了非常一致的回应："当然是塞缪尔·杰克逊啊！这根本不需要解释。"这是他们的心声：在这类受众参与活动中，粉丝们将自己放在了好莱坞制片方的位置上，而当他们想根据自己对剧情发展的偏好来变换时空，并以此控制叙事走向时，他们又将自己放在了漫画书原作者的位置上。有位粉丝在网络上讨论美国队长应该由谁来扮演时说："要是有时光机的话……我肯定要选保罗·纽曼（Paul·Newman）……我就瞎想想，大家都知道时光机是不可能的东西，只不过我特别想看一些不怎么适合扮演美国队长的人来演演看……我觉得这肯定超有意思。"["全时空构想"（All-Time Casting Call）]○ 对粉丝们来说，这种对扮演者的幻想是流行文化中最具参与意义且最普遍的一种讨论方式。大多情况下，粉丝们对某个角色的理想扮演者的构想无法得到实现，因而他们在现实生活中会采取这样的方式来广而议之。

此后，杰克逊在漫威多部电影中出演尼克·弗瑞。挑选扮演者成为制片方和粉丝双方协调的结果，后者认为自己对扮演者的幻想成真，觉得自己的主观意识与漫威公司的想法不谋而合。卢卡·索米格利（Luca Somigli）认为，在一系列漫画杂志的叙事中，创新和重复不可或缺，它们之间的辩证关系就是"求同存异"，这证明了大众商品和超级英雄所处的世界是可以不断反复再造的，根本不存在什么核心文本或所谓的"原始"文本。就算我们去追溯那些"原始"文本，它的地位也并不高于其他文本，所有的文本就好像很多条溪流汇聚到一个池塘中，形成元文本。虽然单从时间上来看，一个角色的形象在其初次登场时便形成了，但其性格和各方面的表现并不一定在这一时刻就被定性。这时，角色的形象就像是一颗种子，在粉丝们对

○ 除非另有说明，引文中的强调部分都来自原文。

绪 论
精益求精或百川朝海

该角色和漫威品牌的爱慕和追捧下,这颗种子不断顺势而长,最终定型,确立多层面的元文本。这么看来,神盾局嚎叫突击队队长尼克·弗瑞中士,和1994年在昆汀·塔伦蒂诺(Quentin Tarantino)导演的《低俗小说》(*Pulp Fiction*)中一炮而红的塞缪尔·杰克逊,都可能是《终极》中尼克·弗瑞的形象来源。在确定角色形象时,粉丝、创作者和画师的权力不相上下,用"重写的羊皮卷"来形容这些互文关系再恰当不过了。创作者们将"原始文本"擦净,建立起既能满足制片方,又能满足消费者的表现框架,将消费者内心渴望却未明确的理想化角色形象具体化,最终定型。这条原则能够帮助我们更好地理解那些在超级英雄作品中具有重要意义的情感剧情,那些动情之至的时刻通过一些深刻感受和直观体验,使得消费者和角色们的关系更为紧密。斯坦·李标志性的口头禅"精益求精!"可谓是对漫威粉丝圈这种满腔热情行为的默许,也可谓是一种在制作和销售漫威产品的过程中,对极致乐趣的追求。

罗伯特·斯塔姆(Robert Stam)在研究电影时运用了米哈伊尔·巴赫金(Mikhail Bakhtin)的"时空体"理论,使我们对漫威文本创作和消费的内在趋同性有了更为深刻的理解。消费者的主观愿望在文本创作中得以实现的时刻便是我们可以辨识的趋同时刻,是时空体形式,即"在语言表达相对稳定的某种体裁中,时间和空间上特征属性的聚类"得以实现的时刻,也是产生现实之拟像的时刻。如果我们把漫威宇宙本身看作是一种体裁,那么各种媒体平台为斯塔姆观察到的这种趋同性提供了依据。我们从这些平台不难看出,漫威公司依靠其品牌力量,实现了看似毫不相关的文本之间的迭代更新。比如,尼克·弗瑞角色形象的调整即表现出一系列典型并且独特的时空体形式。1963年版弗瑞的形象中,有一部分设定是根据其合作者杰克·科比的个人经历完成的(科比是第二次世界大战退伍军人,对于第二次世界大战有着十分专业的见解,他还因此与人合作创作了当时最具标志性也最具爱国特色的超级英雄——美国队长)。到了1965年,弗瑞以超级间谍形象全新登场,这次创作出自李和科比,后经吉姆·斯特兰科(Jim Steranko)润色。润色过程很大程度上受当时"詹姆士·邦德(James Bond)热"的影响,也融入了斯特兰科本人对流行艺术和欧普艺术的见解。每次迭代后的弗瑞都证明,新形象和创作者之间有着紧密的联系。用漫威的说法就是,这些创作者只有在漫威的支持下,才能有所成就。因此,将各种时空体形式和漫威宇宙联结起来的,是这些时空体形式同时出现时产生的主观情感,而漫画书里熟悉的称呼和漫威宇宙的内在连续性左右着人们的主观情感。毕竟,第二次世界大战时期的那名作战队老兵和20世纪60年代的那个超级间谍是同一个人。漫威允许对角色进行大刀阔斧的改动,以适应新的消费者需

求,跟上文化规范变化的步伐。这么说来,漫威及其粉丝都尤为老练,能悉数感知流行文化的暗流涌动。

就这点来讲,时空体跟创作时刻的语境有关,但其实也和之后的消费和再创作有关系。因此,我们总是将时空体与诸如时间、空间和媒体这样的语境联系起来理解。同时,通过了解时空体,我们还可以从文字表面来了解历史进程。不论是在个人媒体平台和公共媒体平台之间,还是在文本平台和非文本的媒体平台之间,都存在着趋同性。这种趋同性必然能重塑角色形象,不断解决文本和读者之间,或是制片方和消费者之间的分歧。如果我们仔细回顾一下美国队长在各种媒体上的发展历程,就不难发现,在打造品牌、吸引观众的过程中,漫威公司一直在利用趋同性解决语境变化的问题。主流观众是通过极受追捧的《美国队长:复仇者先锋》及其续集对美国队长有所了解的,但美国队长在电影和电视领域并非一帆风顺。1944年,他在一部由共和国制片(Republic Studios)发行的15集连续剧中表现平庸;1979年,他的故事被改编成两部粗制滥造的电视电影,粉丝们大多只能文明地用"差劲"一词来评价这两部电影;1990年,美国队长再次以主角身份出现在一部长篇电影中,粉丝们认为这次对原作的改编可以完美诠释大银幕是如何毁掉原作的。在互联网电影数据库(IMDb)上有一条热门评论这样形容这部长篇电影:"这部电影一塌糊涂,服装设计不堪入目,人物交流结构松散,叙事过程不知所云。""说真的,我试着用欣赏的眼光来看待这部电影,因为我觉得美国队长的故事肯定不会太无聊,但是这部电影是真的一无是处。真的,这是有史以来最差的电影之一。"

在美国队长的新系列进入公众视野时,这些电影和电视的黑历史便烟消云散了。在《美国队长:复仇者先锋》(2011年)之后,由安东尼·罗素和乔·罗素兄弟执导的《美国队长2:冬日战士》(2014年)和《美国队长3:内战》(2016年)以及乔斯·韦登执导的《复仇者联盟》(2012年)和《复仇者联盟2:奥创纪元》(2015年)中,美国队长都有出镜。虽然这几部作品比起之前"差劲的"改编大有改观,但人们仍然认为角色的精髓未得到体现,或者认为角色毫无美感(粉丝们在评价某一特定的电影版本时,通常会有上述两种说法)。这些改编自漫画的电影并不一定能确立起改编的标准,但能明确"好的"和"差劲的"改编作品之间的界限。这一界限不可避免地会被打破并重新确立,界限更新的过程中,"差劲的"美国队长电影成就了"好的"美国队长电影。前者对后者的影响是决定性的,哪怕是消极影响。美国队长的电视电影以及1990年的改编电影便是再好不过的证明。至少对众多粉丝来说,在这些差劲改编作品的影响下,美国队长的形象悄然实现了迭代更新。粉丝们

绪　论
精益求精或百川朝海

通常会梳理文本更新的历史，对美国队长进行定位，在评价每次形象迭代更新时，他们主张保持角色的完整性。重要的是，在评价过程中，粉丝们坚持自己主观上对角色形象的理解，他们对角色迭代更新的感受五味杂陈。粉丝们讨论的核心其实就是对不同文本的主观感受。粉丝往往会对第一次接触到的角色版本有强烈的情感依恋。我们不妨看一下互联网电影数据库网站上这条对《美国队长：复仇者先锋》的好评："我绝对不会忘记1990年的电影《美国队长》。那是我第一次见到美国队长。那时候我还小，在家看的录影带，这部电影伴我长大。《美国队长：复仇者先锋》也很棒。"这位粉丝对近些年的美国队长电影和自己首次接触美国队长时看的老版电影都喜爱有加，某种程度上是因为在漫威品牌的可靠保障下，隔段时间就会有美国队长电影问世，而每版电影对该位粉丝来说对应着不同时期的自我。粉丝的初心源自与所崇拜的偶像第一次相遇时的仪式感。偶像的艺术价值远不如其在粉丝历史记忆中的地位。

纵观美国队长的演变史，对角色起源的关注是很明显的，基本上都是通过"递归"叙事手法来表现的（1990年和2011年的版本都专门讲述了美国队长的角色起源）。在对起源信息的补充过程中，粉丝和制片方发挥了同等的作用。这种在漫威宇宙框架下对美国队长角色的大量信息补充，成为2011年电影版本的依托。导演乔·庄斯顿如是说：

> 我对美国队长的漫画书比较熟悉，但我不是漫画迷……不过当我决定要导演美国队长的电影的时候，我把每本漫画都读了一遍……并且研究了他的诞生和起源，以及几十年以来对美国队长人物的各种设定。我希望电影中的美国队长能以漫画书为基础，但是我又不想直接生搬硬套……如果有什么地方不符合漫威宇宙的整体设定，他们（漫威的那些家伙）就会跟我说："不行，你这里好像稍微出了点偏差。"只要你不超出他们的底线，就是可以大有作为的。[扎克林（Zakarin）]

这种策略对制作方和消费者们来说都行之有效，票房上的成功足以说明一切。事实上，美国队长在剧情需要时被"冰封"多年。再仔细回顾一下美国队长的演变历史。1941年，美国队长在《美国队长》漫画里初次登场，他并非应第二次世界大战而生，却表达了对参战的期望。事实上，这一角色的犹太裔创作者乔·西蒙（Joe Simon）和杰克·科比有意煽动美国对欧洲战事进行干涉。创作者的愿望就反映在了他们所创作的角色上，他们期望读者能产生共鸣。这种创作者、角色和读者之间共同的主观想法在战争期间通过众多超级英雄漫画体现出来。正是因为战争期间的文

化共识，所以这种不谋而合的主观想法才成为超级英雄们题材漫画的主流特征。正如第二次世界大战期间的广告画显示的那样（图0.1），美国队长成为消费者也即公民群体主观想法的具体化体现。成为自由哨兵一员的美国队长更坚定了美国读者心目中理想的公民意识和消费主义。正如广告说的那样："戴上徽章吧，你是美国主义的忠实信徒。"广告中的美国队长活力四射，他所传递的爱国主义情感浮于表面，而20世纪60年代美国队长回归漫坛时，他带给人们更多的是内心冲突层面更为主观的感受。漫威重启美国队长，将"美国主义的信徒"和漫威品牌的"信徒"联系在了一起。这不只是美国队长角色在时间上的穿越，也体现了从第二次世界大战时期的漫画书到20世纪60年代漫威宇宙的发展，前者注重意识形态安全，后者在心理和叙事上更趋复杂（但注重本体安全）。

在《美国队长：复仇者先锋》中，我们也能看到漫威用蒙太奇手法展现了斯蒂夫·罗杰斯（Steve Rogers）是如何成为美国队长的，这和观众心理不谋而合。漫画书中，美国队长打倒希特勒的情节让我们热血沸腾。而电影以幻想叙事的方式更新了美国队长这一理想的超级公民形象，消费者愿意为此买单，认为自己为电影买单也是一种爱国的表现。电影里出现的美国队长漫画的封面其实就是其创刊号封面。这样一来，在电影和漫画创刊号之间，以及观众和电影内外多个识别点（读着漫画书的路人、美国队长或是导演）之间，产生了紧密的联系，使得了解漫画的观众能够和漫威影业产生情感上的全方位共鸣。

《美国队长：复仇者先锋》的制作和面世明确了当时美国队长所传递的价值观念，也让观众回想起之前的美国队长版本，让他们对下一版美国队长有所期待。这一切都围绕漫威品牌和漫威宇宙展开。因此，这一电影文本的主要价值在于让观众对角色继续有所期待。美国队长形象的变化是通过这次电影文本更新过程中各类具体事项（演员选定、导演手法和剧本编排等）得以实现的，既能满足观众对角色变化的需求，又能为角色的下一次迭代更新提供基础范本。这部电影中的角色设定源于美国队长漫画书。制片方和众多粉丝一致认为，这次最新的也是最成功的电影版本是对之前那个被人唾弃的版本的修正，再次提出应该确立美国队长元文本的完整性，甚至认为日后有必要继续补充美国队长角色的信息。这种通过角色形象的变化将叙事空间和外叙事空间相联结的做法，可以称得上是漫威的秘密武器。就像熔岩灯一样，漫威宇宙的结构维度是固定不变的，但是其内部不断变化的水银部分是清晰可见的。漫威宇宙展现出文本演变的历史，同时又向未来迈进，其边界极具灵活性，粉丝们在其中享受着驾驭自我意识的乐趣。

绪 论
精益求精或百川朝海

图 0.1 《美国队长》第 5 期中向公民们发出的参军号召（1941 年 8 月）

漫威之"创世纪"

斯坦·李和他的合作创作团队早就确立了漫威宇宙的边界。1974年，漫威以纸质平装合集的形式发行了《漫威漫画起源》，再版了几位经典的漫威超级英雄初次登场时的形象。李为书中《神奇四侠》章节撰写了如下引言：

> 起初，漫威创造了"牛棚"和"风格"。
> "牛棚"空虚混沌；黑暗笼罩在画师脸上。漫威之灵行到作者脸上。
> 漫威说："要有神奇四侠。"就有了神奇四侠。
> 漫威看到了神奇四侠，事情就这样成了。

李是《神奇四侠》的作者，自《神奇四侠》1961年首发以来，他成为漫威独当一面的宣传者，上述文字这样的戏言连珠和广告式的夸张已经成为他的惯用手法。关于《神奇四侠》的由来，漫威当然掩盖了《神奇四侠》面世的真正原因，因为这背后不可避免地要牵涉到商业利益。漫威的出版商马丁·古德曼（Martin Goodman）发现，漫威的主要竞争对手DC漫画发行的超级英雄题材漫画《正义联盟》（The Justice League）大卖，就鼓励李也创建一个超级英雄的团体漫画。古德曼没有预料到的是，1939年以来一直在公司（漫威前身）工作的李和杰克·科比合作以后，创造出了从古至今绝无仅有的一支超级英雄队伍。队伍里各个成员的超能力都有原型（神奇先生、霹雳火、隐形女侠和石头人的超能力分别对应水、火、气、土四种元素），并且他们的对话是由"不得志的作者"李来撰写的，所呈现出来的心理状态接近现实，就像超级英雄漫画曾经经历过的那样。超级英雄之间不可避免地会有摩擦，成员之间的争吵次数比得上他们和毁灭博士（Dr. Doom）之间战斗的次数，同时他们并不隐藏身份，而是以名人身份在曼哈顿公开生活。从角色塑造到以"纽约"来命名他们生活的城市［李拒绝像DC漫画一样，用"哥谭市"（Gotham）或者"大都会"（Metropolis）这种虚构的名字］，《神奇四侠》的目的是要营造一种对超级英雄故事来说并不常见的逼真感。

此外，李还鼓励读者参与，和他一起创造一个更接近现实的叙事宇宙。1962年5月，一位读者指出了故事中的一个错误，李便顺水推舟地表示，自此以后漫威欢迎所有粉丝一起来挑剧情的毛病，只要能够给出合理解释，每位挑出问题的粉丝就都能获得5美元的奖励。这种想法后来演变成一个"空头"奖项。正如字面意思所说，

绪　论
精益求精或百川朝海

这本身是没有奖的奖项，专门颁发给那些发现故事连贯性错误或是逻辑性错误的读者（于是，粉丝们能夸耀说自己让漫威的创作者百依百顺，同时又为得到这个虚构的奖项竞相寻找漫威漫画中的错误，还美其名曰是为了让漫威漫画更贴近现实）。早期的读者信件中有些是李本人用各种假名投递的，这些信件向大家表明，通过参与式消费进行角色塑造是漫威的重要策略。通过这种策略，漫威品牌得以延伸，创作者和消费者之间的关系也变得不那么拘谨了。李和科比找到了他们的方法（原本设想两人有102期的合作，但科比在1970年年末跳槽去了DC漫画），他们的方法后来成为漫威风格和漫威故事世界的模板，在这一模板下，叙事世界不断扩大，后来漫威作品超越了漫画这一媒体，成为非常成功的电视节目和电影系列。

漫威风格（李努力把"创意之屋"这样的词搬来描述漫威公司，不遗余力地想让读者相信确有漫威风格）很大程度上是在合并该公司20世纪50年代两种漫画流派的基础上，对超级英雄风格的再造，一是恐怖科幻怪兽风，二是浪漫风。20世纪50年代末，漫威的前身"亚特拉斯漫画"（Atlas）㊀风靡之时，科比创造了数不胜数的怪兽（通常体型巨大），它们在诸如《惊异故事》（*Tales to Astonish*）和《惊奇冒险》（*Amazing Adventures*）等漫画里横冲直撞。科比在不停创作怪兽的同时，还绘制浪漫题材的漫画，其中多数由李主笔，比如《少年情事》（*Teen Age Romance*）和《浪漫故事》（*Love Romances*）。《神奇四侠》创刊号㊁（1961年11月）发行以来，在漫威早期的超级英雄故事中，怪兽风和浪漫风都很明显。创刊号中细致地描写了主角们在太空被宇宙射线照射后发现自己拥有超能力时的惊愕之情。当苏珊·斯通第一次使用她的隐形能力时，其他人都很担心她是不是再也不能解除自己的隐形了。而当她成功解除隐形之后，她的未婚夫里德·理查兹紧紧地抱着她大声呼喊："谢天谢地，亲爱的，好在你没事！"本·格瑞姆（里德在太空航行中的副手）沮丧地插嘴："好吧好吧，你怎么知道她不会再次隐形，聪明人？你怎么知道接下来我们其他人会怎么样？"里德愤懑地回答说："本，我已经受不了你的侮辱……我讨厌你的抱怨！我又不是故意搞砸我们的航行的！"本也不甘示弱："你以为我就能受得了你吗？说实话，我再也不想见到你那副自以为是的嘴脸。"就在两人撕破脸皮的时候，本突然

㊀　该公司成立于1939年，当时被称为"时代漫画"，1951年更名为"亚特拉斯漫画"，其漫画封面自1963年开始使用"漫威"这一公司名。

㊁　事实上，在后来的《神奇四侠》中，这两种风格被巧妙地结合起来。石头人和盲人雕塑师艾丽西娅·马斯特斯（Alicia Masters）之间有过一段浪漫的感情，但是为了突显戏剧冲突，她被设定成反派木偶大师（Puppet Master）的继女。

漫威传奇
——漫威宇宙与商业帝国崛起

变成了一个像石头一样的庞然大物,看起来跟20世纪50年代科比创造的那些怪物如出一辙,但也像李在浪漫风漫画中创作的角色那样有情有义。当本(现在被称为是石头人)在用大树攻击里德的时候,他还嘲弄在一边哀求的苏珊:"'亲爱的里德'?呸!在我面前,那家伙就是个胆小鬼!"趁石头人挥舞树干之际,里德迅速将自己的身体像太妃糖一样扯开,然后用伸长了几英尺①的手臂把石头人包裹起来,从而将其制服。看到了同伴们如此不可思议的变化,苏珊的弟弟乔纳森·斯通激动过头,竟燃烧起来。用他自己的话来说,"兴奋的时候我会觉得身体燃烧了起来"!他们的超能力可以看作是心理特质的外在体现,《神奇四侠》的这种创作手法对漫威宇宙的形成意义重大:超级英雄身体上的超能力具象化地反映了他们超乎常人的内心情感。20世纪50年代,漫威漫画的巨型怪兽风和浪漫风同样也起到了重要作用。神奇四侠的第一个对手是鼹鼠人(Mole Man)。为了躲避人们鄙夷的目光,鼹鼠人像啮齿动物一样躲在地下基地,他控制着在地下发现的巨型怪兽,借此组建了一支部队,开始对地面世界施展复仇计划。鼹鼠人和他的怪兽部队与神奇四侠团队形成了强烈对比:前者躲在地下,是因为他内心丑恶;而后者进入外太空,意外获得超能力。和孤身一人的鼹鼠人不同,神奇四侠是一个十分团结的团队,这才是正派与反派之间最重要的差异。他们要么是真正的家人(苏珊和乔纳森就是姐弟),要么亲如家人,因此,他们以志同道合的团体的形式成为漫威宇宙的另一种典范,使读者产生共鸣。就像不同类型的漫威的超级英雄一样,有些读者喜欢"单打独斗",也有些读者喜欢"团体作战"。

为了让角色的心理显得更加真实(至少是相对一般的漫画而言),李和漫威设法让角色更容易为读者识别。而当时的DC漫画还在创作规范化的故事,无论是角色的道德属性、视觉效果,还是文字描述,都是平淡而单维的(他们的超级英雄在各方面都平淡无奇,与众不同的地方往往只有他们的装束)。漫威创造出的一系列超级英雄性格各异、脾气暴躁,有些甚至乍一看像是反派,他们的唯一相似点就是和DC漫画的规范相去甚远。在神奇四侠取得巨大成功之后,漫威又为他们的读者展现了绿巨人(原本是一个温文尔雅的科学家,却失去自我成为绿色皮肤的巨大怪物),神奇蜘蛛侠(Amazing Spider-Man)(被负罪感包裹的敏感少年),雷神托尔(Thor)(北欧神话的雷神),以及奇异博士(Dr. Strange)(在远东地区获得神秘力量的前外科医生)。接下来几年里,迅速走红的这些超级英雄和其他英雄一起,通过各种方式为

① 1英尺=0.3048米。

绪 论
精益求精或百川朝海

超级英雄风格注入了新鲜的血液，使超级英雄风格恢复了活力，而漫威公司赚得盆满钵满。当然，这些角色都符合漫威超级英雄风格的中心思想之一：他们超出了社会规范的制约，但却总是努力去捍卫它（这是20世纪50年代最受欢迎的漫画体裁之一——西部牛仔英雄漫画的绝妙之处）。然而，正因为漫威的英雄们外在形象和内在心理都完全不同于常人，所以他们会更直接地体会到自己和该去保护的社会（及其成员）之间无法逾越的疏离感。实际上，漫威超级英雄的创作者通过突出他们与社会的疏离感，唤起了读者心中类似的感受。而DC漫画却创造了一个完全融入美国社会的外星人超人（他的角色设定明显是白人异性恋的正统形象），跟读者心目中理想的超人形象大相径庭。

漫威唤起读者类似感受的做法印证了英国粉丝学者康奈尔·桑德沃斯（Cornell Sandvoss）的观点："粉丝幻想自己和所粉对象之间有共同点，这是他们和所粉对象之间形成投射和内向投射关系的前提。"建立起角色和读者之间的情感关系是漫威成功的关键，而且漫威一直在利用这种关系，抓住读者心理上的不安全感，借此弱化幻想和现实生活之间的差距。这种做法会让粉丝觉得消费行为比别的方式更能够贴近角色，同时也要求读者将对漫画文本的个人感受（角色的心理是否符合现实，李的编辑语言是否恰当）传回漫威，为漫威的文本更新提供指引。用桑德沃斯的话来说，在这种互动中，"粉丝行为的追捧对象成为粉丝自我的一部分"。因此，漫威漫画不再是简单的外在追捧的对象，而是读者自我的外化表现。李将众多漫威粉丝统称为"真正的信徒"，我们可以将这种做法理解为是向粉丝们传递一种信念：消费行为能够带来个人转变的力量。漫威的忠实粉丝最终确立了对自我的信仰，而漫威故事本身的心理描写也在不断迭代更新，在这样的一呼一应过程中，粉丝们一次次消费，也一次次强化了自我信念。

漫威编辑们的一些决定让粉丝觉得自己和创作者之间也有共同之处。这在当时的漫画业界并不常见，由此可见，漫威也在为了迎合读者做出改变。例如，李决定将印在粉丝信件页的标准格式中"亲爱的先生"或者"亲爱的编辑"改成"亲爱的斯坦和杰克"，甚至改用自己的绰号（比如，斯坦·大佬·李）。这样一来，读者确实感觉跟创作者走得更近了。漫威有时也会给超级英雄角色起绰号（例如，钢铁侠被称为"贝壳脑袋"，托尔被称为"金发姑娘"），使得读者与创作者以及角色更为亲近。李在情感上创造了漫威和读者之间的亲密感，这也成为漫威品牌发展的一个关键因素。此外，李在专栏和读者来信栏目中自夸和自嘲并存的称呼方式，也被用到了漫画杂志的封面和故事当中。比如，在1968年11月发行的第66期《神奇蜘蛛

漫威传奇
——漫威宇宙与商业帝国崛起

侠》扉页上赫然写着:"本期惊世骇俗的作品由斯坦·大佬·李,约翰尼·狂人·罗密塔[以及]非凡·唐·赫克(Don Heck)和一流·米克·狄米欧(Mick Demeo)倾情矩献。"站在游乐园顶上的反派人物神秘客(Mysterio)若隐若现,下面是箭头形状的标题,指引着读者翻页。箭头里的文字这样写道:"现在,让我们来证明漫威勇士们依然展现着大师创作风范吧!"

"大师创作风范"的核心便是李给予手下的画师们的创意许可,或者更准确地说,李具有发现像科比这样具有非凡才能的创作者的慧眼,并愿意给予他们充分的创作自由。被李称为"国王"的科比,比漫威公司其他任何一位画师或者合作画师都更加重视漫威宇宙的塑造。他宽广的宇宙视野和李焦虑的心理形成完美互补,在《神奇四侠》第45期(1965年12月)中出现的异人族就是完美的案例。他们是来自于岛国阿提兰(Attilan)的超进化人种,成员包括:黑蝠王(Black Bolt),从不说话却能发出拟声波;美杜莎(Medusa),可用意念控制像触须一样的红发(发型蓬松,看起来像是在宇宙射线中冲洗过一样);锁齿狗(Lockjaw),看起来像是头上长着天线的巨型拳击手。正如肖恩·豪(Sean Howe)所说的那样:"随着异人族的出现,漫威宇宙的界限突然之间被打破……一个事件引发另一个事件,产生前因后果,这就必须要扩大演员阵容。因此,漫威宇宙的巨大舞台把那些被遗忘的角色又找回来,然后重新建立起新旧角色之间的关系。"李和科比的合作作品都特征鲜明,比如当乔纳森·斯通爱上了美杜莎的妹妹水晶(Crystal)的情节出现时,异人族便加入漫威宇宙了。情感描写也是构成漫威宇宙自我进化的关键要素,也能促进消费者为这些天马行空的幻想漫画故事买单。漫威和读者之间的亲密关系推动了漫威宇宙的创新,漫威的角色、作者和画师都成了公司实体"漫威出版社"和读者之间的中介。漫威宇宙的叙事空间看似无穷无尽,它是经由李夸张的编辑风格呈现出来的,也离不开漫威公司稳定的创作人才(漫威因此形象地被称为"漫威牛棚"),以及兼具品位和智慧的读者群。

漫威妙手回春,让超级英雄咸鱼翻身,这很大程度上是因为漫威的创作不走常规之路。漫威鼓励作者和画师合作,形成独有的风格,因此漫威的创作过程与DC漫画流水线式的创作体系相比更加宽松和自由。在DC漫画,作者(常常在编辑的严格管束下)写出完整的脚本,交付给画师配图,造成漫画的两个主创人员之间从未谋面,从未交换过意见,也没有什么系统性的合作。相较之下,漫威的创作流程并不那么刻板,作者和画师之间更多的是协同关系。作为元老级的主要作者,李通常会先给画师提供一个简洁的大纲,通常只有一页纸(但有时候他也会和画师面对面地讨论自己拟定的故事大纲)。画师完工后,李才会着手写漫画的旁白、角色对话和他们的内心独白。事

绪 论
精益求精或百川朝海

实上，随着超级英雄题材作品在 20 世纪 60 年代越来越受欢迎，并且李也开始专注于将漫画推向大学校园和媒体平台，漫威公司这种独特的创作流程正变得越来越重要[一]。

除了创作环境更为轻松，创作风格更具特色之外，还有其他许多因素使漫威在 20 世纪 60 年代比主要竞争对手更胜一筹，包括斯坦·李在编辑方面的眼光独特和肥皂剧式的创作风格，以及众多才华横溢的画师[除了科比之外，还有史蒂夫·迪克特（Steve Ditko）、杰尼·可兰（Gene Colan）、约翰·罗米塔（John Romita）、吉姆·斯特兰科（Jim Steranko）和约翰·巴斯马（John Buscema），以及天才的墨线稿画师奇克·斯通（Chic Stone）和乔·辛诺特（Joe Sinnott），着色师斯坦·戈尔德贝格（Stan Goldberg）等]。漫威对这些创作者的出类拔萃的才能尤为重视，这是其在大学生年龄段读者中获得成功的关键。漫威在大众市场严谨的保守主义需求和鲜明的个性主义需求之间找到了平衡点。因此，"牛棚"的概念意味着以轻松有趣的方式为实现共同的目标而集体努力，而"创意之屋"的概念代表漫威既注重内在安全感又注重创新。《神奇四侠》第 51 期（1966 年 6 月）是当时最有名的一期漫威漫画之一，可以说是最能体现漫威对超级英雄漫画的创新想法。在这一期中，石头人本·格瑞姆面对自己可怕的外表，开始自我反省，变得意志消沉。科比为此创作的画面成为他的代表画作之一——卷首页上，石头人郁郁寡欢地站在伦敦街头的暴风雨中。（图 0.2）

这幅画面呈现出强烈的静态性（而科比惯常创作的画面中，角色的身体富有动感，常做出些高难度的动作，与这幅画面大为不同），烘托出石头人岩石般棕色肌肤之下的情感波动，李用夸张随性的辞藻将这种对比表现出来（用石头人自我诫勉的话来总结，就是"听起来像肥皂剧一样"）。这其实不难理解，这是一本超级英雄漫画杂志，讲述的是成为超级英雄意味着什么，对他们来说，产生强烈的矛盾情绪不足为奇。在平行情节里，神奇四侠成员里的神奇先生接到掌握"时空原理"的任务，暂时陷入了被称为"负空间"的"四维宇宙"中（科比创造性地运用照片拼贴的手法展现了这个空间的景象），这一情节呼应了石头人对存在意义的自我反思。就好像查尔斯·哈特菲尔德（Charles Hatfield）指出的一样，这一时期的漫威漫画"带着一种孩子般的惊奇感：年轻读者被一个巨大的、隐现的世界所震撼的感觉"。这种孩子般的惊奇感对于理解漫威漫画的价值观至关重要，因为尽管哈特菲尔德认为漫威的

[一] 李在 20 世纪 60 年代逐渐放弃了自己的写作和编辑工作，并于 1972 年任命罗伊·托马斯为主编，同时开始在每本漫威的漫画杂志开头的版权页印上"斯坦·李出品"。1981 年，李开始到洛杉矶开创漫威电影和电视事业，因而完全放弃了对漫画公司日常业务的管理。

漫威传奇
——漫威宇宙与商业帝国崛起

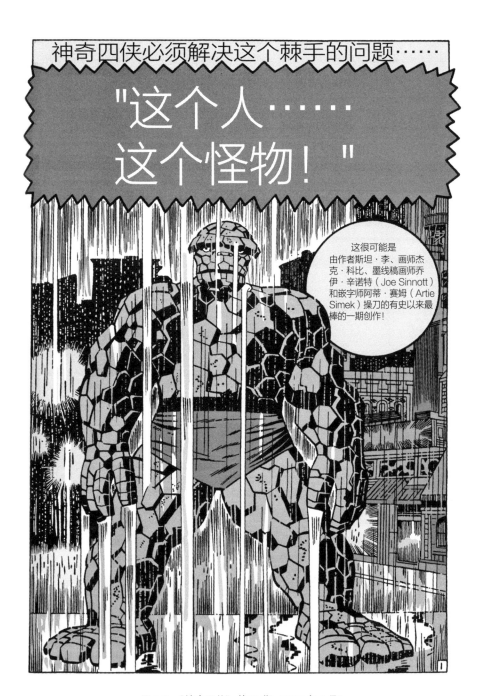

图 0.2 《神奇四侠》第 51 期（1966 年 6 月）

绪 论
精益求精或百川朝海

主要读者是儿童，但事实上成年读者在读者群体中所占的比例越来越大。例如，《神奇四侠》第 21 期（1963 年 12 月）刊登了一封信，据称是来自一位 53 岁的老奶奶。这也就证明，漫威所创作的相对复杂的画作和概念使五十多岁的读者跟十岁以下的读者一样，也产生了纯真的惊奇感（李在回复这封信的时候写道："恭喜你们这些粉丝，你们有着年轻之心！"）。

可以说，科比富有远见的画作最有力地促进了漫威叙事手法的成熟和完善，也提高了读者群体的感受能力。这些画作从视觉和概念上重新塑造了整个漫威宇宙的风格。哈特菲尔德如此评价："漫威最富远见和最具活力的元素正是科比用绘画来创造神话的能力，也就是他通过绘画来激发思维、搭建世界的才能……他绘出了漫威世界。"科比画出令人惊叹的、广大无边的世界景观（李常常以非官方艺术总监的身份鼓励其他画师效仿科比的手法），李再将心理活动贴近现实的角色们填充进科比绘制的世界。正是科比创造的外在视觉和李创造的内在心理相结合，才强有力地推动了 20 世纪 60 年代漫威宇宙的形成。20 世纪 70 年代，作者罗伊·托马斯（Roy Thomas）、道格·莫奇（Doug Moench）、史蒂夫·格柏（Steve Gerber）和兼任画师的吉姆·斯塔林（Jim Starlin）等人充分拓展了漫威宇宙。

在太空探险时，神奇四侠一直被自己的情感和情绪所困扰，他们可以说是 20 世纪 60 年代最典型的超级英雄。在那个年代，围绕民权运动和越南战争的讨论日益激烈，美国社会被迫通过这些讨论来审视如何界定国家价值观，同时又备受鼓舞地支持登月竞赛，将其视为实现全宇宙之自由与和平的象征。漫威超级英雄（比如向来缺乏安全感的蜘蛛侠和饱受折磨的绿巨人）内心的矛盾对于美国社会来说是一种宣泄，因为当时的美国正挣扎在最佳自我和最差自我之间，充斥着焦虑和紧张。事实上，1963 年约翰·费茨杰拉德·肯尼迪总统的遇刺事件或许是那十年美国社会焦虑的最深刻的写照。这是对民族心理的打击，也许正是这次打击使得后来对美国英雄的描绘体现出肯尼迪时代年轻人乐观主义心态下的矛盾心理。这也是为什么漫威超级英雄一方面具有乐观精神，一方面却又不断自我怀疑。这些角色的塑造对大学生年龄段的漫威读者来说是十分有意义的。忧心忡忡的超级英雄们一边质疑自己的英雄身份，一边又承担起英雄的责任，这与青年时期特有的对自己身份的不确定感相呼应，在紧张的社会气氛下，这种不确定感不断加剧。所以，漫威的角色们成为美国大学校园里流行的偶像，当李在大学校园做演讲时，受到了无比热烈的欢迎。1965 年的一期《时尚先生》杂志上的一份民意调查显示，大学生们把蜘蛛侠和绿巨人列为同鲍勃·迪伦和切·格瓦拉一样最喜欢的反主流文化代表。

漫威之品牌打造

漫威明确地将自己定位为 DC 漫画的竞争对手，李不止一次在漫威漫画杂志上将 DC 漫画称为"卓越的对手"，可见李承认 DC 漫画在漫画业界的主导地位，但也同时巧妙地暗示了 DC 漫画的死板和陈腐。DC 漫画是给循规蹈矩者看的，而漫威是给"真正的信徒"看的。正如李说的那样："我试着让读者们觉得自己不仅仅是普通的读者，更是我们漫威大家庭的一员，我们是集体的一分子。我们做着外界完全不关心却让我们超开心的事情。我试着用我写的'街头演说'专栏来告诉大家这件事，我也试着用'牛棚'页面来告诉大家这些事。"（扎克林）漫威让那些有自己固定的绘画风格，又和李的编辑风格高度契合的画师跟李合作，因此李给读者的印象既是个和蔼的大叔，又有许多非常酷的朋友。就这样，漫威触及了人们对那个时期兴起的地下漫画杂志的情感诉求，却又和政治和文化上敏感的内容划清了界限。用查尔斯·哈特菲尔德的话来说："反主流文化的地下漫画运动（既跟粗俗、野蛮联系在一起，又跟自由、创新和激进联系在一起，在某些方面还受到强烈的限制）催生出将漫画视作个人艺术探索和自我表达手段的观念。"漫威利用其角色以及创作者与流行文化的差异显示出自身的时髦与另类，让读者参与进来，挑战一些处支配地位的观念，比如超级英雄一定代表着善，漫画杂志是一次性娱乐，漫画书的读者都是儿童（或者都很幼稚）的观念。

例如，斯特兰科在《美国队长》第 111 期（1969 年 3 月）进行了一次大胆的创作，他用一种高度超现实的风格来描绘美国队长的助手里克·琼斯（Rick Jones）遭受到幻觉困扰的场景（图 0.3 和图 0.4）。这个故事的情感症结，同这一时期李创作的美国队长故事一样，在于美国队长对第二次世界大战时同伴巴基之死所抱有的挥之不去的负罪感。美国队长试图训练里克·琼斯来代替巴基，可他的内心冲突随着剧情发展而变得愈加复杂。里克经历了幻觉导致的死亡之旅，让美国队长产生了负罪感，斯特兰科对这种悔恨和自我怀疑的描绘，彻底改变了之前李的惯用套路，此外还一改以往讲述故事使用的多格漫画，大胆地采用连续的单格漫画。就像里克一样，读者仿佛也被卷入了幻觉的漩涡，漩涡的可怕之处并不在于肉身的灭亡，而在于自我认知的崩塌。这个场景向读者们提出了最简单的问题——"我是谁？"读者通过消费行为本身便能给出答案了（"我是漫威的粉丝，因为漫威的漫画如此令人吃惊，如此不可思议，如此不同寻常！"）

绪 论
精益求精或百川朝海

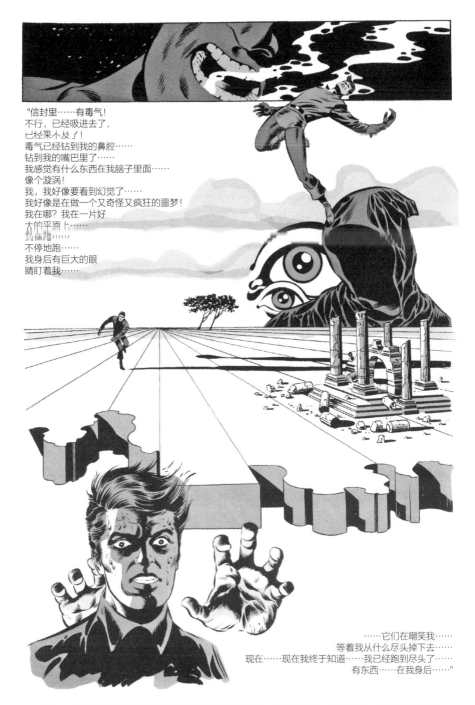

图 0.3　斯特兰科带读者们踏上终极罪恶之旅，出自《美国队长》第 111 期（1969 年 3 月）

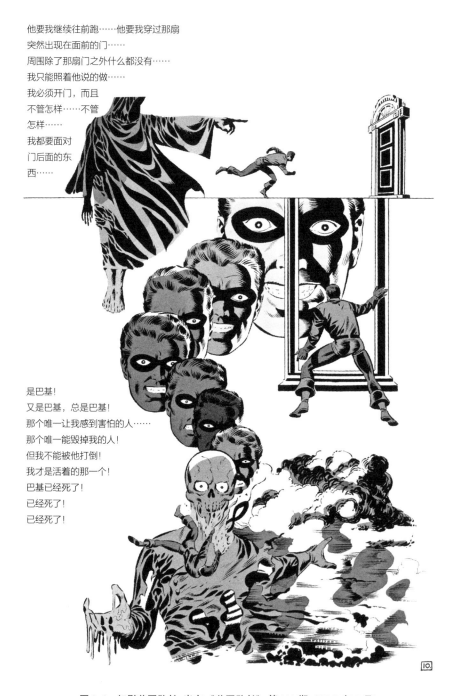

图 0.4 幻影美国队长,出自《美国队长》第 111 期（1969 年 3 月）

绪 论
精益求精或百川朝海

要了解漫威超级英雄的内在魅力,以及漫威英雄和 DC 英雄之间的巨大区别,那就要看看 20 世纪 60 年代的青年文化是如何"盗用"这些角色概念的。李试图创建一个给人以归属感的读者群体,而粉丝们在情感上的回应证明李的策略是成功的。例如,因反越战歌曲《我知我注定死于战场》(I-Feel-Like-I'm-Fixin'-to-Die Rag)而走红的乡巴佬和鱼乐队(Country Joe and the Fish)在 1967 年录制了歌曲《超鸟》(Superbird),以此讽刺林登·贝恩斯·约翰逊(Lyndon Johnson)。这首歌把总统和超人联系起来,认为他们都是国家身份的象征。歌词里这样写:"他像超人一样在天空高飞,但我有一小块氪星石,是的,我会让他回到地面。"随后这首歌里的叙述者承诺会请漫威超级英雄来帮忙,让地球摆脱超鸟的威胁("我请来了神奇四侠和奇异博士,他们会送它一程。")这首歌清晰地表述了观念保守的超人和漫威英雄团队之间的文化分界。漫威对乡巴佬和鱼乐队做出了官方回应,在《尼克·弗瑞:神盾局特工》第 15 期(1969 年 11 月)中有个画面是乐队在演唱会上表演《超鸟》,算是露了下脸。这种对读者的默契回应,很好地说明了漫威是紧跟潮流的,这与循规蹈矩的 DC 形成了鲜明对比。两家公司的文化差异进一步体现在李的"街头演说"专栏上,他在 1969 年 8 月的专栏里提到,他在写作时,乡巴佬和鱼乐队正在参观他的办公室。这种做法有效地让富有创意的制作人(漫威"牛棚"和摇滚乐队)和他们的读者或者听众合作,共同创造出一种隐隐约约的反主流精神。

这种模糊感当然是有意而为之的。值得注意的是,漫威和 DC 塑造的角色在政治色彩方面都是模糊的。诚然,漫威的超级英雄一般具有多面性,不像 DC 的超人和蝙蝠侠那样单纯,但是漫威(像其他谨慎的公司一样)通常会尽力避免让角色做出公开的政治表态。绿巨人和蜘蛛侠很受大学生的欢迎,这表明漫威在很大程度上成功地触及了社会中普遍存在的抵触情绪,呼应了人们对反主流文化的情感诉求,而不是"反"某个具体的事物。即便漫威引发社会热议,也很少会涉及越南战争或民权问题。在《神奇蜘蛛侠》第 68 期(1969 年 1 月)的发售封面上,蜘蛛侠悬吊在一群义愤填膺、手持抗议标语的学生头顶上,醒目的标题"校园危机!"一针见血地指出了故事主题,学生们抗议的对象是帝国州立大学管理层的提议,即把低收入家庭学生的宿舍改造成私人住房,供来访校友使用。李的文本确实用了当时反主流文化的流行词。安排得巧妙的是,抗议游行的领导者乔什(Josh)是非裔,而且抗议者用了"白人 [指的是彼得·帕克(Peter Parker)]""黑人兄弟"和"汤姆叔叔"等具有象征意义的词语。彼得本人对学生抗议者持同情态度,但是他不愿意加入游行队伍,因为他不喜欢乔什。因此,虽然学生们觉得自己跟超级英雄一样代表着正义,对非

正义的"当权派"提出抗议（大学管理层被学生们夸张地称作"当权派"），但实际上蜘蛛侠本人却没有加入他们的政治抗议。同时，故事着重描写的是蜘蛛侠一直以来的自怨自艾与自我怀疑，并且加入了支线情节，即反派金并（Kingpin）想从学生宿舍中偷出一块珍稀化石。蜘蛛侠和金并战斗的同时还要保护抗议者，他仍然同情抗议者，但是他的超级英雄身份要求他去做更为重要的事情。抗议者们和"当权派"意见相左，他们需要和蜘蛛侠结成联盟（而且因为蜘蛛侠被警察误会和威胁，这在抗议者们看来，也是受到非正义迫害的实例）。读者对蜘蛛侠的认同与彼得的自我怀疑交织在一起，他的外在身份是蜘蛛侠，而内在情感上又站在反主流文化一方。漫威在超级英雄意识形态描绘上采用模糊化的手法，鼓励读者自己去填补空白，让他们觉得自己和漫威一起参与了超级英雄的创作。

　　漫威成功的部分原因是其漫画围绕大学生年龄段读者的情感共鸣做文章，并且由一个日益复杂的故事世界支撑着，这个世界就是漫威宇宙。1972 年，漫威已经成为业内最成功的漫画出版商了。漫威和 DC 之间最大的区别在于，前者建立了一个极其复杂的漫威宇宙，旗下出版的所有漫画都能纳入这个宇宙。这无疑是十分精明的营销策略，并且漫威也意识到，自 20 世纪 60 年代以来（早在 DC 漫画的编辑们也开始这么做之前），漫画杂志的读者们不仅喜欢追长篇故事，也喜欢收集连环漫画杂志，建立自己的漫画图书馆，就算从传统观念来看，他们到了不该再对漫画感兴趣的年龄，但他们还是会继续购买漫画杂志。如果把漫威比作"创意之屋"，那么 DC 漫画就是被过去所束缚的"理想工厂"。DC 漫画不停地创作童话故事，无论是在审美上还是道德观念上，这些漫画都浅显而不深刻。DC 漫画也许根本没有意识到，漫画读者的年龄可能比他们想象的更加年长一些，也没有考虑到追漫画的儿童读者可能在他们青少年时期，甚至成年后继续看漫画，而成年人必然会对复杂、多线以及多主题的故事情节更感兴趣。漫威的读者积极参与漫威世界观的构建，因为从某种程度上来说，漫威世界观反映出他们自己的想法和身份，而且他们看着超级英雄漫画长大，漫威漫画也跟他们一同成长。

　　漫威让读者觉得自己是集体中的一员，而且同时还能保持自己的独立性，这是一种巧妙的策略，或许也是漫威能够吸引读者的原因之一。这一策略的关键在于，李愿意（也可以说是急切地希望）成为漫威的代言人。他和读者之间建立了一种类似家人的亲密关系，跟漫威漫画本身的内容一样，能通过真切的情感描绘让读者感同身受。漫威的叙事变得越来越复杂，不但同一标题下会有环环相扣的情节，甚至连不同标题的故事之间也会有联系，通常还会配上说明文字提醒读者之前的情节点，

绪　论
精益求精或百川朝海

以及这些情节在其他那些漫画中出现过。李还创造过一些标语和口号，例如"无须多言！"和"精益求精！"。有时候，李和科比还会出现在漫画叙事中（这种做法在之后的几年里由漫威的其他创作者传承下去）。例如，《神奇四侠》第10期（1963年1月）中就出现过他们俩的身影。他们在漫威办公室里绞尽脑汁地想为神奇四侠设计出新的对手，突然末日博士闯入了房间，逼迫李把神奇先生里德·理查兹叫来一起讨论剧情，这样他就能够绑架里德·理查兹了。李和科比的自我代入突出了漫画制作人的存在，使他们与读者走得更近，这也印证了桑德沃斯关于投射和内向投射动态关系的理论。李和科比在漫画叙事中出现，能激起读者想要进入故事世界的愿望，在此过程中，创作文化和消费文化之间不再泾渭分明。

各种各样的策略都是为了让粉丝主体性得以发挥，这也是漫威漫画成功的关键。李一直煞费心机地想要让读者感觉自己在和漫威共同创造新故事。《神奇四侠》第24期（1964年3月）的信件展示页中，李跟读者们说："我们希望，漫威创造出图文俱佳的漫画，提高漫画在公众心目中的地位！毕竟，漫画杂志是一种艺术形式，和其他艺术形式一样都需要创意，也都具有乐趣。我们制作人，还有你们粉丝，应该让漫画成为令人骄傲的事物。"漫威的创作过程的确需要作家和画手协同工作，而李的说法让读者感觉自己也参与其中。这样的说法给了读者购买漫威漫画的理由，他们给漫画打上艺术的烙印，让读者们感觉自己是经验老到的艺术鉴赏家，有责任（也有好处）参与漫威宇宙的创造，因为漫威宇宙的叙事空间和外叙事空间都需要粉丝和制作人结成默契的同盟，共同创造。

当时漫画杂志粉丝的状况正好也有所改变，对粉丝和制作人结成同盟起到了助推作用。20世纪60年代初期，由于两次重要的历史性的发展，粉丝们首次在美国全国范围内联合起来。首先，随着1963年至1964年间爱好者杂志数量的爆炸式增长，粉丝杰里·贝尔斯（Jerry Bails）也出版了第一期《CAPA-Alpha》杂志。该杂志向粉丝们公开征稿，随后贝尔斯会在每一期中刊登他心目中最精良的粉丝作品［这本杂志早期刊登的作品中有后来成为漫威作者和主编的罗伊·托马斯（Roy Thomas）的作品］。其次，漫画杂志大会也是诞生在这一时期。1964年5月，底特律举办了一次热身性质的小规模的活动，同年7月，纽约举办了更为正式的活动，邀请到了众多漫画产业的重要人物［包括史蒂夫·迪特科和斯坦·李的秘书芙洛·斯坦伯格（Flo Steinberg）在内］。粉丝们渐渐意识到其他粉丝的存在，并且开始互相联系。尽管其他同龄人把看漫画看作幼稚的事情，但他们仍旧继续追着漫画，因为他们知道存在大批跟自己有同样爱好的人。

漫威传奇
——漫威宇宙与商业帝国崛起

漫威漫画日益成熟，而且总能让读者感觉自己参与了漫威宇宙的构建，这些与粉丝群体本身的发展完全吻合。漫威似乎也意识到了这一点，因此在 1964 年年底，创立了一个粉丝俱乐部"欢乐漫威前进会"（Merry Marvel Marching Society）。会员们在注册时会收到不少礼物，其中有一盘每分钟 45 转的录音带，录有"漫威牛棚"成员们的简短声音片段。漫威也再次认识到，他们能够借着这个机会销售漫画杂志和衍生产品，所以和粉丝保持熟悉的关系是十分有价值的。公司的战略部分印证了保罗·杜盖伊（Paul du Gay）的"文化经济"理论："……文化经济让人们注意到，经济生活的形式是文化现象的体现；它们取决于对想达到的效果而言有无'意义'，并且它们的存在有特定的话语条件。" 20 世纪 60 年代初，漫画杂志的读者们开始抱团，相互认识，漫威对此的回应是，这些读者把自己认同为漫威粉丝，至少在一定程度上消除了漫画杂志制作人和消费者之间的隔阂。在《漫威漫画起源》中，李坦言自己童年时十分钟爱一个"蜘蛛人"角色，这个角色比较低级趣味，但间接给了他灵感，后来他以此为原型创造出了蜘蛛侠。他从粉丝转变到专业人士的自身经历，使他创作的文本更加个人化，更容易吸引读者。正如李所说："我们试图和读者们交谈。"他还说："我一直想从事广告业务。"

李对广告的兴趣不足为奇，因为美国经济大萧条后，消费文化变得更为强势，巧合的是，漫画杂志在这一时期诞生并发展起来，而且超级英雄题材成为其主流。漫威在 20 世纪 60 年代的成功，事实上可以追溯到第二次世界大战时期，那一时期媒体和超级英雄风格开始成型，公民意识和消费主义也在那一时期开始融合。用丽莎贝斯·科恩（Lizebeth Cohen）的话来说，在那一时期"为了确保战后富足的乌托邦能迅速实现，政府希望爱国公民在战时能够存钱（最好能购买战争债券），这样的话，战争结束后他们就可以成为具有购买力的消费者。"那些价格低廉的超级英雄漫画杂志常常以反轴心国宣传为特色，消费者们购买的其实是美国例外主义的幻想以及战胜轴心国和大萧条的信念。超级英雄也暗示着，战胜轴心国和大萧条后能实现乌托邦。购买和回收（为了再生纸）这些漫画杂志有助于乌托邦愿景的实现。为什么粉丝们将这一时期浪漫化为超级英雄漫画的"黄金时代"？这些漫画杂志在当时作为乌托邦式消费愿景的一部分，看过就被丢弃，为什么到后来的"白银时代"却成了珍贵的收藏品？这些都可以进行一番深究。"黄金时代"确实名副其实，因为这一时期是超级英雄漫画的"婴儿期"，而且这一时期的漫画具有可收藏性。

"漫威时代"这一说法当然是和"黄金时代""白银时代"这些标签（源于 20

绪 论
精益求精或百川朝海

世纪 60 年代早期漫画杂志发行商使用的营销手段,当时漫画杂志市场刚开始步入正轨并发展起来)相呼应的。漫威公司在推广其产品的品牌时总会用到"漫威时代"这一标语,既用来指时间段,又具有丰富的历史内涵。有意思的是,这类标语最早出现在《奇异故事》第 114 期(1963 年 11 月)上。美国队长和霹雳火正扭打在一起,旁边的说明文字为:"美国队长从漫画黄金时代穿越到漫威时代,向霹雳火挑战!"这条标语之所以这么醒目,是因为在 1949 年美国队长突然销声匿迹了(1953 年曾短暂回归过一次)。霹雳火虽然是神奇四侠的一员,但其视觉原型是第二次世界大战时期的同名英雄,双方力量值也大致相同(只不过原先那个霹雳火是一个人型机器人)。虽然从故事中可以得知,封面上的美国队长不是真的美国队长(而是由反派假冒的),但是要想理解封面的意思,读者需要对漫威公司的发展史有所了解,也要熟悉"黄金时代"这个概念。很显然,李认为读者对"黄金时代"一定非常熟悉,那么"漫威时代"这一概念对他们来说应该很好理解了。其实,漫威用这个故事(尤其是这个封面),是想看看读者是否希望美国队长回归。故事的结尾,霹雳火翻出了他"珍藏的旧漫画杂志",回忆起了美国队长,他激动地说:"天啊!我最喜欢这个家伙了。"(图 0.5)在最后一格漫画中,霹雳火想知道真正的美国队长究竟怎么了。他沉思着:"他还活着吗?他会回来吗?我很想知道!"他的思想气泡中浮现出真正的美国队长(让读者和霹雳火一同回忆起真正的美国队长),下面就是非常直接的说明文字:"你没猜错!我们想知道你是否希望美国队长回归!像平时一样写信告诉我们吧!"霹雳火被假冒的美国队长骗了,就像读者们被封面骗了一样,他翻开了自己的旧漫画杂志,重拾对美国队长的仰慕。这样,白银时代角色对黄金时代角色的情感依恋激起了读者对黄金时代角色类似的反应,漫威在故事结尾向读者提出质疑,希望读者用书信给出问题的答案回应。也许编辑们收到的都是希望美国队长复出的答复,因为"真正的"美国队长在《复仇者》第 4 期(1964 年 3 月)中复出。对霹雳火来说,他想见的美国队长"真真切切"地出现了,对读者来讲,文本满足了他们见到回忆中的昔日漫画角色回归的渴望。因此,从表面来看,新的"漫威时代"是漫威和读者互动过程中共同创造的。对此,李这样回忆:"我想,我大概把整条故事线当作一次大规模的广告宣传了。我并不是想要将什么东西强加给别人,但我觉得我们有很好的故事,我们也为此感到欢呼雀跃。我希望我们的读者也能有这种感受,能够感到我们都是一个'流行'东西的一部分,外人根本不知道这个东西。我们在一起分享一个大笑话,在漫威宇宙中玩得很开心。"[丹尼尔斯(Daniels)]

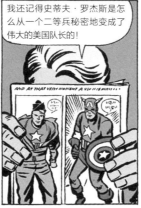

图 0.5 《奇异故事》第 114 期（1963 年 11 月）

这一时期漫威策略的一个重要方面是，接受了被认为是局外人的身份，从情感上和品牌标识联系起来。当然，随着战后美国市场细分的重要性日渐加强，这一策略也得到了加强。与早期的营销策略相比，市场细分更直接地吸引了个人主义的理念，而且在很大程度上也是打广告的企业对消费者需求的回应。科恩（Cohen）认为："市场细分的兴起呼应了 20 世纪 60 年代和 70 年代的社会现实。当时的社会和文化群体，如非裔美国、妇女、青年和老年公民等，开始以一种'身份政治'来维护自己的地位：人们会加入某个特定的团体，这个团体决定了他们的文化意识，并激励他们采取集体政治行为。"漫威在 20 世纪 60 年代销量的增长（最终取代 DC 漫画，成为业界领袖），很大程度上是由于漫威在吸引年轻新读者的同时，能够识别并吸引更年长的读者。漫威在叙事上重视复杂的变化性和连续性，对艺术创作的资本投入毫不吝啬，以局外人身份作为品牌识别，还能很巧妙地和读者建立情感联系，这些都是漫威成功的重要原因。

漫威以打破传统的出版商的形象不断进行自我推销，隔段时间就推出新的局外人身份的超级英雄，而且在读者们面前营造出公司平易近人、将读者视为合作者的形象，这些都是漫威在 20 世纪 60 年代取得成功的关键因素。科恩认为，战后的美国产生了一种"全新的商业文化，在追求利润的过程中，这种文化被具体化了，有时甚至被夸大了，这种文化常常让心怀不满的群体重新融入商业市场。"很显然，漫威推行的这项战略成功了，它对漫威的发展意义重大，因为它促使青少年粉丝对漫威保持长期的忠诚。可以说，漫威通过有针对性的广告策略吸引了第一个年龄层的读

绪 论
精益求精或百川朝海

者群体。在科恩看来,"第二次世界大战期间和战后,人们开始意识到'青少年'这一特殊的人生阶段,处于这一阶段的人有自己的语言、习惯以及情感经历,很快发展成一个消费市场……不久以后,青少年开始被定义为一个独特的消费群体。"根据科恩的说法,20世纪50年代和60年代的青少年作为消费者群体的一部分,"试图为一生的消费奠定基础",那么漫威就改进了这一理念,宣传对其品牌的终生忠诚度,使购买漫威产品成为与众不同的消费体验。当李向读者们呼吁"创造属于我们的漫威"时,他们不仅是顺应战后的消费风潮,鼓舞读者对品牌持续忠诚的承诺,更是巩固了公司的理念,使其在当今这个全球化和多平台叙事的时代占据最大优势。

专家汇集!

本书的目的是寻找漫威宇宙流动边界的一些关键点,以便更加深入地理解漫威这个品牌在半个多世纪以来是如何让创作者和消费者既感到信赖又觉得可以变通的,以及为什么能做到这一点。漫威从最初在漫画出版领域奋力追赶DC,发展到成为21世纪最成功的跨媒体企业之一,本书接下来的文章分析了其中一些最引人入胜、最复杂的发展,并试图从中寻求一些启发。这些文章的分类标准是它们对漫画和电影的不同关注度,但这并不是对漫画和电影进行明确的类别区分(许多章节的与跨媒体相关的参考文献证明了这一点)。不过这种区分的确表明了漫画杂志作为漫威宇宙的文本在漫威发展史上的重要性,这些文本是漫威进化的基础,而且让漫威在不断发展的过程中能加以借鉴。

本书开篇第一章"再造'正义'体系:漫威《复仇者》和全明星团队漫画杂志的转变"中,马克·米内特(Mark Minett)和布拉德·肖尔(Bradley Schauer)对复仇者们在跨媒体平台上的表现进行了考察,重点关注叙述方式、人物塑造和故事连贯性方面,这些一向都是漫威的重要构件。他们运用大卫·波德维尔(David Bordwell)的"历史诗学"理论,对文本中复仇者在过去几十年间经历的各种演变提出了见解。米内特和肖尔对漫威全明星团队漫画杂志在其最初两年的发展尤为关注,他们认为,这种发展对建立一个能囊括所有漫威漫画杂志的更为广阔的故事世界至关重要。他们的研究从行业实践角度将漫威和DC进行对比,特别比较了两家公司的全明星团队(DC漫画的全明星团队是正义联盟),让我们跳出将漫威和DC简单对立的窠臼,让我们更加客观地看到漫威宇宙的发展并不是一帆风顺的,而是不可避免地会产生不平衡,有成功也有失败。

漫威传奇
——漫威宇宙与商业帝国崛起

亨利·詹金斯在第二章"勇者无畏：戴维·麦克和夜魔侠，超级英雄漫画中的'差异界限'"中探讨了创作者对漫威公司的重要作用。詹金斯对马克在夜魔侠漫画中具有独特风格的创作进行了仔细分析，重点分析了《夜魔侠：回声——视觉探寻》(Daredevil: Echo-Vision Quest)，展现出漫威是如何打破自己的传统，成为名副其实的"创意之屋"的。这篇文章多处使用马克在创作中运用绘画加拼贴画手法的例子，表现出鬼才马克对视觉效果的娴熟运用，由此也不难看出漫威的编辑对马克的天马行空能宽限到何种程度。詹金斯用了电影研究中的"差异界限"的概念，来阐明漫威是如何在弹性框架内促进风格创新的，这是对经典好莱坞电影策略的有效利用。他的文章描述了麦克的作品是如何激发读者做出回应的：虽然这种方式有时候会引起争议（有些人对作品的"艺术性"表示强烈的反感），但是对漫威来说，这种策略对重振夜魔侠这一角色非常有价值，对凸显公司"创新漫画出版商"的形象具有积极作用。詹金斯将麦克的作品放在一个历史框架中，将其与弗兰克·米勒（Frank Miller）和比尔·显克维奇（Bill Sienkiewicz）在同样的角色上所做的创新行为进行了比较。詹金斯用这样的方法进行了研究后认为，漫威长期以来一直致力于创新，这种对创新的追求在未来很长一段时间内，很可能仍然是吸引读者的宝贵手段。

本书第三章是安娜·F. 佩帕德（Anna F. Peppard）的文章"'她的反击！'：漫威漫画的女性主义史"，对漫威女性角色的表现进行了细致入微的评价。佩帕德从学术层面研究了超级英雄漫画中女性形象。她略带讽刺地指出，这些漫画和女性角色在漫威发展史上其实一直是男性们的意淫对象。佩帕德通过分析"猫"（Cat）、"惊奇女士"（Ms. Marvel）（后来变成了"惊奇队长"）和"女浩克"（She-Hulk）等女超级英雄，对漫威从20世纪70年代以来对女性主义的回应进行了研究，探索漫威是如何对女性读者需求做出回应的。她在分析中观察到，女读者可能喜欢认同女超级英雄的角色，对传统的惊奇故事和浪漫故事反倒无所谓，漫画杂志制作者一直以来认为女读者的这种认同感其实就体现了她们自己想成为女超级英雄的幻想。佩帕德研究了诸多专门针对女性的营销策略，她认为漫威多少有些理解不了这一读者群，并且一直试图将女性读者当作一个问题去解决，而不是简单地当做读者去取悦。在文章的最后，她巧妙地分析了漫威在将拥有超能力的女性角色（以及女性读者）纳入漫威宇宙的无数次尝试中有哪些盲点和败笔。她认为数十年来，漫威对女性角色和女性读者的观察目光过于短浅，指出了纠正这种短浅的目光有何实际价值。

德里克·约翰森（Derek Johnson）在第四章"'共享你的宇宙'：漫威出版的世代、性别和未来"中也涉及了类似的问题，对漫威最近在"共享你的宇宙"活动中

绪 论
精益求精或百川朝海

接触新读者的尝试进行了缜密的分析。他强调了漫威的漫画杂志出版商身份的重要性（这一身份经常会因漫画衍生出来的电影更受瞩目而被忽略），还指出近年来漫威将重心放在跨媒体合作上，使得公司和原有粉丝（大多是男性粉丝，而且年龄不小了）之间的关系变得更为复杂了。约翰逊的文章指出，漫威新旧产品的生产和消费之间存在一种核心辩证关系，这种辩证关系对漫威的企业形象和由此产生的粉丝的身份认同都具有一定的影响。约翰森重点关注了漫威的"共享你的宇宙"的活动。这一活动旨在吸引更多新一代的粉丝，同时让原有粉丝担当企业声誉之守门人的角色。诚如约翰逊所言，漫威专注于将其核心粉丝群（成年男性）塑造成"父亲"的形象，让他们承担起激发年轻一代热爱漫威漫画的重大责任，但漫威的这种努力收效甚微。约翰逊认为，这种体现出性别和代际意识的方法存在很大问题。这一发现表明，让粉丝身份和超级英雄风格力面始终存在着明显的限制因素。

在第五章"突破品牌：从'新漫威'到'漫威重启'！媒体融合时代的漫威漫画"中，德隆·欧弗佩克（Deron Overpeck）通过观察漫威在2000年如何通过推出"新漫威"（NuMarvel）来重塑其品牌形象的，汇集了大量跟文章主题相关的问题。漫威通过这一举措让创作者不用过多关注故事的连贯性，而且更支持他们创作"解压缩"式的故事情节。两种策略都适合将漫画杂志的内容通俗化。这一章揭示了漫威的这些做法很大程度上是为了扩大读者群，而不是重振原有的粉丝群。欧弗佩克考量了漫威公司是如何（通过"青年枪手"和"漫威建筑师"活动）再次重视起创作者的意见，让创作者不为原先深奥复杂的故事世界所束缚的。漫威的这一做法增加了《X战警》和《神奇蜘蛛侠》等极具代表性的漫画的销量，也促成了2000年和2002年这些角色成功走向电影荧屏。最后，欧弗佩克认为，漫威从2000年开始的品牌重塑是漫威从内容驱动型公司向授权驱动型公司转型走出的重要一步。如此一来，漫威结合了其他媒体的商业行为（特别是电影界由个人风格导演来执导影片的做法），以促进漫威漫画内容的跨媒体发展的手段。正如欧弗佩克在文章中指出的一样，这些变化实际上再次证实，漫画杂志创作在漫威不断变化的品牌发展过程中仍旧占据核心地位。

在第六章"漫威和动态漫画的形式"一文中，达伦·韦肖勒（Darren Wershler）和卡莱尔沃·西内尔沃（Kalervo A. Sinervo）对漫威漫画内容的跨媒体能力进行了详细的探讨。他们分析了漫威在动态漫画领域中进行的各种尝试是如何使其改变策略的，即优先考虑发行量而非故事的连贯性和角色的历史记录，这两者都是漫威平面漫画在创作和销售方面的主要特色。他们提出了这样的问题：如果读者长期以来

都把平面漫画当成漫威宇宙的历史档案，那么漫威放弃这种有形的档案的话，漫威宇宙的完整性以及漫威和粉丝之间的关系会发生怎样的改变？在寻找这个问题答案的过程中，他们也提出了令人信服的依据，证明了数字漫画在保持漫威漫画行业革新者之声誉的同时，对扩大其品牌价值也发挥了重要作用。然而，正如两位作者观察到的一样，漫威在制作动态漫画过程中的创新少之又少，这与其行业革新者的声誉相矛盾。在其兴致勃勃挖掘新市场的过程中，漫威的关注点只在数字漫画的形式（动态漫画）上，这必然会限制创造力。最后，他们认为，漫威之所以转向数字漫画市场，似乎是为了将漫画书重新定位为以漫威人物和故事情节为题材的电影的附属产品。他们的文章向我们呈现了这样一种观点：漫画杂志不只是过去的作品，还是电影中依稀可以回忆起来的原始素材。

从第七章菲利克斯·布林克尔（Felix Brinker）撰写的"'漫威电影宇宙'的跨媒体叙事与融合时代流行系列电影的逻辑"开始，研究的重点转移到了漫威电影上。这一章详细研究了漫威影业是如何在电影和电视领域构建漫威宇宙（MCU）的。布林克尔也参考了第一章中米内特和布拉德对漫威如何利用多种媒体平台构建丰富的故事世界的研究。他考察了近年来因数字媒体激增而兴起的跨媒体产业，是如何对漫威在媒体平台上实现漫画文本内容的连载起到关键作用的。此外，他还研究了数字环境在漫威自反性的发展中起到了什么作用。几十年来，漫威产品一直以自反性为显著特征。最后，布林克尔提出了一个发人深省的观点，即漫威电影宇宙就是为新的故事连载形式而构建的模型，它颠覆了原来的游戏规则。通过这种方式，他将研究的范围从漫威宇宙扩大到了迅速变化的媒体场景，以及漫威在媒体场景重塑中所扮演的主导性角色。

在第八章"漫威短片和跨媒体叙事"中，迈克尔·格雷夫斯（Michael Graves）研究了漫威的特别策略，这一策略扩展了漫威宇宙，又拉近了漫画读者和漫威宇宙之间的关系。格雷夫斯的研究只限于供影院放映的蓝光版本和数字版本的短片。格雷夫斯关注的是，这些短片是如何符合，又是如何偏离亨利·詹金斯的七条跨媒体叙事原则的，并对詹金斯的"萃取"和"浸濡"概念进行了修订。在詹金斯看来，这些概念通常是互相对立的，但是格拉夫斯强调漫威宇宙的单向流动，认为"萃取"和"浸濡"实际上是完全一致的。从这个角度，格雷夫斯说明了漫威宇宙的构建对读者的依赖程度与对创作者的依赖程度是相当的。他对漫威短片的分析表明，不少在电影中担当配角的角色其实也具有十分重要的价值。这些角色让背景事件更为丰富，加强了故事的连贯性，因而加大了漫画文本在电影中的分量。这种策略不仅仅

绪 论
精益求精或百川朝海

是推广漫威潮流的精明的营销手段,而且还强化了漫威作为精神财富的多元化和差异化,而不是需要控制和管束的思想干扰。

第九章"吐丝结网:联结蜘蛛侠系列电影之作者、类型和粉丝"中,詹姆斯·N. 吉尔摩(James N. Gilmore)以蜘蛛侠系列电影作为佐证,探讨了漫画改编作品是如何成为联结观众、制作人和漫画文本的工具的。他重点关注了特别版 DVD/蓝光碟电影中的制片人评论等特别内容,研究漫威是如何利用电影中暗藏的内幕故事、消费者参与及其品牌声誉等因素来吸引影迷的。吉尔摩追根溯源到 20 世纪 60 年代斯坦·李担任漫威漫画编辑的时代,他谈到了李如何重复话语实践,如何通过权衡创作、改编和作品风格使话语实践更趋复杂。传统看法认为,DVD/蓝光碟的特殊功能相对于电影的文本来说并不那么重要,吉尔摩在研究蜘蛛侠电影如何被定位为"粉丝系列电影"时对此提出了挑战。他指出,DVD/蓝光光碟不仅能让观众重复观看文本,还使文本被多次改写成为可能。吉尔摩令人信服地提出,电影以 DVD 和蓝光碟形式发售,让漫画改编电影的版本不至于过多,在风格和创作方面可以讨巧地利用漫威品牌作为保障。吉尔摩对蜘蛛侠系列电影的分析更为精彩,因为 2002 年至 2014 年间的蜘蛛侠电影是由索尼而不是漫威影业制作的。因此,这些电影为漫威品牌的话语权提供了具有说服力的例子。

在第十章"扮演彼得·帕克:出演蜘蛛侠和超级英雄电影"一文中,亚伦·泰勒(Aaron Taylor)为了探讨漫画书和电影之间的关系,仔细分析了蜘蛛侠在电影中的表现有何价值。在认真研究了托比·马奎尔(Tobey Maguire)和安德鲁·加菲尔德(Andrew Garfield)这两位演员饰演的蜘蛛侠后,泰勒认为,演员和角色之间的亲密关系是由漫威品牌的影响力促成的。而蜘蛛侠作为 21 世纪跨媒体角色的典型代表,与演员之间的联系更受关注。泰勒令人信服地提出了资产、技术和话语方面的较为强大的势力是如何对每个演员产生独特影响的。他强调了漫画改编电影内在的自反性,探索了超级英雄电影中演员的真实身体和角色的虚构身体的复合度。他认为,演员和角色之间的关系是复杂的,因为演员的明星形象和蜘蛛侠的形象(在漫画中和读者的记忆中早已根深蒂固)要融合在一起可不是件容易的事。泰勒把演员形象和角色形象相结合的产物称作第三个身体或"分量过多的身体"(body-too-much)。他得出的结论是,明星形象完全被角色形象覆盖住了,为了满足观众的视觉需求和情感需要,演员的明星光芒被大大削弱。在漫威影视的运作系统中,漫威给明星们的承诺通常不是高额的片酬,而是出演漫威电影能保证长期的曝光度。正如泰勒观察到的那样,明星和超级英雄之身份叠加让观众忘却自己的身份,站到演员一方,

对表演中演员和角色的高度协调和协作洞察入微。如此一来，泰勒为我们呈现了一种全新的方式来思考漫威的长期战略，即提升粉丝参与感，并且思考电影如何能让漫威的战略付诸实施。

德鲁·杰弗里斯（Dru Jeffries）在第十一章"寻找斯坦：斯坦·李客串漫威系列电影的趣味色彩和作用"中抛开漫威超级英雄角色，专门对斯坦·李这位可以说是漫威最具代表性的创作者进行了研究。通过分析李所代表的漫威公众形象，杰弗里斯探讨了李是如何被部署在漫威电影世界中的。李在电影里的出现不免让人联想到漫威（和漫威漫画杂志）的过去，他是漫威宇宙的主要设计师，他在电影里的客串象征着各类工作室产品都统一在漫威旗下，这不仅标志着漫画杂志和电影世界两种媒体之间的联系，还标志着漫画文本和电影文本之间的联系。杰弗里斯最关心的是李的漫威宇宙主要设计师这一点，他的文章有效地说明了李在电影中的客串是如何让粉丝们围绕李竞相讨论，并借此让他们产生参与感。正如杰弗里斯观察到的那样，这些客串本身存在不少矛盾之处，但是粉丝们并不在意这些，即使李客串的角色本身遭粉丝们热议，但他们主要还是把李看作是漫威宇宙的主要创造者，觉得只要是李客串的电影，他都是默认的编剧。李客串的复杂意义实际上证明了李多样化的形象特质，他可以是充满灵感的漫画作者，也可以是公司的"托"。最后，杰弗里斯让我们思考粉丝是如何需要李的——或者更准确地说，他们是如何互相需要的。

威廉·普罗克特（William Proctor）在第十二章"薛定谔的斗篷：漫威多元宇宙的量子序列"中，同样本着创新精神，将叙事学和量子物理学理论应用于漫威多元宇宙的分析。普罗克特关注的是漫威如何通过他所认为的"量子序列"（即各种文本内容在共享故事世界中的排序）来管理其各种叙事线索的。普罗克特认为，正是漫威宇宙的跨媒体特性，才使得对大量交替现实和平行叙事系统的管理成为可能。他认为这种管理策略具有双重影响，这一观点与德隆·欧弗佩克对"新漫威"的评价相呼应：这种策略可能带来新的读者，也能重燃既有粉丝对漫威品牌的热情。普罗克特中肯地指出，创造出一个与漫威主宇宙平行的终极宇宙，表明了漫威吸收新读者的策略，因为新的宇宙的故事不会被之前复杂的背景所累；同时，还可以通过改写一些大家熟悉的角色来重新吸引原有粉丝。所有这些平行宇宙的管理策略最终都将读者置于时空之外，在那里，他们可以看到漫威的多元宇宙，欣赏其复杂的设计。因此，正如我们看到的一样，漫威从一开始就在不停地构建其宇宙世界，粉丝在漫威宇宙（以及漫威品牌）含义的确定方面是重要的参与者，涉及叙事和外叙事、内涵和外延、个人和公众。

绪 论
精益求精或百川朝海

正如这些文章阐明的，漫威宇宙的构造非常复杂，它是许多不断变化的经济、工业、技术和艺术力量糅合而成的产物。虽然李在1974年发行的《漫威漫画起源》中圣经式地描述了漫威漫画的起源，但这些文章表明，用大爆炸来形容漫威的起源似乎更加贴切。在艺术创意、超级英雄题材和较为成熟的读者群之间的碰撞中，20世纪60年代的漫威漫画杂志变革催生出一个故事宇宙和一个媒体帝国，这个帝国后来的蓬勃发展在1961年是完全无法预料的。事实上，本书可以作为漫威宇宙研究的起点，为日后更为深入的学术研究奠定基础。无须多言，关于漫威的学术探讨才刚刚开始。

第 1 章

再造"正义"体系

漫威《复仇者联盟》和全明星团队漫画杂志的转变

马克·米内特(Mark Minett)和布拉德利·肖尔
(Bradley Schauer)

漫威影业在2012年夏天发行了由乔斯·韦登执导的《复仇者联盟》，观众们都被惊艳到了，一部电影中聚集了一大群超级英雄，其中有4位已经有自己的电影系列了。正如德里克·约翰森（Derek Johnson）和马提亚斯·斯托克（Matthias Stork）这些媒体学者所言，《复仇者联盟》电影代表了漫威多年来在电影行业的努力终于产生了成效，从超级英雄刚开始走向荧屏到《复仇者联盟》，通过多样化的电影来构建"漫威电影宇宙"的策略取得了极大的成功。漫威影业总裁凯文·费奇（Kevin Feige）也是这么认为的。这一策略的基础是漫威所承诺和推广的共享故事世界，漫威影业以故事片、带花絮的家庭录像和电视剧的形式，将这个世界一点点地展现给大家。上述形式所呈现的故事鼓励观众猜测未来的情节发展，参与构建具有连续性的宏大故事世界，《复仇者联盟》正是漫威故事连续性的具体体现。

《复仇者联盟》电影着重强调"团队合作"的概念，这在漫画书领域的超级英雄故事里十分老套，却能像2008年乔恩·费儒执导的《钢铁侠》和2011年肯尼思·布拉纳（Kenneth Branagh）执导的《雷神》一样吸引众多影迷。实际上，漫威漫画自1963年以来就推出过不同版本的《复仇者联盟》漫画，有时甚至同时推出多个版本。当时，斯坦·李和杰克·科比首次让绿巨人、钢铁侠、雷神、黄蜂女和蚁人组成团队，这些角色在他们自己的专属漫画里都曾大放异彩。正如电影版《复仇者联盟》是系列电影领域的一次突破一样，《复仇者联盟》漫画是超级英雄漫画领域的创新，被大家称为"全明星团队漫画"的亚类型。全明星团队中的超级英雄在之前自己的专属漫画中早已名声赫赫。在《复仇者联盟》公映前3年多的时间里，DC漫画创作的《美国正义联盟》（JLA）是最典型的全明星漫画书。漫威在制作《复仇者联盟》

第1章
再造"正义"体系　漫威《复仇者联盟》和全明星团队漫画杂志的转变

时,以其竞争对手DC漫画的做法为参考,去其糟粕、取其精华。

本章分析《复仇者联盟》创新的叙事方法,主要对全明星漫画的三个核心要素进行分析:叙事模式(单期模式和多期连载模式)、人物塑造方法及叙事连续性。我们主要采用大卫·波德维尔(David Bordwell)的"历史诗学"理论对这些漫画进行研究。历史诗学主要关注两个问题:"其一,构建艺术作品所依据的原则是什么,通过哪些原则来达到特定的效果?其二,在特定的经验情形下,这些原则是如何产生和改变的,产生和改变的原因是什么?"诗学具有学术性和批判性,它"把已经完成的作品当成构建过程的结果来研究,其中包括工艺的组成部分(比如经验法则)、构建作品的较为一般性的原则,以及作品的功能、效果和用途"。对波德维尔来说,"工艺背景可以被理解为一种情境,电影制作者必须解决在这一情境中遇到的问题"。在这个问题/解决问题的范例中,摆在艺术家面前的是"类型模式库,即那些专家们可以再利用、修改或者拒绝采用的风格规范"。通过将诗学这种重要理论运用在对《美国正义联盟》和《复仇者联盟》的研究中,我们才能更好地理解漫威是如何对全明星漫画进行创新的。

首先,我们将重点放在一个特定的历史时期,对《美国正义联盟》和《复仇者联盟》进行对比研究,后者于1963年9月首发,到1965年6月脱离全明星团队这种模式[一]。我们从这类漫画可以看到"全明星团队漫画"这一亚类型迭代更新的明确界限。我们通过关注在十分稳定的生产条件下创作出来的相对小套的漫画,就能对它们进行缜密的分析,完善和充分支持我们关于类型再造过程的主张。这种方法还让我们能对这段时间创作的全明星团队漫画进行更加准确的实证研究。粉丝和评论家喜欢以几十年为一个时间段来划分超级英雄漫画的发展历史,但是这样会掩盖每个时间段内发生的重要变化,会将漫画类别的发展看得过于简单。史蒂夫·尼尔(Steve Neale)曾经指出,某种风格类型的发展过程可能会"不连续或中断,而不是顺利且自然的发展过程"。尼尔认为,最好将风格类型理解为一个过程,在这个过程中,"风格类型的可用惯例在任何时间点都在发展变化,而不仅仅是重复出现"。

历史诗学还让我们对现象产生时的历史背景加以关注,特别是《美国正义联盟》和《复仇者联盟》诞生时的工业环境和制度环境。我们在这里所讨论的叙事结构、

[一] 此处分析的漫画包括《英勇与无畏》第28~30期(1960年2月和3月—1960年6月和7月),《美国正义联盟》第1~22期(1960年11月和12月—1963年9月),以及《复仇者联盟》第1~17期(1963年9月—1965年6月)。

漫威传奇
——漫威宇宙与商业帝国崛起

人物塑造和故事连贯性，既不是笼统的概念，也不是脱离现实、艺术和经济实践与需求而独立发展出来的。正如波德维尔指出的那样，诗学"常常被认为只是"针对形式特征的"描述或者分类"，但事实上，它常常尝试用历史的"因果关系和变化模式"来解释这些特征。我们采用"功能主义"模型，在这个模型里，某种惯例（或某些惯例，这里是指 DC 和漫威出版的漫画）的特定历史环境的特点会给它们带来约束和启示。这些约束和启示无论是在阐明创作者构想去实现哪些目标或解决哪些问题时，还是在引导出版商及其创作者决定使用何种叙事策略和方案时，都发挥了重要作用。

在 2011 年关于漫画研究现状的圆桌讨论会上，斯科特·布卡特曼（Scott Bukatman）提出，这一领域"需要更多对漫画诗学的研究"。本文是对斯科特呼吁的回应。但是，我们在研究中运用历史诗学的方法并不是说我们的叙述中没有理论化的内容。事实上，我们的第一步就是选定一本超级英雄亚类型的漫画书，即全明星团队漫画书，并且阐明它的本质特征。诗学的研究方法让我们发现了一些历史问题，例如，为什么全明星团队漫画成了 DC 漫画的重要出版策略，并且漫威在 20 世纪 50 年代末到 60 年代初也开始模仿这种策略？

对于出版商来说，全明星团队亚类型有着强大的商业吸引力。从市场营销角度来看，读者最喜欢的角色在同一部作品里能够互动，他们能获得新奇感，而且他们喜欢的所有或者大部分角色同时出现在一套漫画里，购买这套漫画对他们来说就颇有意义了。将这些角色集合成团队，能吸引更为广泛的读者群，因为团队里各个超级英雄的粉丝都会为这套书掏钱。全明星团队漫画也能把人气不是很高的角色和人气很高的角色放在一起，让前者沾着后者的光而获得更高的关注度。此外，全明星团队漫画作为共享叙事宇宙中心的地位本身就很有商业利用价值，同时还能激发或者加强读者的完美主义心态，含蓄地诱导他们为了全面掌握整个故事世界去购买出版商出版的所有超级英雄刊物。

考虑到以上这些商业利益，我们便不难理解为什么 DC 和漫威会有兴趣制作全明星团队漫画书了。然而正如我们看到的那样，两家公司的做法明显不同，因为它们各自特有的机构组织、习惯做法和目标会给它们带来不同的约束和启示，它们推出的全明星团队漫画书自然也就有差别了。《美国正义联盟》巧妙地运用了"主题和变奏"的方法来处理全明星团队漫画的叙事形式和内容，这种方法将叙事中的景象或特别事件串联起来，在狭义上实现叙事的连贯性。而另一方面，漫威制作了一个系列，在实现叙事的连贯性时执着于更加强烈的情感表达，采用了更为综合的叙事方

第1章
再造"正义"体系　漫威《复仇者联盟》和全明星团队漫画杂志的转变

式,同时也使用了比对手更流畅也更容易成系列的补充式叙事风格。

最后我们认为:两家出版商的策略都在不断变化,这是先前的研究中没有完全考虑到的。德里克·约翰森(Derek Johnson)分析过超级英雄故事的叙事技巧,以及漫画行业内外的超级英雄特许经营,认为超级英雄故事象征着主导流行文化不断更新的文化形式。这里所说的"更新"就和软件的版本控制类似,意味着产品的不断迭代、修正和"改良",在我们的研究中,就是指全明星团队漫画这一亚类型的策略,这是为了响应消费者的需求,或许更重要的是满足生产者的需求。约翰森认为,创作者们"追求文本差异化的策略,使得特许经营的扩张不再是千篇一律的重复,而是更具自反性和迭代性的过程"。从这个意义上来说,我们必须要意识到超级英雄故事的迭代更新,这也符合了尼尔的观点,他考虑到波德维尔关于文体变化的理论,认为风格类型是一种混乱的、非线性的过程。我们的小规模研究表明,即使只是总结如此短时间内DC漫画和漫威漫画的策略,也有掩盖它们在具体方法上的重大改变甚至逆转性改变的风险。我们将DC漫画和漫威对立起来进行研究,能看出DC的方法和"漫威模式"是背道而驰的,但是我们也发现,不仅如此,哪怕同一家公司发行的不同期的全明星团队漫画,也有不同风格,这说明两家出版商都存在重大的有针对性的内部变化。

产业背景与历史

要理解《复仇者联盟》的创新之处,只关注故事本身是不够的,还要联系特定的历史背景和创作环境,这也有助于解释漫威公司的发散性迭代进化策略。斯坦·李十分喜欢基于角色展开故事叙述,这在某种程度上解释了《美国正义联盟》和《复仇者联盟》具有差异性的原因。除了和主创有关的原因之外,DC漫画和漫威漫画不同的目标受众、分工模式以及出版线的规模和范围,可能也起到了重要作用。这些差异对两家公司既有约束又有启示,不仅使它们的叙事策略和确保故事连贯性的方法不同,对它们选择哪些角色组建各自的全明星团队也有影响。

在《美国正义联盟》和《复仇者联盟》问世前20年就有全明星团队类型了,这支名为"美国正义协会(JSA)"的超级英雄团队最早亮相于全美漫画出版的《全明星漫画》(*All-Star Comics*)(1940年),但这支团队的历险记连载到1951年就终止了。团队里的角色都曾独立出现在全美漫画及其姐妹公司——国家期刊出版社/DC漫画公司创作的故事集中。起初,《全明星漫画》的主要目的是将全美漫画和DC漫

画旗下不那么出名的角色拉出来提高曝光度。当一个角色足够受欢迎了以后，公司就会发行这一角色"唱主角"的漫画，让他在美国正义协会中急流勇退，空出来的位置被另一个小角色取代。当全美漫画的马克斯·盖恩斯（Max Gaines）和 DC 漫画的哈利·多南菲尔德（Harry Donenfeld）闹翻以后，全美漫画最受欢迎的角色闪电侠和绿灯侠在 1945 年春天第 24 期重新回归美国正义协会，取代了 DC 漫画的角色星侠和幽灵。全美漫画虽然依旧在标题上打着全明星阵容的旗号，但是 20 世纪 40 年代末开始停止发行闪电侠和绿灯侠作为独立主角的漫画，这标志着战后超级英雄漫画开始走下坡路。这时候的读者被各种不同类型的漫画吸引，包括爱情、犯罪、恐怖和西部类型。除了《超人》《蝙蝠侠》《神奇女侠》等九部漫画，DC 漫画的其他所有超级英雄漫画在 1952 年之前要么停止发行，要么改变了风格。1951 年 5 月，《全明星漫画》更名为《全明星西部》（All-Star Western），美国正义协会的冒险故事就这样无疾而终了。

此后，全明星团队这一漫画类型沉睡了将近十年，直到前《全明星漫画》编辑朱历亚·施瓦茨（Julius Schwartz）在《英勇与无畏》第 20 期（1960 年 2 月和 3 月）中提到"美国正义联盟"。当时 DC 漫画的出版线十分庞大，其编辑就像领主一样，每人负责一小块迷你领地。20 世纪 60 年代初，6 位编辑各自负责 5~10 部漫画，总共有 42 部漫画是由 DC 每月或者双月发行的。编辑的主要职责按照漫画书的类型来划分。施瓦茨的专长是科幻小说，因此他负责这一类型的漫画。从 1956 年闪电侠的复出开始，他成功地在科幻类型的改编漫画中让许多黄金时代的超级英雄重现江湖。正因为他"重启"闪电侠和绿灯侠（1959 年）大获成功，漫画书的白银时代随之到来，超级英雄漫画类型也重回主导地位。显然，超级英雄漫画只是蛰伏多年。

值得注意的是，对施瓦茨来说，《美国正义联盟》和漫威风格的作品截然不同，它并没有构建庞大的共享宇宙，也没有走产业内特许经营的模式，只是为了实现黄金时代超级英雄漫画的复兴。他在回忆录里骄傲地写道："继闪电侠之后，我让绿灯侠、美国正义联盟、飞鹰侠、原子侠等超级英雄成功回归"。由作者加德纳·福克斯（Gardner Fox）（大部分的《全明星漫画》中都有他的作品）和画师麦克·塞科沃斯基（Mike Sekowsky）组成的团队，在施瓦茨的编辑指导下，负责了最初八年的《美国正义联盟》创作。正义联盟这支团队汇聚了大约 1959 年前活跃在 DC 漫画中的超级英雄，包括那些只用作陪衬的角色。全明星漫画诞生之初，成员包括超人、蝙蝠侠、神奇女侠、闪电侠、绿灯侠、海王和火星猎人，绿箭侠在《美国正义联盟》第 4 期才加入团队。

第 1 章
再造"正义"体系 漫威《复仇者联盟》和全明星团队漫画杂志的转变

《美国正义联盟》的成功引起了漫威出版商马丁·古德曼的注意,于是他让主创斯坦·李也创建一个可以和 DC 漫画竞争的超级英雄团队。当时漫威(20 世纪 50 年代的时候公司名为"亚特拉斯漫画")以科幻小说和神秘故事为招牌,没有任何超级英雄题材的漫画,不可能直接组建全明星团队。于是李和他的御用画师杰克·科比创作出一个全新的超级英雄团队,漫画书定名为《神奇四侠》,并于 1961 年 8 月首次公开发行。这部漫画并不是像 DC 漫画一样让之前已经存在的超级英雄回归,而是通过突出超级英雄的心理描写和"家庭"的概念,颠覆了此前传统的超级英雄漫画风格。正如布雷德福·怀特(Bradford W. Wright)所说的那样,超级英雄"经常互相争吵甚至打斗""常常妨碍他们的团队合作"。

《神奇四侠》的创新部分源于李对传统超级英雄漫画心存不满。但是在艺术价值之外,漫威也考虑到了作品的商业价值,因为他们迫切地想要推出和漫画行业的主宰者 DC 漫画不同的作品与之竞争。漫威漫画除了对自己有清晰定位,采用自反式的编辑方法之外,还关注角色塑造和人际冲突,构建起一个崭新的"阅读社区"。用马修·布兹(Matthew J. Pustz)的话来说,这个社区的目标受众比 DC 漫画的受众更年长,也更成熟。《神奇四侠》第 1 期发布前的几个月,漫威漫画打着"尊重你的智慧"的口号发行了《奇妙成人幻想》(*Amazing Adult Fantasy*)。李十分积极地扩展年龄较大的读者群体,在漫画杂志中刊出一些大学生的来信(也有人说这些信里有些是他自己写的),并且大肆赞扬读者的品位和洞察力。李在他创作的超级英雄故事之间建立了紧密的故事连贯性,也可以说是剧情之间有紧密的联系,于是漫威的作品进一步激发了读者的兴趣。他们开始收集漫画,因为只要集齐了所有漫画,他们就可以欣赏整个故事的发展。

到 1963 年,漫威已经拥有了足够多而且足够有人气的超级英雄,能够组建起自己的全明星团队了,因为全明星团队不仅能巩固各部作品的叙事连贯性,而且更重要的是,可以直接向 DC 漫画的正义联盟发起挑战。不过,创作出真正汇聚所有超级英雄的全明星漫画之前,漫威出于必要性和实用性考虑,还是先出版了《复仇者联盟》来试试水。根据历史研究者威尔·默里(Will Murray)的说法,画师比尔·艾佛雷特(Bill Everett)错过了第一期《夜魔侠》的截稿日期,所以编辑部只能想办法用其他作品替换这部逾期作品。对于李和他手下的画师,以及他的老搭档科比来说,创作一本全明星漫画轻而易举,因为不需要添加新的角色。于是《复仇者联盟》便诞生了。雷神的宿敌洛基(Loki)被设定为联盟的第一个敌人。这支队伍由神奇四侠成员之外的超级英雄组成(包括钢铁侠、雷神、蚁人、黄蜂侠和绿巨人,他们各自

的独立漫画书从 1963 年年初开始便不再发行），蜘蛛侠不在其中。第二次世界大战英雄美国队长在第 4 期中才出场。和漫威影业采用的策略不同，漫威漫画在一开始采用全明星团队这一类型迭代更新超级英雄漫画时，并没有太多的前期积累，而是出于方便考虑，很大程度上可以说是出于偶然。

李对超级英雄漫画的创新很大程度上要归功于 20 世纪 60 年代漫威公司的管理制度和创作环境。作为漫威超级英雄出版线的唯一编辑，李的创作可以自由地偏离叙事传统，不需要像 DC 漫画一样得通过繁琐的公司内部讨论。DC 漫画出版线的范围很广，其编辑团队各自为政，阻碍了公司内部的协同合作，甚至出版商提供的资源都没有办法得到充分利用。例如在《全明星漫画》中，广受欢迎的超人和蝙蝠侠被安排成配角，他们只是间歇性地出现在《美国正义联盟》的前 12 期中，而在前 25 期的封面中只出现过 5 次（他们的身影也只占封面的很小一部分）。在施瓦茨看来，这是因为超人的编辑莫特·威森哲（Mort Weisinger）和蝙蝠侠的编辑杰克·希夫（Jack Schiff）都具有强烈的"领地意识"，他们害怕《美国正义联盟》会影响他们各自负责的《超人》和《蝙蝠侠》漫画的人气和销量。

和 DC 漫画庞大的出版线相比，《复仇者联盟》首次登场时，漫威常规出版的漫画杂志只有 17 本，而其中只有 8 本是超级英雄题材的，它们无一例外都是李亲自编辑的。虽然出版的规模不大，但这并不是意味着它们不受欢迎，而是因为漫威的分销商人为设定了限制。具有讽刺意味的是，漫威的分销商是 DC 漫画旗下的独立新闻公司（Independent News）。不过，漫威的漫画杂志数量较少，而且编辑部由李一人说了算，所以其全明星团队漫画类型的迭代更新更容易实施。作为一个创造了大多数漫威超级英雄的编辑和作者，李比创造美国正义联盟的施瓦茨、福克斯和塞科沃斯基更容易掌控漫画类型迭代更新的策略，遇到的阻碍更少，更新过程中更容易保持故事的连贯性。当施瓦茨和他手下的编辑四处打点，争取让超人和蝙蝠侠等角色在《美国正义联盟》中登场时，李却轻而易举地组建起了他的"复仇者联盟"，并且在很大程度上，故事的叙事结构完全是由他一人掌控的。

故事叙述与人物塑造

考虑到产业环境的巨大差异，漫威《复仇者联盟》的叙事方式和 DC 漫画《美国正义联盟》大相径庭，这一点不足为奇。漫画杂志的粉丝、评论家和学者都断言，这两家公司的漫画之间存在着巨大的差异，这些差异说明两家公司对超级英雄漫画

第 1 章
再造"正义"体系　漫威《复仇者联盟》和全明星团队漫画杂志的转变

采用了不同的策略,通常也说明两家公司有着不同的特点。但是当他们的讨论涉及这些差异背后的本质,或者漫威和DC在修改、复制和抛弃全明星团队漫画模式时有何具体特点时,往往浮于表面。他们对角色和故事世界的发展进行历时性的研究,而不是对叙事策略的改变进行研究,这样往往会忽略同一超级英雄系列中不同期之间的迭代变化。

尽管我们将研究许多不同的情况,但我们发现这些超级英雄故事的基础框架都大致相同,跟许多通俗故事中较为标准化的情节类似。故事开始一般是平和稳定的状态,先是第一幕中的煽动性事件打破局势;再是第二幕中的情节越来越复杂,超级英雄面对各种挑战(反派的骚扰和自然灾害等);最后在第三幕中,超级英雄经过最后的对抗、战胜威胁,世界恢复平和稳定。考虑到全明星团队漫画相对来说比较特殊,我们更关心这种叙事结构中是否存在一些特别的问题。总体上说,我们可以将DC漫画在《美国正义联盟》中的前25个故事中使用的策略描述为:(形式和内容都)高度合理化,十分注重情节,伪教育式的故事叙述。这一策略最重要的特点是采用"分离"叙事结构。这一结构在早期经历过相当严格的反复试验,又在后期发行的作品中加以修改和完善。加德纳·福克斯用"主题与变奏"的方法在叙事参数和叙事模式方面进行了尝试,这么做是为了抓住读者的兴趣,也或许是为了提起他自己的兴趣。

"分离"策略主要承袭了《全明星漫画》的手法,该刊大多数作品都出自福克斯之手。《全明星漫画》中典型的超级英雄故事是这样的:当面临威胁时,各个英雄会聚集起来。原本他们分散到各个地方,独自对抗威胁的某个方面;随后他们会重新集结,并肩与威胁的来源进行短暂的对抗;最后在另一次聚会上互相交换意见。在最后19期里,约翰·布鲁姆(John Broome)接手了福克斯的工作,对"分离"策略进行了调整,把英雄们分成小组,让他们以小组为单位战斗而不是单打独斗。这一改变使得《全明星漫画》的页数从每期约60页骤减到了约30页。

福克斯和施瓦茨负责《美国正义联盟》的创作时,有二十五六页采用了布鲁姆的手法,以此作为基础进行了叙事形式的即兴试验。分离结构成功解决了全明星团队漫画中各个英雄战胜威胁时的功劳不平等问题。为了不让团队大混战的情形出现,超级英雄团队会分成几个小组,分别领到不同的任务去对抗威胁。将故事延伸到超级英雄小组分别对抗威胁的情节片段中,不仅可以在奠定故事基调的基础上做到推陈出新,还可以用一种方便而且合理的方式将故事延伸到整期漫画中(是什么样的敌人能够和DC超级英雄团队对抗二十多页?)。那么,采用了这种叙事模式意味着要

放弃其他选择，比如在其他流行漫画中出现的浪漫剧情，或者角色驱动的 B 线剧情，要么让角色们面对的问题变得越来越棘手，需要真正精心设计问题解决方案，这可能会让 DC 漫画相对年轻的读者感到困惑。

早期的《美国正义联盟》的叙事模式特别注重分离策略，这一点众所周知，但其实这一策略的具体实践方式比大家之前所设想的更加新颖和灵活。威尔·雅各布斯（Will Jacobs）和杰勒德·琼斯（Gerard Jones）是这样评论分离策略的："福克斯在《美国正义联盟》的前 10 个冒险故事中使用的分离策略比较僵化，未达到预期目标……反派在世界上三处不同的地方制造灾难；正义联盟分成三支队伍，各自战胜了特定的挑战；最后英雄们重新集结在一起，打败了反派。"这个故事模式的三个部分各占了一期漫画。雅各布斯和琼斯认为，在最初的 10 期之后，福克斯才"打破习惯的束缚，把他无尽的想象力用到独特而曲折的情节创作上，让单一主题故事的情节变幻莫测：英雄们必须要靠头脑来取胜，而不是靠肌肉"。

雅各布斯和琼斯对施瓦茨和福克斯早期作品的特征描述中存着在一些重要问题。首先，他们强调《美国正义联盟》中一直都在用伪科学和伪教育的问题解决方式，从一开始就是。在《英勇与无畏》第 28 期（美国正义联盟首次登场）中，他们把长得像海星一样的外星人埋在了石灰里，从而打败了它。海王是这次行动的大功臣，因为他提到"捕牡蛎的人用生石灰来对付捕食牡蛎的海星"。这个例子证明，这一时期的正义联盟用理性的、演绎的方法解决问题，漫画中的科学方法通常显得十分不可靠。但是《美国正义联盟》把重点放在解决问题上，并在漫画中编入大量与科学相关的琐事。这样做是受出版需求驱动的，也许是针对年轻受众的，至少表面上对他们有教育意义。

雅各布斯和琼斯的第二个观点，也是更为基本的问题是，他们夸大了早期《美国正义联盟》对分离模式的依赖程度，同时也误解了这一时期施瓦茨和福克斯实践分离模式的方式的变化。在超级英雄团队的前 26 个故事中，只有两次没有使用分离模式，这样做是为了吸引读者，但也会让人看不到其他方面的变化，意识不到这是对分离模式这一核心手段的试验。以分离模式为核心，其他细节有所变化，这种做法并不是什么值得奇怪的事情，因为故事叙述类型的特点在很大程度上是由标准化和差异化策略决定的。然而，正如尼尔指出的一样，人们通常过分强调叙事类型的模式化以及随之而来的这一类"故事模式"的可预测性，却不愿意对类型本身及其迭代更新进行研究，这样一些微妙却重要的变化就被忽略了。对分离模式的模式化特点的强调，抹杀了每一期漫画在故事叙述方面精心设计的变化，主要是编组的

第 1 章
再造"正义"体系　漫威《复仇者联盟》和全明星团队漫画杂志的转变

变化。

我们可以看到每一期漫画的第一幕中，施瓦茨和福克斯对故事开篇的方式都有调整。虽然每次都有团队成员会面的剧情，但是会面是不同的。偶尔会是某个英雄发现了问题的根源，然后告诉整个团队。其他期里，故事开头通常会通过反派角色的独白来揭开超级英雄团队将面临的挑战。在《英勇与无畏》第 30 期中，福克斯采用了第 3 种开篇方法。在这一期的前 4 页，团队中（除了超人和蝙蝠侠之外）每个成员都分别经历了不同的事件，直到最后的两格漫画，巴里·艾伦发现大家处理的每一起事件都有相似之处，便立刻以闪电侠的身份召集了美国正义联盟。这样安排剧情能够将每个角色的某一个方面展示给读者，形成我们所谓的"个人展示序列"手法。虽然这种手法并不是专门针对全明星团队漫画的，但是《美国正义联盟》和《复仇者联盟》却常常加以运用，所以了解它们的叙事策略是很有必要的。

我们可以看到，《美国正义联盟》并不像一些研究所认为的那样拘泥于某种僵化的叙事模式，而是建立一种模式，随后在一些细节上对其进行一系列的变通。当读者在看过前 6 期《美国正义联盟》，并且对叙事模式有了一个大致的印象后，福克斯就开始了他的试验。比如，他在《美国正义联盟》第 5 期的开头设定了这样的剧情：团队成员探讨新成员绿箭侠的背叛问题。绿箭侠到场时，队友们纷纷指责他，回忆起他两次参与战斗并且放跑了敌人的场景。这其中，福克斯以分离叙事模式作为正式试验的基础，使用了基于时间顺序并变换视角的叙事框架，同时结合了倒序手法来展现 5 位成员的回忆。在故事的最后一部分，福克斯从一个新的视角重新讲述了成员们耿耿于怀的那两起事件。他以被指责的绿箭侠之口，讲述了故事的全貌，填补了之前其他超级英雄由于视野有限而忽略的绿箭侠的动机和行动。如此一来，施瓦茨和福克斯修改了分离结构，通过不同的视角对同一时间发生的事件分别加以叙述。

在这一期之后，施瓦茨和福克斯围绕着分离模式又进行了一系列不同的试验。他们将全明星团队分成两组，但只描述其中一个小组的任务（《美国正义联盟》第 7 期），故事发展到第三幕才让团队成员分头行动（第 11 和 12 期），整期都是成员分头行动（第 20 期），一期中有两次分头行动（第 10 期和第 18 期）。在第 21 和 22 期中，美国正义协会和美国正义联盟首次穿越平行世界组队合作，分离策略在这两期中得到了极致的运用。在这两期故事的最后一幕中，6 个没有边框的水平"漫画格"横跨了两个页面，在每一格里，都是正义协会和正义联盟的三人组对抗反派团体的某个成员，将故事情节推向了高潮。这是分离模式和"个人展示序列"手法的混合运用。

DC漫画通过分离模式形成每期漫画内部的剧情结构,并且各期漫画会重复分离模式,这样的迭代策略并不是缺乏创造力的表现,而是因为DC更喜欢通过角色和主题来表现工艺技法。这种做法符合让-保罗·加百列(Jean-Paul Gabilliet)对第一代和第二代漫画创作者的"自我认知"的描述。相对于"自我表达"和"个人风格感",这些创作者更看重"制图工艺"DC漫画的这种做法也和其他有人气的故事创作者的自我认知和实践方式相吻合。比如,大卫·波德维尔曾经按时间先后梳理过20世纪著名的日本导演小津安二郎的作品。他的电影运用的策略与DC的做法相似,但可能更为复杂,他很在意电影制作的模式。波德维尔讲述了电影评论家佐藤忠男转述的关于小津的轶事。小津对另一位制片人大发脾气,因为对方认为"电影是一种自我表达的艺术,而不是一种受规则控制的作品形式"。因此,坚持叙事模式并不是过分约束和不懂变通,而是以此为基础在细节上变通,在叙事上进行迭代更新的试验。

施瓦茨和福克斯在漫画中强调伪科学的合理性,强调他们对叙事形式和叙事策略进行变通试验时注重工艺技法和理性。漫威在这样的背景下,于1963年推出了他们的全明星团队漫画《复仇者联盟》。斯坦·李声称是DC漫画《美国正义联盟》的成功促使他创作出了《神奇四侠》,但是他也称,自己一期《美国正义联盟》也没有读过。不管他的说法是真是假,《复仇者联盟》所采用的叙事策略和《美国正义联盟》有明显区别。李和他的主要合作者杰克·科比和唐·赫克面临的任务是迎合读者对全明星团队漫画类型的需求,使漫威的作品与众不同:强调角色的心理和情感描写以及长期连载性,特别注重实现故事连贯性的综合方法。在这种情况下,我们发现漫威的叙事模式极其灵活,或者说漫威形成了自己的特色,特别是故事情节方面的"分支"策略。李和其他创作者还对全明星团队漫画模式的一些重要方面进行了修改,如超级英雄团队会面的场景。

在《复仇者联盟》第2期中,所有复仇者联盟成员首次聚齐,读者们立刻能感受到漫威的修正策略。在《美国正义联盟》中,(一般)第一幕出现的团队成员心平气和地讨论,到《复仇者联盟》这里,变成了超级英雄互相之间吵吵嚷嚷、骂骂咧咧。雷神嘲笑绿巨人的紫色短裤;作为回报,绿巨人让钢铁侠在他决定"一脚把这个黄毛小子踢回阿斯加德"前"把他从我背上赶走"。虽然并不是每次复仇者联盟集结时都有对抗和争吵,但《复仇者联盟》通过这样的内部冲突,为全明星团队漫画模式引入了更为复杂的性格描述。在《复仇者联盟》第7期中,超级英雄团队讨论钢铁侠为什么没有响应"集结号召"(正义联盟用"集结号召"来召集成员汇合)。

第 1 章
再造"正义"体系　漫威《复仇者联盟》和全明星团队漫画杂志的转变

钢铁侠郑重声明"我不辩解，我让个人的私事影响到了我的责任感"。正义联盟的成员也有这样的问题，但从来没有人这样道歉过。在漫威对全明星团队类型进行迭代更新的过程中，对超级英雄集结的作用有所修改：《复仇者联盟》的团队会面不仅像《美国正义联盟》里那样，起到集合团队和展示超级英雄的作用，还能展示和激发角色冲突，加深情感描写。因此，漫威的角色有血有肉，让读者眼前一亮。

《复仇者联盟》的主创们不仅对团队会面的部分进行了修改，还扩大了在全明星团队漫画叙事模式中起重要作用的事件的种类。《复仇者联盟》经常使用"英雄斗殴"事件来吸引读者（斗殴方式与超级英雄们第一次会面时的"英雄斗嘴"方式一样）。《美国正义联盟》的读者可以指望他们的超级英雄能够集结起来展现团队合作的力量，但是《复仇者联盟》的读者在前 16 期里有 7 期会看到超级英雄们互相争吵的场面。这样的争吵场面为《复仇者联盟》前 3 期提供了重要素材，在第 4 期中，冰封多年的美国队长毫发无损地复活了，可他醒来后的第一件事却是与他日后的战友们拳脚相向。随后，为了让复仇者们相信他是真正的美国队长，他向大家挑战说"来打倒我吧"，而复仇者们也迫不及待地接受了挑战。在这个剧情设计中，漫威复活了黄金时代的英雄，立刻引发了团队内部的冲突。正如我们应当看到的那样，这些角色具有丰富的情感和鲜明的个性特征，这和施瓦茨的合理化、科幻化和修正主义的创作规划形成了鲜明的对比。

《美国正义联盟》主要以分离结构为叙事模式的重点，而《复仇者联盟》采用了另一种方法，对单一的、模式化的元素的依赖性要小得多。《复仇者联盟》在前 16 期中有 5 期确实也使用了分离结构，其中有 4 期与复仇者联盟对抗反派组织邪恶大师有关。在这几期里，超级英雄们分头和邪恶势力战斗。不过通常情况下，超级英雄们分头行动的剧情只会给每位英雄一到两页的特写。漫威之所以可以自由地尝试各种叙事方式，某种程度上是因为漫威没有那么多超级英雄可以融入故事中。和 DC 漫画较为分散的全明星阵容相比，漫威只有 5 位超级英雄，所以可以同时处理所有的角色，他们 5 人共同战斗也不会混乱，就没有必要再分小组。同样，每次战斗的过程也更加易于掌控，这让比《美国正义联盟》少几页的《复仇者联盟》更显精炼。

不过即便如此，《复仇者联盟》有些集结、分散然后再集结的剧情和《美国正义联盟》十分相似。但是《复仇者联盟》一共就 5 人，分散再集结要占用的页数比较少，也就为叙事方式提供了较大的发挥空间。其中一个解决方案我们称之为"N+1"策略，在前 16 期中有 6 期运用了这种策略，超级英雄们在一整期或者一整幕以"N+1"的数量出现，直到整个团队成员都到场或者集结到一起。比如，在《复仇者联

盟》第1期中，团队组建完毕，然后开始分头行动，第三幕里使用了"N+1"策略：绿巨人和钢铁侠互斗，直到雷神和大反派洛基到来才停止。当洛基不敌三人准备逃跑，顺便撂下狠话的时候，一群蚂蚁推动了他脚下一扇活动门的操纵杆，这预示着蚁人和黄蜂侠即将到达现场，组合起新的团队。

虽然《复仇者联盟》常常使用分离策略和"N+1"策略，但其核心叙事模式是"分支"策略，因为前16期中只有一期没有用到这一策略。我们发现，漫威采用了一种分支式的叙事手法，这种方法可以被描述为（虽然可能不太细致）B线剧情。它是一种次要情节，和涉及更多英雄的主线叙事同时发展。通常，作者会先着重描写某位英雄，把他或她的队友暂时放到一边，有时候是出于队友的个人原因，有时候是因为要去执行更重要的任务。

在《复仇者联盟》的前6期，雷神常被用在分支式叙事上，他在其中3期里都是主角。例如，在第1期中，他被洛基所制造的绿巨人的幻象所迷惑而脱离了队伍。这其实只是洛基邪恶计划中的一部分，目的是引诱雷神回到阿斯加德。后来雷神发现逻辑破绽，推断出绿巨人幻象的背后是洛基在捣鬼，觉得洛基去了阿斯加德，这时故事不再讲述复仇者联盟其他成员和真正的绿巨人的战斗，而开始讲述雷神前往寂静岛对抗洛基的旅程。他和洛基从阿斯加德回归的时候，支线和主线的剧情结合到了一起，这也是分支策略的特点。

《复仇者联盟》采用的另一个明显的策略是将漫画的叙事连载化。从某种意义上来说，连载漫画和电视连续剧具有一定的相似之处，他们都是连载化的作品。连载漫画的最基本特征就是每期主题都是主要角色与邪恶力量之间的斗争，叙事世界随之进一步细化。如果单期漫画有自己的因果链，某个反派在这一期中登场然后又被打败，那么故事的叙事形式通常是更偏重于情节的。话虽如此，单期漫画也是整个系列故事更宏大的、连载化的因果链上的一环，它们可以留下某些悬而未解的关键问题，可以让某些事件起因变得更加扑朔迷离，这些问题和迷惑在接下来的几期里会得到解答。在极少数情况下，会在出版社的其他作品中得到解答。

《复仇者联盟》加强了故事叙述的连载化，这是《美国正义联盟》所没有的。正如前文所讨论的，《美国正义联盟》核心的分离结构之所以如此具有吸引力，部分原因是它用 在有限的叙事发展中效果不错。《复仇者联盟》前3期剧情中的事件都是突发状况，每一期都围绕着各自的具体威胁展开：第1期是洛基，第2期是太空幻影，第3期是绿巨人和潜水人的组合。但是这3期中，绿巨人离开复仇者联盟这条故事线是前后关联的。这就是《复仇者联盟》叙事策略中的另一种方法，即通过连载的方

第 1 章
再造"正义"体系 漫威《复仇者联盟》和全明星团队漫画杂志的转变

式向读者展示角色演进,这相对于《美国正义联盟》的叙事模式来说是一种创新。绿巨人的角色演进从《复仇者联盟》第 1 期就开始了,他无私地试图阻止一列火车从一座被炸断的铁路桥上坠落,因为一系列的误解,他的队友对他恶语相向(雷神甚至嘲讽了一番他的装扮)。于是到第 3 期的最后,他变成了反派,他憎恶人类、讨厌复仇者们以及他的临时搭档潜水人。同样是内讧的剧情,《美国正义联盟》的做法却有所不同。在《美国正义联盟》第 5 期中,绿箭侠加入了联盟,也被众人怀疑心存不轨。但是在这一期的最后,绿箭侠通过回答队友们的质问和提供证据,成功洗清了嫌疑,他们没有像复仇者联盟一样大打出手。可见漫威除了修正《美国正义联盟》的叙事模式之外,塑造全明星团队时的叙事方式也充满了灵活性和波动性,这是漫威一直以来注重的原则。

绿巨人离开复仇者联盟后,美国队长从第 4 期开始取而代之,直到第 16 期复仇者联盟阵容发生改变。在美国队长出场的这 13 期中,有 7 期他都是支线剧情中的主角。在第 4 期里,美国队长被解冻,从这期的第二幕起就成为支线故事的主角。这一幕中,复仇者联盟的其他成员都被变成了石头,只有美国队长一个人在 20 世纪 60 年代的纽约街头徘徊不知所措,直到少年里克·琼斯[角色定位相当于《美国正义联盟》中的响指卡尔(Snapper Carr)]一语惊醒梦中人,才让他摆脱了战友巴基牺牲的梦魇,去帮助联盟的其他成员。魔怔的美国队长一开始把里克当成是巴基,而里克对美国队长的崇拜之情也推动了角色演进,并且为情节的后续发展打下了铺垫。这一情节被短暂搁置,在《复仇者联盟》第 16 期中被再一次提及。纳粹反派泽莫男爵对巴基之死和美国队长的冰狱之灾负有责任,在最初几期里他出现过 6 次,第 15 期有其死亡的场景。泽莫男爵一直都想找美国队长复仇,因为美国队长在投掷盾牌的时候不小心打碎了他身边的一大桶"X 黏着剂",将他那"讨厌的兜帽"永远黏在了脸上(《复仇者联盟》第 6 期)。这之后,泽莫男爵将美国队长视为死敌,他杀死了巴基。与详细描述绿巨人的角色演进的那几期一样,这几期的故事可以说或多或少都是独立于主线剧情外的。《复仇者联盟》并没有单纯地否定《美国正义联盟》各期有独立故事情节的叙事形式,而是对其进行了修改。

随着泽莫男爵死亡,美国队长从男爵设在南美丛林里的老巢回归,故事也暂告一段落。然而,这个故事中很大一部分是为了表现美国队长内心的挣扎,而不是把剧情推向早已注定的结局。事实上,查尔斯·哈特菲尔德(Charles Hatfield)等学者认为,漫威更强调人物特征或是情感细节,而不是像福克斯的《美国正义联盟》一样不断强调伪科学的理性主义,我们应该对这些主张进行限定。李和漫威采取的叙

事策略并不依赖于我们在当代漫画或电视中看到的那种连贯的性格演进。相反，漫威在塑造美国队长的性格时的做法可谓另辟蹊径。例如，在《复仇者联盟》第9期的卷首页上，美国队长正将他的盾牌向庞大无比的泽莫男爵砸去，他的队友站在一旁目睹着这一切。美国队长说："这次你可别想逃掉！泽莫！我一定会捉到你！"美国队长的复仇之心如此迫切，以至于待在复仇者大厦的大厅里都能产生幻觉。这一卷首页直接成为这期漫画第一个场景的组成部分，这跟那一时期卷首页一般充当内容预览的传统做法不同（与《美国正义联盟》相比，《复仇者联盟》很少在卷首页概括剧情）。

在接下来的剧情中，美国队长马上就恢复了意识。他精神上的崩溃对他自身的性格没有任何影响。这是漫威叙事策略的典型案例，即不仅仅在人物性格塑造上精益求精，在他们的情感描述上也做了很多努力。情感描写作为一种表现手段，能够重申美国队长最为深切的悲痛——他对巴基的死感到无比的自责和愤怒。美国队长的形象并不会因为这样的情感描写而得到提升。接下来的故事中，泽莫男爵和复仇者们又经历了一场遭遇战，泽莫男爵逃脱了，美国队长的复仇并未成功，于是他内心的挣扎变得更加厉害了。漫威在角色演进的过程中强调其情感的反反复复和犹豫不决，这一策略就是为了避免在叙事中将角色理想化或笼统化。在早期的《复仇者联盟》中，李和漫威引导着叙事形式，通常灵活多变，以打斗和大场面展示为主，而不是以角色形象发展为主。这样，他们依赖模式和重复，但他们在模式的迭代更新过程中，将角色的情感表现、角色的内心冲突和角色之间的冲突都考虑在内了。

连贯性在叙事模式的重复和发展之间，以及情感描述和性格塑造之间找到平衡，这对于理解全明星团队漫画及其故事连贯性来说至关重要。我们在此将连贯性比较狭义地定义为连载形式的叙事世界的一致性和互联性。因此，我们接下来将讨论某一角色的性格特征在全明星团队漫画和其个人漫画中的一致性，以及延伸至团队漫画之外、贯穿整条出版线的故事事件的连贯性。《美国正义联盟》和《复仇者联盟》很大程度上不只是为了DC漫画宇宙和漫威漫画宇宙的延展，还清晰地体现了出版商在连贯性方面所使用的策略。两家公司找到了不同的方法，用来限制和管理其角色在不同作品中的一致性。更明显的问题是，DC漫画一开始就将《美国正义联盟》定位成了相对独立的作品，而漫威却将《复仇者联盟》整合进了原本的故事世界，借此增强漫威宇宙的连贯性和一体性。

对于《美国正义联盟》来说，想要保持角色性格特征的连贯性要相对容易一些，因为DC漫画中超级英雄的个性都大同小异。用布雷德福·怀特的话来说："DC超级

第 1 章
再造"正义"体系 漫威《复仇者联盟》和全明星团队漫画杂志的转变

英雄用同样的仔细斟酌过的句子'说话'。每个人对事态的反应方式都可以预测出来。他们总是能控制住情绪，很少冲动，从不无理取闹。更重要的是，所有的 DC 超级英雄全都是无私的，帮助人类是他们唯一的动机。"DC 超级英雄在他们的个人漫画里的角色特征描述，要比漫威超级英雄来得狭窄。DC 超级英雄隐藏自己的身份时有名有姓、有职业、有浪漫情趣，他们的起源故事对情节发展的影响并不重要，他们能避开角色演进可能需要的那些不幸的缺陷、情感需求和困惑。此外，DC 的角色拥有超能力，也有弱点，而漫威的角色具有鲜明的独特性：绿巨人尚武好斗，黄蜂侠拥有超强生命力，雷神不怒自威。在 DC 解决问题式的叙事模式中，超级英雄的超能力、弱点和反派都是叙事要素。按照这样的逻辑，想要保持《美国正义联盟》中人物性格描述的一致性，只需要重复展示每个英雄的超能力和弱点就可以了。

　　DC 漫画并不会优先考虑每位英雄的超能力是否在所有作品中都一致。黄金时代早期，在黑帮和贫民窟之间周旋的超人，比 20 世纪 50 年代科幻故事中的超人要弱得多。20 世纪 50 年代的超人已经强大到能够将一颗行星推出轨道了（参见《超人》第 110 期）。但在 1958 年，莫特·瑞森哲（Mort Weisinger）接管了超人系列，并且开始为这一英雄构建一个设计精巧、内在统一的故事世界。关于超人力量来源的设定被修改，只要能在地球上接收到来自黄色太阳的能量，超人的力量就会变得无穷无尽，这为连贯性问题提供了一种新的解决方法。白银时代的超人故事不再重申超人的能力设定，而是将重点放在超人对氪星石和魔法展现出来的弱点上。一般来说，对于《美国正义联盟》来说，角色的弱点（比如火星猎人对火焰的极度恐惧，还有绿灯侠对黄色的无能为力）和他们的超能力同样重要。角色个人漫画中有关他们超能力和弱点的设定，成为《美国正义联盟》叙事过程中产生问题和解决问题的关键。

　　20 世纪 60 年代的 DC 漫画常常会通过超级英雄的社会关系，尤其是恋爱关系来塑造他的形象。每个超级英雄除了有不同的超能力和弱点之外，他们的情感状况也不尽相同。雷·帕尔默（原子侠）帮助他的律师女友简·罗琳处理案子，这样她就能事业有成，答应求婚；而绿灯侠希望他的老板卡罗尔·菲利斯能爱上没有超能力时的哈尔·乔丹，而不是有超能力的绿灯侠。不过，这些恋爱故事通常只是主线故事中的小插曲，有时会在故事中先提及一点儿，随后在幽默的故事尾声再次提及。它们被再次提及时也没有明确的进展，对《美国正义联盟》的角色塑造也没有太大影响。我们在超级英雄的个人漫画中发现的超能力和弱点设定策略，以及《美国正义联盟》中展现的他们的浪漫情趣，都是"个人展示序列"手法的集中体现。比如，在《美国正义联盟》第 7 期中，故事结尾的三个水平的漫画格中，英雄们和他们的

恋人在"宇宙游乐屋"享受着二人世界,"宇宙游乐屋"是这一期出现的场景。

和《美国正义联盟》一样,《复仇者联盟》中角色的浪漫情趣常常被忽略。例如,在《悬疑故事》(*Tales of Suspense*)中钢铁侠、哈皮·霍根和佩珀·波兹之间三角恋的剧情到了《复仇者联盟》中就被取消了。《美国正义联盟》和《复仇者联盟》都删减了恋爱剧情,它们在角色连贯性方面的区别就在于质量而非数量了。《美国正义联盟》强调角色的超能力和弱点的连贯性,而《复仇者联盟》则专注于描写人物独特的内心斗争。这并不是说《复仇者联盟》从未展示过角色的弱点,让英雄们在战斗中掉链子,钢铁侠的电池有时会耗尽,雷神有时会到处寻找他的雷神之锤以免堕为凡人。但是,一旦李决定加强某个角色的心理冲突,他便会在《复仇者联盟》和这一角色的个人漫画中都反复强调心理冲突,从而加强该角色在故事情节中的一致性。

在《复仇者联盟》中,角色的一致性通常是通过漫威的修改版"个人展示序列"手法来实现的。虽然李和漫威像《美国正义联盟》一样为英雄们设置了秘密身份,但与此同时,也会不断让英雄们的内心挣扎不断演进。《复仇者联盟》第 9 期中有 4 个漫画格完美地诠释了"个人展示序列"手段。在第 1 个漫画格中,钢铁侠在思考他秘密身份是不是让他不开心的原因。第 2 个漫画格中,"高贵的雷神……将自己变成了瘸腿的布莱克医生"。第 3 个漫画格中,黄蜂侠没能将汉克·皮姆博士从实验室里拉出去和她约会。第 4 个漫画格中,美国队长又一次在念叨他的愿望:"一定要找到泽莫,一定要为巴基报仇!"

正如我们之前提到的,大家一般认为,漫威更容易保持叙事的一贯性,因为所有内容都由斯坦·李亲自操刀,而且他和他的弟弟拉里·利伯(Larry Lieber)一起创作了漫威早期所有的超级英雄漫画。若是要让各部不同的漫画之间也能保持故事的连贯性,那么李这种亲力亲为的做法就十分有效。"漫威宇宙"就是这样产生的,出版商也因此名声赫赫。其实,不同漫画共享叙事世界的做法并不新鲜,早在 1940 年 DC 漫画创立美国正义联盟时就建立起了自己的故事世界。DC 漫画共享故事世界的连贯性主要是通过两位超级英雄(通常还有他们的伙伴)组成的团队来实现的。自 1941 年起,超人和蝙蝠侠同时出现在《世界最佳拍档漫画》(*World's Finest Comics*)的封面。到 1952 年,两位英雄正式联手。两年后,《世界最佳拍档》的主角变成超人、蝙蝠侠和罗宾组三人组。威森哲(Weisinger)在 1958 年接手超人系列漫画时做出了另一大创新,即更频繁地使用客串出场的超级英雄。例如,蝙蝠侠、海王和绿箭侠[三个角色在当时都是由穆雷·波提诺夫(Murray Boltinoff)和乔治·佩雷斯

第 1 章
再造"正义"体系 漫威《复仇者联盟》和全明星团队漫画杂志的转变

(George Kashdan) 负责创作的] 在《超人女友露易丝·莱恩》第 29 期(1961 年 11 月) 里都有客串。到 1962 年, 施瓦茨负责的《闪电侠》和《绿灯侠》中的角色也开始互相串场。《美国正义联盟》的故事简单来说就是超级英雄们以团队的形式处理的单个"特殊"事件的合集, 超级英雄们的团队协作是有连贯性的, 它的策略虽然经历了一些创新和修改, 但似乎受到编辑团队各自为政的局限, 因此难以突破。

李用他环环相扣的漫画作品创建出了一个紧密相连的故事世界, 这个世界在某些方面和瑞森哲的"超级宇宙"十分相似, 因为他们都有一群反复出现的配角、反派角色和情节要素。但是, 威森哲所创造的世界只适用于他所控制的那块编辑领地。虽然 DC 漫画偶尔会在不同期漫画里刊出某个故事的上下集, 但故事标题总是一样的。也就是说, 读者如果购买了《超人》, 就没有必要再购买威森哲的其他五个超级英雄的漫画了。同样, DC 漫画在 20 世纪 60 年代早期到中期的团队漫画与其他漫画之间没有剧情上的关联。与之相反, 漫威却将所有的超级英雄编织在一个复杂的关系网里, 鼓励读者购买全套的漫威超级英雄漫画。当时是 1963 年, 漫威超级英雄出版线共有 8 部漫画。

漫威作品的"互联性"原则更加灵活, 角色可以互相客串(主要客串角色或者次要客串角色), (无论主线还是支线) 各种叙事能够交叉重叠。主要客串角色就是客串角色在某个故事事件中扮演关键角色。DC 团队漫画使用的客串手法就是这种。而漫威向来更喜欢打破传统, 将超级英雄之间的冲突插入到剧情中。例如,《复仇者联盟》第 11 期的标题是"强大的复仇者遇见蜘蛛侠", 但在这一期大部分内容中, 复仇者们面对的是一个邪恶的企图破坏他们团结的蜘蛛机器人。而次要客串角色只会短暂出场, 只是为了提醒观众漫威宇宙中还有这个角色, 对故事发展没有任何影响。在《悬疑故事》第 49 期中, X 战警试图向复仇者寻求帮助。三个连续的漫画格展示了: 布鲁斯·班纳、汉克·皮姆和珍妮特·范·戴因都在处理日常琐事, 没来得及回复。绿巨人、雷神、巨人和黄蜂侠在接下来的剧情中也没有出场, 但是这个小插曲向人们暗示, 复仇者联盟的角色跟 X 战警在同一个叙事世界里。

在交叉重叠的故事叙事中, 某个主要情节可能会贯穿几个不同标题的故事。李经常很细心地让某一部漫画中的事件影响到其他漫画。有时候这些事件是次要的: 在《悬疑故事》第 56 期中, 沮丧的托尼·斯塔克暂时放下了他的钢铁侠身份, 并让佩珀·波兹在其他复仇者需要钢铁侠帮助的时候告诉他们自己正在度假。随后不到一个月的时间里,《复仇者联盟》第 7 期发售。开篇的卷首页和四个方漫画格中, 钢铁侠被"停职"一周, 因为他没有接听复仇者联盟的电话。然而, 有时候被反复提

到的重叠事件是重要事件：比如在《复仇者联盟》第 3 期中，绿巨人离开了复仇者联盟，他的故事在《神奇四侠》第 25 和 26 期中继续下去。在那两期里，复仇者联盟和神奇四侠联手对付发狂的绿巨人。正如皮埃尔·科托瓦（Pierre Comtois）所指出的那样，绿巨人在《复仇者联盟》第 5 期里重新出现，这次交叉重叠事件也就画上了句点。

　　DC 漫画是基于超级英雄的团队合作以及特殊事件的新奇性来保障故事的连贯性的。对漫威来说，角色与剧情的不断交织原本就存在着，连贯性应该是叙事的不断整合。但是，漫威专注于共享世界的做法最终使得《复仇者联盟》发生了根本性的变化，最后漫威全面放弃了全明星团队漫画类型，只保留了"复仇者联盟"这一品牌。《复仇者联盟》前 16 期叙事的连贯性对其叙事策略的最重要创新——角色演进起到了关键作用。这部漫画的创作比较谨慎，通过设定角色的演进来避免和漫威其他系列产生冲突。制作团队在连载故事中，将这种手法频繁用于绿巨人和美国队长身上，当时这两位角色的个人漫画还是相对独立的，和《复仇者联盟》关联不大。美国队长在复出 7 个月以后就出现在《悬疑故事》里，但其中只有前 5 期故事的时间设定在他复出后，后面开始，时间设定转到了第二次世界大战时期，这样可以避免美国队长在《复仇者联盟》中的形象受到干扰。《复仇者联盟》整个系列都有紧密的连贯性，而且有角色的演进，这与以往的全明星团队漫画不同，在对全明星团队漫画类型进行修改的时候，也需要考虑到公司的其他作品，需要定期与其他作品衔接好。

　　《悬疑故事》中的迭代更新策略发生了明显的转变，它开始放弃故事叙述上的完整性。而且有意思的是，两个月之后的《复仇者联盟》第 16 期迎来了一波大换血，原来的角色只剩下美国队长，他和改过自新的反派们（鹰眼、绯红女巫和快银）组成了"队长的疯狂四重奏"，直到汉克·皮姆在《复仇者联盟》第 28 期中回归，复仇者联盟的成员就是他们这四个（汉克·皮姆当时的身份还是"巨人"，没有专属的个人漫画书。）。在第 16 期中，美国队长经历了迷失和复仇，角色演进基本完整了，而且除了美国队长之外的其他复仇者联盟成员都换了，新上场的角色又可以开始各自的角色演进了。李不需要再在各部不同的漫画之间协调故事的连贯性，因为《复仇者联盟》成为展示新角色的舞台了。

　　最后，也许是最重要的，《复仇者联盟》如今在剧情中比以前有了更多的冲突，而且角色的性格发展也变得更加自由。正如我们之前提到的那样，为了不影响超级英雄个人漫画的销量，《复仇者联盟》更多的是展示或重现角色冲突，而不是进一步

第 1 章
再造"正义"体系　漫威《复仇者联盟》和全明星团队漫画杂志的转变

发展角色冲突。有了"队长的疯狂四重奏"以后，李不仅可以专注于开发配角，还可以加大团队内部冲突的强度（即鹰眼与美国队长之间的冲突被加强，他认为美国队长已经过时，根本不适合做领队），这种方法在原来的复仇者团队可没法实施。这样一来，《复仇者联盟》相对于《美国正义联盟》叙事模式的创新主要在于其对情感描写的强调，而且不用受叙事连贯性的束缚了。

《复仇者联盟》的变化不是对全明星团队漫画书的简单重铸。里克·琼斯角色在这部漫画里只有短暂登场。这一角色的定位相当于 DC《美国正义联盟》中的响指卡尔，卡尔是正义联盟的少年荣誉成员。施瓦茨和福克斯让卡尔这一角色操着一口装出来的披头士口音，为美国正义联盟增添了一些幽默元素。而《复仇者联盟》则强调琼斯想要正式成为复仇者联盟的一员，代替巴基成为美国队长的副手。里克和美国队长的角色演进确实是交织在一起的，但是《复仇者联盟》第 15 期中，泽莫男爵死去，美国队长对巴基的情感纠结暂时得到了解决，于是琼斯很快就没了戏份。李负责《复仇者联盟》时期，琼斯最后一次出现是在第 17 期。在"新复仇者联盟第一次会议"上，他站在一边，满脸愁容，两手插在口袋里，心想："这不公平！那三个家伙刚刚来这儿，可是现在却已经是真正的复仇者了……可是队长依旧不让我成为真正的复仇者！"实际上，里克·琼斯已经被排除在剧情之外了，他早已和那些复仇者们无关了，对《复仇者联盟》的故事叙述策略也再没有任何帮助了。《复仇者联盟》已经不用再被全明星团队漫画的叙事模式所束缚了。

结论

全明星团队漫画的类型迭代过程比较混乱，这更能证实尼尔关于类型变化之演进过程的明确解释。虽然"疯狂四重奏"之前的早期《复仇者联盟》大幅修改了先前的全明星团队漫画的模式，但这次修改并不是一系列环环相扣的创新链上的一环，而是某一时期有限范围内的一般性试验，是公司内部围绕灵活性原则进行的一次探索。同样，全明星团队漫画在迭代更新中也直接或间接地形成了固定的叙事模式，这样一来，就只能进行更为狭义的类型迭代试验。我们最好从复杂的历史发展过程的角度去思考漫威和 DC 的竞争方式，而不是单单从过去、现在或是不远的未来的角度。

运用历史诗学特有的精细的形式分析和情境化处理方式，我们能对 DC 漫画和漫威漫画的实践进行细致的区分。更具体地说，历史诗学提出和解决问题的重要范例

让我们将漫威漫画对全明星团队漫画进行的修改纳入工艺传统发展史中去考量。漫威的创作者们面临的问题是：如何创造出一套成功的全明星团队漫画的问题；如何让自己的作品既符合艺术规范，又能与竞争对手的产品区分开。我们认为，漫威保留了以往全明星漫画和《美国正义联盟》的某些既定规范，又修改了其他一些规范。例如，在某几期《复仇者联盟》中也使用了DC漫画的分离结构，但是由于漫威的超级英雄团队比较小，所以李和漫威没有像施瓦茨和福克斯一样需要周密考虑到很多英雄，让他们得到大致相同的关注。正因为没有这方面的约束，李才可以开发出替代结构，例如DC漫画无法执行的"N+1"策略。同样，漫威并没有全盘否定《美国正义联盟》的情节化叙事风格，只是对其加以调整，突出了叙事的连贯性，让角色的次要情节被重复提及，而不是发展。不光漫威的漫画大多以人物描写为导向，我们也发现早期的《复仇者联盟》和《美国正义联盟》，也是以动作和大场面展示为导向的。《复仇者联盟》并没有完全否定DC漫画的模式，而是代表着对现有传统模式的调整。

历史诗学认为，产业结构是叙述模式形成背后最直接的因素。要理解漫威对全明星团队漫画的修改，就先要研究其产业背景。首先，作为业内顶尖的出版商，DC漫画的创新动力比漫威漫画要弱很多。然而在既定的叙事模式内，《美国正义联盟》显示出大量叙事形式上的变化和编组方面的试验。但是，DC漫画编辑团队的各自为政阻碍了大规模的变动，也影响到了故事的连贯性。与此相比，斯坦·李却有很大的空间可以施展拳脚，他创作出新颖的超级英雄系列，吸引了更为成熟的读者群。他在《复仇者联盟》中着重描写的是一个情绪化、行动不可预测、反复无常的英雄团体，对《美国正义联盟》中规中矩的创作方式发起了挑战。

当然，久而久之，随着历史环境带来的约束和启示在特定的媒体内部和各媒体之间发生变化，媒体制作人的迭代策略应该也会发生改变。正如我们已经证明的那样，历史诗学提供了非常有用的工具，用以追踪全明星团队漫画类型在迭代过程中所用策略的转变。在这里进行的各种分析，可以有效地推广到全明星团队漫画有影响力的、迄今未被研究过的其他迭代更新。例如，我们可以研究漫威对全明星团队漫画的态度在20世纪70年代初期对DC漫画产生了怎样的影响。当时，深受漫威漫画启发的作者麦克·佛里德里希（Mike Friedrich）和丹尼斯·奥尼尔（Dennis O'Neil）加入DC漫画，创作了《美国正义联盟》。或者我们也可以考察下布莱恩·迈克尔·本迪斯（Brian Michael Bendis）在接管《复仇者联盟》（2004—2012年）后的表现，他强化了斯坦·李和他的合作者在20世纪60年代中期确立的规范，可能受

第 1 章
再造"正义"体系 漫威《复仇者联盟》和全明星团队漫画杂志的转变

到了漫威在产业地位和组织方面的变化的影响。

对漫画形式的进一步分析也可以帮助跨媒体学者进行研究,能够方便他们在漫画、电影和电视中寻求故事叙事的异同点。正如大卫·赫尔曼(David Herman)所说的那样,在我们更好地理解"什么样的制约因素让各种叙事媒体具有交际和具象特性"之前,媒体之间的交集是不可能被充分挖掘的。漫威影业、DC影业与华纳兄弟影业正努力创造全明星超级英雄团队这一业类型最引人注目的迭代更新,历史诗学可以帮助我们更充分地认识这些公司在重复、修改和拒绝原先存在的传统时所做的选择,并且将这些决策放在具体的产业战略背景下进行研究。

第 2 章

勇者无畏

戴维·麦克和夜魔侠,超级英雄漫画中的"差异界限"

亨利·詹金斯(Henry Jenkins)

2003—2004 年，戴维·麦克（David Mack）基于漫威《夜魔侠：勇者无畏》（*Daredevil*：*The Man Without Fear*）（第 51～55 期）的故事情节发行了《回声：视觉探寻》（*Echo*：*Vision Quest*），这犹如在超级英雄粉丝群体中投入了一颗炸弹。一本主流超级英雄漫画应该是什么样的，它应该讲述什么样的故事，这样一些通常没经过仔细验证的固定模式，在这部漫画里都受到了挑战。我们现在还可以在亚马逊的读者评论中看到这些争论的蛛丝马迹。在这些评论中，有一个极端是，一部分人极度厌恶这部漫画和它代表的一切。亚马逊评论者"红狼狙击手"（Redwolfsniper）说：

> 戴维·麦克编写并绘制出来的这部漫画，悲惨地偏离了他们的故事主线。这堆垃圾描写了一个微不足道的角色，在嬉皮式的旅行中发掘他的过去。然后他进一步表现出了自己的无能，用乱涂乱画推动故事发展，故事里几乎都没有什么对话。这部作品是如此的乱七八糟，根本不应该跟夜魔侠或者漫威扯上任何关系。

不管这位读者希望从《夜魔侠》漫画中得到点什么，反正不是艺术。而身处另一个极端的读者们看重的是这部漫画的实验性，他们认为《回声：视觉探寻》达到了众多粉丝的期望。例如，评论者斯蒂芬妮·格兰特（Stephanie Grant）说：

> 如果你希望看到夜魔侠辗转于纽约市各处，痛揍那些坏家伙，这不是你想要的漫画。虽然它是夜魔侠最新系列的第 8 卷，但它并不属于常规连载的一部分……夜魔侠的读者们期待的是，这个系列里面可以充斥更多的剧情和打斗环节，从这点来说，这种艺术上的沉思让人失望，而一想到本迪

第2章
勇者无畏 戴维·麦克和夜魔侠，超级英雄漫画中的"差异界限"

斯（Bendis）暂停了主要情节的推进就更让人沮丧。如果你是漫画《阿利亚丝》（Alias）或者《歌舞伎》（Kabuki）的粉丝，那这部漫画就是为你而作的。如果你想看的是诗意的描绘、美丽的绘画和绝妙的混合媒体艺术，那这本由漫画行业中最具创造力的人物之一带来的作品足以让你产生敬畏之情。你会觉得物有所值。

《回声：视觉探寻》本来是一部独立的作品，但由于制作的延迟，它只能在最后时刻插入到深受欢迎的布莱恩·迈克尔·本迪斯（Brian Michael Bendis）的连载作品——《夜魔侠》系列中发行。正因为这样，插入的故事紧接在一个扣人心弦的悬念之后，而这个悬念在接下来的六个月里都无法解开。即便是许多认同这部作品审美观的读者，也他故事太结不着提供自我批评的东西。例如，菲利普·弗兰固尔斯（Phillip Frangules）写道：

> 想象一下，当你正专注于一个烧脑而且有质感的快节奏故事的时候，忽然被强迫要去事无巨细地从艺术角度研究一个相对次要的人物……这本来应该是一部独立的迷你小说或者漫画作品，结果我们看到的是在《杀死比尔》（Kill Bill）第一部和第二部之间插入了一部梵高（Van Gogh）的纪录片。

人们对连载内容外围的故事会有更大的容忍度，例如，交替讲一个"如果……会怎样？"的故事或者"异世界"的故事，又或者是被定位成导演主创论的实验作品。那些从反派人物和次要角色的角度讲述的故事也容易被接受，因为相较于从超级英雄的角度出发，更有是非颠倒的效果，看看布莱恩·阿扎瑞罗（Brian Azzarello）关于小丑和雷克斯·路瑟（Lex Luther）的漫画有多受欢迎就知道了。但是，不管麦克原来是怎么打算的，他实验性的表现手法被植入了漫威超级英雄系列的核心，结果，这部漫画遭到了相当激烈的反对。

《回声：视觉探寻》并不是戴维·麦克在夜魔侠故事世界的唯一一次冒险：他还创作了《夜魔侠：洞的构成部分》（Daredevil: Parts of a Hole）。这部作品是由资深画师乔·奎萨达（Joe Quesada）绘制的，他后来成为漫威主编后便极少参与艺术创作了。麦克还为布莱恩·迈克尔·本迪斯执笔的《醒醒》（Wake up）做了艺术化处理，本迪斯可能是最近最受欢迎的超级英雄漫画作家了［詹金斯（Jenkins），"最佳当代主流超级英雄漫画作者"（Best Contemporary Mainstream）］。在这两个例子中，麦克更多的是与同时期超级英雄漫画主流相结合。但现在我们可以看到，作为《回声：

视觉探寻》的作者和画师，麦克在很大程度上推动了连环漫画的形式改进。他做的这些实验通常都围绕着"勇者无畏"这个主题，这也是漫威这个"创意之屋"进行形式实验的巨大历史洪流中的一部分。

漫画如诗

绝大多数的超级英雄漫画都行文自由，而且多半都笔触华丽。它们讲述具有传奇色彩的故事，让我们跟人物角色紧密联系在一起，沉浸在他们的世界里。这些连环漫画在美学方面的目标与好莱坞经典电影非常相似。艺术服务于故事情节的需要，故事的主人公通常既要完成短期（解决问题）任务，又肩负着长期使命（创造更美好的世界）。首先，作品必须清晰易读，不能造成混淆，要让最肤浅的读者也能很容易地理解故事里所有的主要内容。除此以外很重要的一点是，作品要有即时性和冲击力，要能引发读者的情感反应，让读者不断读下去，并且继续期待下一期。这些作品给了独立艺术家表现其独特风格的空间，同时也贡献了稳定的常驻角色，许多漫威的读者可以从关键创作人员的工作方式追溯这些角色的历史。

戴维·麦克［以他创造的漫画系列《歌舞伎》而闻名］创作的漫画作品更接近诗歌艺术。正如他在圣地亚哥动漫展接受采访时对我说的那样，这两者的不同之处在于编辑内容的精炼过程，漫画作品试着在画面中表现尽可能多的意义，并且像解码端的解密那样邀请读者一层层仔细分析复杂的画面，以寻找其中隐藏的含义：

> 首先我们要了解的是什么是故事主线，以及主线是否清晰。故事中的其他内容可能不会在第一次阅读时就被揭示出来，但在接下来的反复阅读中，读者会有很大的收获。在电影和音乐中，你也可以达到更深的层次，但我认为诗歌艺术中的表达会更加微妙，因为诗意的描绘是如此的精炼和浓缩。诗歌中通常用词少而精，每一个含义丰富的词旁边挨着的是另外一个含义丰富的词，而两个词放在一起又有另外一重含义。当你数年后重读的时候，这些含义就会像基因密码一样自动地解开了。［"漫画如诗"（"Comics as Poetry"）694-695］

麦克于1994年开始出版《歌舞伎》，当时他仍在北肯塔基大学攻读艺术学士学位。《歌舞伎》运用了令人眼花缭乱的创新技术，从茶渍到玩具火车轨道、折纸手

第 2 章
勇者无畏 戴维·麦克和夜魔侠，超级英雄漫画中的"差异界限"

工，再到邮票，所有的这些东西都被糅合在了一起。纵观整个故事，主人公是一个日本女人，她是一个犯罪网络中的雇佣杀手，一个大众传媒系列中的虚构人物，一个挣扎在生存边缘的囚犯，一位儿童读物作家，同时也是一位抵抗运动的领导人。麦克和他的朋友布莱恩·迈尔·本迪斯都是独立漫画艺术家，无论在视觉方面（在本迪斯的作品中，他用部分转描技术和影印等方法将照片转换成画面）还是在文学方面（本迪斯的自然主义对话，麦克的非线性叙事和主观人物性格），他们都以独特风格著称，也因此都被漫威召入麾下。

麦克是在开始接手《漫威骑士》（*Marvel Knights*）的编辑工作时被乔·奎萨达招募来的。《漫威骑士》的目标是通过使用更成熟的题材（包括更生动的性描写、暴力描写或在道德上模棱两可的内容）和实验性的手法来吸引更高年龄层次的漫画读者。正如麦克在一封私人邮件中说明的那样，"在这里他获得了编辑和创意的自主权，可能还有更大的自由度，他甚至可以在项目标准之外自主雇佣创作者"。（2014年9月13日）。当时，奎萨达已经聘请电影制作人凯文·史密斯（Kevin Smith）精心制作了《夜魔侠》的故事情节，而麦克说服了他，让他相信本迪斯会成为这个项目的又一名优秀成员。

许多实验漫画的创作者试图摆脱超级英雄的传统。麦克希望通过自己的独立性实践，为自己的作品带来一些新的东西。2004年，漫威帮助本迪斯、麦克和迈克尔·艾文·奥明（Michael Avon Oeming）组建了一个创作者自有的品牌"图标漫画"（ICON）。图标漫画后来出版了本迪斯的《歌舞伎》和艾文的《权力》（*Powers*），此后还支持了许多独立艺术家，创作了一系列超级英雄题材的外围作品，比如马克·米勒（Mark Millar）的《海扁王》（*Kick-Ass*）等。

差异的界限

大卫·鲍德威尔（David Bordwell）与他的合作者雅内·斯格（Janet Staiger）和克里斯廷·汤普森（Kristin Thompson）一起，在《经典好莱坞电影：1960年之前的电影风格和制作模式》（*The Classical Hollywood Cinema: Film Style and Mode of Production to 1960*）中引入了"差异的界限"的概念，借鉴俄罗斯形式主义的概念来讨论如何建立好莱坞制作方法的标准。这里所谓的标准，指的是制作艺术作品的一般方法，而不是死板的规则。标准是在不断地尝试中得以建立和发展的，违反标准

不会受到很大的处罚。最好的艺术探索是尝试将传统做法变得"陌生化",即用有创造性的和富有意义的方式打破惯例,并在这个过程中教会我们新的观察方式。但同时,这个标准也有助于确保读者对作品的理解,因此流行艺术在很大程度上还是要遵循标准的。标准是有弹性的,它们包含了一系列不同的实践,但同时也存在一个不能跨越的界限,这个界限就是鲍德威尔所描述的"差异界限"。

鲍德威尔探讨了好莱坞风格试图吸收其他艺术传统的例子,比如德国表现主义的照明方式或者苏联的蒙太奇手法;或者试图吸收新技术的例子,比如声音技术和宽银幕摄影技术等。他讨论了同化的过程。由于吸收了那些能从外界影响中吸收的东西(例如,用德国表现主义的扭曲画面来表现精神错乱或酒醉的人物的主观视角,或者利用蒙太奇作为叙述的形式),因此主流拍摄手段常常能运用新的技巧服务于既定的艺术目标。

在这里,我用"差异界限"来讨论在主流漫画出版业,类似的视觉艺术传统是如何运作的。漫画行业也由少数公司主导,在标准化和创新这对矛盾的驱动下,这些公司同样也非常需要重新审视,比如将实验性作品"主流化",他们通过新镜头呈现熟悉的人物,以此来维持读者的兴趣。漫威需要麦克带来的不同,但读者们往往又是一股保守的势力,他们限制着漫画业主流中有多少这样的"搞什么鬼"的实验能被接受。

然而,传统的好莱坞电影和主流漫画有一个重要的区别。根据鲍德威尔的说法,好莱坞电影可以有多种多样的(有时是重叠的)类型,只要没有打破这一特定类型的惯例,每一种类型就都能接受某些破坏性做法。类型在整体保持传统和小规模创新之间维持着一种复杂的平衡,从而使作品在保留原有风味的基础上新鲜而有创意。相比之下,今天的主流漫画行业已经完全被超级英雄传奇这个单一类型所主宰[詹金斯,"只是穿紧身衣的人"("Just Men in Tights")]。

当一种单一类型或多或少占据了一种媒体,定义了公众认知这种媒体的方式时,在美国这样的环境下至少会发生什么呢?从喜剧到浪漫小说,从推理小说到科幻小说,超级英雄漫画已经广泛吸收了许多其他类型的内容,最终成为一种复杂的混合类型。超级英雄漫画成了审美实验的载体,从独立派甚至是先锋派的实践中汲取能量。通过更仔细的研究和观察麦克的另类风格有哪些是适用于漫威的,哪些又是不适用的,我们可以对当代漫画行业惯例中的"差异界限"得到更深的理解。为此,我们将把麦克与其他在《夜魔侠》系列中工作过的艺术家进行比较,来了解麦克是

第 2 章
勇者无畏 戴维·麦克和夜魔侠，超级英雄漫画中的"差异界限"

如何运用不同策略将自己的风格融入他操刀的三个冒险故事的。

奎萨达和麦克

我们可以通过两个画面来表现"可接受的"风格和更具挑战性的风格这两者之间的对比：第一个（图2.1）是由奎萨达根据麦克编写的脚本《洞的构成部分》来绘制的；第二个（图2.2）是由麦克为《醒醒》构思和绘制的。这两个画面中都结合了多重文本图层，用以表达回声（Echo）支离破碎的复杂视角；在其中，她有时面对的是她的情人［马特·默多克（Matt Murdock）］，有时面对的是敌人（夜魔侠）。在奎萨达的版本中，大胆的原色运用和更加现实主义的风格使其更接近主流的期望，而麦克更加多样化的色彩和拼贴式美感则帮助我们对超级英雄漫画的理解加以延伸。主题或多或少是相同的，但表现方式却完全不同。

大多数主流超级英雄漫画创作时都遵循剪辑的逻辑，即将一个大的叙事空间分解呈现，制定具体的行动、反应和细节，并在画页中用网格线构建出一个常见的框架形式。威尔·埃斯纳（Will Eisner）对这些常规的做法进行了说明："在具有连续性的艺术作品中，从一开始，创作者就必须牢牢把握住读者的注意力，要有能让读者自觉按照叙事顺序看下去的控制力。而最需要克服的障碍就是怎样才能让读者不走神。"对于埃斯纳来说，用小框将某个行动分解成不连续的片段，就能实现"对看法、想法、做法以及地点或场所等的控制"。

相反地，麦克的审美观点是基于拼贴的原则：各种素材被粘贴到画布上，创造出层叠感和让人意想不到的交错并置，读者可以将其看作一种视觉拼图。一般来说，拼贴所用的素材与内容同等重要。剪辑将画面视为展现漫画世界的窗口，而拼贴则把拼好的画页视为表现漫画世界的一个平面。

在图2.2的画面中，出现了一个黄色便签本、报纸碎片和剪下来的文字碎片，夜魔侠的绘画形象仅仅是其中的一个元素。这幅画作仍然应该按照从左到右，从上到下的顺序阅读，但我们在关注其中任何一个单独的元素之前，首先会被整个画页吸引，从而先接收到整体信息。随后在我们的注意力转移之前，夜魔侠服装的鲜红色就可以将目光吸引到画页下方中心。如果说埃斯纳把剪辑作为一种防止读者走神的手段，麦克则是在这张拼贴画中为我们提供了一个可以探索的游乐场。

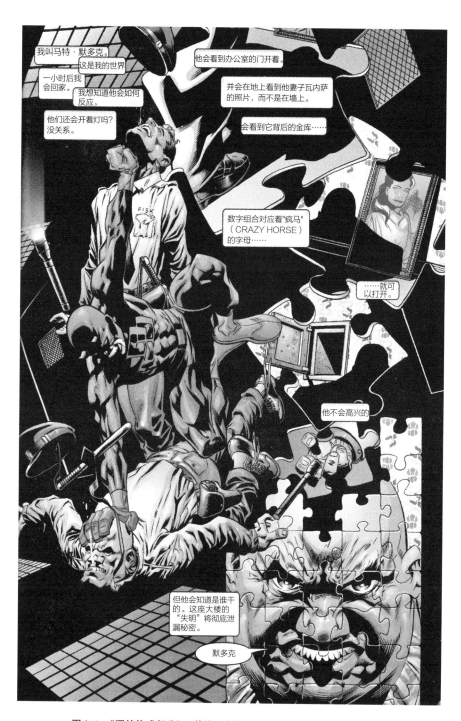

图 2.1 《洞的构成部分》，戴维·麦克原作，乔·奎萨达绘制（1999）

第 2 章

勇者无畏　戴维·麦克和夜魔侠，超级英雄漫画中的"差异界限"

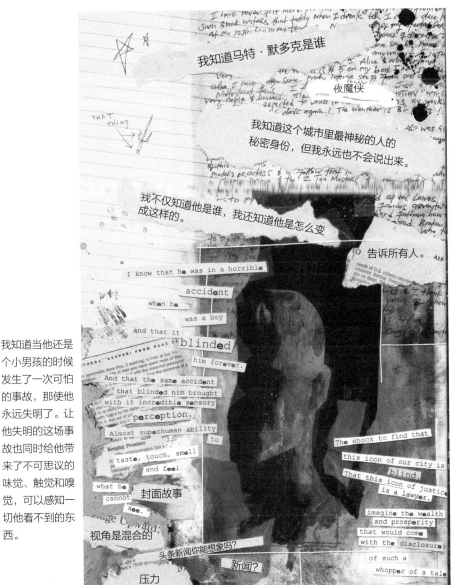

图 2.2　戴维·麦克的《醒醒》，戴维·麦克编绘（2004 年）

图2.1中的奎萨达画作始于类似的设计原则，比如取消画面的分割处理。这里面包括了多重表现形式：一个夜魔侠的搏斗场面，一幅玛雅（Maya）的肖像画，一幅完成了一部分的金并（Kingpin）的拼图，以及散落的拼图碎片上拿着注射器的一只手。夜魔侠的内心独白通过多层的文本片段表达出来，而金并的话只体现在画页底部一个词语气泡中。一致的绘图风格缓和了这些元素之间的差异，使画页风格更加统一。正如麦克解释的那样，"乔会采用我的布局，用最合适的元素或其他相关的元素填充。他把这些与他自己独特的图像敏感度结合起来，运用我在布局中投入的一些素材和他自己与生俱来深具生命力的绘画方式，创造出一种混合的艺术风格"。（詹金斯，"漫画如诗"682）。作为漫威的资深画师，奎萨达在关于美学同化的教科书般的例子中，展示了自己能够凭直觉去把握该在多大程度上影响读者。

玛雅是麦克创造的一个新角色，她的父亲疯马（Crazy Horse）很早以前是金并的助手，却最终死于金并之手。玛雅先天失聪，但她有照相机般的记忆力，无论是其他人用过的还是从媒体上观察到的技能，她都能够完美复制。尽管都有明显的残疾，耳聋的玛雅和目盲的马特却彼此相爱了。然而，当玛雅的另一个自我，即回声被金并引入歧途，误认为夜魔侠应该对她父亲的死负责时，这种关系被打乱了，她开始了与夜魔侠的战斗。《洞的构成部分》通过这段复杂的关系，带我们经历了所有的爱与恨、悲伤与失落。

在《回声：视觉探寻》中，玛雅尝试着疗伤并思考着自己的遭遇。这是通过意识流的方式对这一角色的梳理，它围绕着玛雅的记忆和想象进行，并经常以高度形象化的方式表现出来。

图2.3描述了在《洞的构成部分》中，金并在杀死玛雅父亲的时候承诺照顾玛雅；图2.4则显示了《回声：视觉探寻》是如何描绘同一事件的。

麦克复制了奎萨达特有的画面，将其中一些部分标记出来并删除掉。奎萨达使用了一种杂乱的构图来表达疯马充满暴力的死亡结局，其中一格填满了红色，并伴有突然开枪发出的声音，但格与格之间的分界线仍然能清楚地把这些图像区分出来。麦克的画页则融合了多种形态，他用各种方式来呈现这个世界，高度形象化和抽象化的图像被同时用来逼真地描绘同一个角色。这种将各种风格彻底混合在一起的做法是麦克作品的一个标志。麦克说："对我来说，差异就是一切，颜色之间的差异，分格布局之间的差异……你可能会在一张图片中加一点更接近现实的内容，或者在

第 2 章
勇者无畏　戴维·麦克和夜魔侠，超级英雄漫画中的"差异界限"

图 2.3　《洞的构成部分》，作者：戴维·麦克，画师：乔·奎萨达（**1999 年**）

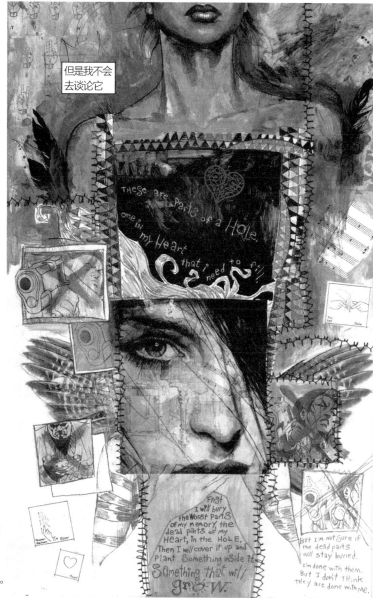

图 2.4 《回声：视觉探寻》，戴维·麦克创作和绘制（2004 年）

第 2 章
勇者无畏 戴维·麦克和夜魔侠，超级英雄漫画中的"差异界限"

特写中使用一些照片，这会让人感觉其中的角色更像是一个真实的人，但如果在每一格中都这么做，产生的效果只会互相抵消。相比之下，你会想要一些读起来更快、更抽象的其他的东西。"麦克对多模态表现形式的兴趣延伸到了奎萨达的艺术作品《洞的构成部分》中，其中包括儿童画、拼图碎片、照片、电视屏幕、音乐符号、设计图、阴影和戏剧节目单，更不用说多样化的文本策略了。这些策略包括同一页上既有印刷字体，又有手写字体（用蜡笔和铅笔写出来的）等。

在这两部漫画中，最重要的象征物之一是回声在她自己脸上涂的手印。乍一看，手印的作用有点像大反派靶眼（Bullseye）面具上的靶心，即身份标记；但是，手印其实带来的是其他层面的意义，这与她的印第安血统有关，同时也让我们想起了她父亲去世时的画面，正如玛雅在《回声：视觉探寻》中说的那样，"我记得在救护车上，他把手放在我脸上。随着他生命的流逝，留给我的就只有他的回声了。"奎萨达用一只手指尽力张开的手掌作为一个反复出现的视觉主题。例如，在射杀了玛雅的父亲后，金并张开的手（图 2.3）；玛娅小时候涂鸦中的手；当玛雅开车离开的时候，麦特紧贴在驾驶室窗户上的手；玛雅为了"家庭事务"放弃与麦特的约会时，放开秋千的手；抑或是在第一期《回声：视觉探寻》封面上，玛雅的肖像就被放在一个手印里。麦克假设读者已经读过并且能够回忆起早期的作品，在这个基础上，完成了对这些象征物的挪用和改造。

思考一下图 2.5 对关键情节事件的渲染。右上图中只画了金并的两只大脚和腿，就像从一个孩子的视角能看到的他的样子，而女孩把夫妻俩的肖像撕成两半则代表了分手。一旦书中已经建立了这些丰富的象征物，它们就可以被重新混合再利用，以产生更多的情感影响。

在图 2.6 中，麦克将玛雅长大成熟的样子与她孩提时候的图像并置在一起，并且重现孩提时期的画像，这让人想起那些令人情绪激动的关键时刻。玛雅不再是幼年时那个脆弱的受害者，她已经能够反击那些给她造成痛苦的人。这些图像之所以具有令人如此痛苦的冲击力，部分原因就是它们有一种重复性或强迫性，这迫使玛雅（和读者）一次又一次地重新体验这些瞬间。所有这些细节都有助于进一步理解麦克所要表达的内容，他指出自己创造的画面是"凝聚和浓缩"的，正如诗人们通过对词语的精炼达到的效果一样。

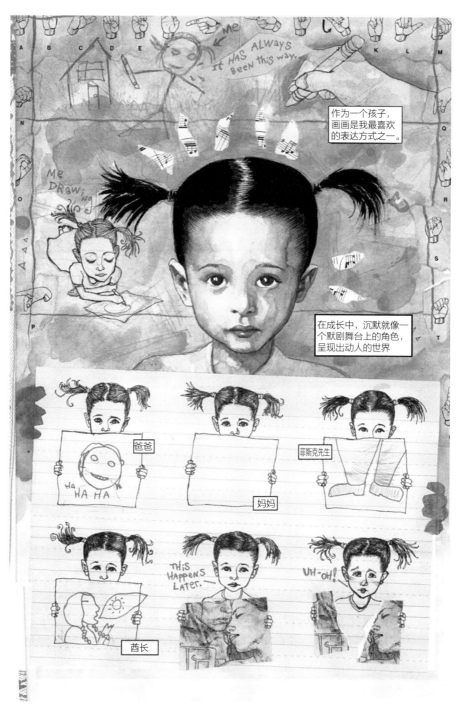

图 2.5 《回声：视觉探寻》，戴维·麦克创作与绘制（2004）

第 2 章

勇者无畏　戴维·麦克和夜魔侠,超级英雄漫画中的"差异界限"

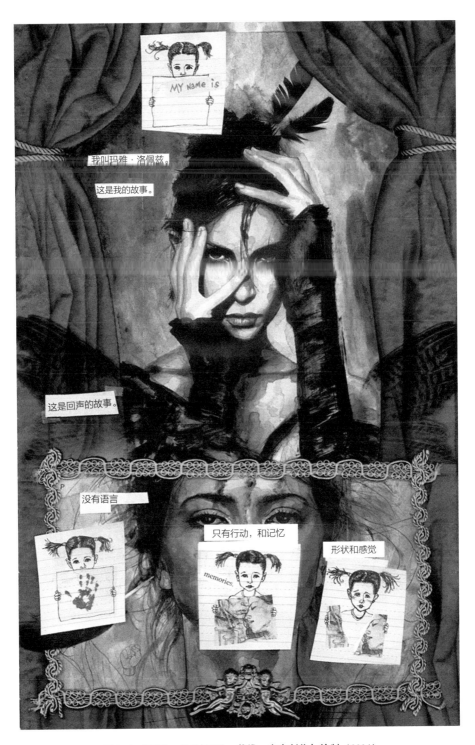

图 2.6　《回声:视觉探寻》,戴维·麦克创作与绘制(2004)

夜魔侠和漫威风格

漫威在连续 50 年不断推陈出新的过程中已经形成了自己的风格，而奎萨达在《洞的构成部分》中所做的就是对漫威风格的创新。查尔斯·哈特菲尔德（Charles Hatfield）记录了杰克·科比和与他同时代其他人在插画、写实主义和"动态解剖学"这些方面是如何受米尔顿·卡尼夫（Milton Caniff）、哈尔·福斯特（Hal Foster）、伯纳·霍加斯（Burne Hogarth）和亚历克斯·雷蒙德（Alex Raymond）等传统冒险漫画家影响的。久而久之，他们注重细节的创作风格被简化了。他们对人物角色的演绎更直观了，这样的选择让艺术作品变得更具直观性和动态性，也让艺术家在规模化创作的条件下能更有效地再现人物和场景。正如哈特菲尔德所写的那样，"一些更有冲击性和进攻性的东西已经占据了上风"。

科比不仅帮助建立了漫威风格中的古典主义风格，他将实验主义或现代主义创作方法融入这一风格的方式也成为其他人仿效的模板。正如史蒂文·布劳尔（Steven Brower）告诉我们的那样，20 世纪 60 年代末和 70 年代，科比经常在他的漫画中不断运用拼贴技巧——通常是为了表现意识形态的变化，或者是用于展现贯穿于他的作品《神奇四侠》和《新神》（New Gods）中的故事情节。在大多数情况下，他用传统卡通风格创作的主人公们会被拼贴在一起，在由一个或多个影像构成的背景中一同呈现出来。事实上，布劳尔认为出版商要求的页面制作速度对他来说劳动强度太大而很难维持，他还曾一度打算以这种方式描绘所有的反物质区域（Negative Zone）系列分镜。在维克多·莫斯科索（Victor Moscoso）、斯坦利·茅斯（Stanley Mouse）和韦斯·威尔逊（Wes Wilson）等迷幻艺术家出现的同一时期，布劳尔将这种做法与漫威吸引大学生读者的努力联系在一起。与麦克后来在《夜魔侠》中进行的拼贴实验一样，这些实验并不是总能被他的粉丝所接受。在漫画杂志（The Comics Journal，简称 TCJ）的一次交流中，格伦·戴维·戈尔德（Glen David Gold）写道："作为一名读者，我对科比的拼贴画的感觉和对马克斯兄弟（Marx Brothers）电影中的竖琴独奏感觉是一样的，我不喜欢它们，但它们是能够让我肃然起敬的艺术作品，所以我欣然接受，然后会立刻再次开始进行新的尝试。"[希尔（Heer）]。

为了理解更多主流书籍中对视觉信息的选择，安德烈·莫洛蒂乌（Andrei

第 2 章
勇者无畏 戴维·麦克和夜魔侠,超级英雄漫画中的"差异界限"

Molotiu)使用史蒂夫·迪特科(Steve Ditko)在《神奇蜘蛛侠》第 23 期中的作品来说明漫画家如何使用概念词汇谈论抽象漫画。他对两个核心概念特别感兴趣:一是时序动态性(即能引导读者的页面阅读顺序的"布局整齐带来的视觉表达力","这是通过每格漫画内部的排版和其他因素,以及通过漫画的布局创造出来的");二是圣障式布局("统一编排的页面布局")。莫洛蒂乌建议:

> 在具有具象派的漫画中引入时序动态感,意味着认识到漫画这一媒体的目的并不仅仅是叙事和拟态,将其时序感建立在所描写的故事情节的逻辑,以及叙事时间的推进之上;同时也是一种为读者提供视觉美感的载体,它不像传统绘画那样带来的是静态的愉悦感,而是带来一种特殊的连续性的愉悦感,通过观看有连续性的画面,通过创造特定的图像轨迹、控制浏览速度和图像的发展节奏,使读者获得生动的审美体验。

科比和迪特科不仅帮助设定了漫威宇宙中的许多核心人物,而且还设定了漫威风格。他们是风格上的创新者,通过对上一代风格的借鉴和突破,为自己的漫画寻求与众不同的呈现方式和感觉。其结果就是,他们的作品确立了日后评判漫威画师的标准。

1964 年第一次新浪潮之后,夜魔侠初次亮相就跻身一线超级英雄的行列。比尔·埃弗里特(Bill Everett)从 20 世纪 30 年代起就一直在漫画行业工作,因为创作了潜水人这个角色而广为人知,漫威邀请他参与《夜魔侠》的创作,以应对 DC 白银时代的蝙蝠侠角色的复兴。历史学家们对科比在这个角色的发展过程中起到的作用颇有争议,有些人[埃文尔(Evanier)]认为,在埃弗里特被指派去设计这个角色之前,这位传奇画师就已经为这个角色设计了服装,并且画好了第一期的一些草图,而另一些人(奎萨达)则持不同意见。不管怎样,在科比的光环之下,埃弗雷特创作的夜魔侠是一个二线超级英雄;埃弗雷特也受到迪特科的影响,有很多夜魔侠里的罪犯群像是从《蜘蛛侠》里直接复制过来的。虽然埃弗雷特的视觉风格成熟精致,但很少有辨识度。他的画页在形式上几乎没有什么令人耳目一新的内容。

米勒和詹森: 一种强化的风格

在 20 世纪 80 年代初,作者弗兰克·米勒(Frank Miller)和画师克劳斯·詹森

（Klaus Janson）组成了第一个真正让读者兴奋起来的《夜魔侠》创作团队。杰拉德·琼斯和威尔·雅各布斯将这一结合描述为"连环漫画的邂逅——老练而又发自肺腑，大胆而又耳熟能详"。在1981年的一次采访中，米勒谈到对那些黑色电影的借鉴，和对他们画页的影响：

> 我把这个城市看作是包裹着生物的各种方块。我们是柔软的小动物，游走在这些巨大的混凝土方块周围。我所做的事情之一就是用画页和画格的形状来强调这一点，这通常是为了让城市显得更加幽闭恐怖……让这个艺术作品成功的部分原因是，方块们变得如此极端，它们主导了这部漫画的整体面貌，说明了城市的很多东西，以及角色与城市的关系，而这些都不需要用文字或插画来体现。

在图2.7和图2.8中你可以看到，这种作为组成元素的拉长的方块成为焦点，这是在《夜魔侠》第170期中，夜魔侠和靶眼之间一场长期战斗的一部分（米勒等人）。

图2.7显示反派角色把主角踢出了窗外，用了一个高角度的描绘，视角尖角直向下指向地面的街道。一个水平画格横跨在下一页的顶部（图2.8），接着是五块垂直画格，从页面的四分之三处延伸下来，以此来表现夜魔侠在向地面坠落时抓住一面旗帜来自救。我们可以将这张图看作是迪特科升级版的时序动态和圣障式布局技术。页面的形状传达了一种强烈的垂直感，而夜魔侠的动作以撕扯旗帜和从最后一格底部掉出画面而结束，表现了他所处的绝境。这两页都打破了经典的分格模式，但其中夸张的框架结构反而让叙事目标变得更清晰了。

米勒从抽象的角度描述了自己的视觉修辞手法："我想要的是一种让读者不得不努力思考的风格，两条蜿蜒的曲线和一块黑色的阴影在读者的脑海里就能变成一张表情丰富的脸"。图2.9在一个关键的动作场景中将动作剪影化，再加上垂直向下看的极端角度：夜魔侠的服装，尤其是他头上的角，使他成了一个很容易辨认的人物，这让我们可以很容易地读懂这个场景。相反地，他的追随者则是可以互换的构成部分。

第 2 章
勇者无畏 戴维·麦克和夜魔侠,超级英雄漫画中的"差异界限"

图 2.7 《夜魔侠》第 170 期
作者:弗兰克·米勒,画师:弗兰克·米勒和克劳斯·詹森(1981 年 5 月)

图 2.8 《夜魔侠》第 170 期
作者：弗兰克·米勒，画师：弗兰克·米勒和克劳斯·詹森（1981 年 5 月）

第 2 章

勇者无畏　戴维·麦克和夜魔侠,超级英雄漫画中的"差异界限"

图 2.9　《夜魔侠》第 167 期

作者:弗兰克·米勒,画师:弗兰克·米勒和克劳斯·詹森(1980 年 11 月)

如图 2.10 所示，为了强调行动和主角杂技般的动作的重要性，画师将超级英雄的完整训练体系呈现在整个画面中。有时候埃弗里特会使用这种表现方法，但很少有画师像米勒和詹森那么极端。米勒充分相信他的合作者的视觉叙事能力，以至于詹森绘制的动作场景可能连续好几页都是无声的，有时还会用多画格来描绘一些相当简单的动作。例如，在《夜魔侠》第 164 期（米勒等人编绘）的一系列画格中，当记者班·尤瑞克（Ben Ulrich）点燃一支香烟时，他的脸上闪烁着光芒（图 2.11）。这样安静的时刻与其他画面中的加速行动形成了对比。

如图 2.12 所示［《夜魔侠》第 161 期（米勒等人编绘）］，夜魔侠和靶眼在暴风云霄飞车上一决雌雄，这里向我们展示了另外两个常用的手段。首先是有意识地使用声音效果，将其作为一个积极的合成元素（这是埃弗里特时不时会使用的另外一个手段）；其次是在一些极端的情况下，可以让角色跳出框架、越过格线，以此来表现他们激烈到不能完全受控的动作。米勒和詹森的手段是大胆的，甚至是野蛮的，他们扩充了超级英雄漫画的视觉语言，但最终与科比、迪特科和他们那一代的其他人一样，他们的绘画手法仍然是符合超级英雄故事的逻辑的。戴维·麦克回忆说，米勒和詹森编绘的夜魔侠的故事给他留下了深刻的印象，并且表示小时候读到的这些故事后来启蒙了自己对该系列的创作。

显克维奇：一种更具绘画性的技法

1986 年，弗兰克·米勒和比尔·显克维奇（Bill Sienkiewicz）合作了《夜魔侠：爱与战争》（*Daredevil: Love and War*）和《艾丽卡：刺客》（*Elektra: Assassin*），这两部作品最经常被拿来与麦克的《夜魔侠》系列相比。琼斯和雅各布斯总结了这对编绘搭档带来的一些创新之处："油漆飞溅、流淌、泼洒，扫描和拼贴的照片，加入了喷枪的写意喷洒效果和当代绘画的超渲染技术，艾丽卡的童年记忆就像一张一年级学生的蜡笔画。显然，米勒最初设定了一个情节，但显克维奇却忽略这个设定，自如地使用照片，还有各种媒体物和素材……结果混乱无章，但这种混乱无章却令人精神振奋"。

20 世纪 60 年代，吉姆·斯特兰科（Jim Steranko）围绕着神盾局特工尼克·弗瑞这个角色创作的作品获得了极高的人气，深受好评。毫无疑问，这是让漫威能够接受这种疯狂实验风格的部分原因。斯特兰科的绘画技法中包括了素材的错综并置，似乎要跳出页面的角色、高度主观视角的构图、框架结构的开放式运用等，这些都

第 2 章

勇者无畏　戴维·麦克和夜魔侠，超级英雄漫画中的"差异界限"

图 2.10　《夜魔侠》第 166 期

作者：罗杰·麦肯齐（Roger McKenzie），画师：弗兰克·米勒和克劳斯·詹森（1980 年 9 月）

图 2.11 《夜魔侠》第 164 期
作者：罗杰·麦肯齐，画师：弗兰克·米勒和克劳斯·詹森（1980 年 5 月）

第 2 章
勇者无畏 戴维·麦克和夜魔侠,超级英雄漫画中的"差异界限"

图 2.12 《夜魔侠》第 161 期
作者:罗杰·麦肯齐,画师:弗兰克·米勒和克劳斯·詹森(1979 年 11 月)

在很大程度上借鉴了超现实主义、波普艺术和当代的平面设计。也是在这个时期，斯特兰科将更多的注意力集中在视觉风格本身的趣味性上，成功地为这个次要角色招徕了众多狂热追随者。斯特兰科在主流超级英雄类型中工作的同时，还帮助漫威继续保持着推行"差异界限"的热情；他还是戴维·麦克的早期导师，为他的漫画小说《歌舞伎》写过引言。

和麦克一样，显克维奇带来了一种绘画美学，色彩生动是其最为突出的表现，而在这之前的几十年，业界都是使用原色色彩来作画的。克拉克（M. J. Clarke）记录了20世纪80年代初期，以许多惯用的、商业化和技术化的因素为铺垫，漫威采用了更具雄心壮志的艺术表现手法。这种转变是伴随着漫画直接市场的出现而发生的。当时，美国人对法国漫画《重金属》（*Metal Hurlant*）系列的了解越来越多，消费者群体的品位也随之有所提升，他们愿意支付更多的费用，购买使用高质量纸张和色彩更浓烈的出版物。正如克拉克所解释的，"漫画师的作品，以及他们利用媒体的各种特征表达自己的能力越来越重要，全彩化过程也体现了编辑的让步，以及画师们对色彩的结构和纹理应用实验的热切渴望"。

超级英雄连环漫画确保故事清晰度的最基本方法之一，是给关键人物设置独特的颜色代码，特别是英雄角色和反面角色。埃弗雷特时代的夜魔侠身穿黄黑相间的服装，胸前有一个大大的红色字母"D"；弗兰克·米勒时代的夜魔侠大多穿的是红色，他的情人艾丽卡的着装也以红色为主，这样的配色强调了他们的关系。相比之下，显克维奇和麦克，则像《重金编》画师一样，运用色彩的表现力来创造一种情绪或气氛。

图2.13来自《夜魔侠：爱与战争》，看起来显克维奇似乎对抽象图案和角色的动作同样感兴趣。在本例中，蓝色、绿色和紫色交织的墙纸与金并所穿的红黑黄三色相间的套装之间形成了反差。除了颜色和图案的使用，这一页展示给我们的，已经远远超出了科比和迪特科从早期的冒险漫画插画家那里借鉴的技巧。这些人物都是高度风格化的，在这个例子中，把金并的头置于一个正方形的身体中间，是为了强调金并是一个有分量的恶棍。在《爱与战争》的其他章节中，显克维奇使用了极端的特写镜头，有时甚至是用一整页来表现这个矮胖犯罪天才——他丰满的玫瑰色的肉体撑满了画格。

图2.14显示了显克维奇是如何处理连贯动作的：对夜魔侠的动作描绘不再是漫威传统风格的动作分解，而是被简化为有表现力的线条和模糊的色彩。在《爱与战争》中，米勒与詹森运用了更先进的技巧，即用英雄动作的剪影和多重轮廓、声音

第 2 章

勇者无畏 戴维·麦克和夜魔侠，超级英雄漫画中的"差异界限"

图 2.13 《夜魔侠：爱与战争》
作者：弗兰克·米勒，画师：比尔·显克维奇（1986 年 12 月）

图 2.14 《夜魔侠：爱与战争》
作者：弗兰克·米勒，画师：比尔·显克维奇（1986 年 12 月）

第 2 章
勇者无畏　戴维·麦克和夜魔侠，超级英雄漫画中的"差异界限"

效果作为合成元素，以及矩形框架的组合方式，提供了一个更加抽象的版本。显克维奇可以在单个画格中使用拼贴手法，但是页面仍然有网格结构。对于所有这些专注于技巧的作品来说，重点仍然在于具体化的动作，而不是内在化的思想，这与麦克的作品形成鲜明的对比，至少与《回声：视觉探寻》差别很大，在打破传统的方式上与麦克也有明显区别。

大多数超级英雄画师几乎在每个画面中都会表现强烈的动作，相比而言，麦克却经常让他的画面一片空白，让时间暂停。传统的醒目页面表现的都是壮观场面的一瞬间，要么是强调一个特别重要的行动，要么是提供一个非常详细的图像（经典的科比技术）。麦克反而经常会去掉这种醒目的页面，以专注于角色的情绪状态。

与显克维奇的《艾丽卡：刺客》中艾丽卡所有以行动为导向的表现（图 2.15）比起来，在麦克的《醒醒》中同一角色的沉思形象占满全页（图 2.16）。麦克甚至没有展示人物的脸，而是专注于她的姿势。他向我们展示了艾丽卡的死亡，将其从更大的叙事背景中剥离出来，主要关注她身体的脆弱性。类似的表现技巧在整个《回声：视觉探寻》中贯穿始终，麦克用这种手法使漫画中的主角变得不一样：夜魔侠的脸隐没在阴影中。他不看我们，用手挡住脸。如果聋女艾丽卡看不到他的嘴唇（图 2.17），就不知道他在说什么。

与漫威传统风格形成鲜明对比的是，《夜魔侠》通常试图让我们直接了解主角的行动和心理状态，我们可以（通过独白）知道他的想法，并感受到他在空中俯冲掠过时的感觉。2013 年，显克维奇回归《夜魔侠》，与麦克、本迪斯和詹森合作了《夜魔侠：末日》。

在《夜魔侠》的创作中，几乎没人能像米勒和显克维奇那么大胆地进行风格实验，但在漫威允许的范围内，其他那些画师们仍然在那些通用素材中贯注着自己的情感。

图 2.18 中，蒂姆·索尔（Tim Sale）和他的团队只描绘了夜魔侠身体的部分。在图 2.19 中，阿历克斯·马勒夫（Alex Maleev）和他的团队则运用了更加柔和的色彩和带有颗粒感粗糙笔触的图像。正因为夜魔侠并不是最畅销的角色，所以在他的漫画系列中，进行视觉实验的空间要大得多，而遭遇反弹的风险相对较低，出版商一直在设法吸引更多的读者关注这个系列。

图 2.15 《艾丽卡：刺客》
作者：弗兰克·米勒，画师：比尔·显克维奇（1987 年）

第 2 章
勇者无畏　戴维·麦克和夜魔侠，超级英雄漫画中的"差异界限"

图 2.16　《回声：视觉探寻》，戴维·麦克编绘（2004 年）

图 2.17 《回声：视觉探寻》，戴维·麦克编绘（2004 年）

第 2 章
勇者无畏 戴维·麦克和夜魔侠,超级英雄漫画中的"差异界限"

图 2.18 《夜魔侠:黄色》
作者:杰夫·勒布,画师:蒂姆·索尔(2002 年)

漫 威 传 奇
——漫威宇宙与商业帝国崛起

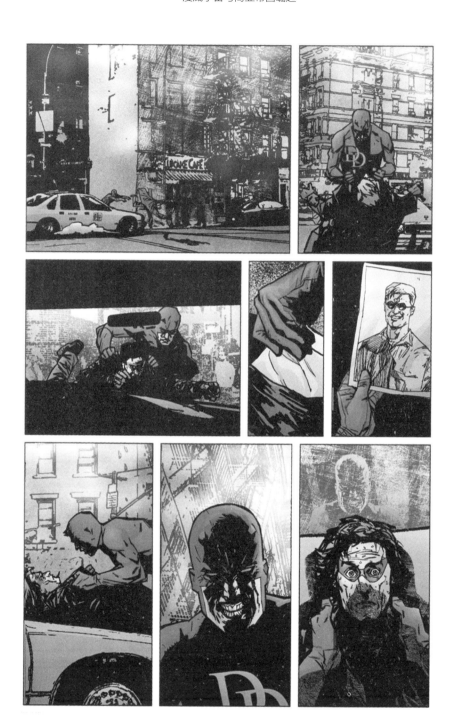

图 2.19 《夜魔侠》第 4 卷：《第二把手》
作者：布莱恩·迈克尔·本迪斯，画师：阿历克斯·马勒夫（2002 年）

第2章
勇者无畏 戴维·麦克和夜魔侠，超级英雄漫画中的"差异界限"

感知的诗意

从一开始，超级英雄的画师们在描绘主人公的超能力时，就比在表现比较平凡的场景时享有更大的自由，不受现实主义表现手法的束缚。例如，埃弗里特用从夜魔侠脸上辐射出的同心圆来表达他超强的听觉。

依据这一传统，麦克对回声的构思完全源于他自己的主观经验。根据麦克的说法：

> 回声的角色设定是一名聋女，她对世界的理解大部分只能通过视觉。刚执笔时，她对视觉作息肿瘤不是样强烈的超敏感觉……她与你脑海里与夜魔侠眼中看到的世界完全不同。在某种程度上，他们跟我们所有人都一样，都像是侦探家，分析所有接收到的信息；但与大多数人不同的是……她更多的是尝试关注从肢体语言到面部表情，再到说话时的口型等每一个细微的视觉刺激，这种技能来自于她成长过程中建立的认知模式。○

《回声：视觉探寻》以同样的方式开篇和结尾，正如玛雅告诉我们的：

> 我的名字叫玛雅·洛佩兹，这是我的故事，这个故事叫"回声"。这个故事是无声的，通过动作和记忆、形状和感觉来呈现。如果要用言语来呈现，那也是有色的言语，而非有声的言语。正如同填字游戏的意义，无声却蕴含着心境、神韵和神秘。我的故事关乎音乐，有时缓慢又笨拙，如同小小的手指在破旧的琴键上寻找着音符。我的故事与音符本身无关，却关乎音符与音符之间无声的间隙。这就是魔力所在。

《回声：视觉探寻》第一期中讲述了玛雅是如何理解她周围的世界的，她整理出哪些环境元素会发出有意义的声音，描绘她与其他人的交流，并对手势进行分类："如果你从未听过你父亲的声音，你就能学会解读他脸上的每一种表情。他的嘴唇向你诉说着宇宙的无声秘密……肢体语言也会开始窃窃私语，告诉你它的含义。"

麦克将读者带入一个类似的过程中——学习一种新方式来阅读这部连环漫画。

○ 超级英雄漫画中，有时候描述残疾和种族身份问题的方式会受到质疑，这些方式是值得严肃讨论的话题，但不是我关注的重点。

漫画中混杂在一起的各种符号和象征物广泛使用了音符、拼字游戏和美洲土著手语等元素，读者们要学习对其进行分类。漫画的阅读还需要理解不同的表现形式，包括真实的和象征性的表现手法，运动中的身体的完整图像，以及特定面部表情的细节呈现。可能是因为麦克对读者们的解读能力和洞察力期望过高，但实际效果并不理想，读者对画师的实验感到沮丧或愤怒，读者们并不热衷于从绘画技巧中获得些什么知识，反而会感到困惑不解。

作为艺术家、符号阅读者、故事讲述者、表演者、导演和剧作家，玛雅都是麦克本人的替身。她注重音符之间的间隙所表达的意义，使得漫画中留白的核心作用更为突出。玛雅寻求稳定的身份时，麦克转变了创作手法；麦克通过模仿和拼贴包括古斯塔夫·克里姆特（Gustav Klimt）（图2.20）在内的现代画师的作品，来表达玛雅的想法。

麦克、奎萨达和他们的团队创作的《洞的构成部分》，同样开篇就是夜魔侠的感悟回忆："不知道什么原因，我跨过了界线，一条模糊不清的界线，那里的气味、回声和寒冷与外界不同，更多地来自于我的内心。记忆与梦境是我唯一能看到的东西。"在一个片段中，马特·默多克弹奏着钢琴，通过"凸起的纹理"辨认着乐谱。由此，麦克鼓励我们思考马特·默多克所感知的周围世界："对我来说，音乐最接近于看到的东西。我不是说要知道你的方向，我是说像欣赏一幅画一样地去看。每组和弦都有颜色，就像记忆是有颜色的一样，这是记忆留痕的方式。"在《洞的构成部分》后期，麦克、奎萨达和他们的团队将马特和玛雅对世界的不同看法并列呈现，放在同一页上相邻的两组画格中（图2.21）。独特的感知方式让他们走到一起，也让他们分开，这也是玛雅无法完全理解他们之间复杂关系的原因。

在《醒醒》中，记者班·尤瑞克（Ben Ulrich）想办法与一个情绪失常的孩子沟通，希望能获知他的记忆。这个孩子目睹了他父亲［一个名叫"青蛙"（The Frog）的次要反派角色］和夜魔侠之间的一场屋顶斗争，但他只能通过幼稚的图画和反复的自言自语进行交流。这种对一个心理异常儿童的精神生活的关注，激发了视觉风格的转变，促使漫画用漫威传统风格来描绘孩子的心理意象，而故事的其他方面则通过一系列其他的技巧来呈现（图2.22）。

男孩反复的独白听起来像斯坦·李的经典散文，他用蜡笔画和散落破碎的动作简单地画出夜魔侠的视觉图像。在这里，尤瑞克扮演了一个编辑的角色，他根据男孩的艺术视角整理了画格，通过这个过程，让男孩表达出他那天晚上所做的和看到的一切。我们可以看到，关注一个情绪不稳定的人物的主观感受，与现代主义风格

第 2 章
勇者无畏 戴维·麦克和夜魔侠,超级英雄漫画中的"差异界限"

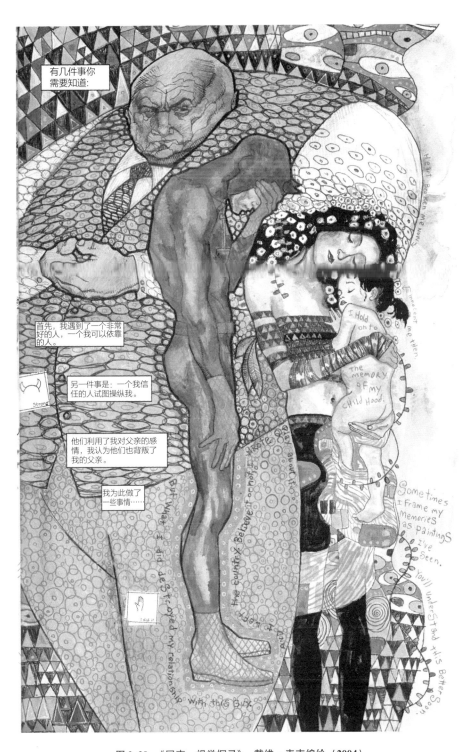

图 2.20 《回声:视觉探寻》,戴维·麦克编绘(2004)

漫威传奇
——漫威宇宙与商业帝国崛起

图 2.21 《洞的构成部分》，作者：戴维·麦克，画师：乔·奎萨达（1999）

第 2 章

勇者无畏 戴维·麦克和夜魔侠，超级英雄漫画中的"差异界限"

图 2.22 《夜魔侠》第 3 卷：《醒醒》，作者：本迪斯，画师：戴维·麦克

的历史动机是一致的。这也许是始于电影《卡里加里博士的小屋》（*The Cabinet of Dr. Caligari*），这部电影以德国表现主义为框架，展现了从一个精神病犯人的视角看到的世界，也或者是借鉴了另一部以精神病院为背景的电影——阿尔弗雷德·希区柯克（Alfred Hitchcock）执导的《爱德华大夫》（*Spellbound*），电影中的一个梦境片段采用了萨尔瓦多·达利（Salvador Dali）的超现实主义。

麦克对儿童绘画的运用（图 2.23），让人想到现代艺术家们的一种传统做法，他们通过模仿孩子们表达感受和情绪中简单又直接的绘画方式来寻找灵感（芬贝格（Fineberg））。除了对儿童艺术的关注，麦克在《夜魔侠》系列中还采用了一些其他的现代主义构图，以表达一些抽象概念：异常的意识状态（精神疾病、残疾、梦境探索）、对"原始主义"的借鉴（不管怎样，《回声：视觉探寻》中有对美国本土文化的借鉴），以及兽性主义（关于对金刚狼的解构，是将其理解为一个人类巫师还是动物向导，取决于你对续发事件的解读）。在复杂的现代艺术运动中，这些主题中的每一个都有很长的历史，但麦克也找到了一种方法，让它们与超级英雄漫画的惯用类型相调和。

《洞的构成部分》在传统的叙事手法之外引入了一段独立的抽象主义内容，我们可以看到这两位主角是如何感知世界的。在《醒醒》中，通过记者的治疗性调节，抽象的、不连贯的景象开始变得有意义。《回声：视觉探寻》则从始至终都是玛雅脑海中的意识。由此来看，更具风格的片段都不属于经典表现手法的领域。

结论：从艺术书到漫画小说

在本章中，我有幸通过麦克的整个创作周期，研究了他的画面与漫威经典风格的标准之间的关系。在研究过程中，我探索了这些页面是如何适应或反对"差异界限"的，即超级英雄风格中可以接受的实验范围，这是由漫威的编辑决定的，同时也受铁杆粉丝们的集体判断所控制。

但重要的是，麦克也将这些页面作为单独的个人艺术作品，他将自己的作品复制成各种不同的印刷品，展示在画廊的墙上或是卖给收藏家。《艺术的炼金术》（*Alchemy of Art*）是 2007 年由格雷格·朱瑞斯（Greg Juris）执导的一部关于麦克的纪录片，其中有一段就记录了这位艺术家创作一幅更为精细的《回声：视觉探寻》画作页面的过程。片中，他在这个巨大的页面上部署了各种元素，比如拼字游戏的单块碎片、小块的缎带或木头（他用这些作为图像的边框）、羽毛和树叶，以及旧报纸等。麦克解释了这些素材的来历：有的在当地工艺品商店购买，有的是从读者那里

第 2 章
勇者无畏　戴维·麦克和夜魔侠，超级英雄漫画中的"差异界限"

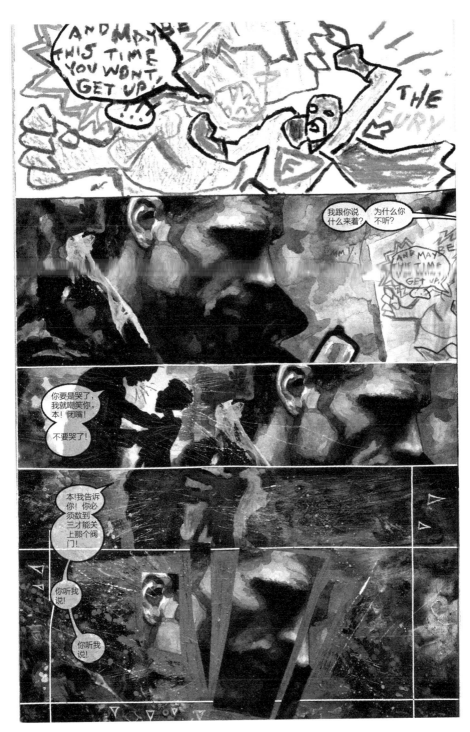

图 2.23　《夜魔侠》第 3 卷：《醒醒》
作者：布莱恩·迈克尔·本迪斯，画师：戴维·麦克（2002）

收到的礼物，还有的干脆就是在路边找到的。这些素材每一件都只能使用一次，不像书中的画作（比如奎萨达所做的金并开枪射击的图片）那样可以被多次复制。麦克的实物作品都是极富特色的珍贵艺术品。

麦克的作品符合艺术书的现代主义传统。约翰娜·杜拉克（Johanna Drucker）是这样定义这一传统的："艺术家的书都是原创作品，而不是以往作品的重复。艺术家在考虑创作形式的同时，也兼顾了主题或美学问题。"艺术家的原创书在德鲁克看来是"灵物"，这一说法源自瓦尔特·本雅明（Walter Benjamin）的"灵韵"概念，一旦采用机械复制的手法，灵韵就会消失殆尽，而创作形式与主题等方面的兼顾则将创作具体化了。杜拉克还把这样的书称为"私人档案"，因为书中使用的素材对作者来说往往具有个人意义，而对读者来说却可能无法完全理解；艺术家可以通过纪录片讲述自己的素材来源，并对这些素材的意义加以解释。

麦克还是个艺术系学生的时候就创作过很多手工书籍，至今他仍然对手工书籍的"质感"十分着迷。麦克承认，自己最初的漫画在视觉和感觉上都有其他类似的尝试。但是，在这些手工书籍由漫威制作成单行本漫画，后来又做成漫画小说后，在批量制造的过程中，这些艺术作品的特色有所损失。麦克用涂层和着色剂等创新手段获得的一些细节，即使是最先进的色彩复制过程也无法完全保留——原作是一种更能体现触感的体验，而复制品能够保留的只有视觉上的印迹。

拜尔特·贝蒂（Bart Beaty）创造了"非主流文化"这个词来描述当代欧洲漫画的创造张力，这些漫画在发掘本土传统的同时，也在寻求艺术界的认可。在这方面，麦克的作品被评价为"艺术书"，与大规模出版的漫画之间存在着巨大的反差。这些图像是被看作单独的艺术作品，还是作为叙述"整体"的一部分，可以被解读和理解的方式会有很大的不同。同时，麦克也在超级英雄漫画的商业主流和独立漫画的实验空间之间游走，使得这种紧张关系更加明显。

戴维·麦克肯定不是唯一一个游走于超级英雄连环漫画和独立漫画领域之间的漫画家；超级英雄漫画和独立漫画之间的壁垒越来越多地被打破，要么是因为主流出版商邀请独立艺术家恶搞超级英雄角色［如DC的《比扎罗世界》（*Bizarro World*）系列］，要么是因为独立艺术家对超级英雄标志性形象的实验性处理［如Adhouse Books出版的《超凡项目》（*Project Superior*）］。这些作品很可能被理解为是"非主流"的，不仅因为一些粉丝表达出厌恶或失望之感（比如本文引用的一些评论），还因为这些作品鼓励人们对主流的叙事规范进行反思。

也许，艺术家戴维·麦克就可以被称为"勇者无畏"。

第 3 章
"她的反击!"
漫威漫画的女性主义史

安娜·F. 帕德(Anna F. Peppard)

·

　　"小心猫的爪子！"（图3.1）漫画封面上锯齿状书名的下方画着一位头戴藏青色猫耳面具的女郎。她身体前探，挥舞着锋利的爪子，明黄色紧身衣将姣好的身材显露无遗，身旁印着醒目的粗体——"漫威最新登场的性感女郎！""绝代佳人？兽性杀手？她是怎样拥有的神秘力量？"第一期《猫爪》的封面充斥着大量华美辞藻和满目的夸张标点，不过这与整本书和主人公的独特性比起来，可谓是大巫见小巫。事实上，《猫爪》不仅是漫威第一部由女性英雄作为主角的超级英雄连环漫画，也是第一部由女性编剧和女性漫画家操刀的漫画——琳达·费特（Linda Fite）负责创作脚本，玛丽·塞弗林（Marie Severin）主笔。这本漫画诞生于1972年，而漫威下一次实现里程碑式的突破已经是在四十年后了[一]。

　　漫威的大多数代表性超级英雄，可以说是有些怪异的，从命名形式到形象，无一不将某些看似自然存在的界限模糊化。比如钢铁侠是半人半机械、蜘蛛侠是半人半蜘蛛，石头人是半人半岩石。但在第一期《猫爪》的封面上，这位女英雄却被定位为性别特征尤为明显的怪物。猫的形象模糊了男性的阳刚和女性的阴柔之间的界限。她既有"武力"，又有"颜值"；既是"兽性杀手"，又是"美丽姑娘"。猫的服装也体现了"反常态"的结合——锐利的爪子和窈窕的身段在视觉上和心理上都形成了鲜明的对比。猫的问世历经艰难，这一点倒是跟她之前和之后的许多女性动作英雄境遇类似。杰夫瑞·布朗（Jeffrey Brown）解释，在动作题材的作品中，主角多

[一] 直到2012年，凯利·苏·德康尼可和艾玛·里奥斯（Emma Rios）合作《惊奇女士》第5~6卷，漫威才又发行女性作家和女性画师合作的以女性英雄为主角的连载漫画。

第 3 章
"她的反击！" 漫威漫画的女性主义史

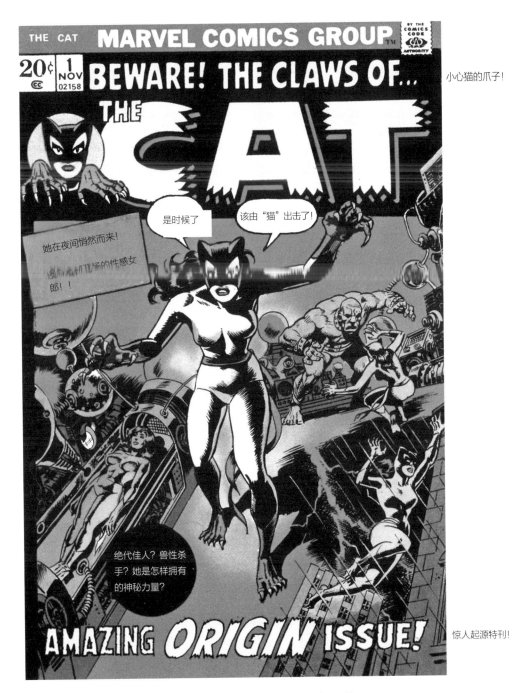

图 3.1 《猫爪》第一期（1972 年 11 月）

为男性,大家对女性主角的定位往往是"性对象"。而物化女性主角会影响到其女性"英雄"的定位。虽然猫这个女性动作英雄"代表着一个强有力的跨界形象,能拓宽人们对女性角色和其能力的认知",但是她的性别特征还是被强化处理了。这实际上也在暗示,猫这一角色"不过是为了粉饰占多数的男性读者的男性至上主义"。

超级英雄漫画会把男性角色和女性角色的外在形象加以物化和理想化。但这种理想化几乎总是"强调两性特征差异"。处理男性英雄时,一般会强化其力量特征,比如肌肉部分;而在处理女性英雄时,则会夸大其性特征,比如常常会通过扭曲身体来强调胸部和臀部,(俗称"扭背姿")。女性超级英雄的性对象化一直是超级英雄题材漫画的惯例。正如亚伦·泰勒(Aaron Taylor)所言,"任何以女性角色为重点的画面都得从她的胸部画起,这似乎已经成了条金律"。但这些统统不能成为否定女性超级英雄拥有其独立复杂形象的理由。业界已有一些对女性超级英雄和女性动作英雄的开创性阐述和批判性分析,但是关于超级英雄的研究中很多评论都认为女性英雄形象过于浅显,不值得对其意义和作用进行细致的研究和分析。比如,斯科特·布卡特曼(Scott Bukatman)曾断言:"这些书中的女性身体形象夺人眼球,她们的胸部、大腿、头发如此完美,不禁令人想入非非,很难让读者拒绝这些形象要素的存在。的确,女性形象夸大了性别特征;的确,女性角色的服装也是超出想象的暴露;的确,这种服装遮不住该遮的位置;的确,这些女性角色是在充当单纯少年的性幻想对象。"布卡特曼的这些"的确"透露出,女性角色一方面受到超级英雄题材本身的压迫,另一方面又受到学术性论点的压迫,认为这不过是一种用来满足"几近纯男性视角"的性幻想对象,在双重压迫之下,女性超级英雄形象本身的复杂性被削弱了。

创造属于我们的漫威

学界对女性超级英雄角色的忽视,根源在于忽略了超级英雄漫画的女性读者。毫无疑问,这是大错特错的。毋庸置疑,超级英雄漫画的主要目标对象和主要消费者是成年男性和男孩。不过,关于读者群体构成的可靠数据非常少。据苏珊娜·斯科特(Suzanne Scott)调查,按照"常识",女孩和成年女性读者只占超级英雄连环漫画总读者的5%~10%,但这种"常识"数据不过是基于网上非正式投票结果或漫画书店坊间调查结果加以估测得到的。依赖假设数据的部分原因出自"出版商进行

第 3 章
"她的反击!" 漫威漫画的女性主义史

调查时缺乏透明度,调查的目的是在现有体系下实现'利益最大化',而不是为了让读者有男有女、年龄多层化、种族多元化"。总的来说,美国两大漫画巨头出版商——漫威和 DC 收集和发布的读者调查水分很大。毕竟 18～34 岁的年轻男性才是公司的重点营销对象,增强对重点营销对象的吸引力无可厚非。举个例子,2011 年尼尔森(Nielsen)对 DC 漫画读者的调查报告显示,93% 的受访读者都是男性,其中 50% 的受访者在 18～34 岁年龄段。然而这份被各大主流文化媒体和一般媒体大肆报道的报告,调查的对象却只是 793 位漫画店和数字漫画零售商的顾客。而一项在社交媒体网站发起的调查报告结果却大不相同:在 5336 名受访者中,男性读者有 77%,女性读者占 23%。虽然后一份报告已(在 Newsarama 网站上)全文发布,但媒体报道却对此只字未提㊀。

最新的调查结果显示,超级英雄漫画的读者中女孩和成年女性占比不足 10%,但这依然是个不小的群体。正如凯伦·希利(Karen Healey)所言,当研究人员完全忽略了这个群体时,"他们会不自觉地预设,超级英雄连环漫画本身对女性读者毫无吸引力"。超级英雄漫画常常表露出极其恶劣的性别歧视倾向,其中最明显的表现是,有时会出现一些极度性感的女性角色。也许有的女孩、成年女性就会因此对这种漫画丧失兴趣,这不难理解;但令人费解的是,研究人员会认为所有的女孩、成年女性都不爱看动作题材、英雄题材和自我认知题材的漫画。糟糕之处在于,漠视女性读者群体、暗示女性的"天性"会抵触以动作为基础的英雄故事,还会让评论家和漫画业不用再去深入思考超级英雄类型在男女平等方面的立场问题。斯科特写道,"针对漫画出版商试着招徕女性读者以扩大粉丝群体的尝试的学术研究,往往强调其屡试屡败的结果……却很少去探究其背后的原因"。他们常常忽略原因,只关注失败的事实,这反映了一种潜在的本质主义的假设,即"女性就是不喜欢超级英雄漫画"。

"猫"这一形象成功问世了,但女性为主角的主流超级英雄漫画很少是由女性创

㊀ DC 公布了调查结果的全文,这说明在线调查不是很重要,因为其数据不是十分可靠(Newsarama 网站)。但 DC 是否真的不看重在线调查结果还有待证明。在《出版者周刊》(*Publishers Weekly*)的采访中,DC 漫画市场营销总监约翰·鲁德(John Rood)在回答有关网上调查的差异性问题时称:"那么会不会有人为了影响问卷的结果,特意大量选择同一选项呢?我不能说女性声音是否能从网上调查中传达出来,或者是否有特定的女性相关的问题想要表达,但这是个很突出的问题。"然而鲁德并没有进一步推测为什么会出现这种差异,他也没有解释为什么在媒体报道中对网上调查只字未提。

作、编写或绘制的；也就是说，即便女性超级英雄的问世是为了吸引女性读者，但女性角色本身的表现更多的还是男性视角的。伊冯娜·塔斯克（Yvonne Tasker）和黛安娜·内格拉（Diane Negra）谈到，20世纪70年代末的流行文化至少有一部分是注重顺应女性主义潮流的，因此若要对这个时代的文献进行女性主义分析，就需要对它们在边缘化和兼容性方面的立场加以考量。在本章中，笔者简要介绍了漫威女性超级英雄的历史；诚然，介绍并不十分详尽，而主要关注漫威是如何逐步将对女权主义的理解融入作品中的。自始至终我们都认为，要想对漫威通过女性超级英雄来吸引女性读者的尝试有更细致的理解，就需要了解这些角色满足女性（和/或女权主义）需求和男性（和/或男权主义）期望之间的复杂博弈。由于篇幅限制，本文不对漫威试图通过男性角色吸引女性读者的各种举动加以评析。同样，非超级英雄连环漫画的女性角色形象也不在讨论范围之内，业界已有不少此类角色的优秀梳理和分析。本文重点研究已有独立系列的女性超级英雄漫画及其营销策略，讨论涉及的角色和其出版背景凸显了从20世纪70年代至今的女性超级英雄和女性动作英雄被公认的、普遍带有的矛盾激点。我们的目的不是给出一份权威的历史梳理或者分析。女性读者经常会被女性超级英雄激怒，有时又会受到鼓舞，我们要开始讨论的正是这些女超人不为人注意的复杂性。

漫威1972年推出的《猫爪》（*The Claws of the Cat*）是三大女性角色连载漫画之一。三部作品皆由女性创作，其他两部分别是《夜班护士》（*Night Nurse*）[琼·托马斯（Jean Thomas）创作的一部动作爱情漫画]和《丛林女杰山娜》[*Shanna the She-Devil*，卡萝尔·索伊林（Carole Seuling）于20世纪40年代到50年代所创作的"丛林女郎"角色的回归之作]。当年11月那期的"漫威牛棚公告"，将这些系列由女作家主笔作为潜在卖点。同时还强调了标题的广泛吸引力："没错，先生们——三部漫画新作，出自女孩们之手，为各位漫威真爱粉专献，不论男女！"但猫是这三个女主角中唯一的超级英雄。所以这次的连载可以且应该被视为是漫威在第二次女性主义浪潮背景下第一次尝试通过改变超级英雄的传统形象来吸引女性读者。

在第一期《猫爪》中，"猫"，也就是格里尔·纳尔逊（Greer Nelson），在丈夫被杀害后，开始了自己的英雄之旅。在纳尔逊夫妇离开电影院之际，她的警察丈夫比尔被抢劫犯枪杀，这个开头显然是参考了蝙蝠侠的设定。熟悉的设定掺入了女性主义因素，丈夫的死没有让纳尔逊萌生复仇之意，反而解放了她。丈夫在世时百般限制纳尔逊的自由，不许她完成大学学业，也不许她开车。在他们婚礼那天，丈夫

第 3 章
"她的反击!" 漫威漫画的女性主义史

对纳尔逊说:"从今以后你就是我的女孩了,永远都是!"故事也交代了结婚后"比尔爱惜她、保护她,她感觉前所未有地依赖自己的丈夫,因为比尔似乎就喜欢女人依赖丈夫"。

漫画将比尔塑造成比较夸张的父权主义爱人/父亲形象。比尔将妻子/女儿视作可交换的物件,而不是完整的独立个体。猫的第一个邪恶对手马尔·道纳本(Mal Donalbain)也是一个夸大的父权主义形象。道纳本经营一家健身俱乐部,他的邪恶计划就是打造一支听命于他的超级女英雄军队,用"意咒环(will-nullifier)"来让"佩戴者只得听命于环主"。在本期的最后几页中,猫让道纳本在充满强暴暗示的场景中死去。格里尔知道疯狂的道纳本极其害怕被人碰触,所以把他逼到一间漆黑的房间的角落,一边说着带有性暗示的威胁,一边慢慢靠近道纳本。道纳本宁愿死也不愿被主动挑逗的(或像男人一样强势的)女人碰触,所以这一场景既可以被解读为隐含着一种女性复仇幻想,同时又是对父权主义男性的隐晦批判。强烈的男性统治欲和控制欲才是导致道纳本自我毁灭的真正根源。

连载第一期,《猫爪》就打破之前人们对女性动作英雄的几个关键印象。其中最重要的改变之一,就是引入了女性导师的角色。丈夫比尔死后,格里尔申请的几个工作都遭到了拒绝,这一情形为"女性解放……赋予了全新的意义",格里尔最后成为图洛莫博士(Dr. Tumolo)的实验室助手。图莫洛博士头发灰白,是位心地善良的女科学家,她发掘了格里尔的天资,其实验也让格里尔拥有了超能力。正如詹妮弗·斯图勒(Jennifer Stuller)所言,女性动作英雄所传达的信息大多总是暗含消极意义,就像丧母的雅典娜一样,女性动作英雄通常都有个男性导师。这类角色"之所以这么独立,是因为缺乏母性的关怀"[⊖]。格里尔与博士之间丰富的人物关系与格里尔和丈夫比尔之间的糟糕关系形成鲜明对比,使得猫的超级英雄形象超脱于男性权威之外,不再寻求男性认可,甚至对立于男性权威。20 世纪 60 年代,包括隐形女(the Invisible Girl)、黄蜂女(the Wasp)、漫威女孩(Marvel Girl)在内的许多漫威的女性角色主要是为了男性爱人才成为超级英雄或维持超级英雄形象的;而格里尔成

⊖ 这条规则的一个重要的例外是《神奇女侠》。1942 年,在《动感漫画》(Sensation Comics)第 1 期中,神奇女侠初次登场。主人公是由母亲用泥土捏造而成,而后由女神阿佛洛狄忒(Aphrodite)赋予生命。但在某种程度上,神奇女侠的超能力觉醒也是因男人而起;史提夫·特雷弗(Steve Trevor)坠机于天堂岛,神奇女侠爱上了他,这也成为她离开天堂岛的契机。

为超级英雄是因为受到图莫洛博士的激发,她把后者看作自己的母亲。格里尔说过,"图莫洛博士让我真正以身为一名女性为荣,我不能让她失望,也不能让自己失望"㊀。

《猫爪》也打破了女性超级英雄有关身体的设定。特里纳·罗宾斯(Trina Robbins)认为,从20世纪60年代以来,几乎所有的漫威女性超级英雄拥有的超能力都是"岁月静好式"的。比如隐形女[后来的隐形女侠(Invisible Woman)]操纵力场的能力和漫威女孩[后来的凤凰女(Phoenix)]心灵遥感的能力。迈克·马德里德(Mike Madrid)同样指出,女性超级英雄的超能力大多是"摆好姿势然后施展的",可以"在激战中依然美丽动人"。相比之下,猫就是一个典型的实战型超级英雄——爪子尖锐,身手矫捷,穿梭在楼宇之间,与敌人生死肉搏。但是无论怎么看,猫获得超能力的方式都有待推敲。科学实验给了她超能力,而据博士在第一期中所言:"无论社会给女性带来多大阻碍,这项实验的目的就是让所有女性终有一日可以完全发挥出自身心理和生理的最大潜能。"斯图勒(Stuller)称:"虽然这个实验目标在增强自我意识这一观点上响应了20世纪70年代风潮正热的女性解放运动……但是这种单纯用台设备强化女性机能的方式不利于女性的自我解放。"同样值得注意的是,猫的超能力设定的某些方面也强化了她的女性特质。第一期中写道:"(格里尔)增强了的感知力就像是传说中颇为神秘的'女人的直觉'。"这种"超级第六感"让格里尔既可以凭本能去解决一些机械技术问题,又可以感受到小松鼠受伤的爪子的疼痛。传统观念认为女性更具同情心,更为感性,而男性在工程技术和问题解决方面更有优势,格里尔的超能力两者兼具。

《猫爪》的故事中出现的一些错综复杂的情节,常常偏离其第一期的女性主义意图。而后,《猫爪》忽然在第四期停刊了。《猫爪》的出现确实犹如昙花一现,但还是为超级英雄叙事在女性主义方面的突破设立了典范。这个系列只是引发女权主义问题,并未提供解决方案。而其后的几十年间,女性超级英雄漫画都不得不面对这一问题。第一期的最后一格中,在道纳本死后、图莫洛博士将死之际,猫抛出了这个问题:"我们所有的计划都是为了女性的明天更美好!我做到我想做的事,做得很完美,我的超能力用错了吗?我变成了一个更强的女人,却变成了一个更坏的人?"

㊀ 《猫爪》的第2卷和第3卷开头的战斗都是为了救图莫洛博士。博士在本系列的末尾患上了紧张性精神症,如果《猫爪》继续连载下去,博士是否能康复还是个未知数。

第 3 章
"她的反击！" 漫威漫画的女性主义史

从《猫爪》的诞生开始，创造一个可以吸引女性读者，又不会动摇传统的男性粉丝基础的女性超级英雄角色，意味着需要就女性力量的意义和重要性展开讨论；总的来说，第二次女性主义浪潮掀起之后，新塑造的女性超级英雄角色代表了一种尝试，尝试展现女孩和成年女性在生活和身体上的解放，同时又不会对男孩和成年男性（或者更广泛地说，父权主义）群体构成威胁。在《猫爪》时代及其之后的时代，要想改变超级英雄漫画只关注男性读者的状况，女性超级英雄形象需要做到既迎合女性读者，又能继续吸引（读者群体中占多数的）男性读者。

《猫爪》被停刊后的十年间，新的女性超级英雄不断登场——蜘蛛女、女浩克、炫音等，这些角色都是因为女权主义的需要出现，而不是专门设计产生的。鉴于这些新人物超级英雄出现的背景，她们的系列漫画人数以及明确的女性主义倾向则较不足为奇了。蜘蛛女和女浩克都是漫威出于保护命名权的需要创造的；而炫音最初是卡萨布兰卡唱片公司委托漫威设计的，是两家公司合作推出的演员兼歌手角色。1977 年，斯坦·李要求"设计一个新的、能用漫威之名的女性英雄形象"，这才有了惊奇女士系列。继《猫爪》以女性主义主题吸引女性读者之后，惊奇女士成为漫威投入最多的女性角色。

惊奇女士，又名卡罗尔·丹弗斯（Carol Danvers），设定为美国空军安全局前长官。与猫相比，她的角色在力量上得到了很大的强化。《惊奇女士》第一期的第一个场景就向读者展示了主人公的力量：空中飞行、回旋猛击、举车砸向银行劫匪。猫的出场方式和蝙蝠侠相似，惊奇女士的出场则与超人有共通之处。超人是史上最负盛名的英雄，他在第一次亮相时也扔飞了一辆车。惊奇女士力量强大，立刻成了女孩和成年女性的憧憬对象。在上述第一集的开场画面中，一个小女孩吃惊地看着惊奇女士的超能力，指着惊奇女士对妈妈说："妈妈，我从没见过这样的女人，你见过吗？"小女孩的妈妈回答说："没有，苏西（Suzy），从没见过！"。然后女孩惊呼道："哇！以后等我长大了！我想和她一样！"虽然这一幕看起来不足为奇，但这一场景是在着重强调惊奇女士会成为新一代女性的英雄，成为女性解放的典范和象征。

更重要的一点是，随着体能的加强，女性角色的性特征也更加突出了。猫的身材装扮无疑是让人浮想联翩的。而惊奇女士最开始的服装比猫更暴露——"裁剪"设计将双腿、后背、小腹都暴露无遗。确实，这套服装与之后几年女性超级英雄（包括惊奇女士自己）的服装相比可谓是"相形见绌"，但某种程度上也反映了当时的流行趋势。如马德里德（Madrid）所言，从 20 世纪 70 年代末开始，超级英雄漫画就充分利

漫威传奇
——漫威宇宙与商业帝国崛起

用了当时的性解放运动,宣称女性超级英雄"可以被解放,也可以穿着性感暴露。"惊奇女士横空出世的时代,性吸引力越来越合理化,成为女性自由的象征,这也"给女性主义这瓶'苦药'加了'一勺糖',使其变得容易被接受"。

惊奇女士不仅比之前其他女性超级英雄都更强大、更性感,而且与女性主义的联系也更紧密,成为女性主义的缩影。在第一期发布期间,丹弗斯受聘于《号角日报》(*Daily Bugle*)出版人 J. 乔纳·詹姆士（J. Jonah Jameson）,主编名为《女性》(*Woman*)的新杂志。詹姆士与漫威一样,想要通过聘请丹弗斯创办这本杂志来吸引新的女性读者,进入昔日男性占主导地位的媒体帝国。不过,《惊奇女士》第一期就强调过,漫威和詹姆士的目标和策略都是不可相提并论的。詹姆士在之前的出版物中对女性的态度称得上是典型的"男性沙文主义的居高临下,咄咄逼人",他强烈反对女性主义,反对"刊登关于女性自由的文章,发布有关凯特·米利特（Kate Millet）的采访,采用女性职场文章等"。詹姆士希望《女性》杂志成为一本更传统的女性杂志,写写"新鲜的美食、时尚、食谱";当然,他还对惊奇女士进行了严厉的谴责。丹弗斯（乃至于漫威）拒绝写这种美食、时尚或者食谱的文章,反而发表了支持惊奇女士的内容,用自己的行动表达了对女性主义的英勇承诺。这一场景和背景成为博弈的关键:这让漫威可以对父权主义的出版业加以批判,因为毕竟它出版了（据称是）顺应女性主义的《惊奇女士》。惊奇女士的女性主义代言人的形象在第六期卷首页再次被强调,这一页特写了第一期封面上的惊奇女士的形象（图3.2）。通过这张图不难看出,漫威正在竭力让惊奇女士,即卡罗尔·丹弗斯与女权主义偶像、《女士》(*Ms. magazine*)杂志联合创始人格洛丽亚·斯泰纳姆（Gloria Steinem）联系起来。1972年,世界上最具标志性的女性超级英雄——"神奇女侠"就登上了《女士》创刊号的封面。

这是斯泰纳姆与惊奇女士的结盟,她们联合一致,共同与乔纳·詹姆士的极端沙文主义相抗衡,这表明长期以来的性别歧视确实存在且值得探讨。不过,惊奇女士的作者和编辑们大多很难理解且难以承认自己对这种性别歧视现象的影响力。正如作家/编辑格里·康韦（Gerry Conway）[一]在第一期《惊奇女士》篇末的信中所称,

[一] 《惊奇女士》第1期扉页写着"本漫画由格里·康韦构思、撰写、编辑",后面还有星号标注,"卡拉·康韦（Carla Conway）对本系列的贡献巨大"。这里提到的康韦妻子的帮助可以解读为漫威尝试加入一些女性视角,也可以解读为对男性作家权威性的认可。

第 3 章
"她的反击！" 漫威漫画的女性主义史

图 3.2 斯坦·李出品

包括他在内的《惊奇女士》的作者和编辑们通常都很难理解或承认自己对性别歧视现象的影响力,"如果说女性解放运动意味着什么,那就是争取男女平等的斗争。而我认为,一名男性,只要动机正确,能意识到缺陷所在,就可以从女性角度创造出女性角色。"这话不假,但它看起来也像是用来解释为什么在超级英雄系列或是其他漫画系列中,女性作家占比如此之少的借口。

康韦同样援引女权主义为惊奇女士的命名辩护。惊奇女士的名字由来也值得推敲。这个名字与男性超级英雄惊奇队长相关联,甚至可以说是因惊奇队长而来,但惊奇队长与惊奇女士不同,他的名字意味着经典权威。

惊奇女士的形象和超能力都来自惊奇队长,这也进一步明确了他们的从属关系;就像亚当的肋骨造就了夏娃一样,惊奇女士也是在一次超级科学事故中意外将惊奇队长的 DNA 融入体内,从而获得了超能力。但康韦的信中并未提及这些问题,他倾向于强调"女士"一词的重要性,他认为"女士"是女性独立宣言的前缀。康韦写道:"惊奇女士的名字很大程度上应该是受到了女性解放运动的影响。她不是'惊奇女孩',她是一个女人;她不是一位'小姐'或者'太太',而是'女士'——她只代表她自己。"康韦的信看似出自好意,但却是以轻描淡写的方式强调了惊奇女士的女权主义,甚至未考虑到他这么说可能会招来女权主义批评的声音。

虽然康韦言之凿凿,但这封信的内容依然引发了一场关于女性超级英雄表征的讨论。《惊奇女士》专栏自此充斥着各种声音,讨论直到第 25 期,栏目才取消并结束。《惊奇女士》读者来信专栏一直有女性读者的来信发表,平均占总来信量的 50%[一]。这是否能代表读者群体真实的性别比例,我们不得而知,但这些信件确实证明了一个重要的事实:女性也会看超级英雄题材的漫画,虽然人数不比男性读者多。如马修·普斯(Matthew Pustz)所言,粉丝来信是出版商精心筛选编辑过的,"它们是漫画形象定位的一部分,读者来信所呈现的漫画的形象定位有利于鼓励读者继续反馈有益的信息"。从读者来信栏目来看,《惊奇女士》给自己定位的形象是鼓励和倡导女性主义运动。同时也强调这种鼓励与漫威传统的男性粉丝基础没有冲突,不会以牺牲男粉为代价。

《惊奇女士》读者来信栏目中的辩论精彩绝伦,但本文无法一一详细列举。然而

[一] 男性和女性读者来信数量上这种均等,也可以看作是为了强调作品对于"平等"的承诺。

第 3 章
"她的反击！" 漫威漫画的女性主义史

值得注意的是，从这些辩论可以看出，有女性自我意识的读者深刻地认识到，惊奇女士对女性力量的展露中表现出了对女性的偏见和抵触。例如，第 8 期的粉丝来信中，有人简洁明了地指出《惊奇女士》前 4 期封面标语的潜台词令人不安。"'她的华丽反击！'这个标题明显是性别歧视，它暗示着其他女性是不会反击的——事实也是如此，女人做出反击确实不大常见，而且有些让人觉得好笑。"《惊奇女士》的这些来信还强调了女性读者之间的严重分歧。女性力量应该如何表达才是最理想的？单单"女士"这个前缀称呼就很有争议。上文我们说过的玛丽·凯瑟琳·吉摩尔小姐（她本人很喜欢"小姐"这个称谓）、辛西娅·沃克（Cynthia Walker）夫人（支持使用"夫人"而不是"女士"）、艾德丽安·福斯特（Adrienne Foster）女士（她为自己的"女士"称谓感到自豪）都表达了对"惊奇女士"这一命名法的赞同或反对。这些分歧有力地说明，女性超级英雄创作和描绘中出现的矛盾也存在于女权主义者群体内部，也会出现在真实世界女性们的生活和想象中。

总体而言，《惊奇女士》的情节和形象也反映和证明了来信栏目的意见纷杂。在前 12 期中，丹弗斯受到高度性别化的人格障碍症的困扰。在前几期里，丹弗斯甚至都不知道自己就是惊奇女士。因为如亚历克斯·博尼（Alex Boney）解释的那样，丹弗斯变身成超级英雄是"晕厥和短期失忆引发的，几个世纪以来，这都被看作女性歇斯底里症和情绪不稳定的表现"。漫威男性英雄也有些遭受歇斯底里症的折磨，绿巨人就是其中的典型代表。不过女性超级英雄的歇斯底里是有特定意义且后果严重的。玛丽·普维（Mary Poovey）指出，19 世纪时，歇斯底里症是专指女性身体"总是缺乏控制并且需要控制"；歇斯底里被普遍认为是一种女性特质，同时又是一种异常状态，由此断定女性天生都是病态的，即"心理异常"和"精神紊乱"是与生俱来的。因此，用歇斯底里的特征来作为丹弗斯变身成惊奇女士的信号，表明女性天生就是病态、异常且精神紊乱的，或者说只要女性变身成超级英雄就会处于这种状态。

书中一个故事情节的开端为这两种说法提供了佐证。迈克尔·巴内特（Michael Barnett）是丹弗斯的精神病医生，男性，也是她的暗恋对象。巴内特比丹弗斯更早发现了她的双重身份，他可以洞悉一切、掌控所有。丹弗斯在催眠状态下，从巴内特那里得知了自己的双重身份。这个情节采用了倒叙的手法，在短短四页漫画中，丹弗斯晕倒了三次，其中有两次晕倒在能力比她更强的男性的怀抱中，先是惊奇队长，后来是巴内特，这突出强调了丹弗斯内心的脆弱和对男性的依赖。这种主故事情节表明，漫威最有代表性的女权主义超级英雄——丹弗斯不仅有精神疾病，而且在情

感上和肉体上都是分崩离析的,甚至还暗示这种疾病只有权威男性——丹弗斯的医生和恋人可以应对和控制。

惊奇女士不断变化的服装也反映了她反复无常的身份。在第 9 期中,惊奇女士不再袒腹露背,服装变得不那么性感,而是多了些实用性;但在第 20 期中,她穿着露背泳衣,踩着长及大腿的高筒靴,戴着长手套,换掉了先前亮色的服装,从上到下都是闪闪发亮的黑色,再加上一头更长更丰盈的金发,重新变得性感起来(见图 3.3)。这是惊奇女士服装的最后一次改变,但当时处于面临停刊的时刻,很难不让人联想到,这是为了挽回局面所做的最后的努力。他们放弃了变幻无常的女性读者群体,转而直截了当地去吸引更稳定的男性读者。不过《惊奇女士》商业上的失败并不能归咎于女性消费者,主要责任还是源于男性制作人们的矛盾心理和困惑,他们希望设计出一位女性,一种女性力量,可以象征、吸引甚至是代表所有的女孩和女人们,而这种可能性简直是微乎其微的。

《惊奇女士》停刊后,女性超级英雄常扮演"坏女孩"的角色。在漫威漫画中,这一趋势在弗兰克·米勒(Frank Miller)创造的英雄幻影杀手(Elektra)身上尤为明显。她是个致命杀手,手持十手(传统日本武器),身穿红色单肩 T 字式泳衣,有着强烈的恋父情结。玛莎·麦考伊(Martha McCaughey)和尼尔·金(Neal King)在著作《胶片尤物:银幕上的暴力女性》(*Reel Knockouts: Violent Women in the Movies*)中指出,坏女孩也可以为女性主义助力。"手持武器的性感女郎被允许杀死或者打倒男性,这可能更能改变性别差异不可动摇的文化风向。这样的景象对那些自以为是的压迫者会是一种挑战。"然而,这些坏女孩们往往以自我为中心、不关心政治,所以传达和实施政治批评或政治变革的能力有限。包括幻影杀手在内,大多数坏女孩都是冷酷无情的杀手,她们的动机主要是金钱、复仇,或者是追求个人力量。

在"坏女孩"潮流中,改造后的女浩克成了另一种女性力量的代表。《野性的女浩克》(*Savage She-Hulk*)是女浩克的第一个独立漫画系列,该系列讲述了女浩克故事的由来。在漫画中,女浩克原为性情温和的律师珍妮弗·沃尔特斯(Jennifer Walters),被黑帮枪射后,因为输血接受了她表兄布鲁斯·班纳(Bruce Banner)的血液,从此成了性感版的绿巨人。然而在女浩克第二个独立系列《耸人听闻的女浩克》(*The Sensational She-Hulk*)中,她展现出幽默风趣的个人风格,这个角色定位才真正将女浩克与其大名鼎鼎的表哥——男绿巨人(浩克)区分开来。从 1989 年初次亮相开始,《耸人听闻的女浩克》连载了 60 期,成为以女性超级英雄为主角的漫威

第 3 章
"她的反击!" 漫威漫画的女性主义史

图 3.3 《惊奇女士》第 20 期(1978 年 10 月)
图片标题:"全新的惊奇女士"

漫画中,连载时间最长的系列之一[○]。

女浩克与她的女权主义前辈们有一些共通之处。像猫和惊奇女士一样,女浩克的力量也极强;不过女浩克又和她们不同,她身高6英尺7英寸[○],重650磅[○],是名绿皮肤的女战士,这一设定尤为重要。女浩克总是用拳头开路,无坚不摧。在《耸人听闻的女浩克》中,她有了迭代更新,有了女性同伴——连环漫画黄金时代的超级英雄金发幽灵(Blonde Phantom)。金发幽灵在女浩克时期变成了个肥胖的中年人,改名"隐形人"(Weezie),有时充当女浩克的导师。隐形人这一角色的引入非常重要,其年龄和身型在超级英雄题材的女性主角中独树一帜[○],而且这个角色帮助女浩克以重生的姿态回归,使得女性超级英雄题材重新流行起来。女性超级英雄有了展示无限潜能的舞台。

不过,迭代更新后的女绿巨人和之前的女性超级英雄也有一些重要的不同。首先,在《耸人听闻的女浩克》和之后的独立连载系列(第1卷2004—2005;第2卷2005—2009;第3卷2014至今)中,女浩克更有幽默感,而她的幽默感就像一把双刃剑。一方面,这种幽默画风让她可以讽刺超级英雄的传统模式,包括讽刺女性超级英雄的传统角色设定;比如女浩克经常抱怨自己的性感,有时直接"打破次元壁",与读者直接进行对话。但另一方面,这种幽默感也经常被用于展示女浩克性感的理由。例如,《耸人听闻的女浩克》第40期中有幕众所周知的"搞笑"场景——女浩克"裸体"跳绳,整整跳了五页。就像她自己说的那样:"漫威会不惜一切找卖点[○]。"女浩克出卖色相显然是为了博人眼球、提高销量。布鲁斯·班纳的变身形态像是环球影视科学怪人的肌肉加强版,而珍妮弗·沃尔特斯的变身还夸大了女性特

○ 迄今为止,漫威唯一一部连载超过60卷的女性超级英雄系列是"替代宇宙"(alternate universe)作品《蜘蛛女》,主角是已退休的蜘蛛侠彼得·帕克(Peter Parker)的女儿梅·帕克(May Parker)和妻子玛丽·简·沃森(Mary Jane Watson)。《蜘蛛女》从1998年一直连载到2006年,共100多期。

○ 1英寸=0.0254米。

○ 1磅约为0.45千克。

○ 虽然隐形人的体重一直是被拿来取乐的话题,事实上她有时会扮演"视点"的角色,暗示读者不应该以此为乐,而应该包容她的不完美。

○ 在这个充满争议的跳绳场景之后,人们发现女浩克实际上穿了很小的比基尼,这意味着她从未"真正"全裸过。然而,在这一场景之前的几个页面给读者的强烈暗示是女浩克是全裸的。在她跳绳的画面中,她的乳头和裆部只是被模糊的跳绳线条勉强遮住。

第 3 章
"她的反击！" 漫威漫画的女性主义史

征，如头发变得更长、胸部变得更大。2007 年的一个故事（《女浩克》第二卷，第 19 期）也暗示了女浩克变身后会变得性欲高涨。虽然女巨人打架时通常穿的是破烂的紫色短裤，但她常常会觉得自己是身着蕾丝内衣在战斗。但比较重要的一点是，女浩克的性奔放一般被视为是她个人的选择。比如在《耸人听闻的女浩克》的漫画小说（《漫威漫画小说》第 18 期）中，女浩克穿着典型花花公子式的白色紧身衣裤，戴着蝴蝶结领结，与男友怀亚特·温福特（Wyatt Wingfoot）共进晚餐（图 3.4）。女浩克解释了自己这样打扮的原因：就算我穿正常的衣服也没什么意义。我身高 6 英尺，皮肤绿得发亮！无论我穿什么，大家还是会瞪大眼睛盯着我看！莉莲·罗宾逊（Lillian Robinso）认为，在这个场景中，正如通常情况下那样，"女浩克的性解放行为跟她的幽默感一样，同样是一把双刃剑。这种性解放行为可以被解读为女性争取性权力的解放宣言……但是令我十分不安的是……这种性解放恰恰迎合了男性性需求的主流商业表现"。

图 3.4 《漫威漫画小说》第 18 期（1985 年 11 月）

《耸人听闻的女浩克》强调女浩克穿着暴露是她"为了取悦自己"，这无疑是一种后女性主义的做法。简单来说，后女性主义反对第二次女性主义浪潮推崇的死板极端的女性主义，支持"不受性别政治、后现代主义和制度批判束缚，简单地享受愉悦和舒适。"后女性主义享受着女性主义运动带来的好处，常常会有些"有个性的

说辞或反讽的话语"，同时又不认同第二次女性主义浪潮中的政治基础，如妇女团体、组织机构和抗议活动等。如塔斯克（Tasker）和内格拉（Negra）所言，"从流行的角度来看，后女性主义文化似乎带有女性主义的特征，但明显也在抹除女性主义的政治痕迹"。虽然女浩克超越身体的力量体现了女性主义思想，但她的独立自主很大程度上只是利己的行为，跟任何大型政治运动或宣传都无关，所以她是名后女性主义者。正如罗宾逊所言，尽管有隐形人的存在，《耸人听闻的女浩克》更多的也是在表达女性可以和男性一样有能力、有性侵犯性，而不是强调姐妹情谊。事实上，隐形人的精神指引可以看作是对个人主义化性感的支持：虽然隐形人比其他普通朋友的设定都更复杂，年龄和体型的限制决定了她无法成为真正的英雄或主角，所以隐形人甘愿让位于她的学生女浩克。女浩克是一个理想的现代（或者说后现代）女性形象，强大到足以永葆性感，因此是令人向往和广受欢迎的。

《耸人听闻的女浩克》极少直接征集女性读者的意见，与以往的女性主义漫画不同，这部漫画的读者来信板块几乎完全没有女性读者来信。这种变迁再次反映了后女性主义的逻辑。女性读者由根据政治立场和经验组成的联合团体，转变为个体消费者的集合，这一变化就是女性解放的部分表现。《耸人听闻的女浩克》读者来信栏目中但凡出现女性读者的意见，都认为个人力量往往是用来补救女性主义政治意识缺乏的手段。第 40 期中有个典型的例子。有位自称"罗伯特·H. 麦格雷戈"（Robert H. McGregor）的读者写道："女浩克是对性别歧视倾向的一种戏谑的模仿，有力地打破了这种歧视倾向构建的壁垒。这比直接警示和愤怒的信件更有效。"

值得注意的是，《耸人听闻的女浩克》的读者来信大多不是写给作者或者编辑，而是写给女浩克本人的。当然，女浩克也回信。这些来信和回复大部分都是对男性垂涎女浩克的调侃，与女浩克经常用调侃的方式（但也兼具同情意味地）拒绝无数的求婚和求爱一样，这种讽刺的语气也成了消费者和制作者之间的隔阂。比如，在第 46 期《耸人听闻的女浩克》中，从"女浩克"给"唐·申克"（Don Schenk）的回信中就可以看出这些隔阂带来的政治倾向方面的后果。申克在信中批评女性杂志上的"骨感美风潮"，同时告诉女浩克："你块头太大，绝对不可能登上女性杂志，为了美国女性着想，你应该去超市里卖女浩克模型。"这封信事实上是对现实生活中那些追求不切实际完美典范的女性们的批评。而对女浩克这一虚拟人物持支持态度的，认为在男性占主导地位而且有男权至上的传统漫画行业中，由男性编绘出来的女浩克是真正的女性主义的代表。"女浩克"在回信［实际是出自这一系列的编辑雷尼·维特斯塔特（Renee Witterstaetter）］中不痛不痒地对申克的说法提出了纠正，但

第3章
"她的反击!" 漫威漫画的女性主义史

还是透露出了后女性主义的立场。女浩克承认自己也被批评是个不切实际的完美典范,但她依然认为拥有健康的自我形象是对自己负责。"我们都会变得更好……"她说,"如果我们开始竭尽所能地让自己变得更好,而不是努力成为别人眼中我们应该成为的样子。"实际上,《耸人听闻的女浩克》肯定了女浩克违反地心引力的巨乳和战斗时只穿内衣的爱好,否认了传统的性别歧视的观点,认为这是个人主义的表达。《耸人听闻的女浩克》尝试打破以往对女性的刻板印象,表达对女性多元化发展的颂扬。最后,《耸人听闻的女浩克》在商业上取得(较大)成功的关键可能也代表了它在女性主义方面的重大失败,因为它对女性力量的描述,依赖于对性别歧视这一长期存在的现实问题的弱化处理。

在过去10年间,特别是随着超级英雄在电影的推动下越发流行的趋势,专门研究漫画和"极客文化"的女性主义网站和博客知名度也相应提高。1999年,盖尔·西蒙尼(Gail Simone)在"冰箱中的女人"(Women in Refrigerators)博客中列出了一份女性角色名单,称这些角色被"削弱力量、强暴或是碎尸藏匿在冰箱里"。其后,某网站于2012年启动了"鹰眼计划"(The Hawkeye Initiative),"通过鹰眼及其他男性漫画角色来例证,女性形象在连环漫画、书籍和游戏中是如何被畸形化、增加性感度和极度扭曲化的"。这些对超级英雄题材的女性主义批判,已经远远超出了学术界和传统超级英雄粉丝的范畴。单是"鹰眼计划",就在诸如Bleeding Cool和BuzzFeed这样的热门娱乐网站上引发了关注,连BBC等主要新闻媒体对这一计划也有报道。漫威最近又开始兴致勃勃地炒作其旗下的女性超级英雄,希望让女性读者和女性创作者进入更多人的视野。这类曝光显然功不可没。

2012年,卡罗尔·丹弗斯以惊奇队长的身份华丽回归。《惊奇队长》由凯利·苏·德康尼可(Kelly Sue DeConnick)主笔,重新启用了卡罗尔·丹弗斯最开始在惊奇女士时期的一些设定。德康尼可主笔的《惊奇队长》第一条故事凸显的是女导师和她所处的团体。在丹弗斯帮助前《女性》杂志主编特蕾西·伯克(Tracy Burke)开始癌症治疗的同时,她还时空旅行回到第二次世界大战期间,与自己的终身偶像、虚构的王牌飞行员海伦·科布(Helen Cobb)率领的一队女飞行员并肩作战。在这个系列中,丹弗斯的故事继续融入且更新了女性主义愿景,在这个方面,她的新名号和服装的发展跟故事情节处于同等重要的位置。丹弗斯再一次采用无性别及强大意识形态倾向绰号的行为也是一种政治宣言。同时,她的全新服装则恢复了以往明亮的色彩,功能上更具实用性,衣着不再暴露,鞋子换成了平底靴,头发也变得更短(图3.5)。名号和服装的变化十分重要,这种变化不仅是对丹弗斯的重塑,还有助于

漫威传奇
——漫威宇宙与商业帝国崛起

图 3.5　2012 年，惊奇女士以全新的服装和名号（惊奇队长）回归，让女性主义愿景复苏

第 3 章
"她的反击!" 漫威漫画的女性主义史

漫威以女性超级英雄为突破口吸引女性消费者。绝大多数《惊奇队长》的推广报道都强调了丹弗斯服装变化的重要意义。在颇有人气的漫画情报网站 Newsarama 的采访中,服装设计师杰米·麦克凯文(Jamie McKelvie)表示,"新服装是我们根据角色定位及其军事背景设计的。在我看来,最好、最合适的服装应该是适合角色性格、故事背景等方面的"。

虽然麦克凯文把丹弗斯的服装变化归为剧情需要,但有趣的是,德康尼可接受采访时却明显透露出这种变化是为了彰显女性主义。例如,在接受 Comic Book Resources 网站采访时,德康尼可诱导读者说:"想想吧,朋友们……想想有没有一部以女性为主角的书,讲述人类精神力量,揭露英雄主义伪装,而且书里没有被强暴的情节、不展现主角的胸感、江湖和过久期的,有吗?"在此情形下,《惊奇队长》的前期市场营销一直在讨论关于女性力量的难题,男性画师声称服装变得保守是为了艺术的整体性,女性作家则认为增加衣料是为了对女性超级英雄长期以来被边缘化并且被用作卖点提出严正抗议,要在这两种声音之间找到平衡真不是件容易的事情。

从第 1 期的《惊奇队长》读者来信栏目上的介绍性文章也能看出这两种声音的博弈。这番寻求两者平衡的言论并非出自作者德康尼可,而是出自该系列的编辑斯蒂芬·瓦克(Stephen Wacker)。在信中,瓦克试探性地提出,服装变化的政治性让他无法说虽然丹弗斯的黑胶扮相"很迷人……但是我们并不希望大家总把对史上最强女性角色的关注点放在她的扮相上"。在瓦克的信之后的一整页,都是粉丝们为惊奇队长绘制的新服装,瓦克称这些都是粉丝们在丹弗斯这次出场前就自发设计的。重要的是,这四件作品都是出自女粉丝之手。在读者来信栏目中,权威男性编辑充当安抚原先的男性粉丝的角色,女画师则用她们的作品来吸引女性读者。不过,其实创作团队里有女画师这一点就能博得女性读者的好感了。总的来说,读者来信栏目的文章让《惊奇队长》成为一个对女性友好(不过依然是男性主导)的漫画空间。基本上,《惊奇队长》的市场策略主张优秀的艺术和设计也可以服务于和反映出正确的政治立场(反过来说,也能收获良好的商业前景),这就需要尽力在男性(和/或父权主义者)的期待和女性(和/或女性主义者)的需求之间找到平衡点。

但值得注意的是,当时《惊奇队长》对女性读者的相对直接的吸引可谓超乎想象。2013 年,漫威曾推出《X 战警》全新系列(该系列电影的一个分支,《神秘 X 战警》)。整个战队全是女性角色,也曾给之前穿着丁字裤的灵蝶(Psylocke)重新设

漫威传奇
——漫威宇宙与商业帝国崛起

计了不那么暴露、更符合剧情需要的服装。这些做法在表面上看和卡罗尔·丹弗斯回归时的做法有些相似，但收效却不能与《惊奇队长》同日而语。在《X 战警》发行之前，作者布莱恩·伍德（Brian Wood）○接受了《连线》（Wired）杂志采访，声称这支女子战队会"超越性别界限。""当你翻开一页，想着'好吧，那现在该让这些女人做些什么'的时候，你已经思维固化，写不出来什么好作品了，在现在这样的基础上做什么都是无药可救的……我不会把这部新《X 战警》写成'女性刊物'，我计划把它写成高动作强度的 X 战警连环漫画，幸运的话，也希望它能让那些毒舌评论家们找不到会让他们觉得愤怒/不舒服/受威胁的地方。"

从这段引文中，很难判断伍德所指的"毒舌评论家"是指那些不喜欢看女性超级英雄漫画的厌恶女性者，还是指认为性别对于社会经验来说确实是有意义的女性主义者。"超越"性别在这里意味着女性具有男性气概，只有当女人不提及自己，甚至不去想自己是女人时，才能拥有和男人一样的特权。这是伍德的普遍主义观点，但无论如何，这个系列的标题放大了这种观点中隐含的性别偏见。在这部漫画中的角色把全女子战队简单描述成"是个巧合"，这正证实了伍德在上述发言和标题中的暗示——他并不打算批判过去的《X 战警》系列将女性角色排除在外，而是要向《X 战警》新系列致敬，乃至向漫威致敬，因为它一直以来对性别持包容态度○。

2010 年，漫威在《耸人听闻的女浩克》发刊 30 周年之际，发行了《漫威女英雄》（Women of Marvel）特刊，同样也是歌颂的语调。该系列特刊包括几部以女性超级英雄为主角的限量版连环漫画，以及纸质版和数码版单行本。而由女性作家、女性画师和女性编辑共同制作的三卷漫画《女孩漫画》（Girl Comics）○是其主打作品。在《漫威女英雄》特刊上一篇名为"女性主笔的连环漫画——献给所有人"（Comics by Women, for Everyone）的采访中，《女孩漫画》的编辑珍宁·谢弗（Jeanine

○ 2015 年 1 月，《惊奇女士》的联合创始人和剧作家 G. 威洛·威尔逊（G. Willow Wilson）取代了布莱恩·伍德。这一变动可能是由于几位女性漫画家公开指控伍德性骚扰。这个系列后来被取消了。

○ 值得注意的是，《X 战警》连载了近三年，但 2013 推出的另一支全女子战队《无畏捍卫者》（Fearless Defenders）仅仅连载 12 期后就销声匿迹了。《无畏捍卫者》与《X 战警》不同，它通过在来信版块展示女性角色、女性艺术家和女性画师，更多地融入了女性声音和视角；也加入了一个女性同性恋角色——女性超级英雄瓦尔基里（Valkyrie）的爱慕者。虽然《无畏捍卫者》的失败可能是与加入同性恋角色有关，但也可能是因为它更关注女性读者的意见。后者的可能性大于前者。

○ 20 世纪 40 年代，漫威公司的前身出版了最初的《女孩漫画》，其市场目标是吸引女性读者。

第 3 章
"她的反击！" 漫威漫画的女性主义史

Schaefer）称，她们的目标是"做好漫画，而不是以女性为中心的漫画"。谢弗也谈到了女性读者关心的问题，"我们不是在要求制作专属于女性的故事……而是做好漫画，我们会做好的"。

《女孩漫画》的主角有男有女，也反映了谢弗传递的包容性定位。选集的故事中，还穿插了两位女性创作者的传记[一]。这些插画的风格和出现的位置似乎是为了说明女性超级英雄的性感形象不会影响到她们的超能力，甚至她们的性感中透出点暴力也无伤大雅，实际上更倾向于为了宣告一个可能是不争的事实，即女性创作者也可以参与女性超级英雄的创作。尤其是女浩克的画像，配上"周年纪快乐"的标题，表现出《女孩漫画》更注重女浩克能够吸引男性读者（有时甚至降低姿态）的一面，而不是她英雄主义的一面。这张插图传达的意思是，女浩克为了更受欢迎，愿意约束自己的能力；她被束缚着，这形象生动地说明了她无法全力"反击"。

与《X战警》类似，《女孩漫画》对女性角色和女性创作者的颂扬似乎都以揭露和批判女性角色长久以来（在叙事方面）的被边缘化和（在视觉方面）被用作卖点为代价。每一期的"引言"页面都着重突出这一点。这些页面由科琳·库弗（Coleen Coover）制作，页面上的漫威女性超级英雄们都露出友好的微笑，展示出她们的行事动机和英雄主义本质。《女孩漫画》第2期的引言：

> 猩红女巫（Scarlet Witch）："我们做这些不是为了改变现状。"
> 地狱猫（Hellcat）："我们也不是想改变地球。"
> 罗刹女（Rogue）："或是引发骚动。"
> 安雅（Arana）："我们不是为了高人一等。"
> 灵蝶（Psylocke）："或是让人臣服。"
> 火焰星（Firestar）："但是我们在进步。"
> 凯蒂（Katie Power）："而且我们做得不错。"
> 女浩克（She-Hulk）："我们这样做只是因为有趣。"

《女孩漫画》让每个漫威代表性女超级英雄都表明立场，说自己并没有试图"改

[一] 包括《猫爪》的创作者琳达·菲特（Linda Fite）与玛丽塞·弗林（Marie Severin）和几张非常性感的女性超级英雄的插画。其中有一张插画是武田纱那所作，画面中几近全裸的女浩克被绳索束缚着（参照前面提到的第40期《等人听闻的女浩克》中的"裸体"跳绳场景）；还有一张由村濑翔（Sho Murase）所作，画面中里艾丽卡的身体裹在松散的丝带里，与她的恋人夜魔侠的巨大身躯形成对比。

变现状",或者想要"高人一等",这其实是在表达女超级英雄不会变得愤世嫉俗、鹤立鸡群,或者变得"更好"。《女孩漫画》的这种引言可以解读为一种尝试,试图让更多人认识到在漫画业这个传统的男性领域中,存在着这些潜在的可能会打破稳定格局的女性角色和女性创作者。比较值得注意的是,这些页面把"进步"定义为拥有"乐趣"的能力,又把"乐趣"视为大规模变革的对立面,带有直接的后女性主义逻辑。往最坏的方面看,《女孩漫画》和《X战警》都在暗示,那些"引发骚动"的女孩和女人们背离了包容主义;往最好的方面看,充其量也就是这些系列赞成明确、直接地针对男性的经历和欲望投其所好,同时又认为明确针对女性的经历和欲望投其所好的话会引起纷争,这样在政治上和商业上都不讨巧。

不过在女性主义者看来,为了直接吸引女性读者,漫威近来备受关注的做法很有争议性。2013 年,漫威与海波图书(Hyperion Books)合作推出了以女性超级英雄为主角的系列爱情小说。两者最先合作推出了《小淘气和陶奇》(*Rogue Touch*)和《女浩克日记》(*The She-Hulk Diaries*)两部作品,当时铺天盖地地都是媒体的报道;《卫报》(*The Guardian*)、《今日美国》(*USA Today*)和《出版者周刊》(*Publishers Weekly*)等主流媒体纷纷采访两部作品的作者和编辑,每次采访都在强调这些小说是为了给漫威这个男性主导的出版巨头增加女性读者。《出版者周刊》刊登了一篇文章,海波图书的主编伊丽莎白·塞加德(Elisabeth Dyssegaard)在其中承认,"为了吸引女性读者,小说中加入了商业女性小说的叙事元素……漫威最近推出的电影持续大热,非常成功"。塞加德也说:"我们觉得时机合适,是时候开始探索当超级英雄和传统女性小说发生碰撞时会产生怎样的火花了。"

但不幸的是,这种和"传统"结合的代价很大。这些角色在原版漫画中的设定本来就存在漏洞,到了小说里,角色原先的设定严重走样。比如,漫画版的小淘气是跟 X 战警成员一起的时候发现自己能够成为超级英雄的,但在《小淘气和陶奇》一书中,小淘气是为了得到一位从遥远未来来的王子"陶奇"(Touch)的爱与尊重,才变成了超级英雄。在书的末尾,小淘气说道:"我知道我必须时刻提醒自己,确保每个选择都是正义的,不会偏向邪恶。这样如果有一天陶奇回来的时候,我才能够仍然配得上他。"《女浩克日记》也修改了漫画中的一些经典情节,这些修改让人很不舒服。众多修改中,比较引人注目的一个修改是,在漫画版本中,詹妮弗·沃尔特愿意变身成女绿巨人,但是《女浩克日记》版本的沃尔特却将女绿巨人视为一个独立存在的实体。沃尔特不承认自己有超能力,也不承认女浩克的自我解放和性解放行为与自己有关。书中把女浩克这一漫威最强大的女性超级英雄描绘成多重人格

第 3 章
"她的反击！" 漫威漫画的女性主义史

障碍症的患者，这种设定与最初《惊奇女士》的设定如出一辙。就像最初的惊奇女士的设定一样，《女浩克日记》把女浩克这一身体强健、精神"失常"的女性超级英雄置于男性精神医生的掌控之中；虽然最初沃尔特拒绝了医生的建议，但最后还是接受并遵从了医生的判断。《女浩克日记》和《小淘气和陶奇》都被包装成了老牌男性漫画作家力荐的小说，推荐人有克里·克莱尔蒙特（Chris Claremont）和彼得·大卫（Peter David）等。这似乎是在这个传统男性行业里的一种新的"女性镜头"。但这些作品中，女性主角的设定与原作相比有所缺失，它们也未被纳入常规的漫画宇宙，因此很大程度上，这些作品最终无法对超级英雄题材作品或者整个漫画行业以往或现有的性别歧视进行评价或批判㊀。

不管怎样，漫威的女性主义历史在不断发展变化。2011 年年底，漫威的连载漫画中只有一部……（此行模糊难辨）……女性超级英雄为主角的连载㊁，其中八部至少有一位女性作家或女性画师参与。最起码现在漫威制定的以女性超级英雄吸引女性读者的战略，似乎已经认识到了多方位展现女性力量的重要作用。仅在过去一年里，漫威的动作漫画和爱情漫画里，近到泽西城的便利店，远到外太空，都能看到女性超级英雄独立战斗或与其他女性一同战斗的身影。漫威还推出了三个以有色人种为主角的独立系列漫画［《惊奇女士》、《蛛丝女》和现在已停刊的《暴风女》（Storm）］。这个数字看起来不大，但值得注意的是在主流动作冒险题材中，以有色人种女性为主角的漫画是极其稀少的㊂。

然而，即便这样，女性超级英雄所创造的收益依然无法与男性超级英雄相提并

㊀ 如今，这部爱情小说系列已经不再更新了。2015 年由马哈雷特·斯托尔（Margaret Stohl）撰写的小说《黑寡妇：永远的红色》（Black Widow: Forever Red），采取的是不同的营销策略，他们将这部小说定位为"青年小说"而非爱情小说。在漫威电影宇宙中，《永远的红色》也更有女性主义倾向，这主要体现在黑寡妇和一个有超能力的小女孩的师生关系上。在娱乐周刊网站（EW.com）的一次采访中，斯托尔提到自己希望小说可以鼓舞包括她女儿在内的女孩们"畅所欲言，有更多的需求，追求更好的事物"。

㊁ 《女复仇者联盟》（A-Force）；《全新金刚狼》（All-New Wolverine）；《魔咒女王》（Angela: Queen Of Hel）；《黑寡妇》（Black Widow）；《惊奇队长》（Captain Marvel）；《雷神》（Mighty Thor）；《仿声鸟》（Mockingbird）；《惊奇女士》（Ms. Marvel）；《帕茜·沃克，地狱猫！》（Patsy Walker, A. K. A. Hellcat!）；《绯红女巫》（Scarlet Witch）；《蛛丝女》（Silk）；《女蜘蛛侠》（Spider-Gwen）；《蜘蛛女》（Spider-Woman）；《无敌松鼠妹》（The Unbeatable Squirrel Girl）。

㊂ 举例说明其稀有的程度。最近（2014 年）一项由儿童读物出版商 Lee and Low 发起的一项调查显示，在美国最卖座的 100 部科幻电影和奇幻电影中，只有 8% 有女性主角，而这其中没有一个是有色人种女性。

论，后者依然是畅销漫画的主力军，跨界合作也主要是男性超级英雄的舞台。比如，2015 年的《秘密战争》(Secret Wars) 主要集中了漫威"光照会"(Illuminati) 的所有男性成员。而且就算是短时间内多推出了几个女性超级英雄，面向女性读者的营销中也还是出现了许多失误。2014 年，《蜘蛛女》重新发行，米罗·马那哈 (Milo Manara) 创作的封面引发了争议。封面上，蜘蛛女以极其性感的姿势俯身趴着，翘臀展露无遗，她身后是纽约的城市景观。MarySue 网站的吉尔·潘托齐 (Jill Pantozzi) 写道："漫威正试图用大量以女性为主角的新系列吸引女性读者，但显然缺乏信心。"总有一些不容忽视的传统势力削弱着女性超级英雄对女性读者与粉丝的影响力。2014 年，大卫·S. 高耶 (David S. Goyer) 在 Scriptnotes 播客上臭名昭著的采访就是一个例子。高耶是 2016 年《蝙蝠侠大战超人：正义黎明》电影（也是神奇女侠的荧幕首秀）的编剧。在采访中，他说女浩克是"身形庞大、通体发绿的色情明星"。他将主流连环漫画中最复杂的女性角色之一说成是只为了满足男性的性幻想。

2014 年《惊奇女士》重新发行，主角巴基斯坦裔的美国穆斯林少女卡玛拉·汗 (Kamala Khan) 是雷神的转世，后来的故事里揭示她也是雷神喜欢了很久的简·福斯特 (Jane Foster))。包括 CNN 和《纽约时报》在内几乎所有北美的主流媒体，以及《综艺》(Variety)、《观点》(The View) 等巨头娱乐媒体都竞相报道。这些出版物的新闻价值恰恰证明了当今艺术和娱乐领域中女性力量是多么的流行；未来的几个月或者几年可以看出这一流行是不是兼具市场价值，也可以看出漫威的多元化策略是一时之举还是未来转型的重大举措。漫威目前几部以女性为主角的作品，包括《全新金刚狼》《雷神托尔》和《女蜘蛛侠》，都出现了女性角色继承男性角色"称号"的剧情。以往，这种称号在几年后都会归还给原角色。但新的惊奇女士是唯一一个从女性角色继承称号的女性超级英雄，新惊奇女士的成功确实让人们看到了持续变革的可能性。全新《惊奇女士》一经推出就成了漫威最畅销的数字漫画。目前，玛拉·克汗每月在漫画中出现两次，一是出现在她的独立系列中，二是在《全新全异漫威复仇者》(All-New, All-Different Avengers) 的英雄队伍中。总的来说，有迹象表明，漫威乃至超级英雄漫画行业将出现更大的变革。但是目前这些女性超级英雄体现出的新闻价值说明，她们每天做的事依然和现实世界中女生们做的事相去甚远，这些英雄们的日常是：打击恶敌，拯救地球。

第4章
"分享你的宇宙"
漫威出版的世代、性别和未来

德里克·约翰逊(Derek Johnson)

2014年5月,有传言称漫威一时冲动,搬起石头砸了自己的脚。Bleeding Cool 和 Comic Book Resources 等粉丝网站的报道称,漫威很快就会停止出版《神奇四侠》系列书籍;同时称,公司新政策有变动,《X 战警》系列"不再是内部推广的重心所在",虽然《全新 X 战警》和《神奇 X 战警》是由布赖恩·迈克尔·本迪斯及另外几名畅销书作者组成的顶级创作团队所创作的。甚至有粉丝预测,漫威也会停止出版《X 战警》系列。20 世纪 90 年代,漫威破产之际,福克斯与漫威签订授权协议,拿下了《X 战警》和《神奇四侠》漫画的电影拍摄权,因而漫威没有理由继续出版这些只对其他公司的电影和电视生产有利的传统漫画。(漫威是在其电影制作公司漫威影业成立之前破产的,后来迪士尼收购了漫威影业。)《神奇四侠》和《X 战警》的版权依然归漫威所有,但福克斯将两部漫画影视化的做法,会对那些漫威影业有独家版权的如《钢铁侠》《雷神》《美国队长》和《复仇者联盟》等作品的影视化造成很大的竞争压力。就在流言传开来的前几天,福克斯制作的电影《X 战警:未来昔日》(*X-Men: Days of Future Past*)(Bryan Singer, 2014)在周末(这一天正好是美国阵亡将士纪念日)正式全球首映,全球票房收益高达 3.02 亿美元。我们从中不难看出漫威为什么会对和福克斯签订的协议感到不满。根据协议,漫威仅能获得票房中的一小部分收益,而且电影的成功促使福克斯大肆利用从漫威获得的影视权。观察人员推测,漫威可能会将《神奇四侠》和《X 战警》的漫画边缘化,打击福克斯,并希望借此支持那些能给漫威影视带来直接利益的其他超级英雄。

这些传言也许并非空穴来风,但更可能是对漫威战略定位的夸大或误读。业内人士曾发声回击传言。《全新 X 战警》和《神奇 X 战警》的作者布赖恩·迈克尔·

第4章
"分享你的宇宙"　漫威出版的世代、性别和未来

本迪斯就回应，称这些传言"诞罔不经"，是"心存不满"的粉丝觉得自己受到了漫威管理模式的"迫害"。流言四起的粉丝网站也承认，传言中漫威"取消"《神奇四侠》的计划可能最终只是漫威推出热门漫画前的短暂休刊。《X战警》是漫威的畅销书系列，一旦停刊，漫威出版方面将受重创，但对福克斯的影响却是微乎其微，福克斯的电影宣传对漫画市场的依赖性很小。所以我们探讨这些牵强的流言，并不是为了验证流言的真实性或其可能存在的真实成分。

然而，流言的产生和本迪斯等人出面回击流言并解释称漫威会继续出版《X战警》和《神奇四侠》的行为，确实缓解了漫画出版行业面临的紧张形势、尖锐矛盾以及产业协作带来的问题。这些是与品牌媒体特许经营及集团化紧密联系的漫画出版行业目前面临的主要问题。一方面，漫威完全融入跨媒体产业，具体说，漫画出版不再是其盈利最多、最能博人眼球的部分；漫威影业的电影制作成为战略重点。漫威与其他迪士尼子公司（如迪士尼ABC和迪士尼XD）的关系也变得越发重要。另一方面，漫威也继续发展出版业。即便漫画市场在萎缩，公司也并未放弃出版漫画书，出版部门仍是公司重要的传统部门以及身份核心，也将继续招募更多的经理和创作者。因此，迪士尼领导下的"新"漫威的核心是一个"两难问题"：老牌产品如何面对新的机遇、如何继续存续——既是矛盾也是难题。粉丝间的传言（无论多么不准确）以及专业人士对谣言的否认，反映了在企业蜕变过程中，人们对漫画书的未来以及漫画书读者群的不确定性和焦虑感。

许多学者都探讨了漫威在这一变革时期的表现。罗伯·布罗基（Robert Brookey）称，漫威的版图已从漫画出版业拓展到了视频游戏等其他市场，正在尝试积极转型。笔者也做了一些工作，研究了漫威的跨媒体品牌战略对漫画和电影中人物管理的影响["真正的金刚狼能站起来吗？"（"Will the Real Wolverine Please Stand Up?"）]，在不同劳动和制作环境中使用漫威版权时出现的角色身份和意义的冲突["骑士"（"A Knight"）]，漫威特许经营整体规划中不断变化的逻辑，漫威高管为了从拥有特许经营权的好莱坞合作伙伴手中夺取对漫画电影制作的控制权所做的努力["电影的命运：漫威制片厂与产业融合的商业故事"（"Cinematic Destiny"）]，以及漫威在电影之外的特许经营持续合作伙伴["媒体特许经营"（"Media Franchising"）]。过去10年里，除了针对漫威的研究外，许多其他关于漫画业的研究也同样注意到了这种转变，关注起了从传统印刷漫画出版向电影、数字市场和跨媒体转变所做的努力。萨姆·福特（Sam Ford）和亨利·詹金斯（Henry Jenkins）、金伯利·奥沙斯基（Kimberly Owczarski）、詹姆斯·吉尔莫（James Gilmore）和马蒂亚斯·斯托克

（Matthias Stork）都曾探讨过，漫画书在一个融合、媒体多元化、特许经营和协同作用的时代会发生什么样的变化，对改变漫画书文化的产业谈判提出了许多见解。

为了探讨这些问题，笔者将在这一章中剖析漫威启动的一项营销活动（及其最后的失败）。该活动的目标是，在当今的行业和文化背景之下，使漫画出版市场重新回到媒体行业的中心。该活动的核心在于对代际营销的考量，即漫画书的阅读体验是否能传递给那些只熟悉其他媒体上出现的超级英雄的新生代。漫威最近在电影、电视和游戏方面大获成功，一定程度上引起了孩子们的注意，但这一成就并未使漫画书销量增加（不管是在成人读者中的销量，还是在孩子中的销量），对出版市场的未来造成了不小的挑战。漫威 2013 年发起了"分享你的世界"活动，以吸引年轻读者进入漫画书出版市场，试图让原有读者中的成年人来稳固这一新读者群。随着其核心读者的年龄不断增长，漫威需要培养新一代漫画读者，公司的战略是利用现有的读者群，频繁（但不总是）发挥他们作为父母的作用，把对漫画的兴趣传递给他们的子女。

诸如"分享你的世界"这样的活动表明，对文化产品跨媒体再生产的行业焦虑，以及对儿童、成人和跨代社会再生产的行业设想之间，有着重要的联系。为了更清楚地解释这种联系，笔者会先从漫画书市场的整体萎缩状况、读者的老龄化角度以及相对于漫画市场，以漫画主题英雄人物在其他市场日益兴盛的现状入手。商业报告和其他主要文件都显示出，像现属迪士尼旗下的漫威等公司的内部在跨媒体扩张的过程中面临着代际传承压力。接着，笔者会分析"分享你的世界"活动，解释该活动本身，分析漫威是如何运作该活动的，以及该活动最终如何几乎悄无声息地结束的。这里研究的重点是，老一代的漫画读者是如何被设想为多年龄层、男女兼有，并能与下一代分享漫画书以确保漫画线延续的漫画推广群体的。最后，笔者会进一步研究漫画出版商如何在媒体市场转变、市场取向变化、行业结构调整的背景下继续从事漫画出版的；同时，本研究还会强调在产业结构和产业身份维持其延续性的过程中，性别和代际相结合的力量。漫威对其传统的出版市场的持续投资，既取决于其精心设计的代际营销战略，又取决于其对读者身份的构建策略，老一代的男女读者能促进文化再生产，又确实在这方面享有权威。

X 世代

要了解漫威的跨代营销，首先要考虑漫威在跨媒体娱乐经济中的产业地位。过

第 4 章
"分享你的宇宙" 漫威出版的世代、性别和未来

去 20 年以来，由于超级英雄漫画与电影、电视、游戏和销售行业的互文、宣传和组织关系，超级英雄的市场稳步发展。但与此矛盾的是，漫画出版行业本身的收益却相对微薄。Comicron 网站提供了根据钻石发行公司的报告及商业出版物《内部通信》（*Internal Correspondence*）的内容汇编的市场数据。数据显示，自 20 世纪 90 年代后期，批发销往北美漫画零售商的漫画数量就一直在下降。1996 年 9 月，这些零售商向供应商们购了 1100 万册漫画书。而后不久，销售量急剧下降，1998 年 9 月的月销售量约 700 万册，2001 年 3 月骤降至不到 500 万册。Comicron 网站的数据显示的情况比较乐观，因为市场销售总额在这一时期稳步增长。虽然 2001 年 3 月零售交易额也低至 1400 万美元以下，但从此以后，市场价值在逐渐上升，2013 年年初，每月的市场价值达到了 2 500 万美元，这一数额相当于 1996 年和 1997 年的峰值。此外，如果我们把视线从周期性的发行转向漫画书店，将报摊和书店销售的商业平装漫画汇编考虑在内，就不难发现，2013 年市场估值为 7.8 亿美元，远远超过 1997 年的 3 亿至 3.2 亿美元。新的数字分销市场为整个市场又增加了约 9000 万美元（高于 2011 年的 2 500 万美元和 2012 年的 7 000 万美元）。

当然，考虑到通货膨胀和标价的上涨，这些增长是有水分的。市场增长不是因为售出了更多不同的漫画，而是因为反复以更高的价格销售相同的漫画（重做合集并采用新的数字格式）。1991 年，《X 战警》第 1 期横空出世，销量达到创纪录的 800 万册；然而之后的几年，超级英雄个人系列的最高销售纪录远不能与之相比。自 1997 年以来，2014 年 4 月发行的《神奇蜘蛛侠》（第 3 卷，第 1 期）是订购量最高的个人系列漫画，销售了 532 586 份。除了这些首次发行的漫画外，畅销漫画月销量很少能超过 10 万册，这一点可能更能说明问题；2011 年 2 月的月度最畅销漫画（DC 的《绿灯侠》第 62 期）仅售出 71 517 本。相比之下，2001 年 5 月的销售总额达到有史以来的最低水平，但当时十大畅销漫画的单册销售都超过了这个最低值。虽然如今畅销漫画的初始读者锐减，但这是文化产业发展中普遍出现的情况。市场分化和针对性营销，使得读者的选择多样化，特定作品的受众也相应小型化。不同之处在于，两大出版商并没有因为新市场的出现而失去自身原有的市场份额，萎缩的是整个漫画市场。漫威 1997 年的市场份额约为 25%，此后一直徘徊在 35% ~ 40%，其主要竞争对手 DC 也是如此。而电视网络虽然被新型有线频道抢占了大量市场份额，但一旦出现橄榄球超级杯大赛之类的大事件，依旧可以创下收视纪录。在网络娱乐体验所带来的威胁中，漫画行业对于如何继续适应形势的担忧，可能比后网络电视等成熟产业更严重。虽然类似"电视已死"的说法是大张其事，但人们对电视业前景

的不确定性的推想在一定程度上是因为他们认为新兴的、精通数字技术的年轻一代的互联网用户对老式广播模式的兴趣正在逐渐减少。

因此,对文化产业的悲观的经济预测,往往使不同形式的媒体产业带上了代际冲突的色彩。具体来说,在漫画出版之外,漫威在吸引大众目光、扩大其影响力方面比较成功,这也引起了人们对单位销量额下降和漫威读者的代际身份变化的关注。漫画行业的几份报告,让我们了解到漫威等公司赋予漫画读者的身份。例如,2012年DC漫画的一份报告显示,该公司为了吸引新消费者,大力宣传"新52"(New 52)活动,但事实证明,这些参加活动的消费者根本不是"新"读者。尼尔森市场调查显示,只有5%的读者是全新读者,而这其中男性占93%,18岁以下的读者不足2%。

劳拉·哈德森(Laura Hudson)在漫画联盟网站(Comics Alliance)上发表评论称,这些"令人不安"的发现表明"一个很重要的问题,即DC是否有能力扩大其受众群的能力,以及其漫画内容是否能吸引女性读者和年轻读者"。她分析的关键是漫画行业的未来。哈德森认为,这项研究"应该让那些关心超级英雄漫画的未来以及这类漫画能否在未来不让读者流失的人感到担忧"。DC并不是在独自面对这些挑战,其他行业报告也证实了对漫画读者年龄增长的"恐慌"。数字化发行使得吸引更年轻的读者成为可能,诸如ComiXology这种线上漫画平台的出现也说明漫画在吸引年轻读者方面确实取得了一些成功。ComiXology 2013年的报告显示,其"核心用户"是27~36岁的男性长期漫画读者,但除这些读者外,还出现了一批"新用户"。ComiXology认为这些新用户是17~26岁的"初次接触漫画"的女性。虽然数字发行似乎有助于减缓漫画书读者的老龄化问题,但几乎没有证据表明,一个关键群体,即16岁及以下的儿童,也开始接受漫画。尽管公众普遍认为漫画是"属于孩子"的,但漫画出版经济中却极少有孩子的贡献。

漫威跨媒体的成功证明了漫画英雄在其他方面对孩子普遍更具吸引力。最有力的证据就是,无论是漫威授权的电影公司还是漫威自己制作的电影都获得了巨大成功。电影票房网站(Box Office Mojo)收集的信息显示,2014年夏天,也就是"分享你的宇宙"计划推出大约一年后,《蜘蛛侠》和《X战警》分别成为电影史上票房收入第七和第十一高的电影,票房分别达到18.8亿美元和12.97亿美元。这一数据使得漫威漫画改编电影的影响力仅次于《星球大战》《哈利·波特》《007》和《指环王》等好莱坞重量级大片,甚至超过了《加勒比海盗》《星际迷航》《印第安纳琼斯》《玩具总动员》和《饥饿游戏》等。漫威在自制电影方面取得了更大的成功。

第4章
"分享你的宇宙"　　漫威出版的世代、性别和未来

《钢铁侠》《美国队长》《雷神》和《复仇者联盟》都为构建"漫威电影宇宙"添砖增瓦。漫威系列电影的美国国内票房收入达到26.21亿美元,成为电影史最卖座的系列。漫威平均每部影片的票房为2.91亿美元,仅次于排名第二的《哈利·波特》系列,其每部电影的平均票房为2.99亿美元。在大片云集的电影行业中,漫威电影纵使不是最吸引观众的电影,也算得上是最吸引观众的电影之一。Box Office Mojo网站统计了漫威所有的电影(授权的和自制的),将其评为好莱坞电影史上最为成功的制作品牌。漫威系列总计有34部电影,平均每部影片在当时美国国内的票房收入为1.903亿美元,总票房近65亿美元,远高于排名第二的梦工厂动画公司。梦工厂总计29部电影,总票房略高于45亿美元,平均票房为1.592亿美元。漫威的平均票房仅次于位列第四的皮克斯,该公司旗下拥有14部影片,平均票房为2.526亿美元。因此,商业报告称,漫威是"对大多数观众来说唯一重要的真人电影品牌"。这种影响力使该公司在迪士尼集团中的权力,与其作为相对较新被收购公司的地位不成比例。漫威首席执行官艾萨克·佩尔穆特(Isaac Permutter)对迪士尼的高管文化和人事决策有着很大的影响力。此外,影院出口民调显示,漫威代表作《复仇者联盟》在不同人群中的受欢迎度是一样的,包括有孩子的家庭。据估计,40%的观众是女性(有些分析者对这一结果"感到惊讶"),25岁以下的观众占观众总数的50%,24%的观众是和家人一起观影的。

然而,与这些包罗万象的票房数字相比,在有线电视、游戏机和玩具销售等较小的针对性市场上,更能清楚地看到漫威跨媒体在儿童群体上获得的成功并没有使漫威漫画的读者明显增加。迪士尼通过迪士尼频道已经俘获了年轻女性观众的芳心,而迪士尼收购漫威的一个主要原因就是漫威的超级英雄有可能吸引年轻的男性观众。依托漫威,迪士尼可以使其在2009年收购漫威前几个月推出的迪士尼XD频道专门服务男孩市场。

2014年,漫威的电视节目成为有线电视频道的主打节目。新《复仇者联盟》系列的观众总数平均达到69.9万人,成为迪士尼XD系列中排名第一的动画系列。《浩克与S. M. A. S. H. 特工队》(Hulk and the Agents of S. M. A. S. H.)观众数也达到了48万人。当然,其中许多观众可能是复仇者系列的成人粉丝。但即使不把这些成人观众计算在内,复仇者联盟系列在6~14岁的男孩中也是排名第一、2~11岁的男孩中排名第二的动画系列(迪士尼XD曾发布新闻称其目标市场是6~11岁的男孩)。2013年,漫威的《终极蜘蛛侠》(Ultimate Spider-Man)在2~11岁的男孩(共197 000观众)、6~11岁的男孩(共138 000观众)和2~11岁的男孩女孩(共265 000观众)的动画收视排名

中都位居榜首。由此可见，漫威已经在电视领域证明了自己在以男孩为目标的小众市场中的吸引力，但在漫画出版市场，情况却大为不同。

在电子游戏方面，漫威对观众和新生代儿童的吸引力不如在电影和电视方面，我们依旧可以从中窥得超级英雄漫画与儿童市场的脱节。2013年，联合品牌"乐高-漫威"超级英雄系列是漫威最受瞩目的游戏。该游戏在所有主流电玩平台和部分移动端、PC端都曾发布。这款游戏并不在年度最畅销游戏之列，但在美国国内预售中，漫威在沃尔玛的帮助下再次证明了其游戏产业的领头羊地位，值得"世界上最大的零售商"在线上线下大力推销。沃尔玛当时预测到其销量可观，便买下了乐高和漫威出品的"钢铁爱国者"迷你公仔的独家销售权。这款公仔是沃尔玛给预订游戏的消费者的小赠品，只有沃尔玛才有，这样一来，消费者就不会再纠结是否考虑在诸如塔吉特（Target）、游戏驿站（Gamestop）和亚马逊（Amazon）等其他大型零售商手中购买游戏，而是直接选择沃尔玛。这里我们也可以推测，电子游戏的实际消费者有儿童也有成年人，他们可能都是受这种独特的小赠品吸引。娱乐软件评级委员会对游戏内容进行评级，判定其为E-10（"面向"10岁以上的"每一个人"），游戏设计师和营销者认为其市场远比主导软件销售的M级（成熟）和A级（成人）游戏的市场年轻得多。在美国2013年的十大畅销游戏中，有一半获得了M或A评级。因此，我们不禁要提出这样的疑问：在主要针对更年长消费者的视频游戏市场上，漫威对孩子的吸引力，是不是会比在主要针对更年长消费者的漫画书市场的吸引力更大呢？

2014年，漫威在2013年畅销书排行榜上的第10款游戏"迪士尼无限"（Disney Infinity）的持续营销和制作中也发挥了新的作用。这是款动作冒险沙盒游戏，玩家不仅能体验混合多种迪士尼角色（例如，玩家可以同时与《幻想曲》的巫师米奇、《玩具总动员》的巴斯光年和《冰雪奇缘》的艾莎公主一起玩耍），在未来还可以购买该软件的周边产品，比如可以购买相关的玩具人物，为游戏添加新元素。这些小设定也许能让玩家扮演迪士尼公主（或是和迪士尼公主一起玩），游戏的设定同时也是迪士尼男孩计划的一部分。同时，其核心游戏中也默认有迪士尼XD频道的一些角色（《加勒比海盗》的船长杰克·斯派罗，《怪物公司》的苏利，以及《超人特工队的》的超能先生等男性英雄角色）设定，以吸引更多男孩玩家。随着游戏续集"迪士尼无限2.0：漫威超级英雄"的推出，面向10岁以上玩家的游戏的继续开发取决于漫威角色主导的大片和面向男孩的电视节目。这表明了漫威在电子游戏市场吸引男孩的巨大信心。截止到2016年，迪士尼互动中心都在"集中打造迪士尼无限平

第 4 章
"分享你的宇宙" 漫威出版的世代、性别和未来

台",利用漫威在电影和电视领域的吸引力,"保持"其在 10 岁以上玩家电子游戏市场的"新鲜感"。

在推行实体玩具的同时,这两款电子游戏也引起人们对漫威在玩具销售市场上的地位的关注。除了迪士尼外,漫威也向其他几家玩具制造商发放了特许经营权,这些制造商利用超级英雄产品博得孩子注意,取得了不小的成功。漫威还授权孩之宝公司(Hasbro)生产漫威人物的可动玩偶。显然,有些产品对成年收藏者也有吸引力。然而,漫威传奇等系列(Marvel Legends)售价为 15~20 美元的超铰接手办的销售量却停滞不前,出现了"品牌疲劳",导致主要零售商不愿再出售这些产品。相比之下,孩之宝为男孩推出的基本款玩具表现不俗。动漫行业杂志《儿童屏幕》(*Kidscreen*)认为,除变形金刚等产品外,2014 年第二季度,孩之宝在美国销售"男孩类"商品同比增长 52% 的收入应该归功于漫威。乐高除了在电子游戏市场上与漫威的合作外,还在 2012 年获得了漫威的另一项授权,即为漫威的超级英雄设计生产建筑类玩具。"超级英雄"只是乐高营销的众多建筑游戏中的一个"主题",但在 2014 年伦敦玩具展上,乐高代表将它命名为"常青树"(Evergreen)系列,这表明"超级英雄"系列也会和畅销的"城市"主题和"星球大战"主题一样,成为其未来市场营销中不可或缺的部分(因此不太可能像"城堡"和"海盗"系列那样出现生产中断)。这些玩具商试图将产品与儿童联系起来,它们所做的尝试越来越多地围绕漫威授权的那些角色展开。

事实证明,漫威在电影、电视、电子游戏和玩具销售等代际营销方面的潜力大于传统漫画出版市场。然而,这种号召力对漫画书出版行业的影响尚不清楚。在回应关于即将取消《神奇四侠》和《X 战警》的传言时,漫威总编辑阿克塞尔·阿隆索提道:"漫威人物在电影电视等领域的表现和我们的漫画编辑出版工作是脱节的。我们的工作和我的工作是通过编辑故事来销售漫画。我们希望所有的漫画都能卖出去。重要的是,我们要保持和提高已经流行的角色的受欢迎程度,要让计划流行起来的角色更受欢迎,比如《银河护卫队》《蚁人》《异人族》和《奇异博士》。"虽然阿隆索考虑到可以利用即将上映的电影来战略性地提升漫画书的销量,但在他看来,出版工作和出版文化都是独立于漫威其他媒体市场之外的,那么要想"销售漫画",漫威出版部门就必须面对未来的挑战:漫画读者市场老化、年轻读者匮乏,以及漫威其他部门在吸引新一代方面成绩显著,漫画部门自身却后劲不足的不堪现实。正是在这种矛盾重重的背景下,我们可以将漫威的宣传活动定位于出版行业试图拉开漫威的成功大幕,缓解其出版行业面临的代际传承的紧张形势。

倡议

在过去的 15 年间，漫画行业已经采取措施来尝试再次培养年轻读者群。2002 年以后，为了让新读者阅读漫画书，零售商、分销商和出版商都支持举办一年一度的"免费漫画书日"。"免费漫画书日"一般定在超级英雄大片发行期，这样可以最大限度地提高潜在认知度。活动确实使得部分老一代读者重回漫画店，阅读免费漫画（一般是特别版，突出商家最想宣传的作品）。但"免费漫画书日"官网却暗示官方对吸引儿童读者这方面更感兴趣。2014 年夏天，该网站展示了许多顾客在美国各地的商店参加活动的图片，感谢顾客的参与。在 15 张照片中，至少有 10 张是儿童（包括男孩和女孩，甚至是婴儿），他们身着超级英雄服装，自豪地展示漫画书（"免费漫画书日"）。图片直观表达了活动发起者对这次活动的定位和期待，即活动的"成功"取决于是否有儿童参加。

与此同时，孩子和父母，或者更确切地说，孩子和父亲的图片表明，组织者认为这活动是一次跨代营销机会。在这一天，父亲可能会专门把他们的孩子带到漫画书商店，给漫威引荐新一代的读者。最近，漫威在主要的读者站点举办"儿童日"活动，比如纽约的动漫展、巫师世界、芝加哥漫画和娱乐博览会（以及其他许多活动），这也表明业内为了吸引儿童，都做了相似的工作。从这个为儿童特别举办的"儿童日"不难看出，一般而言，漫展不会专门针对儿童来设计，但为了让儿童参与进来，需要特别努力地做好宣传工作。

在上述情境下，漫威在 2013 年发起了自己的内部出版运动。7 月 9 日，漫威通过宣传发布会和电话会议向娱乐媒体宣布，新的"分享你的世界"计划正式启动，承诺要更有效地将漫威在儿童有线电视方面的成功经验推广到漫画出版上。跨代营销是该计划的实现方式，即通过漫威现有的成人读者引导年轻的电视观众加入出版市场。漫威在官网上写道，"分享你的宇宙"是一个里程碑式的新举措，鼓励粉丝们与下一代分享自己最喜欢的超级英雄，让下一代继续阅读漫威的故事……对于父母，或任何一位有下一代的粉丝来说，这是把权力、责任和英雄主义永恒的意义传给下一代的最好的时机"。该计划的主要策划依据是，老一代粉丝可以在生活中将超级英雄漫画文化传递给孩子，暗示粉丝有责任做好漫画传承，并且有责任"传递"漫画阅读体验。

此次代际传承活动同样以漫威超级英雄原型故事的跨媒体联系为重点。正如漫画出版社一位作家认为的那样，该活动"目的是在迪士尼 XD 频道的动画和漫画之间

第 4 章
"分享你的宇宙"　漫威出版的世代、性别和未来

搭建桥梁"。尽管桥是双向的，但看起来漫威更感兴趣的是把有线电视动画观众转化成漫画的读者。"从本质上讲，这使父母和老一代读者得以通过现代平台与年轻一代分享他们对漫威漫画及其角色的热爱"。还有媒体人认为，"这个计划是为了把那些影迷对超级英雄素材的喜爱转回到漫画上来，因为这些素材正是源自漫画"。为彰显公司的内部团结，彰显各部门对漫威传统产业兴趣不减，漫威电视动画部副总裁耶弗·勒布（Jeph Loeb）曾说："我们希望大家都能发现，其实一切的源头都是漫画出版，一切都是从漫画书开始的。"漫威在电视部门的发展速度确实比漫画出版快，而这次新计划的目的就是为了宣布将漫画出版重置于漫威整体发展的核心位置。

在这次重新规划的过程中，漫威才发现吸引儿童看漫画是一件多么困难的事。漫威纸质印刷、动画和数字部门的出版人兼总裁丹·巴克利（Dan Buckley）向媒体解释道："有时，我们很难简单地向年轻的孩子介绍漫威宇宙中的内容，因为我们的漫画已经长大了。"漫威承认，鉴于公司（更广泛地说，整个漫画行业）长期以来一直关注成人读者，因此有必要举办"分享你的世界"活动来打破壁垒，让儿童也同样了解漫威。此外，巴克利声称，他们已经通过焦点组测试（一种小组讨论形式）了解到儿童的阅读喜好及其阅读策略。他告诉媒体，该计划需要解决儿童读者可能面临的难题：对于同一个英雄人物，不同的漫画书和不同的影视剧的解读往往各不相同，儿童读者可能会觉得无所适从。巴克利谈到，当人物不匹配时，孩子们就会开始追问："哪个蜘蛛侠才是真的？""分享你的宇宙"活动希望通过一种更具战略性的方式，以媒体为中介，协调不同的诉求，并且以更广阔的视野一致性消除跨媒体和跨代漫画书消费方面的现有障碍，缓解已感知到的挑战。

但说起来容易做起来难。许多娱乐记者觉得漫威新战略对其现有市场可能造成不良影响，并对跨市场、跨年龄搭建桥梁的可行性有所质疑。《每日漫画》分享评论博客（iFanboy）的评论者认为，这场活动引起了人们的担忧：将不同创作者在不同的漫画和电视节目中所呈现的不同角色进行"一统化"的"统一风格"是否会产生过度的同质化。言外之意是，业界担忧漫威对孩子的需求的关注超过了对年长粉丝利益的关注。《好莱坞报道》（Hollywood Reporter）也持怀疑态度，质疑该活动的可行性："当然，世界已经被超级英雄文化控制……但这并不意味着我们能轻易让孩子定期阅读他们最喜欢的超级英雄漫画书籍。"漫威也承认自己希望设法让新读者养成支持公司传统核心产品的习惯。这一分析预测漫威需要创作出更适合 6~10 岁孩子的新型产品，并对新产品"清晰地进行标记和销售，让家长更容易知道他们的孩子正在阅读什么内容"。这份杂志的结论并不确凿："问题是，这些真的都能让孩子们更有兴

趣看漫画吗？"基于当代儿童对阅读的不在意以及漫画已成为衰落行业的看法，《好莱坞报道》认为"分享你的宇宙"活动的"代际传承"任务阻力重重。

重任在肩，漫威开始利用新活动的一些特定部分为交叉宣传创造机会。呼吁成人漫画迷成为招募儿童漫画读者项目中重要的参与者和合作伙伴成了当务之急。在2013年7月推出的"分享你的宇宙"活动中有免费的纸质印刷样本。漫威将这些免费样本分发到各漫画商店，现有顾客可以拿到样本并传承给更为年轻的读者。漫威漫画移动应用程序提供了适合所有年龄段的数字漫画。通过这种方式，让无法或无意光顾漫画商店的读者也能接触到漫威。同时，以"分享你的宇宙"字样为标志的全新"漫威儿童"（Marvel Kids）网站，在漫威的超级英雄帝国中建立起不同平台之间的联系。该网站有四个清晰的标题菜单，分别为"展览""游戏""漫画"和"活动"。网站邀请用户在不同模式间进行切换，体验漫威产品。网页上的"活动"菜单包含了拼图、迷宫、着色任务和其他互动体验游戏，似乎是专门针对儿童设计的。相应地，网站也有针对成人的标注，呼吁他们成为漫画阅读代际互动的重要参与者。网站呼吁"漫威是你的宇宙。现在，让漫威也成为他们的宇宙吧""在这里，适合全家共享的漫威漫画、电影和电视连续剧的最新资讯触手可得，我们会帮助您向下一代粉丝分享你对漫威角色和故事的热情"。从"分享你的宇宙"的标识和关键艺术我们不难看出，这个网站是不同读者群之间的桥梁，其左侧展示了一系列以漫画书风格绘制的超级英雄，这些作品让人联想到20世纪80年代，而其右侧则是迪士尼XD动画风格的相同超级英雄的真实写照。

除了针对儿童网络空间之外，"分享你的宇宙"活动也被当做漫威网站（Marvel.com）在线漫画目录中的标签，用以识别近20种首刊产品，引导年轻读者愉快地进入漫威出版的世界。因此，该标签提供了导向指南，也便于让成年读者发现这些漫画，并鼓励他们为儿童购买这些漫画。除了集中精力把孩子从电视吸引到漫画上之外，该活动还鼓励观众观看漫威的电视节目，为迪士尼XD频道上的电视节目提供基本的宣传。活动第一周，Xbox Live和Windows 8用户可以免费在线观看剧集。这些交叉推广活动集中体现在此次活动的脸书（Facebook）页面上。在2013年7月到11月之间，用户在脸书页面可以定期了解此次活动的最新信息及相关建议策略，了解电视观众和漫画读者、儿童读者和成年读者是如何一步步跨越鸿沟、相互会合的。事实证明，脸书网页是该计划中最具活力的组成部分，它会不断给观众推送即将在迪士尼XD频道播放的剧集，鼓励观众用互联网到社交平台GetGlue"签到"，获得虚拟奖励贴纸，让粉丝将电视观看过程转换为漫画阅读体验。例如，在该活动

第 4 章
"分享你的宇宙" 漫威出版的世代、性别和未来

的第一周,脸书发送了这样的推送:"你和孩子多久去一次当地的漫画书店?"这样一来,就会敦促成人粉丝证明他们对跨代传播的奉献精神。如果他们没经常履行这项职责,就会感到坐立难安。

除了漫画商店和网页之外,"分享你的宇宙"活动还延伸到诸如漫画书展等公众活动领域。例如,在此次活动开始几天后,在圣地亚哥举办的漫展上,漫威配合该活动举办了一场服装比赛,呼吁大众关注并奖励儿童与其角色进行互动(该活动已在脸书上宣布,并于随后进行了报道)。然而,虽然这类公众活动为漫威走进儿童读者的世界创造了机会,但是活动的核心仍然定位于代际营销,定位于成年粉丝在儿童与漫威之间可能扮演的中介角色。2013 年 10 月,在纽约漫展上,漫威举办了一场名为"成为分享你的宇宙的代言人"的比赛,旨在寻找完美的代际传承的"福音传颂者":"你是终极漫威粉丝吗?你会和你的朋友和家人分享漫威宇宙吗?你想把漫威的世界传递给下一代吗?"活动关注的是儿童群体,但活动的代言人却是最能帮助漫威接触年轻观众的成年人。漫展中的视频作品是在一个特殊的展位录制的,指出参赛者可以"包括获得父母许可的儿童",但漫展明确规定 18 岁以上的获奖者可以被视为未来漫威宣传视频中的粉丝代言人。

总而言之,所有活动都表明,漫威不仅意欲实现交叉推广,而且还试图为其以超级英雄为主题的跨媒体文化建立明确的代际关系。此外,正如其在行业话语中的理想化设定,这些代际关系是借助家庭关系形成的,通常(但并非总是)取决于漫画阅读是男性化经验的性别假设,因而这种经验应该由父亲传递给儿子。大家普遍认为,漫威内部齐心协力地将这次活动中的"分享"一词定义为一种家庭体验。

无论脸书推送中采用何种具体的交叉推广策略和互动邀请方式,其共性都是利用家庭营销模式。"你和家人周日是否愿意在纽约漫展参加儿童活动?""10 月 5 日,带上家人一起来参加这个特别的节日,提前庆祝万圣节吧!""你和家人喜欢去哪里度假:阿斯加德、斯塔克大厦还是其他地方?""在这个在线游戏中,和你的家人一起帮助美国队长击败红骷髅!""鹰眼擅长射箭,但你家里'年轻的漫威人'有什么超级技能?""带上家人一起去当地的漫画书店参观一下吧,顺便看看漫威宇宙最新刊:《终极蜘蛛侠》第 17 集(2012 年),明天就行动!""最年轻的漫威人"这个昵称或许意味着可以把代际关系设想得更广泛,"你和你的小雷神迷"的昵称也意味着成人与儿童之间的关系也有更多可能。但是,漫威更多的是将"分享你的宇宙"定义为家庭内部的消费者关系。

在家庭叙事中,漫威具体地将漫画书的跨代分享构建成不分性别的活动。漫威

通过"分享你的宇宙"活动大方地把年轻女孩也请进了漫画世界,这一点值得称赞。"分享你的宇宙"在陈述其活动目标时很明智地使用了性别平等的语言,让此次活动的性别兼容意愿一目了然。正如发行人兼总裁巴克利所说,"每个漫威粉丝都有与众不同的故事,这些故事关乎漫威英雄、漫威英雄故事、他们走进漫威宇宙的经历是如何帮助他们塑造自己的童年的,我们希望让他们能更容易地与自己的孩子、侄女、侄子和所爱的人延续这个传统。"在最初的新闻发布会上,聪明的漫威代表特别提到这场活动的灵感来自4岁的女孩米娅·格蕾丝(Mia Grace)。由于米娅对漫威英雄细节的了解甚多,所以她和吉米·希梅尔(Jimmy Kimmel)的节目在视频网站上广为人知。这就意味着漫威已经意识到自身的未来发展依赖于更广泛的读者群。这样一来,漫威成功地转移了人们说它一味地将漫画书"男孩俱乐部"扩展到新一代的指责。而且,漫威将趁着这次活动的机会,将年轻女孩塑造为新一代读者。例如,在"圣地亚哥漫展"服装比赛中,"分享你的宇宙"脸书网页呈现了一位年轻女性的形象,标题为:"你认为这个小小美国队长怎么样?"漫展中其他扮装者的合影同样也更突出了年轻的女粉丝。因此,"分享你的宇宙"将其跨代家庭关系设定为跨越性别界限的家庭关系。

然而,与此相矛盾的是,该活动的宣传用语和营销逻辑依旧突出理想化的父亲的角色在代际传承中的作用。鉴于漫威管理职位中男性成员的庞大比例,公司代表在最初的新闻发布会上使用他们的个人经历以及身份来推销这一概念时,专门围绕父子关系发表演讲,这也就不足为奇了。巴克利实行战略性的性别包容策略,其他叙事者则重新塑造了父亲角色在跨代传承中的驱动作用。首席创意官乔·奎萨达在新闻发布会上解释说,对他而言,"这使我想起了自己最初是怎么进入漫威世界的。我想起了父亲给我买的第一本漫画书。这就是分享经验,而这种分享可以从一个人传递给另一个人,再传递给下一个人"。奎萨达表示,这个分享的人不一定是父亲,但是,漫威粉丝让漫画书继续传承下去的概念会通过父亲形象变得更加清晰明确。电视动画副总裁杰夫·勒布设想的"分享你的宇宙"的代际交流是发生在男性读者与他们的男性后代之间的,这使得父亲的形象再次得以强化。"无论你是儿子还是父亲,你想谈谈漫画这类事情,交流本身就很奇妙。"

在"分享你的宇宙"活动中,一直存在着把肩负漫威代际传承责任的成年粉丝设定为父亲的倾向。漫威在脸书上除了和粉丝分享相关电视开播日期和供阅读的漫画书书单等推广信息外,还有来自"漫威迷爸爸"的剧评链接。应加以说明的是,漫威并没有把"成人分享者"仅限定在父亲这一角色中,战略上一直将"分享你的

第 4 章
"分享你的宇宙"　漫威出版的世代、性别和未来

宇宙"设定为每个家庭都可以向男孩和女孩共同分享的东西。然而,活动中,漫威设定了众多理想化的漫威迷场景,其中包括家庭、最年轻的漫威迷、漫威迷爸爸,而漫威迷妈妈的潜力却仍未被发掘,由母亲把自己的"漫威宇宙"传递给孩子的概念很少出现。这也表明,虽然漫威宇宙分享计划的受众不做性别区分,但真正传递这份礼物的粉丝设定一般是父亲。

在宣布纽约漫展"成为'分享你的宇宙'代言人"比赛大奖得主时,出现了与"父亲作为分享者"的设定大不相同的例外结果。漫展结束后 6 个月,即 2014 年 5 月,漫威官网发布了一篇博客,文章称名叫康斯坦丝·卡萨法纳斯(Constance Katsafanas)的 31 岁的神经学女学者是"分享你的宇宙"的理想代言人,这位女士 25 年前就是漫威粉丝了。在描述与漫威的终身关系时,卡萨法纳斯说:"我不喜欢读书。我 6 岁时,祖母无比睿智地从加油站的一个旋转架上给我买了一本《X战警》的漫画书。就是这样,我完全迷上了漫威。"这位女性的经历与漫威跨代传承言论中的男性化倾向格格不入。卡萨法纳斯喜欢上漫威的契机来源于祖母的文化干预,并非来自于父亲、叔叔,或是其他不确定性别的善意第三人。作为这项活动的新晋形象代言人,卡萨法纳斯也反对漫威一味地将分享漫威宇宙的重点放在家庭关系上的做法。卡萨法纳斯称,她自己作为漫威文化传递者的作用不是基于家庭产生的,而是基于友谊,"朋友们都有小孩子,在我人生的这个阶段,朋友们有了小孩,而我可以跟这些孩子们分享漫画,这听起来有些奇怪"。这般言论将卡萨法纳斯从漫威之前设想的家庭育儿世界中剥离了出来。漫威强调卡萨法纳斯住院医师这一职业,进一步将她与父母角色区分开来,也许卡萨法纳斯更多的是充当孩子父母的酷朋友角色。漫威引用了卡萨法纳斯的话,"我跟丈夫讨论漫画时,他说我还是个小孩子"。卡萨法纳斯不像是漫威频繁强调的成年父母,而更像是年轻的漫威一代。漫威选择卡萨法纳斯做代言人这一举动既惊世骇俗,又令人耳目一新。除了卡萨法纳斯提到的祖母形象之外,目前没有证据能证明漫威有兴趣把母亲当成负责向下一代传播漫威漫画的分享人。但卡萨法纳斯的故事,使"分享你的宇宙"活动不再局限于通过男性权威和传统的家庭繁衍观念跨代传承漫画书文化的规范设想。比这更为激进的想法是,把这些跨代关系设定在家庭繁衍关系之外(也许暴露了漫威对"家庭"概念的新解读)。颇具讽刺意味的是,卡萨法纳斯是在整个活动基本停止之后才当选为代言人的。截至 2013 年 11 月,脸书停止了对"分享你的世界"的定期更新。在宣布卡萨法纳斯获奖之前,漫威网站上已没有任何新公告或相关新闻报道。在最初的活动通告中,发行人丹·巴克利(Dan Buckley)曾说,"分享你的世界"的"成功"与

否,以"我们在网上收到的普遍反馈、脸书上的点赞数、活动大致参与人数和漫展上漫迷的态度"为准。之后,漫威淡出脸书等社交平台,并在6个月后才宣布比赛结果,依照漫威自己的评判标准,这项活动总体是失败的。卡萨法纳斯事件充其量也就是代表了在漫威再一次发起一场不同原则、目标和策略的新活动之前,对此次活动的战略反思而已。在笔者撰写本文时,卡萨法纳斯只是莫名其妙地成了一场明显已被搁置的活动的代言人。虽然获奖意味着获奖者"有机会"录制6个宣传视频,并在漫威官网上播放,但现在不能保证还有没有任何策略支持这些视频:这些视频到底是否能播映,以及何时能播映?

这些矛盾冲突和失败都可以让我们更好地了解漫威以及"分享你的宇宙"活动。在将其跨媒体的代际营销战略具体化的过程中,漫威确定以成年粉丝为其核心受众,并在整个活动中设法为这些粉丝打造出了相关的代际身份和家庭身份。正如巴克利所说,这次活动是"为了做些特别的事,充分利用社交媒体和漫画店调动漫威特殊的粉丝网络"。虽然这项活动有失误——一方面将核心粉丝圈定位在家庭关系、子女繁衍和父子关系上,但另一方面又让单身女性职业人士有机会成为跨代传承的理想化代言人(虽然代言人公布得有些晚),但"分享你的宇宙"依旧是一个非常重要的活动,它转变了产业策略和产业话语权。在通过活动,漫威赋予粉丝意义和力量,漫威不仅希望搭建成年人和儿童之间的桥梁,而且希望在不同部门之间搭建桥梁。这场活动中,公司在战术上倾向于建立父子关爱的关系,而战略上则致力于探索更广泛的跨代漫画传承活动,这两者之间的摇摆反映了公司平衡新旧关系的困境。一方面,"分享你的世界"代表了一种认识,即培养新一代漫画读者可能意味着将漫画的吸引力扩大到男孩和男人之外;另一方面,此次活动产生的各种矛盾及其最终的失败表明大众并不接受这样的调整。

漫画书只有更具有性别包容性才会有出路,但如果漫画在推广时只与专门针对男孩的有线电视领域建立联系,变革的潜力就会受到限制。有人曾提出疑问:漫威是否会以"分享你的宇宙"为契机,加大女性角色宣传力度,扩大与女性粉丝的联系?动画开发和制作副总裁科尔特·莱恩(Cort Lane)回应说,诸如黑寡妇和女浩克这样的"强大女性领袖"角色对男孩有很大的吸引力,这确实会促使漫威今后做出加大女性角色宣传力度的决定。这么看来,性别兼容性成为现实,只是因为其与注重男孩读者的做法不冲突。在这种情况下,漫威漫画的跨代交流计划似乎不仅有内在的年龄逻辑,还有内在的性别逻辑。漫威关注的不是观众更激进的想象力在多大程度上能更好地满足其单一部门的需要。

第 4 章
"分享你的宇宙" 漫威出版的世代、性别和未来

结论

"分享你的世界"计划看似已经结束，或者至少是进入了重大反思的阶段，但漫威很可能会继续采取一些策略，一边继续构建新一代漫画读者群，一边将粉丝设定为帮助实现这一目标的跨代角色。在这一过程中，关于漫威如何在进军新媒体领域的过程中维持其纸质漫画的传统及其老一代的读者的支持，还会有各种传言和猜测。

因此，在这一章中，笔者主要探讨跨媒体策略与跨代受众诉求的关系，重点放在研究漫威如何设想其理想的核心受众，并为他们确定在与下一代的关系中该扮演什么样的角色。"分享你的宇宙"从"漫威家庭"开始，到"年轻的漫威人"和"漫威迷爸爸"，再到后来的单身职业女性，为漫威提供了能从跨代的角度构建一个跨媒体的受众群体的途径。漫威推广活动一直在努力协调年龄和性别之间的交集，这种交集伴随着文化如何代代相传的观念。笔者的分析在很大程度上取决于对漫威各部门之间的关系所做的政治经济评估，这些部门投资于价值不等的市场。然而，这种对跨代跨媒体营销的探索可以让我们对生产文化有更深的了解。在这种文化中，漫威以及其他媒体行业和公司对有意义的受众主体进行了定位，在传播和继承大众媒体方面发挥了吸引大众参与的作用。

这个项目的核心也可能是漫威宇宙的所有权问题。想要了解"共享你的宇宙"必须理解谁有权做这件事。在漫威内部，这一举措源于漫画行业对超级英雄宇宙中心位置应该落在何处的紧张和焦虑，应该是在电影、电视、新媒体等新兴市场，还是在传统印刷出版市场？随着这场活动触及潜在受众，漫威对理想漫威家庭、漫威迷父亲和漫威迷朋友有所构建，通过这些概念的构建提出了谁可能更有能力（同时又有伟大的责任）来继续传递漫威宇宙文化的主张。

从这个角度来看，我们可以回头看看之前表示"随着漫威跨媒体元素的加强，可能会取消粉丝最爱的系列漫画"的传言。漫威管理层认为，一些粉丝群有"迫害"情结，而且还存在以类似的话语权构建起来的漫画书读者群，因为这些读者感受到了变革的威胁，特别是漫画文化中白人、男性和异性恋男性特权方面的威胁。在 2011 年的漫威终极系列中，白人超级英雄彼得·帕克死了，蜘蛛侠的衣钵传给了新人，这一剧情安排遭受了众多负面评价。这位新角色叫迈尔斯·莫拉莱斯（Miles Morales），是非裔和拉丁裔美国人。正如格伦·贝克（Glenn Beck）和卢·多布斯（Lou Dobbs）等保守派专家所言，漫威为迎合政治正确性而侵犯了蜘蛛侠的种族本

质；其他新闻机构则以漫画读者这种对代表性种族多样化的抵制为契机，探索他们的焦虑情绪。

粉丝的想法各不相同。也有读者喜欢迈尔斯·莫拉莱斯，但是与抵制非裔、拉丁裔混血的蜘蛛侠类似的论调再次出现。2014年，漫威宣布将制作新的女性版《雷神》，重新推出以非裔美国人萨姆·威尔逊（Sam Wilson）为主角的《美国队长》漫画，众多粉丝再次提出了质疑。2015年也发生过类似的骚乱。当时，漫威宣布，在《神奇四侠》中，将由非裔美国演员迈克尔·乔丹（Michael B. Jordan）扮演一个大家认为是白人英雄的角色约翰尼·斯托（Johnny Storm）。除此之外，还有对其他事件的大量报道和评论。比如，漫画书展上女性角色扮演者遭遇骚扰，拥有特权的白人男性粉丝更露骨地想要对粉丝群里的女性的合法性进行监管。不难看出，漫威将现有的市场核心，即男性读者视为一把双刃剑：正常情况下，这些粉丝是理想的狂热粉丝群体，但当漫威推出针对新市场的计划，以及采用对其他读者群更为包容的战略时，他们又可能会出现波动。有鉴于此，为了避免老读者认为变革会带来威胁，"分享你的宇宙"活动把他们定位成帮助漫威寻找新读者的盟友。这样一来，老读者受邀成为漫威培养新读者的不可或缺的代理人，他们便不再觉得漫威更具包容性的未来会带来威胁。

第 5 章

突破品牌

从"新漫威"到"漫威重启"!
媒体融合时代的漫威漫画

德隆·欧弗佩克（Deron Overpeck）

自20世纪60年代漫威漫画横空出世，其旗下的超级英雄系列就以故事的连贯性著称——所有的人物角色和故事都设定在同一个宇宙中，这样各系列能联系起来，对其中任何一个系列都有长期的影响。漫威各期和各系列故事之间相互联系，给读者营造出一种正在读"非常重要"的漫画的感觉，有利于培养读者的忠实度。但这种故事连载了几十年后却会让读者望而生畏，因为并非所有读者都愿意兴致勃勃地回过头去了解之前几十年的剧情背景。而且，漫画编辑和市场营销总监总想通过故事之间的关联性来鼓励读者购买更多其他系列的漫画，但并不是所有读者都愿意这么做。因此，有人认为漫威故事之间的连贯性既是其品牌定位的基本特征，又给其发展造成了阻碍。

20世纪90年代，漫画书市场和交换卡市场崩溃，漫威也面临破产。世纪之交，漫威一改往日着重故事连贯性的策略，采取了新的叙事策略。漫威公司高管认为，比起20世纪60年代到90年代，现今的娱乐市场更为多样化，新策略能更好地适应娱乐市场。当时，漫威刚走出20世纪90年代中期的阴影不久，公司需要探索新道路。出版商比尔·杰马斯（Bill Jemas）和总编辑乔·奎萨达代替了以前长期合作的编辑和设计师，为公司增添了独立漫画和娱乐业的新人才。这些都标志着漫威不再继续以往"创意之屋"的故事发展方式和以往的营销策略。漫威改变巨大，外界戏称其为"新漫威"（NuMarvel）。在新策略下，漫画创作者不用再像原来那样受限于故事的连贯性，可以让角色变得更符合原系列。编辑的叙事方式变成了"减压缩式"，漫画格的分布运用"宽屏"模式，这样每一页的动作便大大减少，故事情节就能扩充到六期或者六期以上。支持者称，这种方法更有利于角色伸延和故事展开；

第 5 章
突破品牌　从"新漫威"到"漫威重启"！媒体融合时代的漫威漫画

但反对者认为，漫威扩展故事情节是为了凑满平装漫画集的最少出版期数，这也是奎萨达极力追求的。漫威也将其营销重点从对角色的宣传转到了对画师和作者的宣传上，推出了诸如"青年枪手"和"漫威建筑师"之类的品牌活动。这些举措让漫威的长期读者有些恼火，但同时也让他们重新认识漫威，将其视为创意实体（而不是一堆令人费解的错综复杂的背景故事的集合体），一些诸如《蜘蛛侠》《复仇者联盟》和《X战警》等旗舰出版物的销量也有所增加[一]。当漫威漫画的角色在《X战警》和《蜘蛛侠》等电影中出现并成功过渡到大荧幕时，漫威的发展策略又需要进行改变了。漫画创作团队一方面有机会看到自己的作品搬上荧幕，另一方面也再次肩负新的使命——接下来创作的作品必须既要让新读者看得懂，又要让好莱坞感兴趣。

因此，笔者在此分析了漫威出版及其母公司——漫威娱乐公司，是如何在21世纪卓有成效地更新品牌定位的[二]。前者更新为"创意之屋"，后者用其2002年的新闻稿来说，"将自身转变为出售版权驱动的企业"（"漫威发布"）。漫威想要进军更广义的娱乐产业，它采用的市场营销策略和美学方法自然受其影响。我们可以将漫威对作者和画师的宣传解读为蒂莫西·柯利根（Timothy Corrigan）提出的商业性的导演主创论的表现形式，漫威这么做是让主创人员为商业艺术提出远景规划，使其合理化并得到推广。这种做法有力地回应了一些指责漫威一直让粉丝为其几十年的故事买单的批评，也为漫威随后大量的交叉事件做好了准备，而交叉事件依然是漫威出版计划的核心要素。此外，漫威采用"解压缩式"的艺术模式，以更好地利用其漫画原型故事，让这些在每月发售的漫画杂志上首次发行的故事，也能在其他媒体上得以呈现。笔者的目标是分析漫威出版公司在其母公司将漫画角色电影化以吸引大量关注时，是如何继续发展并繁荣其核心业务——漫画的。

㈠ 下文将给出具体系列的销售信息。

㈡ 从2010年起，漫威的漫画线开始由漫威环球有限公司出版；1949—2006年漫威公司的名称为漫威漫画（在此期间名称略有变化），2006—2010年改为漫威出版（使用漫威的出版标记）。漫威娱乐是漫威漫画，即其出版部门，以及漫威影业的母公司。漫威影业于1993年成立，但是叫作漫威电影公司（1996年更名为漫威影业）。2009年，漫威娱乐成为迪士尼的全资子公司，迪士尼将其转变为有限责任公司。在本文中，笔者用"漫威"来指代出版部门，用"漫威娱乐"来指代母公司。

我们说的是哪个"漫威"?

学界最近对漫威公司研究的重点是其出售版权驱动的业务,这一研究偏向确有道理。自从第一部《X 战警》电影发行以来,漫威的做法就只有两种:要么授予他人特许经营权,要么自己制作电影。截至本文撰写之时,这些电影在美国的总票房超过 50 亿美元,全球总票房超过 120 亿美元[一]。德里克·约翰逊(Derek Johnson)详细介绍了漫威娱乐公司是如何在 21 世纪初如何重新定位自己,以便更好地利用其角色打造卖座电影的。在《电影的命运:漫威制片厂与产业融合的商业故事》(*Cinematic Destiny*:*Marvel Studios and the Trade Stories of Industrial Convergence*)中,约翰逊分析了漫威娱乐公司的电影制作子公司漫威影业是如何利用环环相扣的电影故事情节和精明的商业媒体叙事方式,来提升其高管的商业悟性和对漫画原作的诚意,以便"组织漫威漫画内容在跨媒体平台上的制作和消费"的。这里所说的消费不仅包括电影本身,还包括如电影宣传、片头、片尾,或是不经意间抛出的"彩蛋"。对那些为了推测后续故事进展而翻遍 DVD、蓝光或系列电影版本的忠实影迷来说,这些元素能帮他们建立起电影与电影之间的联系,拼出一个共享宇宙,这是对他们的最好奖励。约翰逊在其文章中提到的"漫威"是指的电影制作公司漫威影业,而不是漫威出版公司。

在《真正的金刚狼能站起来吗?漫威电影变种的实现》("*Will the Real Wolverine Please Stand Up? Marvel's Mutation from Monthlies to Movies*")一文的前面部分,约翰逊也提到过漫威出版公司,但仅仅在叙述漫威将自己重塑为"知识产权制作公司"时提到过。而后,约翰逊详细介绍了漫威是如何一边调整诸如金刚狼这样的角色设定,使其更适合走上荧屏,更能吸引好莱坞制片企业,一边又将每月漫画改编成集,重新包装,"向广大读者展示这一漫画系列近期有了新构思、新调整,并且重新发行"的。这么看来,漫威的主要目标群体已经从传统漫画读者转变为各种各样的一般电影观众和影迷了。约翰逊的分析最小化了漫画书爱好者也会购买商业平装书的可能性。文中关于漫威的重要叙述似乎都在阐述漫威出版公司如何助力漫威娱乐公司,借助其旗下数以千计的角色来推出电影特许经营权的。

[一] Box Office Mojo 网站提供了美国国内总票房的数据,是通过漫威电影的每个网页的数字计算得出的。

第5章
突破品牌 从"新漫威"到"漫威重启"! 媒体融合时代的漫威漫画

约翰逊的研究承袭了最近其他关于漫威娱乐公司的学术研究。马修·麦卡利斯特（Matthew McAllister）在对整个漫画行业的公司结构进行研究时指出，漫威的出版物对漫威娱乐的利润来说，不如其出售版权业务来得重要。马修·普斯茨（Matthew Pustz）和丹·拉维夫（Dan Raviv）也认为，1996年公司破产后，电影业让漫威娱乐可以从知识产权中获利，为其搭造了更安全的平台。从广义上讲，这些学者和作者关注的是作为潜在的电影品牌的漫威。约翰逊参照珍妮特·瓦斯科（Janet Wasko）研究迪士尼的方法来研究漫威，她明确指出，最好将漫威出版公司视为由漫画文本和原型故事连接起来的秩序井然的网络，这个网络就是构成其企业集团身份的基础㊀。漫威的角色即是具有品牌效应的商品，这样的理念框架甚至在漫威娱乐公司内部也有所体现。正如比尔·杰马斯对漫威员工说的那样：

> 让我们来讲一讲蜘蛛侠这个品牌。印在T恤衫上的蜘蛛侠和电视里播放的蜘蛛侠都是蜘蛛侠。蜘蛛侠是我们传达一系列特色的方式，他代表着一种精神和活力，还包含了一种气质、一种情感和一种品牌。这就是蜘蛛侠。所以别在这种问题里迷失："是件T恤衫？是经营许可？是快餐的搭卖品？"它就是蜘蛛侠㊁！

有趣的是，杰马斯并没有提到蜘蛛侠会出现漫威漫画书里；他只在特许经营商品的范围内构思角色及其象征。学界和商界对漫威角色的这种看法是完全可以理解的，毕竟与普遍低迷的漫画市场相比，基于漫威角色的电影创造了巨大的票房收入，目前最畅销的漫画销量大约相当于20世纪60年代和70年代畅销漫画销量的三分之一。还有一点值得强调，自20世纪60年代中期以来，漫威已允许其漫画角色被用于动画系列、真人电影和电视系列、海报、T恤和其他用途之上。肖恩·豪（Sean Howe）表示，20世纪70年代，公司创业部门收到通知，为防止影响出售版权事宜，他们不能对漫威的角色进行任何有实际意义的改动。20世纪80年代中期，非常成功的迷你剧《漫威超级英雄秘密战争》（*Super heres secrets Wars*）的推出，就单单只是为了推销美泰公司的新系列玩具。同样，漫威自20世纪70年代后期以来，一直在好莱坞致力于拍摄真人电影和进行电视交易。

不幸的是，多年来漫威对真人电影和电视的初步尝试令人失望。在《X战警》

㊀ 无论是从正文还是从书后的注释中，都看不出杰马斯说这话的确切时间。
㊁ 例如，比较1968年和2008年漫画系列的销售情况。

漫威传奇
——漫威宇宙与商业帝国崛起

和《蜘蛛侠》电影大获全胜之前，电视剧《无敌浩克》（CBS，1977—1982）是漫威唯一一个比较成功的案例。《惩罚者》（*The Punisher*）[马克·戈德布拉特（Mark Goldblatt），1989 年]、《美国队长》[阿尔伯特·皮翁（Albert Pyun），1990 年]、《神奇四侠》[奥列伊·萨松（Oley Sassone），1994 年]和福克斯电影《X 世代》（*Generation X*）[杰克·肖尔德（Jack Sholder），1996 年]等都是典型的失败案例。[福克斯电影在动画系列中取得了更大的成功，从《蜘蛛侠和他的神奇朋友们》（*Spider-Man and his Amazing Friends*）（NBC，1981—1983）到 20 世纪 90 年代的《X 战警》系列，再到 21 世纪的《复仇者联盟》系列，它们的表现都颇为出彩。]考虑到漫威早已习惯出售著名漫画角色版权，或许其在向出售版权巨头的转型中最引人注目的不是它多么热衷于在其他媒体上利用自己的漫画角色，而是其最终在这方面取得的成功。

漫威靠漫画发家，而让漫威娱乐公司在前景黯淡的时候在好莱坞站得住脚的同样也是漫画。漫画塑造了漫威这个品牌，这是由漫画原型故事汇集而成的品牌。即使漫威娱乐受到的大部分关注都源于漫威影业的电影，但其出版部门依然继续成功地出版漫画；即便 DC 出版的漫画偶尔可能月销量第一，但漫威出版的漫画总是独霸销量前 10 的位置。漫威在漫画书出版市场（包括漫威、DC、图标、IDW 和一批规模较小的独立出版商在内）的份额为 40%，出版部门的收益约占漫威娱乐利润的 20%；近期的市场数据很难得到，因为谁也没有漫威的官方数据，但 2008 年，漫威出版部门的销售额依然占公司销售额的 18% 还要多（6.676 亿美元中的 1.254 亿美元）。自 20 世纪 70 年代初以来，漫威就一直是漫画出版业的佼佼者，即使在整个行业都出现销售周期性下滑时，也仍旧保持着主导地位。1996 年，投机金融泡沫破灭，公司走向破产，但它依然是行业中的领头羊。漫威出版既是漫威娱乐生存的核心，又是漫威娱乐可以利用的角色的源泉；漫威影业也确实会借鉴漫威漫画中的元素来制作电影，比如《复仇者联盟》和《美国队长：寒冬战士》（*Captain America：The Winter Soldier*）。这一事实表明，将漫威漫画视为一个出版实体来审视，对于我们理解漫威娱乐作为一个多元化媒体集团的整体成功至关重要。

漫威的导演主创论

导演主创论一直都是媒体研究中颇具争议的理论模式，最早是由法国电影杂志《卡希尔杜电影》（*Cahiers du cinema*）的编辑委员会发展起来的，当时被用作分析工

第 5 章
突破品牌 从"新漫威"到"漫威重启"! 媒体融合时代的漫威漫画

具,用以解释福特主义好莱坞电影制体系中电影制作人看似拥有的个人风格。在这之后,导演主创论就代表了一种评论电影的立场,即认为导演的独特眼光是电影影响力和质量的保证。虽然后来这种导演主创论可能在主流公共电影的评论中还保持着一定的影响力,但几十年前,对媒体行业的学术研究即便没有彻底抛弃这一理论,也至少对其提出了质疑。传统导演主创论强调导演是电影的作者,完全忽视他们是否有经验的问题,并且极度低估其他工作人员在电影制作过程、生产和接受度上的重要贡献,甚至对主要叙事方法几乎不加限制。事实上,现代连环漫画本身就证明了传统导演主创论存在着弊端。自 2001 年以来,漫威在漫画书封面上注明作者、铅笔稿画师、墨线稿画师,在扉页上对着色师、填字师和编辑表示特别鸣谢。漫画制作者之间确实存在一些等级。通常,人们认为作者、铅笔稿画师是创作团队中比较重要的角色,有时候也会把墨线稿画师纳入其中。这些成员的名字可能会放在其他人前面,字体也会更大,这样做有助于促使读者更关注这些创作者。但是漫画书中,对所有的创作者的鸣谢会在同一页列出,这一点与电影电视不一样,电影电视的导演、编剧、制片人、编辑等都是单独列出的;而在漫画书中,所有创作人员或多或少地都得到了平等的评价,这凸显了漫画这一媒体的协作性质。

然而,电影导演的作用不仅仅是实现艺术作品的理想化呈现。正如蒂莫西·柯利根(Timothy Corrigan)所言,比较完整的导演主创论,包含"导演在两方面的日益重要的作用:一是在商业策略方面,导演能将认可他的观众组织起来;二是在发行量和营销目标方面,导演若能成为观众们狂热崇拜的对象,电影票房就不用担心了。"这种模式中,导演成为有市场价值的象征,能通过宣传片来呈现电影的连贯性,宣传片会将电影描述为具有中央视野的作品。继米根·莫里斯(Meaghan Morris)之后,柯里根指出,就算是在电影即将发行之前,制片方也会用预告片、访谈和评论等手段将电影确立为导演主创的作品。

科里根将商业导演分为两类。第一类是著名电影制作人,他说:"这一群体的特征是受大众认可。这种认可可能是别人强加于他们的,也可能是他们自己选择的,他们的代理机构制作和推广的文本对他们的宣传总是会超过对电影本身的宣传。"当然,电影制作人并非法律意义上的电影作者;其导演身份也只是为了宣传需要而虚构的,只是通过将文本内容模糊化以适应电影产业的需求。实际上,商业导演主创论是一种策略,资本企业集团借此可以躲在媒体产品之后,维护自己的特权。科里根的第二类商业导演群体中的电影制作人在电影行业盈亏底线的影响下,试图反其道而行之,按照自己的想法重塑电影行业。科里根以弗朗西斯·福特·科波拉

漫威传奇
——漫威宇宙与商业帝国崛起

（Francis Ford Coppola）作为商业导演的例子，说明了他在20世纪80年代早期是如何努力去打造一个全新的、对艺术家友好的电影产业，却很快遭遇破产的悲剧。

虽然漫画产业中也有这方面的例子，但是第二类导演不是本次研究的重点。一定程度上，史蒂夫·迪特科（Steve Ditko）、尼尔·亚当斯（Neal Adams）、吉姆·斯塔林（Jim Starlin）和罗伯特·柯克曼（Robert Kirkman）的职业生涯中最令人关注的是他们为了保护其他创作者创作权利，呼吁他们在传统产业结构之外发挥作用。笔者在这里关注的是第一类商业导演——作者和画师，漫威将他们视为独一无二的创作者，他们的叙事和渲染才能和漫威角色本身一样，是漫威各系列漫画成功的关键。虽然漫威第一次市场推广的重点是其著名的铅笔稿画师，但漫威将核心作者团体比作"漫威建筑师"来推广，不难看出漫威调整了商业导演模式，并借此来宣传自己的人才。如下文所述，"漫威建筑师"这一宣传可以用来营造一种特殊氛围，即漫威宇宙中的故事是由一组重要作家设计的整体叙事中的一部分，这体现了科里根的见解，即导演主创论被用作营销宣传的依据，而大众艺术作品的商业起源和商业功能却未被考虑在内。

某种程度上说，商业导演主创论一直是漫威品牌策略的一部分。例如，在20世纪60年代末和70年代，斯坦·李在大学校园发表演讲，参加报纸杂志、广播和电视采访，宣传漫威漫画，培养出了一种名人意识。这些现象有助于在读者中建立起对李的信念，即李就是《蜘蛛侠》《无敌浩克》和《X战警》的主要创造者，让他们对李总是充满信心。20世纪80年代初，李移居洛杉矶，指导基于漫威角色的真人电影项目的开发，可见对于漫威来说，李比漫画本身更为重要。自2000年以来，李还在漫威的每一部电影中客串演出。然而，李的这种名人策略不能和下文所要论述的导演主创混为一谈。

李本人是许多经典漫威漫画的作者和编辑，但他始终与杰克·科比、史蒂夫·迪特科和约翰·罗米塔合作，他们视觉风格独特，这就像李的故事情节和华丽的文笔一样，对漫威漫画的流行至关重要。事实上，科比和迪特科都曾表示，就漫画创作来说，自己的责任比李更大。这些言论进一步模糊了李的作者身份。20世纪70年代初，李为了和艺术电影导演阿伦·雷乃（Alain Resnais）合作撰写电影剧本（这一计划未能实现），不再管控漫威漫画的创作和编辑。阿伦·雷乃曾公开承认自己是漫威迷。过去40年，在漫威的世界里，李更多是扮演漫威形象代言人的角色，而非创作者角色。奎萨达时代之前，也有一些作者和画师小有名气，约翰·伯恩（John Byrne）、克里斯·克莱蒙（Chris Claremont）、弗兰克·米勒（Frank Miller）和沃尔

第 5 章
突破品牌 从"新漫威"到"漫威重启"！ 媒体融合时代的漫威漫画

特·西蒙森（Walt Simonson）"人气最佳"，为漫威带来许多忠实的追随者，某些特定系列的销量也有所增加。但这些创作人从未受到过像漫威在 21 世纪对其作者和画师进行的那种有组织的营销，漫威当时的营销重点依然是漫画角色和漫画本身。

鉴于漫威在 20 世纪 90 年代的声誉，向商业导演主创论的转向其实不难理解。20 世纪 90 年代这 10 年，漫威一直专注于联动营销，粉丝需要购买多个系列才能读到完整的"故事"。这些通过联动搭卖的漫画杂志中，有些实际上关联性不强，充其量只是事件背后的想法有些交集；漫画的封面也都充斥着全息图、模切图、镀金字母等噱头，同一刊物甚至有多种封面。为了充分利用诸如金牌手（Gambit）和主教（Bishop）等知名角色的人气，漫威推出了一些新系列。之前的旧系列为了给新系列让步（这样可以重新开始发行第一期）而随之停刊。这些新系列和交叉事件是由主管和编辑确定的，对他们来说，资金流动比创造性的构思更重要。一位《X 战警》系列的助理编辑说："我们觉得作者驱动的漫画是一个失败的试验。"但至少在 90 年代初，这种策略似乎是奏效的。当时漫威调整了《X 战警》系列，加入了新的核心英雄，取消了《新变种人》（*New Mutants*），推出了新的《X 特攻队》（*X-Force*）系列，新系列销量数百万册，《惊世绝俗 X 战警》、《X 战警》和《X 特攻队》每一部都有不同的封面。这些漫画销量飙升，吸引了投机者进入漫画书市场，他们购买了各种封面的版本，计划在收藏市场上出售，以从中牟利。然而，一旦投机者不能靠转售牟利（事实上，市场上有这么多投机者在购买漫画），这些漫画就不再"物以稀为贵"，其销量也就开始急剧下降。与此同时，漫威一些顶尖的作者和画师开始流失。业内最受欢迎的铅笔稿画师纷纷离开，成立了自己的公司——图标漫画（Image Comics）。其他一些人则因为 DC 漫画提供了漫威不愿提供的版税，选择转投 DC，出版了《动物侠》（*Animal Man*）和《自杀小队》（*Suicide Squad*）等另类漫画，并于 1993 年创立了创作者自有公司眩晕漫画公司（Vertigo）。

据漫画作者库尔特·布西克（Kurt Busiek）所言，即使是在这种时期，漫威的漫画线依然处于盈利状态。但销售量下降的同时，CEO 罗恩·佩雷尔曼（Ron Perelman）的挥霍无度迫使漫威娱乐走向破产[一]。三年后，作为重组进程的一部分，比尔·杰马斯被任命为漫威出版和新媒体公司的总裁，成为公司事实上的出版商。杰马斯不满以往漫威出版的强连续性故事，聘请了画师乔·奎萨达（Joe Quesada）

[一] 2001 年 4 月斯特拉琴斯基开始负责《神奇蜘蛛侠》前的几个月里，该系列的平均销量为 5 万册（而且经常更少）。

担任漫威的新主编。奎萨达的《漫威骑士》（Marvel Knights）系列在最近重振了《夜魔侠》，大获成功。他本人与诸如布莱恩·迈克尔·本迪斯（Brian Michael Bendis）等独立漫画家以及凯文·史密斯（Kevin Smith）等好莱坞作家的关系也预示着会给漫威漫画注入全新的、充满活力的人才。奎萨达将《终极蜘蛛侠》（*Ultimate Spider-Man*）交由本迪斯（Bendis）负责。这是新的终极线的旗舰系列，并从 DC 旗下的眩晕漫画挖来阿克塞尔·阿隆索（Axel Alonso）出任高级编辑，负责《神奇蜘蛛侠》《无敌浩克》《X 战警》等知名度颇高的系列。

作为主编，奎萨达致力于修复漫威 20 世纪 90 年代形成的对创作者不友好、孤立的名声，取消了那些他认为是多余的系列，停止使用噱头式封面，并限制交叉事件漫画的范围和数量。为奖励长期读者，他还还原了过去 10 年重启过的系列的原期号，给这些系列赋予了一种新的连贯性和历史感。虽然这些系列最初的作者和画师的名字并没有再出现在漫画书上，甚至有些人还被赶出了公司。不过，这种对公司悠久历史的认同是奎萨达愿意向长期读者做出的少数让步之一。奎萨达及其编辑团队很快就开始营造一种新的公司氛围——比起传统，更重视创新；比起叙事的连贯性，更重视作者个性。之后，在接受娱乐网站 Ain't It Cool News 采访时，奎萨达表示："我们专注于用最优秀的人才创作最好的漫画。"但不管那些"最优秀的人才"是否喜欢这些漫画的最新故事情节。

奎萨达和阿隆索引入了一些优秀作者，试图重振漫画的活力。这些作者的作品十分有名，他们曾效力于独立出版商或是 DC 旗下并不那么注重编辑的眩晕漫画，包括加思·埃尼斯（Garth Ennis）、尼尔·盖曼（Neil Gaiman）、马克·米勒（Mark Millar）和格兰特·莫里森（Grant Morrison）等。包括动画明星麻宫骑亚（Kia Asamiya）、法国艺术家奥利维·耶科佩尔（Olivier Coipel）、大卫·芬奇（David Finch）和弗兰克·基利（Frank Quitely）在内的新画师们也在这时加入了备受瞩目的漫威。奎萨达一般会优先聘用那些先前与漫威从未合作过的作者，但他还是联系了传奇喜剧作家艾伦·摩尔取（Alan Moore）。20 世纪 80 年代中期以来，摩尔取因版税纠纷拒绝为漫威工作，在其间的几年里，摩尔以《守望者》（*Watchmen*）和《开膛手》（*From Hell*）等开创性的平面小说而闻名。奎萨达最终也未能说服摩尔为漫威工作，但这种努力表明，他决心将漫威建成一家更加尊重旗下创作者的权利和才能的公司。

奎萨达还联系了一些非漫画行业的作者。奎萨达之前是独立出版商，自 20 世纪 90 年代中期起就与一些好莱坞编剧和制片人有联系。出任漫威主编后，奎萨达招募

第 5 章
突破品牌 从"新漫威"到"漫威重启"！媒体融合时代的漫威漫画

了许多好莱坞编剧和制片人来参与创作漫威的顶级漫画书，将漫威定位为一家"成熟并成长起来了"的漫画公司。奎萨达称这些人才是"重要且杰出的编剧，之前写小说、写电影、写电视剧，现在他们加入漫威，也会为漫威的读者提供同样的体验，甚至在某些情况下，提供更好的体验"。这些新招募进来的作者有：

艾伦·海因伯格（Allan Heinberg）：《五口之家》（*Party of Five*，福克斯，1994—2000 年）、《橘郡风云》（*The O. C.*，福克斯，2003—2007 年）。

雷吉纳·哈德林（Reginald Hudlin）：《家庭聚会》（*House Party*，1990 年）、《偷心情圣》（*Boomerang*，1992 年）。

布蒙·林德洛夫（Damon Lindelof）：《迷失》（*Lost*，美国广播公司，2004—2010 年）。

迈克尔·斯特拉琴斯基（J. Michael Straczynski）：《巴比伦五号》（*Babylon Five*，特纳电视网，1994—1998 年）。

乔斯·韦登：《吸血鬼杀手巴菲》（*Buffy the Vampire Slayer*）（华纳兄弟，1997—2001 年；联合派拉蒙电视网，2001—2003 年）。

20 世纪 70 年代，布鲁斯·琼斯（Bruce Jone）也曾写过漫画，但他在以神秘和恐怖为主题的节目［如《惊世启示录》（*The Hitchhiker*，HBO，1983—1987 年）］和惊悚小说方面取得的成就更高，漫威聘他来写《无敌浩克》。奎萨达任主编前，杰夫·勒布（Jeph Loeb）也曾为漫威写过漫画，但他也在好莱坞发展，写出了包括《少狼》（*Teen Wolf*），罗德·丹尼尔（Rod Daniel，1985 年）和《独闯龙潭》（*Commando*）；之后在《迷失》和《超人前传》（*Smallville*）（CW 电视台，2001—2011 年）和《英雄》（*Heroes*）（NBC，2006—2010 年）等超级英雄题材影视中担任制片人。

大部分与好莱坞相关的编剧，除了林德洛夫（曾编写以《金刚狼》和《绿巨人》的终极宇宙版本为题材的迷你剧）和海因伯格（根据《复仇者联盟》创作了一部以青少年新角色为题材的电视剧），都在从事与漫威漫画原型故事相关的创作。2005 年到 2008 年，胡德林在争议声中改编了《黑豹》（*The Black Panther*）；斯特拉琴斯基则写了《神奇蜘蛛侠》《神奇四侠》和《雷神》；韦登负责全新的《X 战警》，里面都是人气最高的变种人角色。总体上看，奎萨达的大胆尝试颇具成效，读者们重新回到了漫威的怀抱；当时漫画行业整体比较低迷，以那时候的标准看，非漫画行业的作者创作的漫画销路也很好。2002 年，斯特拉琴斯基负责《神奇蜘蛛侠》的第一年就让这一系列的销量翻倍，韦登负责的前 12 期《惊世绝俗 X 战警》（*Astonishing X-Men*）在 2004 年到 2005 年内出版超过 15 个月，平均销售近 14 万册。

虽然《无敌浩克》从未进入销量前10名，但在琼斯负责《无敌浩克》期间，漫画销量有所提高。不过这些好莱坞雇员并非人人都成功。罗恩·齐默曼（Ron Zimmerman）曾为众多情景喜剧撰稿，并常在《霍华德·斯特恩秀》（*The Howard Stern Show*）电台节目中露面，但他创作的《惩罚者》（*Rawhide Kid：Slap Leather*）让很多读者难以接受，他在这部漫画中，借用经典西部英雄形象，讲了很多关于同性恋的幼稚笑话。

这些人才似乎给漫威支柱行业注入了新的活力，销售额也有所上升。但是喜欢漫威连贯性故事的粉丝也有抱怨，因为许多编剧的创作天马行空、难以预测，似乎与既定的人物和故事的连贯性背道而驰。比如胡德林笔下的黑豹是个无比自信的战士，并不考虑之前编剧对黑豹角色的高智商设定，强行让黑豹变成力量型英雄。斯特拉琴斯基提出了自己关于蜘蛛侠的理念：蜘蛛侠不再是机遇巧合才获得超能力的、需要学习使用超能力的普通少年，而变成了一众神秘的蜘蛛主题战士的一部分。在琼斯负责的《无敌浩克》中，布鲁斯·班纳（和绿巨人）与20世纪70年代后期电视连续剧中四处游走的绿巨人版本相似，而不像60年代设定的心理驱动型角色。在《雷神》中，主人公在纽约上空建了神秘的阿斯加德（Asgard）之城，近一年的《雷神》漫画中都提及了这所神秘之城，但在其他漫威漫画中却对此只字未提。

漫威的许多漫画的销量都有所上升，但长期读者抱怨各系列之间缺乏关联，甚至在同一系列内部也是。杰姆和奎萨达回答说，漫威的叙事连贯性已经开始阻碍其发展。奎萨达说，第一部《X战警》电影发行后，漫画书的销量并未增长，因为新读者要理解漫画内容有些费劲。此外，参与漫画改编的作者来自其他领域，所以漫威在一定程度上可以避开长期读者的抱怨。斯特拉琴斯基、韦登和胡德林都拥有其他漫画作者无法企及的知名度，他们成名并不是缘于漫画，正因如此，不是漫威漫画粉丝的人也熟悉他们的名字。漫威正向新方向大胆地迈进，由德高望重的艺术家为他们指路，他们认为，好故事不仅仅是那些专注于过往的故事。

2004年开始的营销活动进一步强调创作者而不是漫画本身，这些活动使得自奎萨达担任编辑以来漫威所采取的商业导演主创倾向走上正轨。奎萨达是首位被漫威宣传成会对漫画业产生重大影响的艺术家，这也许映衬了他的铅笔稿画师背景。2004—2008年，漫威的"青年枪手"活动每年举办两次。在宣布推出第一批"青年枪手"的新闻稿中，漫威将包括吉姆·张（Jim Cheung）、阿迪·格拉诺夫（Adi Granov）和特雷弗·海瑟芬（Trevor Hairsine）在内的铅笔稿画师描述为"制定规则、定义漫画未来的年轻艺术家"。2006年，该公司推出了第二批"青年枪手"，将克莱

第 5 章
突破品牌 从"新漫威"到"漫威重启"! 媒体融合时代的漫威漫画

顿·克莱恩（Clayton Crain）、比利·谭（Billy Tan）和雷尼尔·弗朗西斯·余（Leinil Francis Yu）等宣传为"站在风口浪尖的艺术家，他们用夸张的艺术照亮整个漫画行业"。这种溢美之词让人想起漫威的第一任编辑斯坦·李给编剧和画师［如绅士吉恩·科伦（Gene Colan）和无赖的罗伊·托马斯（Roy Thomas）］起的绰号，这是为了营造漫威创作人员的群体感。"青年枪手"营销活动成功地将这些艺术家宣传成比其他创作者对漫威和漫画行业影响更大的人群。"青年枪手"的画师必须已经在负责著名漫画系列，这样才配得上如此高调的营销宣传。奎萨达在接受关于第二批"青年枪手"推广的采访时指出：

> 我们非常努力地管理创作者。我们选择这六位艺术家是因为他们正在————————————————————————————，但我们不得不跟他们说'等明年吧'。我认为这个活动是宣传优秀画师最好的办法。乔·史密斯（Joe Smith）目前手里的项目很小，让他入选"青年枪手"是没有意义的。这个活动对于目前只负责小项目的画师和已经是中流砥柱的画师来说，都帮不到他们什么。

奎萨达明确表示，漫威优先考虑的是人才的营销，而不是漫画角色或系列的营销；不是通过明星画师来宣传不出名的系列，而是用著名系列来宣传明星画师。借此鼓励读者去追随创作者，而不一定要去追随他们创作的作品。

2010 年，漫威开始宣传其顶尖作者；然而，这一活动的影响不仅仅是让最热门的作者负责最热门的原型故事。此时，漫威之前从电视电影行业招募的作者大都已不再为其效力。"漫威建筑师"活动又让漫威的 5 位作者可以和 10 年前高调聘用的电视电影行业人员一样得到高度关注。这五位作者是杰森·亚伦（Jason Aaron）、布赖恩·迈克尔·本迪斯（Brian Michael Bendis）、埃德·布鲁贝克（Ed Brubaker）、马特·费特（Matt Fraction）和乔纳森·希克曼（Jonathan Hickman），他们的想法正在改变"漫威宇宙的结构"。漫威第二年选出的 6 位"建筑师"是马克·巴格莱（Mark Bagley）、迈克·德达图（Mike Deodato）、斯图亚特·伊穆宁（Stuart Immonen）、萨尔瓦多·拉罗卡（Salvador Larroca）、温贝托·拉莫斯（Humberto Ramos，）和小约翰·罗米塔（John Romita Jr），他们在奎萨达任主编前都曾在漫威工作过，但这次活动被限制于在芝加哥举行的一次小型座谈会上，并只在 2011 年 9 月出版的几本不同的漫画书封面上小做宣传。这将是第一批作为漫威宇宙的管理者而受到持续关注的作者。

漫威传奇
——漫威宇宙与商业帝国崛起

"建筑师"活动始于 2011 年 4 月一部关于这几位作者的特辑，以及在 2011 年"西雅图翡翠城漫展"（"ECCC"）上专门为他们举办的小型座谈会。特辑记录了对本迪斯的采访。本迪斯是为漫威工作时间最长的作者。特辑上记有一份"建筑师"们创作的漫画系列的清单，同时表示未来的特辑会陆续采访其他四位作者。虽然后来特辑并未继续发行，但漫威继续将这 5 位作者塑造成漫威未来故事走向的掌舵者。商业媒体纷纷报道"建筑师"以及他们的编辑为规划漫画故事线的未来发展而举行的年度创意务虚会。

漫威对核心作家的重视远远超过对画师的重视。因此，"青年枪手"活动暂停，2008—2014 年间没有推出新的活动，取而代之的是"建筑师"活动。这些活动的名称很能说明问题：将该公司的热门铅笔稿画师称为"青年枪手"，表明他们实际上是受雇佣的战士，希望有所作为的年轻枪手，相当于漫画界的比利小子（Billy the Kid）、何塞·查韦斯（Jose Chavezy Chavez）或霍利迪医生（Doc Holliday）。碰巧的是，一些"青年枪手"并不一定能达到预期的效果，有些人从未参与创作过热门连载系列漫画，例如克莱顿·克莱恩只画过迷你系列和封面，而阿迪·格拉诺夫则主要画封面，偶尔作为嘉宾画画系列漫画。而且实际上，有些艺术家已不再为漫威工作：大卫·芬奇在 2010 年与 DC 漫画签订了独家合同，这一年也是特雷福·海斯汀（Trevor Haistine）为漫威工作的最后一年；2012 年，克莱恩也不再为漫威工作。与"青年枪手"相比，"建筑师"一直是稳定的典范。事实上，给这个作家团队起的名号本身就暗示着他们更为成熟，他们对如何将空间转化为实用的、精湛的艺术作品有着长远的眼光，比如弗兰克·劳埃德·赖特（Frank Lloyd Wright）、密斯·范德·罗赫（Mies van der Rohe）或贝聿铭（I. M. Pei）。即使建筑师很少（如果有的话）做实际的建筑工作，其他们仍然被视为大厦的"建造者"。因此，赋予这些作者"建筑师"的名号意味着他们已经为漫威宇宙的结构制定了蓝图，无论谁去做实际的创造性工作，这些建筑师都是负责人。虽然所有的作者"建筑师"都通过图标漫画和其他独立的出版商出版过版权归创作者所有的作品，但他们只受雇于漫威。

"建筑师"计划还为科里根的商业导演概念提供了至关重要的依据。自 2005 年以来，漫威越来越多地回归大型交叉事件，将交叉事件作为其叙事计划的基石。这些事件包括《马格纳斯之殿》（*House of M*，2005 年）、《内战》（*Civil War*，2006—2007 年）、《浩克世界大战》（*World War Hulk*，2007 年）、《秘密入侵》（*Secret Invasion*，2008 年）、《黑暗王朝》（*Dark Reign*，2009 年）、《围城》（*Siege*，2010 年）、《恐惧本源》（*Fear Itself*，2011 年）和《复仇者联盟大战 X 战警》（*Avengers vs. X-*

第 5 章

突破品牌 从"新漫威"到"漫威重启"！媒体融合时代的漫威漫画

Men，2012 年）。20 世纪 90 年代的交叉事件是市场主管授意、编辑撰写的，而过去这 10 年的交叉事件则不同，它们是由漫威最受尊敬的作家在以往故事情节的基础上煞费苦心发展而来的。奎萨达和阿隆索声称，这些交叉事件是一个更大的相互关联的叙述的一部分。这些故事主要由布莱恩·迈克尔·本迪斯负责，他为《马格纳斯之殿》《秘密入侵》《黑暗王朝》和《围城》撰写了核心迷你剧，与他人合写了《复仇者大战 X 战警》。本迪斯对交叉事件也有间接的影响，有些事件他并未直接经手，但与他 2003 年的复仇者系列作品《复仇者解散》（Avengers Disassembled）相关联。漫威公司给本迪斯戴上"建筑师"的头衔，承认其在塑造系列主题方面所扮演的角色，甚至包括那些他没有写过的系列。发行《复仇者大战 X 战警》的时期，漫威将这一交叉事件描述为"建筑师"团队的共同心血，5 名"建筑师"都至少写了两期核心迷你剧，并在该系列的宣传资料中频繁出现。这些资料包括一系列为漫威电视制作的网络剧集，解释了交叉事件的起源以及每位作者对这些事件及其后续事件的期望。

《复仇者大战 X 战警》引出了"漫威重启"的一系列营销攻势，为了能够重新"首发"，一些连载被叫停。这和 20 世纪 90 年代的情况差不多，那时漫威停掉了几个连载，再包装成新系列发行，只是为了快速提升销量。这次停刊的漫画涉及如《X 战警》《复仇者》这样的核心漫画系列，还涉及这两部漫画中的一些角色，如美国队长、绿巨人、钢铁侠、雷神和金刚狼。其中一些新系列在《复仇者大战 X 战警》之后就推出了，但包括《无敌浩克》和《雷神索尔》在内的其他系列只是借助漫威品牌宣传活动来拉拉人气，充其量是让人们注意到分配来负责这些漫画系列的创意团队有所变化。《X 战警》系列和《复仇者》系列由特定的"建筑师"负责，希克曼负责指导《复仇者》漫画，本迪斯则开始撰写《X 战警》的核心系列。20 年前，为了追求利润，漫威不断扩张交叉事件，不断重启系列漫画，让读者心灰意冷。而如今，漫威的"建筑师"活动像是一把尚方宝剑，让其免受类似的指责；漫威将"建筑师"推到前面负责这些交叉事件，让人觉得这些事件不是因为营销需求而是因为叙事需要自然产生的。实际上，漫威的"建筑师"活动的目的就是让粉丝把关注点从公司的营销行为转到故事线上。

漫威的美学

漫威开始使用导演主创方式来营销的同时，其艺术风格也开始模仿好莱坞动作片的艺术手法，画面布局突出宽幅漫画格，常常一整个漫画框占据一个页面，而传

统的网格布局由多个独立的漫画格构成，既能呈现叙事信息，又能引导读者随画面按顺序阅读。新的布局方法被称为"宽屏"法，这是将其比作70毫米胶片或IMAX等电影格式。这种说法其实并不十分贴切。在电影领域，宽屏格式一般会扩大单帧的大小和屏幕，加长运行时间；而在漫画中，它只扩大了单个漫画框。其实，自阿隆索担任主编以来，漫威的漫画杂志变得越来越短，从22页缩减到了20页。不过，这种模式已成为漫威的卖点。自2010年以来，阿隆索一直致力于宣传宽屏版的迷你剧（"X时代"和无限交叉事件）以及正在发行的系列（《银河护卫队》和《冬日战士》）。可以肯定的是，漫威漫画数十年来一直在使用宽幅漫画格和占据整页的单个漫画格，科比的《神奇四侠》和《雷神》，或者迪特科在《奇异博士》中的作品就证明了这一点。然而，这类漫画格的构思并不像现在这样突出，而且无论如何，当时没有具体的术语来指代它们。

当宽屏格式与被称为"减压缩式"的叙事技巧配合使用时，个别情节点会有所减少，部分时间点会被拉长。安东尼·史密斯在漫画中将这种叙事风格称为"增量动作"。传统上，漫画书的页数是固定的，因此在经济价值方面，漫画书比放映时间较长的电影要高得多。减压式叙事摒弃了这种经济价值，从各种角度展示一个行动或使用多个漫画框来呈现单个动作的完成。例如，《复仇者联盟》（第1卷）第1期中，直升机降落的场景并未在一个漫画格中完成，而是通过两个基本没有文字的页面展示了这一幕，展示了直升机的进场、降落和着陆，然后是飞机上出现的人物。同样，在《惊世绝俗X战警》（第1卷，第14期）中，作者乔斯·韦登用一个页面上的五个宽屏漫画格（其中三格几乎完全相同）讲了一个关于金刚狼认可凯蒂·普赖德（Kitty Pryde）和钢力士（Colossus）恋爱关系的简短笑话。

漫威电影也影响了漫威的漫画美学。漫威从2013年开始将电影开场片头的模式融入其漫画书中，一改沿用几十年的标准做法——简单地将漫画的标题呈现在封面上，而改用一页甚至两页的篇幅来介绍标题和该期漫画的创作者。这种新形式的标题介绍有时会出现在漫画书的剧情回顾页面上，但一般都会单独占用一到两页篇幅。故事的标题和鸣谢都用与电影宣传海报相似的字体和格式来呈现。有个特别突出的例子，希克曼撰写的《新复仇者》（*The New Avengers*）（第3卷）的第1期中，标题介绍在该期末尾才出现，放在了一个特别扣人心弦的行动之后。这与前一年上映的漫威电影《复仇者联盟》的开场片头和第一次正式出现片名时的画面相似。其他的致谢页面通常占两个版面，包含了与电影宣传海报相同的设计元素。

除了对漫威漫画的叙事节奏和视觉呈现产生影响外，宽屏格式还进一步推进了

第 5 章
突破品牌 从"新漫威"到"漫威重启"！媒体融合时代的漫威漫画

出版商发展其平装漫画书市场的目标。奎萨达在担任编辑时认为，应该优先培育平装漫画书市场，而且他并不排斥让漫威漫画为此做出改变。刚接手漫威的时候，奎萨达和他的手下在漫威过去的故事线中寻找有没有哪些作品适合发行商业平装本，但最终却一无所获。他在接受百万富翁花花公子（Millionaire Playboy）网站采访时表示，"因为这些故事从未结束过"。20 世纪 60 年代，为了吸引报摊的顾客，斯坦·李开发了连续的故事线，每期的故事情节和人物都有关联，每期都扣人心弦。"我们现在的业务更多的是在漫画店直销。所以我们必须改变我们讲故事的方式。"奎萨达解释说，"我们必须创造一个故事，而这正是我们在故事演进方面正在做的⋯⋯你不能让人拿起一本平装本，读到最后一页又出现另一个悬念。这样的书不会让人满意。"故事线应该自成一体，分成 5~6 期演进，便可以很容易地把各期汇集成卷。宽屏布局和"解压缩式"情节设计的使用意味着将每页的漫画框减少，从而将故事先延展到所需的长度。

如约翰逊所言，漫威推出的合集漫画更容易进入主流零售书店，也能因此扩大读者群体。这种做法也使漫威更符合媒体集团对其原型故事的期望；也就是说，这样做可以让漫威的单个故事线通过不同的形式发行，以实现盈利。在积极开发合集漫画市场之前，漫威在初版漫画发行时，通常只能从一期漫画中获得一次利润；当时漫威的合集漫画发行频率不高，而且其中往往包含几年前，甚至几十年前漫画的重印本。自 20 世纪 80 年代以来，电影制片公司和电视网络公司以各种形式发行最新的和经典的电影与系列片，迎合了庞大的家庭视频市场，这些公司差不多也是在这一时期被国际集团收入麾下。这种发展可以被理解为基于媒体的"吝啬原则"的一部分：尽可能地广泛和重复使用电影和电视节目，从中榨取尽可能多的利润。漫威不仅通过发行平装版漫画实践了这一政策，而且开始围绕在其他行业看来只是二级市场的市场来组织故事的编写。在奎萨达的领导下，漫威开始发行最新故事线的合集，有时最后一期单行本面世后仅一个月，合集就发行了。精装版首先发行，几个月后又推出平装版。

合集漫画市场的预期进一步推动了漫威交叉事件的发展，也扩大了事件的范围。奎萨达自己也承认，交叉事件让读者和创作者都筋疲力尽，但交叉事件发生的频率，以及与之相关的漫画期数却都有所增加。虽然可能有人会说，这些交叉事件背后的故事保证了更多系列、更多期漫画的发行，但也不难看出，它们为合集市场创造了更多的产品。例如，复仇者联盟和 X 战警的对战不仅出现在《复仇者联盟大战 X 战警》12 期核心迷你剧中，而且还出现在其 6 期衍生迷你剧中。后者突出单个英雄在

战争中与对手的对抗，而这些战斗显然规模庞大，既无法在主要系列中呈现，也无法在 5 期特别的"前传"漫画和 51 期与漫威常规系列搭售的漫画中呈现。所有这些漫画几乎都在 11 套与"复仇者联盟大战 X 战警"事件相关的合集中以不同形式再版过。同样，漫威 2013 年的"无限"事件包括了 6 期迷你剧和 41 期与 7 套不同合集搭售的单行本。

宽屏式和"减压缩式"情节设计似乎已成为漫威风格中雷打不动的组成部分，这种情节设计促进了漫威合集漫画销量的增长。尽管导演主创论可能不像以前那么重要，但在撰写本文时，它的营销策略依然可圈可点。2014 年，"建筑师"们在公司营销方面的作用有所下降。该年年初，漫威推出了更多的新系列，并通过"全新漫威重启"（"All New Marvel NOW!"）的品牌活动重启漫威宇宙。这一活动依然以"最优秀的创作人，最好的角色"这种意在创作人比角色更重要的标语为帜，但对作者和画师的宣传已经不像"建筑师"时代的广告那样突出了。这些新系列都不是"建筑师"创作的。虽然有人称卡伦·本恩（Cullen Bunn）、凯莉·苏·德康尼克（Kelly Sue DeConnick）和里克·雷蒙德（Rick Remender）等作者是漫威"新建筑师"团体的备选成员，但漫威从未在新闻材料中承认过。然而，漫威确实在 2014 年 6 月宣布了一项新的"青年枪手"运动，就像之前的宣传活动一样，这次的活动涉及的画师也是已经在创作热门系列的画师们，包括尼克·布拉德肖（Nick Bradshaw）、萨拉·皮切利（Sara Pichelli）和瓦莱里奥·希蒂（Valerio Schiti）等。布拉德肖和皮切利曾创作《银河护卫队》，其电影改编版是漫威当年夏天的大制作。希蒂则是希克曼负责的《复仇者》系列的半固定铅笔稿画师。这些营销活动表明，观众可能会继续受漫威角色的吸引而走进电影院，而漫威也将继续大力宣传这些角色的创造者，以吸引读者购买漫画。

第 6 章
漫威和动态漫画的形式

达伦·韦肖勒(Darren Wershler)和卡莱尔沃·西内尔沃(Kalervo A. Sinervo)

漫画一直是一种"媒体"形式。也就是说，从迪克·希金斯（Dick Higgins）的经典定义来看，漫画是一种介乎于视觉艺术和文学之间的媒体。但是，当漫画与产生动态影像的媒体结合时会发生什么呢？道格拉斯·沃尔克（Douglas Wolk）做出了以下说明：

> 在讨论连环漫画的时候，最根深蒂固的错误就是完全把连环漫画看作是另一种媒体的案例，由此认为它们是特别怪异的、失败的。优秀的漫画有时被描述为"电影式"漫画（如果它们有某种宽广视野或者模仿了一类熟悉的电影）或"小说化"漫画（如果它们拥有敏锐观察才能看到的细节，或者是需要花很长的时间来阅读）。把这两个描述漫画的形容词当作是一种恭维，对漫画来说几乎是一种侮辱；若是把这些当作表扬，那就意味着漫画作为一种表现形式，渴望着（某种程度上并不成功）成为电影或小说。

引用到这里已经足够了。但是如果说漫画仅仅作为一种形式，本身并不追求什么的话，那么围绕漫画所形成的包括营销部门在内的群体，以及这些群体对于漫画的期望，就一定有所追求，而这些追求往往是由特定意识形态的目标激发的。沃尔克声称我们"差不多"知道漫画是什么就足够了。虽然这么做我们就不用去限定漫画要有哪些要素了，但为了继续研究我们喜欢的东西，进行批判性分析还是需要的，而这种"差不多就行了"的态度也会阻止我们进行批判性分析。而花点时间研究一下关于漫画形式的论述，看看人们对漫画形式提出了什么样的主张，并思考一下这些主张的动机是什么，是十分有必要的。

第 6 章
漫威和动态漫画的形式

本章介绍了漫威数字剧目中的一个主要组成部分：动态漫画的历史。过去的 20 年里，漫威反复推出各种新的动态漫画，频率相当惊人。每次推出漫画时，漫威都会大夸自己产品的创新性，到后来却不得不放弃并从头开始，几年后再推新品，再次宣称自己的产品是前所未有的。究竟什么使得动态漫画这一形式产生这种持续不断的波动？我们该如何追踪这种波动？漫威预想的动态漫画读者是哪一类人？传统漫画读者总会珍藏喜欢的纸质漫画，动态漫画是否也会得到这样的重视？动态漫画形式对广为人知的漫威宇宙内容有没有贡献，有什么贡献？

针对漫威在数字出版领域的各种冒险行为，大家都比较赞同的一点是，在网络数字文化中，漫画的发行量远比其统一性和持久性来得重要，因此，漫威以增加发行量的名义制作了一系列自相矛盾又没有连续性的数字漫画。数字技术也改变了平面漫画的表现形式，而对那些构成漫威品牌的角色来说，伴随着数字内容产生的新的商业模式，也让他们的历史和连续性发生了改变。数字媒体用于传播信息的时候可谓毫无底线，但当它被用于储存、归档和保存信息时，却达不到想要的目的，结果往往差强人意。

只要写作和出版变得工业化，流通受到重视就是自然而然的事情了，但这是以牺牲持续期为代价的。1942 年，约瑟夫·熊彼特（Joseph Schumpeter）发明了"创造性破坏"一词来描述"资本主义的基本事实"：在创造新的资本主义形式的过程中，其经济结构从未停止从内部自我毁灭。这与大多数公司的精神是完全相悖的，更何况当代公司需要仔细记录其所做的一切。

超级英雄漫画作为一种漫画体裁的产生，似乎存在许多与众不同的特点，它强调顺应趋势、除旧革新。在《21 世纪的巴洛克变种人？通过超级英雄重新思考漫画体裁》（Baroque Mutants in the 21st Century? Rethinking Genre Through the Superhero）一文中，萨奇·沃尔顿（Saige Walton）提出一种"巴洛克式"的超级英雄体裁。对于沃尔顿来说，超级英雄是"有史以来分散在各种媒体中的移动符号"。从这个角度来看，超级英雄体裁中的个体文本作为巨大的跨媒体网络的组成部分，其中的变化不单单是"没有连续性的进化"。沃尔顿认为，在这些跨媒体网络中至关重要的是，"在通过对超级英雄的短期集中曝光，以及超级英雄的电影化和数字化来吸引人们关注媒体重塑的同时，与漫威漫画的过去保持联系，以达到技术层面的革新"。按照这种逻辑，如果有一个"打造漫威"的特定配方，只要它能与之前的故事有联系，就不必考虑是否一定要顺着原来的故事延续下去，而是需要努力让漫威的超级英雄故事在任何新兴媒体形态中扩散开来。此外，沃尔顿说："对于一个给定的超级英雄文本

来说，我们同样应该寻找它在其中一种新兴媒体形式中表现方式的诉求点，尽管这些超级英雄文本对漫威的图库、角色和叙述手法有所依赖，并仍然坚持认为自己处于优先地位"。换句话说，这些文本对它们具有的价值非常自信，这恰恰体现了新形式中超级英雄形象的新颖性。在漫威的超级英雄系列媒体中，无论是超级英雄的固有思想，还是常规的持续不断的波动，在形式和内容上都呈现出一种张力。

问题是我们该如何开始思考动态漫画，又该从哪里开始？漫画给我们的感觉一直是一种存储介质，但数字漫画的到来改变了这一看法。正如维兰·傅拉瑟（Vilem Flusser）在他关于报纸（平面漫画的"故乡"）的文章中指出的那样，数字媒体改变了印刷业诞生的文化背景，并将它重新定义为完全相反的内容："与大理石或金属相比，纸张留下的记忆是短暂的，但在电磁媒体的大背景下，纸张留下的记忆反而变得持久起来，直到磁带和唱片取代它的角色。"傅拉瑟认为，比起它的兄弟数字漫画，平面漫画似乎可靠得多，但这只是表象。在平面漫画存在的大部分时间内，因为文化地位的低下，导致它的生产价值也一直较低。即便是在20世纪80年代后期，变体封面和图文格式的商业版本漫画广为流行的时候，连环漫画看上去也还是更受收藏家而非分销商或普通读者的追捧与青睐。尽管当代漫画的印刷质量明显优于20世纪70年代及更早时期的漫画，但如今大多数的主流月刊漫画仍以相对低廉的价格大量生产，这导致官方的漫画档案，尤其是公共漫画档案极为稀少。因此，对数字漫画历史感兴趣的学者和历史学家如果想重建漫威历史，就面临着艰巨的索证工作。

索证工作目前正在进行中，其中的一个关键组成部分是对数字漫画中各种形态模式的开发。在《新闻的形式》（*The form of News*）一书中，凯文·G.巴恩赫斯特（Kevin G. Barnhurst）和约翰·内罗内（John Nerone）对"形式"一词的意思做出了以下解释：

> 所谓形式，从报纸角度讲是指长久以来存在的结构。报纸形式包括传统上的布局、设计和排版，也包括插图的习惯性用法、报告文学的体裁和版面划分的设计。形式就是报纸为呈现新闻所做的一切。
>
> 任何媒体形式都包括了媒体本身的理论模式或标准模式。换句话说，媒体形式就是媒体自己的发展目标和行为方针。报纸的版面、结构和版式就体现了这一点。

这显然是从意识形态和后阿尔都塞主义（post-Althusserian）的角度做出的定义：形式是媒体期望的，而不是它实际的样子。换句话说，形态选择远非客观，因为它

第6章
漫威和动态漫画的形式

们的工作总是基于某种意识形态。对媒体形式的任何解释都必须考虑到其意识形态方面的因素才能成立。

巴恩赫斯特和内罗内详述了他们的分析框架，他们提出：任何媒体在其历史背景下，都可以整合它们的形式，从而形成一系列不同的形态。每一种形态都将报纸的制作方法与具有"更广泛的文化结构"（意识形态成分）的"外观"相结合。有些时候，巴恩赫斯特和内罗内也用"版式"一词代替"外观"，作为参考术语。"版式"一词和"外观"相比，有几个优势。近期有影响的作品包括乔纳森·斯特恩（Jonathan Sterne）的文章《MP3：版式的意义》（*The MP3: The Meaning of a Format*）、丽莎·吉特尔曼（Lisa Gitelman）的著作《纸质知识》（*Paper Knowledge*）和约翰·吉里（John Guillory）的文章《备忘录》（*The Memo*），它们将传播学与媒体研究的传统分析点从大量媒体作品中提炼出来，再将其延伸到对版式和体裁的更细致的研究中去。对于斯特恩来说，就像巴恩赫斯特和内罗内一样，版式的概念总是包括社会背景：数字版式是一种"社会和物质关系的结晶"，它既包括一套技术规范，又包括人们使用这些规范的各种已授权和未经授权的方式。甚至连体裁都逃不掉与社会的联系。吉特尔曼（Gitelman）没有把体裁看作社会规约或文学属性的集合，而是把体裁描述为一种动态的、在历史上和文化上特定的"认同模式"，它的形成是社会实践的结果，代表了对社会的认同和表达。在《漫画 VS 艺术》（*Comics Versus Art*）一书中，拜尔特·贝蒂（Bart Beaty）认为，漫画应该被概念化为"特定社会领域的产物，而不是一套形式化的策略"。在巴恩赫斯特和内罗内的构想中，以及斯特恩和吉特尔曼最近的补充作品中，形态，即媒体、版式和体裁的三位一体，从一开始就包含了社会领域的概念。

区分这些术语是很有必要的，体裁、版式和媒体这三个术语很容易相互重叠。说起"漫画"，大多数人想当然地认为是"超级英雄漫画"，因为我们习惯于把漫画版式错认为是漫画的体裁。但即便是被深深打上了超级英雄烙印的漫威，出版的数码产品也会有一些意外之喜，比如对简·奥斯汀（Jane Austen）小说的成功改编，包括南锡·巴特勒（Nancy Butler）和雨果·彼得勒斯（Hugo Petrus）的改编（《傲慢与偏见》），桑尼·刘（Sonny Liew）的改编（《理智与情感》），以及珍妮特·利（Janet Lee）的改编（《爱玛》）。即使"漫画"仅指平面漫画，也存在各种各样的版式，有些是标准化的（连环画、漫画书，具有收藏价值的商业版本等），虽然有些比较另类（超大或超小规格的书籍、散装书籍、非纸质漫画、装置化或立体化的漫画）。问题是，漫画形式的历史，特别是数字形式的历史是很混乱的。

漫威传奇
——漫威宇宙与商业帝国崛起

漫威热衷于打造自己的品牌。尽管这看起来有些奇怪，但这一切都源于其支离破碎的历史档案。哈洛德·英尼斯（Harold Innis）是传播学研究的奠基人之一，他阐述了一种了解媒体和影响力的方法，该方法基于时间和空间这两种力量的比例，因为这两种力量总是处于拉锯状态。英尼斯认为，在一种特定的文化中，关注其中一种力量就必然会分散对另一种力量的关注。这就是英尼斯所谓的"媒体偏好"；这不是缺乏客观性的"偏好"，其性质就像木头或布也会有侧重一样。在英尼斯看来，在特定时间和地点，特定文化总是有一定的特性，顺应这种特性会让工作很顺利，反之则会寸步难行。数字媒体存在空间上的偏重，它们的流通性优于存储性，这种流通性往往是建立和维护媒体帝国非常必要的。与磁盘或网络上各种形式的数字媒体相反，当代移动数字媒体格式就像是一个有围墙的花园，通过廉价的访问和转化方法，它们可以维持对原型故事的集中控制、迅速扩展，并保持一致性。通过空间传播信息的成本是随着时间的推移来增加的。

漫威的各种数字分销策略有时候是相互矛盾的，但它们很少会遵循单一的轨迹，而且很明显在很多情况下，它们并没有"创新"。尽管（在商业和美学方面）屡屡失败，但漫威还是在不断地使用旧的策略。相较而言，新形式并不一定比旧形式更适应文化背景，也不一定更符合审美，但这也并不绝对，因为新形式往往会完全取代以前的形式，使人无从比较。因此，研究漫威电子媒体形式历史唯一可行的方法，就是从那些琐碎的、废弃的内容着手。对于媒体历史来说，这不算是新问题；从瓦尔特·本雅明（Walter Benjamin）到埃尔基·胡赫塔莫（Erkki Huhtamo）、尤西·帕里卡（Jussi Parikka）和布鲁诺·拉图（Bruno Latour），对媒体历史的调查往往始于竹钉木屑。这种方法除了特别务实之外，还有一个优势，就是不会让人觉得走向未来的一系列成功都是由于技术变革。拉图阐述了这种调查是如何进行的，指出对原始资料的构建和破坏，使调查过程变得公开。漫威早期在数字分销策略上的冒险导致许多实验流产，作品被随意废弃。在推出新作品时，漫威会着重宣传它的特色和潜力，以吸引新的读者，或是为忠实的读者提供一种体验他们喜爱的漫画的新方式。漫威公司一直都很重视特定的作品、版式或策略。

可以从三种不同形态来思考漫威在数字漫画中的尝试：互动漫画、数字化连环漫画和增刊漫画[一]。每一种形态都包括（或曾经包括）几种不同的形式，每一种形态

[一] 本章并未涉及数字制作技术在平面漫画中的应用，这个主题足以涵盖许多其他论文，包括数码字体的使用、着色、绘图板和图像处理软件（Photoshop）对插图风格、数字布局和印前方法的影响，华伦·艾利斯等作家的"宽银幕审美观"及其对构图和叙事的影响等。

第6章
漫威和动态漫画的形式

都有其相应的含义,来解释数字漫画应该是什么。正如贝蒂所主张的那样,试图从这些形态中归结出一种本质是毫无意义的。然而,思考一下每个人想象中的社会领域本身要解决的问题,也许可以让我们获取一些有用信息,使我们了解这些形式为漫威做了些什么。

如《重塑漫画》(*Reinventing Comics*)中所提到的那样,这可能是因为在当代环境下,大多数媒体视窗都充满了动态图像。这是我们在研究工作中遇到的关于意识形态的第一个例子:数字化媒体的出现给我们带来一种期望,会让我们觉得它们展现的就应该是动态图像。麦克劳德认为,数字漫画提供了"使我们的感知多样化"的可能性,但只有当数字漫画的制作者不认为动态漫画是最有趣的或者是唯一的选择时,这种可能性才会出现。

1996年,在互联网普及的初期,漫威开始为美国在线(AOL)系统制作定制内容,从而开始了其数字化的努力。数码漫画(Cybercomics)是介于漫画和动画之间的一种混合型的"微互动"形态,由宏媒体公司(Macromedia)(现在的Adobe)的多媒体应用软件(Director)制作,这是一款以复杂且高难度闻名的多媒体创作工具,比起网页,它更适合制作只读光盘,数码漫画可能是第一款完全数字化的漫威产品。与大多数新兴技术一样,数码漫画刚诞生时是笨拙的,无人问津,而且与当时仍是漫威媒体帝国支柱技术的平面漫画格格不入。美国在线的用户可以免费使用赛博漫画,作为其订购套餐的一部分。自1997年开始,在漫威地带(Marvel Zone)网站上可以阅读数码漫画,只需要免费注册即可访问该网站。1999年,下一个星球(Next Planet Over)网站重新发布了十几个之前发布过的数码漫画。

在撰写本文时,数码漫画作家奇切斯特(D. G. Chichester)仍在其个人网站上保留了自己的一些作品,但这正是数码漫画历史索证的起点。毫无疑问,自从美国在线和第一代网络图形浏览器问世以来,这些作品的界面已经发生了很大的变化,但由于在当代阅读器与美国在线中找回的文件之间已经经历了很多更新,而且完全无法检查现有版本与早期版本之间的差异,因此很难判断界面发生了多大变化。事实上,以被阿伦·刘(Alan Liu)称为"话语网络2000"的文本环境为例,索证工作所面临的严峻现实是,每位读者看到的数码漫画可能都是不同的。这是由于用户硬件的显示分辨率和色域存在很大差异,或是操作系统和常规的浏览器显示方式(发送、前进和暂停按钮、图像灯箱效果等)已经发生了变化,或是漫画中增加了字幕卡和菜单,抑或是数码漫画的目录框架在网页内显示,而不是显示在美国在线页面

漫威传奇
——漫威宇宙与商业帝国崛起

中等原因。奇切斯特指出，他之所以将数码漫画转化成目前的形式，是因为最初支持它们的多媒体应用软件 Director 的插件程序很久以后才能在带有英特尔处理器的苹果电脑上使用（2005 年才首次发布这一更新）。然而，十几年的在线时间是很长的，而奇切斯特自己的网站也受到了数码形式衰落的影响。虽然它为访问者提供了两个版本的网络漫画："逐格画面"和"视频"［采用"flash 视频"（flv）视频格式 ⊖，嵌入带有 JW 播放器的页面，一个多格式视频播放器］，链接到后者会返回 404"文件未找到"错误。

截至本书撰写之时，"逐格画面"选项内的内容仍然有效，而且和 20 世纪 70 年代末和 80 年代初漫威平面漫画中的内容很类似。奇切斯特的网站上的网络漫画包括《蜘蛛侠》（"喷砂"）、《美国队长和钢铁侠》（"入侵力量"）、《X 战警》（"扭曲的历史"）、《神盾局特工尼克·弗瑞》（"丛林战争"）、《夜魔侠》（"护身符"）和《刀锋战士》（现在被称为与第一部《刀锋战士》电影的跨媒体合作的早期例子）。数码漫画是数字形式的漫画，尽管采用了麦克卢恩（McLuhanesque）式的风格，浏览器灯箱内的大型语音气泡使数码漫画有了平面漫画的质感。语音气泡内部是一个矩形框架，充当数码漫画的漫画书页面。（在《刀锋战士》的数码漫画中，从这些面板的先前在线位置来看，残留的无功能性文本会在最后一个框架的底部显示消息"下一页加载"。）在框架页的底部有一条很窄的灰色细条，它表示左上角序列中的框架编号；在奇切斯特提供的示例中，每部分数码漫画一般为 8 页。当鼠标悬停在数码漫画页面上时，会出现一个弹出式导航面板（从左到右），包括整个数码漫画部分的缩略图视图，以及"后退"箭头、自动播放箭头和"向前"箭头。单击"向前"箭头会改变当前面板中的状态（例如语音气泡的改变，或者不同图形或音频元素的淡入，就像在扭曲的历史第 6 页的第二个面板中，X 教授想到万磁王、肉球、金刚狼和暴风女，每一个都在背景中隐约可见）或前进到框架中的下一个面板（一些面板最初被黑色覆盖，但勉强可见；一些显示在黑色背景上）。在框架页的右下角是一个圆形饼状图，指示每个框架页的状态序列的进度。一些数码漫画还装有响应式音轨。

数码漫画似乎并不是任何安排有序的数字战略的一部分，也没有特定的盈利模式。在简短的说明文本"关于数码漫画"中，奇切斯特淡化了自己的角色，强调了数码漫画的短暂性："虽然这些不是'真实'漫画，但作品非常棒，我对比较出色的

⊖ 这是一个合乎逻辑的选择，因为宏媒体公司（Macromedia）从其原始制造商处购买了闪存（flash），并将其开发为 Director 的输出设备。

第 6 章
漫威和动态漫画的形式

故事情节很满意。这些作品大都是短篇，宣传有限。从那以后，这些作品在我的各种硬盘驱动器上占据了一个特定的位置。为了防止意外的损毁，我会将自己的所有作品存在硬盘驱动器里，以后分享给任何想看的人。"漫威在 2000 年年初即停止了数码漫画的制作，尽管这种形式与后来的动态漫画和引导视图技术有着很多相似之处。

漫威停止数码漫画制作的同时，通过创建漫威达特漫画（dot.com）扩大了其数字业务。达特漫画是基于闪客技术的动态漫画，其功能与数码漫画非常相似，这表明，在"创意之屋"关于数码漫画的概念中，微互动形式仍然占主导地位。目前仍能找到的达特漫画为数不多，只能通过漫威自己的一个域名（http://dotComics.marvel.com，已停用）获得，但第一代达特漫画的读者也可以通过数字视频光盘播放机（DVD-ROM）访问它们，或者将它们下载到硬盘上，通过一个名为"漫威达特漫画播放器"（the Marvel dotComics Player）的软件播放，这个软件花点心思仍然可以在网络上找到。三部独家的达特漫画还与萨姆·莱米的《蜘蛛侠2》（2004）双碟特别版的数字化视频光盘（DVD）捆绑在一起，可以说，作为跨媒体营销组合的一部分，动态漫画这个概念正受到越来越多的关注。

与数码漫画一样，达特的读者通过单击面板来显示文字气泡以及框架与框架之间的过渡，偶尔还会添加一些电影效果，就像给醒目页面或动作场景添加一个摇摄动作。然而，在许多方面，达特漫画的互动性不如它们的前辈数码漫画。达特漫画没有声音，而且它们的缩略图展示的是一整页原始平面漫画，没有文字气泡，也不像数码漫画那样拥有数字框架的独立动画状态。对于愿意眯着眼睛看屏幕的读者来说，这种版式确实提供了一个难得的机会，可以在图像不被任何文字气泡或文本框覆盖的情况下观看漫画页面的完整作品。但与此同时，画面的技术质量较低，达特漫画面板过渡和视觉效果的动画效果不甚理想，当读者试图翻页时，会导致显示错误，有时还会使分辨率变低。

单击面板来激活动态漫画，只不过是动态漫画用来吸引观众参与的最浅显的方式。跨媒体是一种创意模式的同时，至少也是一种商业模式（如果不属于其他更多模式的话）。动态漫画是跨媒体组合中极具吸引力的组成部分，因为它们相对便宜，而且容易根据现有的内容生成，还保留了新颖性，因此我们应该期待，在未来几年中看到更多动态漫画与漫威项目和重要电影发行的合作。此外，对于跨媒体出现的环境，动态漫画高度认同亨利·詹金斯（Henry Jenkins）提出的四种"参与文化形式"：紧密联系、表达、协作解决问题和流通。粉丝自制动画、专业动画和动作漫画

都会在网上流传，粉丝们热情地组织、整理、描述和讨论，他们往往会在这些活动中投入大量的时间。粉丝的协力合作一定程度上保护了那些即使是出版商也不感兴趣的作品；此外，他们的在线作品也是帮助学术史加以完善的一个重要因素。

随着达特漫画的出现，漫威也开始发展数字化商业模式，有些内容来自往期刊物，有些来自最新发行的内容。对于达特漫画来说，在这两种情况下它们都不用从零开始制作原创内容，这是它们与前辈数码漫画的另一个重要区别。漫威以类似于20世纪90年代早期共享软件模式的方式将达特漫画货币化，在这种模式下，视频游戏的最初几个级别可以作为演示免费提供给玩家，之后玩家想要继续他们已经开始喜欢的游戏，就必须购买完整版。而个别在网站上架和下架的达特漫画是印刷出版作品的补充。比如《终极蜘蛛侠》，一个新系列的前几期会在达特漫画里出现，但无法阅读最新一期的内容。此外，如果出版商在漫画合集中重印故事情节，整个在线作品将停滞一段时间。这种做法是典型的"线上到线下"营销模式，在21世纪之初，多种平面媒体的出版商都在尝试：如果读者想继续阅读，就必须出去购买平面漫画（或点击达特漫画网站的链接在线订购）。

2003年，漫威开始制作数码漫画后不久，又通过与总部位于佛罗里达州的数字娱乐公司英泰克互动（Intec Interactive）（现在是一家视频游戏配件制造商）签订授权协议，创立了另一种动态漫画形式——数字漫画书（DCBs）。数字漫画书采用数字化视频光盘（DVD）格式，使用一种叫作变色龙（Chameleon）的跨平台（DVD、Xbox、Playstation 2、Mac PC）软件查看器，并带有自己的数字版权管理（DRM）系统，用来显示经典漫威标题的"数字增强"版本。根据当时的描述，这里的"数字增强"包括"专业配音、原创音乐、惊艳的效果和高端的音效设计""同时，大量的其他材料也被打包进来，如预告片、人物传记、原始草图、关于漫画制作的纪录片，以及彩蛋章节（包括主要人物的首次经典出场）。"每张DVD里的内容都超过100分钟。虽然从名字上来看，数字漫画书与连环漫画书关系最为密切，但英泰克自己的新闻稿一再使用电影语言来描述他们："DVD上的一种新的数字格式，以电影风格重述了这些英雄的一些不朽故事。""他们就像迷你电影。""因为他们更像一部电影，而不是一本漫画书，所以每个故事都会让人身临其境，感到不可思议，即使对于那些在生活中从未打开过漫画书的人来说也是如此。"这种跨媒体漫画之所以再三被定位为电影，与最后的引文有很大关系。

正是那些从未在日常生活中打开过漫画书的人，才是数字漫画书的目标人群。到2003年，超级英雄大片的市场主导地位正在上升，销售数字漫画的计划也随之展

第6章
漫威和动态漫画的形式

开。英泰克互动计划销售数字漫画书的地方不是漫画书商店,而是诸如"玩具反斗城、游戏商店、黑斯廷斯酒店、娱乐零售商山姆·古迪、阳光海岸和其他视频/ DVD 零售商店"这样的普通零售商、游戏商店和视频媒体零售商。考虑到数字漫画书所包含内容的数量,它们的建议零售价很便宜,每部仅售 9.99 美元。然而,数字漫画书也遇到了它的前辈们所遭遇的经历,还受到了目标人群的冷遇。今天,在 YouTube 上搜索"Intec Read alog"(英泰克有声漫画)这个字符串,可以发现这些数字漫画书的一些内容,这些内容在对话和配音方面更接近 1963 年的《蜘蛛侠》动画系列,而不是萨姆·莱米的版本。

2009 年,漫威又一次进军动态漫画,这一次它打着漫威骑士动画的旗号。这一点也不奇怪。第一部标题为《女蜘蛛侠:神盾局特工》的作品完全无视数码漫画和达特漫画,声称"这是原创的漫威动态漫画第一次可供粉丝下载和拥有"!漫威没有使用自己的软件发布,而是选择通过苹果的数字媒体播放应用程序(iTunes)发布漫画,iTunes 拥有对该漫画的专属权。漫画剧集每两周发行一次,为了吸引读者,该系列的第一集最初定价为 0.99 美元,两周之后上升到每集 1.99 美元,而随后的所有剧集的价格将保持不变。(漫威随后在出售静态数字漫画时,将在其初始应用程序的购买系统中使用相同的定价方案。)漫威还煞费苦心地强调,这些新的动态漫画"忠实于逐格平面漫画的传统",它们使用平面漫画中的原创艺术内容,而平面漫画领域的作家和艺术家则获得了充分的好评。然而,原创艺术内容的使用需要在某些地方做出妥协:动画和配音几乎和漫威早期的动态漫画一样呆板,它们依赖于让静态人物在背景上滑过、嘴巴和其他面部部位只能做微小动作、淡入淡出等。该系列的第二部作品是对华伦·艾利斯(Warren Ellis)和阿迪·格拉诺夫(Adi Granov)著名的《钢铁侠:终极改造》的改编,漫威主编乔·奎萨达夸张地说道:"正如《钢铁侠:终极改造》漫画书永远改变了我们对钢铁侠的看法一样,动态漫画改编代表了媒体的下一次演变。"终极改造》除了在 iTunes 上发行外,漫威还将其扩展到了 Zune 和 Xbox 网络。漫威还与再版专家"呼喊!工厂"公司(Shout! Factory)签订了一个许可协议,继续发行这些作品的 DVD 和蓝光版本。有趣的是,"呼喊!工厂"称这些作品为"电影",是"一种奇妙的混合",漫画的"故事线仍然忠于传统的逐格平面漫画,将巧妙的故事情节、开创性的画面和令人难以置信的动作结合在一起"。由此可见,营销逻辑胜过形式创新。

2012 年 3 月,出版商宣布开发"漫威无限",这是对动态漫画的又一次尝试,其功能类似于现代化的数码漫画。在官方的新闻发布会上,漫威再次宣布他们正在进

行的数字漫画实验革新是前所未有的。他们吹嘘这种最新版本的跨媒体漫画形式既新奇又具有忠诚度,"这是漫画讲故事的一种新技术,专为数字世界而设计,但它以一种非常优雅的方式设法保持了使漫画成为'漫画'的纯粹性"。说这句话的人不是别人,正是漫威的首席创意官乔·奎萨达。短短三句话,奎萨达三次重申了这种形式的兼顾做法,这其实含蓄地否定了漫威以前在这方面的努力。新闻稿还引用了作家马克·韦德(Mark Waid)的话:"我们所做的不是廉价劣质的动画,也不是简单地将纸页转录到屏幕上。"

这篇新闻稿真正的新意在于,它相当详细地陈述了动态漫画的形式化最终可能会对漫画体裁产生怎样的影响,特别细述了作者和艺术家在叙事技巧方面所做的决定。韦德还描述了他与插图画家斯图尔特·伊蒙尼(Stuart Immonen)在第一部《复仇者大战 X 战警第 1 期:无限》中的合作。"漫威无限"的第一部作品中这样说道:"这肯定比普通 10 页的故事要耗费更多的劳动力。""更多"指的是诸如"如果我们尝试了这种机架调焦效果"或者"如果这个画面框架跨多个屏幕会怎么样"之类的努力,这样做"耗费虽多,但是收获满满",并且"我们不再受限于页面了"。虽然动态漫画像普通漫画一样仍然受到平板电脑屏幕大小的限制,但能在屏幕上做的事情要多得多。你的故事会在屏幕上以不可思议的方式呈现出来,而一般漫画是根本做不到这一点的。

在宣布"漫威无限"计划的同时,出版商推出了一个补充项目,即通过专门的软件工具——带有增强现实技术(AR)的智能手机应用程序,将动作和元数据添加到其平面漫画中。漫威 AR 于 2012 年推出了一款免费应用程序,用于苹果操作系统(iOS)和安卓(Android)系统设备(哈钦斯)。某些平面漫画,如华伦·艾利斯(Warren Ellis)、迈克·麦克恩(Mike McKone)和杰森·基思(Jason Keith)创作的《复仇者联盟:无限战争》(值得注意的是,作为漫威的首部原创漫画小说,它改编自好莱坞电影,因而故事并不需要考虑漫威的统一性),它们的封面和某些页面会带有相关图标。当读者将手机或平板电脑的摄像头放在有标记的页面上时,应用程序会扫描整个页面,就像扫描二维码一样,然后启动一个简短的视频或音频片段,"丰富"页面内容。这些片段包括带有自适应音轨,具有声音、对话的完整动画系列;从铅笔稿图纸过渡到全彩色成品的动画绘制过程;还有作者或画师走过屏幕,对漫画制作做出评论。

AR 功能对漫画阅读体验的改变不仅体现在表面功夫上。例如,当使用应用程序时,读者的阅读方式不能像阅读平面漫画那样,而要使移动设备和漫画保持适当的

第6章
漫威和动态漫画的形式

距离或者高于漫画。通过这种方式，现在就算是连环画也可以通过数字媒体和网络访问的方式阅读（因为 AR 应用程序必须在能连接到互联网的运行中的电话上才能正常工作）。AR 还会给正在阅读的漫画叠加短暂的额外时间维度；就像漫威数字漫画的智能面板系统一样，AR 改变了阅读漫画的体验，从解读固定图像转变为解读动态图像，并且经常将漫画阅读从无声活动转变为有声活动。最后，人们期望漫画是实物的、方便携带的，但 AR 技术却逆其道而行之。虽然从书面到手机或平板电脑屏幕，人们阅读漫画的平台不断升级，意味着读者可以使用更小更轻的设备阅读漫画（毕竟，口袋大小的 iPhone 手机可以保存数千部漫画），而将 AR 应用程序与平面漫画结合使用，远比捧着平面漫画或眯着眼睛看智能手机屏幕麻烦得多。当然，该应用程序也并未在便携性方面进行优化，也许正是这个原因，最近漫威 AR 的一些内容开始陆续迁移到漫威数字漫画网站上，出现在使用订阅服务的漫画中。这一举措表明，用 AR 设备看平面漫画也只是一个过渡阶段，为了给消费者提供更好的阅读体验，将所有内容合并到一台数字设备上才是发展趋势。而且，考虑到公司更新用户技术的速度，在 5 年内想让人们任意访问《无尽的战争》（*Endless Wartime*）等书中的任何 AR 内容，基本上是不可能的（除非有人撷取影像，并上传到 YouTube 或其他视频中心）。

此时，随着出版商的跨媒体策略开始结出硕果，漫威数字策略的叙事也变得越来越复杂。漫威的数字产品很难追踪，这不仅是因为该公司并没有保存多少可公开访问的有序记录，还因为数字产品进化和变异的速度很快。界面更新频率极高，且往往毫无预兆；其他产品提供的功能时有时无；它还经常与漫威这个跨媒体帝国旗下的其他成功的分支合作。现在的产品背景比以往任何时候都更难跟踪，并且没有产品编目能让用户调整自己的阅读感受。目前的状况与 GIT 公司（Global InfoTech Company，高伟达软件股份有限公司）发布的漫威 DVD 档案相去甚远，在这张号称漫威平面漫画全记录的 DVD 中，读者甚至可以看到早期出版的漫画中的广告、读者来信和编者按语等周边内容。现在，即使通过同一数字渠道两次访问同一漫画，阅读环境也会截然不同，作为基于云计算状态下的作品的一部分，边栏广告、菜单和界面工具等会不断更新。界面改变带来完全不同的美学观感，不断出现和消失的功能，这些都可能会让明天阅读漫威数字漫画所得到的体验与今天完全不同。你在今天阅读的一部漫画，明天可能就会添加或删除一段配乐。而对于那些试图跟踪和描述这些作品的学者们来说，这些多方面的困难很难解决。

贯穿这整个碎片化叙事的潜在文本深深植根于话语控制框架中。这样的话语贯

漫威传奇
——漫威宇宙与商业帝国崛起

穿这些作品,当用户挑战这些话语控制的边界时,框架变得非常明显。在跨媒体环境中,漫画书扫描仪("盗版者")和读者都觉得对产品有"共享所有权",这可能导致漫威转向使用数字版权管理(DRM)工具的云端媒体库。在只支持在线阅读、DRM 锁定的漫画中,漫威关于访问和控制方面的策略是显而易见的,通过增强现实应用程序获得的内容虽然可以复制,但要比仅仅提取图像文件要难得多,盗版也要困难多了。对于读者来说,通过漫威官方自营服务阅读漫画,比通过独立软件阅读 CBR 或 CBZ 格式的扫描平面漫画体验更佳,但这只是短期内的现象。此外,鉴于动态漫画已经经历了多次迭代,漫威甚至拒绝承认它们的存在,也拒绝承认家用电脑和移动平台中新的硬件和软件趋势是缺乏反向兼容性的,那些想要长期观看所购数字漫画的读者们,购买时应该三思。

这些趋势表明,漫威注重于市场扩张和控制,而不是粉丝价值或粉丝群体。漫画书店长期以来一直是基于粉丝的地方商业中心,是连环漫画杂志读者休闲互动的地方;而年度大会是更正式、更壮观的粉丝互动聚集活动(角色扮演、大礼包派送等),粉丝和创作者也能齐聚一堂进行互动。通过在线销售 DVD 以及电影和音乐,漫威正试图开拓新的市场,却忽视了那些维持其业务的老牌读者,漫画书店上架产品的品类太少,因为无法在当地社区买到,想要购买 DVD 的粉丝通常只能在漫画书店以外的地方购买。这样的事态发展可能并不是漫威想要的,但与漫威许可证持有者建立的销售循环网络关系密切。不管怎样,漫威对地方漫画书店的忽视,反映出漫威将市场扩张置于粉丝价值之上。随着出版商对数字产品日益关注,首当其冲的会是漫威围绕漫画书店形成的地方读者群的逐渐流失,失去连环漫画杂志收藏者的追捧。

达林·巴尼(Darin Barney)在他关于计算机网络的文章中声称,现代社会中可广泛传播媒体的失衡(以数字技术为代表)削弱了我们的文化共享意识。他认为数字网络的存储和检索能力降低了通信信息的保存价值,强调文化传播的速度优先于其统一性。在巴尼看来,传统和共享价值观正面临当今数字时代的重压,它否定了集体的、共有的记忆,取而代之的是个体之间的自由交流。本书顺应了漫威从产品(自有移动媒体)向服务(基于订阅的网络媒体)的转变。漫威公司缺乏系统的、可公开查阅的自身战略相关文件,这进一步论证了巴尼的观点,即它造成了历史信息的缺失。但是,如果漫威不再提供服务、更改数据界面或停止提供给定的特殊功能,就会造成历史信息和文档的更大的损失。

一位购买漫威纸质漫画的读者,只要纸质漫画还在,或是他知道在哪能找到这

第 6 章
漫威和动态漫画的形式

部漫画，他就能一直阅读这部漫画的内容。而以数字方式购买同样漫画的读者，只要漫威一直维护服务器、内容和记录，读者也能一直拥有这部漫画。购买特定的数字产品的客户可以获得数字拷贝，但是它们有截止日期，超过该日期后就会失效。由于漫威当代数字产品的云特性，只有通过经批准的漫威门户网站和应用程序才能访问，读者对其购买产品的"所有权"取决于漫威是否能保持成功（或者至少是一直存在）。对诸如 AR 功能和自适应音轨等额外内容的所有权甚至更短暂，因为还没有什么方法能把这些内容下载到本地。也许最终，漫威会以一种不同于"漫威无限"的方式将这些功能货币化（也许就像人们买一张标准 DVD 或一张加载了特殊功能的特别版那样）。在此之前，实际上不可能用任何一种固定方式跟踪或捕捉这些数字对象。目标不仅在移动，而且其版本出奇相似、难以区分，在不断变化、分化和更新，较新的版本显然对自己的上一版本毫不知情。

从赛博漫画到无限漫画和 AR，漫威推出的这几代动态漫画都基于相同的基本概念——让静态的漫画页面动起来。每隔几年，漫威就会改造和重新推出跨媒体的动态漫画，这表明这种形式的意识形态是按照人们熟悉的创造性破坏的逻辑运作的。特殊功能和纯数字内容的各种组合，访问此类内容的不断变化的界面，以及不断提出的夸张的创新要求，都充分证明了这一论点。一个基于空间、网络化、数字化环境的循环方式和商业模式有利于无休止地变更内容，却不利于将内容存留给后代。在这种环境中，保持盈利的唯一方法是保持分销方法的领先优势，尝试保持跨设备和版式的兼容性，同时内容要能重新混合，不管它们能否保留。页面关闭后，广告可以替换，服务条款可以更新，编辑内容可以重写，内容也可以锁定，但不该将重点放在内容的保存上，因为漫威如今的业务重点并不在能长久保存内容的媒体。

这种对发行量的过分关注，对漫画形式的发展是不利的。当品牌为王时，形式创新会压缩到最低限度。在创作者看来，痴迷于漫画的动态化是很奇怪的，因为这只是漫画数字化的一种可能。斯科特·麦克劳德在《重塑漫画》中提出的一系列可能性，可能仍然只能是个无法成真的梦，就如同泰德·尼尔森（Ted Nelson）1974 年首次出版的《计算机解放／梦想机器》（*Computer Lib/Dream Machines*）一样，斯科特的设想是一种比万维网更复杂的超文本形式。但是，目前人们对动态漫画的痴迷并非都是因为对形式创新感兴趣，更多的是与电影的丰厚利润有关，同时也是希望能为漫威电影培养观众。正如珍妮弗·达里尔·斯莱克（Jennifer Daryl Slack）和麦格雷戈·怀斯（J. Macgregor Wise）所说，现代意识形态的关键之一是进步，它实际上正在向前迈进。在某种程度上，进步是朝着更好的方向发展的。

漫威不断引用各种华丽的辞藻来赞美自己的动态漫画，但每一代动态漫画真正的变化都是数字分辨率、音轨和解说，这些变化（如果有的话）也是很少的，但这是为了寻求更好的艺术性。也许我们沉溺于在移动设备上短期访问漫画的便利性，甚至放弃了进步的打算，但我们无法确定任何虚构世界的人物、故事情节和统一性；当我们试图预测漫威品牌在数字媒体中的未来时，唯一可以确定的是，每期封面上的标志性大写字母"M"标志、每个网站的刊头以及每部电影的开场镜头会一直留存下来。

第 7 章

"漫威电影宇宙"

中的跨媒体叙事与融合时代流行系列电影的逻辑性

菲力克斯·布林克尔（Felix Brinker）

当漫威电影宇宙于 2008 年开启第一部《钢铁侠》电影时，很少有人怀疑这部由乔恩·费儒执导的电影会成为我们这个时代最卖座的媒体系列作品之一。在《钢铁侠》首映前的 12 个月里，影院观众见证了《蜘蛛侠3》［萨姆·莱米（Sam Raimi），2007］，《神奇四侠：银影侠现身》［蒂姆·斯托里（Tim Story），2007］和《黑暗骑士》［克里斯托弗·诺兰（Christopher Nolan），2008］的上映。《钢铁侠》看起来只不过是沿用了同样的老套模式，而且巧合的是，几周前《超级英雄大电影》［克雷格·麦辛（Craig Mazin），2008］刚刚对此恶搞了一下。

9 年来，漫威影业围绕一系列自筹资金、互相关联的电影和电视节目进行的特许经营项目仍在进行中。目前来说，以下这些作品使漫威角色在媒体环境中无处不在，并为其母公司赚取了惊人的利润：电影《钢铁侠》和《无敌浩克》［路易斯·莱特里尔（Louis Leterrier），2008］；《钢铁侠 2》［乔恩·费儒（Jon Favreau），2010］；《美国队长 1》［乔·约翰斯顿（Joe Johnston），2011］和《雷神》［肯尼思·布拉纳（Kenneth Branagh），2011］；《复仇者联盟》［乔斯·韦登（Joss Whedon），2012］；《钢铁侠 3》［沙恩·布莱克（Shane Black），2013］和《雷神：黑暗世界》［亚伦·泰勒（Alan Taylor），2013］；《美国队长 2：冬日战士》［罗素兄弟（Anthony and Joe Russo），2014］和《银河护卫队》［詹姆斯·古恩（James Gunn），2014］；《复仇者联盟 2：奥创纪元》［乔斯·韦登（Joss Whedon），2015］和《蚁人》［佩顿·里德（Peyton Reed），2015］；《美国队长：内战》（罗素兄弟，2016）和《奇异博士》［斯科特·德瑞森（Scott Derrickson），2016］；再加上自 2013 年起播出的美国广播公司电视连续剧《神盾局特工》和自 2015 年起播出的《特工卡特》；网飞（Netflix）自

第 7 章
"漫威电影宇宙" 中的跨媒体叙事与融合时代流行系列电影的逻辑性

2015 年起播出的《夜魔侠》和《杰茜卡·琼斯》,以及自 2016 年起播出的《卢克·凯奇》;漫威电影宇宙推出的一系列"漫威短片"(包括 DVD 和蓝光版本中的彩蛋内容)和捆绑销售的连环漫画杂志。在撰写本书的时候,其中的三部电影,即《复仇者联盟》的第一、第二部以及《钢铁侠 3》,已经跻身("有史以来")票房收入最高的前十部电影之列。目前有几部新片正在制作中,与 DC 电影公司(以及其他竞争影片所属的电影公司)的票房之战,至少目前来看漫威影业似乎更占优势①。

然而,最近漫威影业发行的电影有别于其他取材于连环漫画超级英雄的电影和电视,这不仅仅是因为商业上的成功。漫威电影宇宙还进行了一项前所未有的尝试:将在超级英雄漫画中建立的连载叙事逻辑转移到电影和其他领域。漫威电影宇宙与其所依赖的连环漫画杂志作品一样,也由若干独立的子系列组织而成。这些电影子系列的叙事与连环漫画杂志的叙事一样,都是在共享主题中进行的。在这个共同的"宇宙"中,一部电影或一集电视剧中的事件与其他事件是有关联的,对后续部分会产生持久的影响,角色和物件可以很容易地从一个子系列转移到另一个子系列。从而形成一个个迅速扩展的、复杂的叙事世界,其范围已经超过了《星际迷航》和《星球大战》电影系列。

漫威电影宇宙与其他成功系列的更深层区别,还体现在它与早期超级英雄版本之间的关系:通过对早期漫威原型故事的翻拍或重新演绎,并在电影或电视中重新诠释老牌人物、主题、故事和图像体系,漫威电影宇宙的每部作品都有效地表现了自己的跨媒体特性。因此,它不仅讲述了一些狂热的连环漫画杂志读者所熟知的超

① 在撰写本报告时,漫威电影宇宙作为一个整体在维基百科上位列"最卖座系列和电影系列"之首;紧接着上榜的超级英雄系列是《蝙蝠侠》《蜘蛛侠》和《X 战警》,分别排在第 8、第 6 和第 14 位。后两个系列也改编自漫威作品,但不是由漫威影业自己出品,而是该公司早期授权政策的遗留问题,正如德雷克·约翰逊(Derek Johnson)指出的那样,这样的系列不能作为一种商业模式长期持续下去。目前,漫威电影宇宙即将推出的电影有:《美国队长:内战》和《奇异博士》(都定于 2016 年上映)、《银河护卫队 2》,一部尚未命名的蜘蛛侠重启作品,和《雷神 3:诸神黄昏》(这三部预计 2017 年上映)、《黑豹》、《复仇者联盟 3:无限战争》、《蚁人与黄蜂女》(预计 2018 年上映);《惊奇队长》、《复仇者联盟 4》和《异人族》(预计 2019 年上映),还有电视剧《损害控制局》(*Damage Control*)(美国广播公司电视台,正在开发中)、《卢克·凯奇》(*Luke Cage*)、《铁拳》(*Iron Fist*)和《捍卫者联盟》(*The Defenders*)(目前正由网飞公司拍摄或制作)。为了简洁起见,本次讨论仅限于对漫威电影宇宙现有的电影、电视和短片部分详细研究,不涉及特许经营范围内的漫画书作品。

级英雄故事，还可以通过无数（或多或少，间接地）对现有漫画内容的引用来填充其共同的主题。有趣的是，到目前为止，漫威电影宇宙复杂的整体叙事结构和对专业的粉丝知识毫不掩饰的借用，并没有像人们想象的那样损害其在主流意义上的成功。事实上，这些方面似乎是漫威电影宇宙在电影和电视系列方面的主要竞争优势之一，这一情况促使我们思考特许经营电影的叙事逻辑及其出现的内在先决条件。

在这一章中，笔者认为漫威影业最近的影视作品在商业上的成功，与其不同连载叙事模式的组合密切相关：漫画书和电视剧的多线性连载叙事类型、跨媒体版式的连载，以及重新启动、翻拍和改编的非线性叙事的连载化特征。通过对这些不同类型连载作品的汇总，笔者认为这正是漫威电影宇宙在数字媒体环境中所处的位置，漫威电影宇宙的经济逻辑需要跨媒体传播，而其无数合法和非法的在线存档和服务支持持续访问漫威的所有细枝末节，这使得特许经营的复杂关系和统一性首先得以形成。正如笔者将阐明的那样，漫威的掌门人，特别是那些负责指导系列电影作品的人，都要敏锐地意识到每一部作品在这方面的作用，并自觉地将每一部作品嵌入多个连载的发展轨迹中去。最后，笔者认为，为了应对我们媒体环境的数字化，漫威电影宇宙的多维连续性参与了更广泛的文化变迁，并且构成了一种全新的、具有层创逻辑性的大众连载化模式，这种模式在其他体裁和媒体中也是有效的。

媒体融合和跨媒体叙事

从许多方面来说，漫威电影宇宙本身就是一个跨媒体叙事的典范。换句话说，在亨利·詹金斯（Henry Jenkins）所称的"融合文化"的竞争环境中，漫威电影宇宙的媒体特许经营运作顺利。对詹金斯来说，在数字代码的跨媒体中，原来独立的模拟媒体的技术融合，对流行叙事文本的产生、传播和接收产生了深远的影响，特别是对电影和电视而言，在失去了以前作为文化主导者的地位之后，它们现在面临着"媒体受众的迁移行为"，人们可以从大量不同的娱乐选择中进行挑选。此外，互联网上前所未有的内容供应，以及迎合日益分散的受众和专业化小众市场的媒体渠道激增，加剧了制片公司之间的竞争，如何吸引那些容易分心的受众的注意力，现在已经演变成这些制片公司之间的直接竞争。像华特迪士尼公司这样的媒体集团（自2009年以来一直拥有漫威娱乐及其子公司）采取双管齐下的战略来应对这一局面，旨在确保自身在行业中的地位：一种基于共享品牌旗下不同市场横向整合的商业模式；以及一种注重内容制作，为不同受众提供强化的、长期的沉浸式体验。正

第 7 章
"漫威电影宇宙"中的跨媒体叙事与融合时代流行系列电影的逻辑性

如保罗·格兰热指出的那样,这种努力的目标是创造"全面娱乐",即"一个广阔的娱乐和通信环境",在这个环境中,(媒体集团)几乎拥有全部的所有权和控制权,并且在一系列媒体渠道中实现收益流的最大化。詹金斯所称的"跨媒体叙事"是指在多个媒体平台上展开的叙事形式,每个新文本都对整体做出了独特而有价值的贡献。这个定义是一种专门为实现"全面娱乐"目标而量身定制的文化形式,它利用不同媒体的综合优势,与众多不同的消费者群体建立长期而持久的关系。

因此,漫威电影宇宙的范围横跨电影、电视、短片、漫画和数字游戏,因此既可以将其理解为商业策略,又可以将其理解为文本策略。在产业实践层面,特许经营的个别部分有助于提高漫威"超级品牌"的文化知名度,并有助于为各种具有公司标志性的人物和产品(从漫画书到 T 恤衫、咖啡杯和活动人偶)带来协同效应。在文本实践的层面上,漫威电影宇宙"整合了多重文本,用以创建一个单一媒体无法容纳的宏大叙事体系",并试图"持续、深度地激发更多的消费"。在这个系列中,各种媒体形式充当着"不同受众群体的切入点"。例如,《复仇者联盟 2:奥创纪元》或《银河护卫队》等大片定期吸引广大观众,并在周边市场中找到后续的赢利点,而《神盾局特工》等节目则更倾向于瞄准一个较少的电视观众群体。像《蚁人前传》这样的连环漫画书的附录针对的是一个更小的读者圈,而"漫威短片"作为数字彩蛋内容,有助于推动 DVD 作品和蓝光光盘的销售。为了使系列宏大的叙事架构发挥作用,每一部分都必须既能帮助人们接受系列的其他部分,又可以在更大的背景之外保持足够的独立性。因此,漫威电影宇宙的故事片、短片和电视节目的每一季都采用了高度封闭式的叙事模式;但与此同时,他们都通过共享的故事情节、人物、事件和主题与系列的其他部分相连接。综上所述,漫威电影宇宙可以被称为是一种内部分工的产物,它同时向不同的媒体受众开放,仍然能够将不同的受众融入稳定增长的忠实粉丝和追随者群体中。

虽然詹金斯的概念有助于我们理解跨媒体叙事的商业必要性,但玛丽-罗兰·瑞恩(Marie-Laure Ryan)形容它是"一种让我们消费尽可能多的产品的方式",但当谈到特许经营的个别文本和媒体相互关联的方式时,仍然是模糊不清的。为了填补这一空白,瑞恩转向了"故事世界"的概念,认为跨媒体叙事有助于构建一个共同主题(其背景、事件、人物、物件、物理法则和社会规则由多个文本共享)的所有部分,而与这些作品通过什么媒体表现无关。正如她所指出的,这种意义上的跨媒体叙事是一种"跨虚构性的特例",即"虚构实体在不同文本之间的迁移"。在这种迁移中,后续作品要么通过添加角色和情节来扩展源文本的故事世界;要么通过一

个替代版本，重新想象具有不同结果的同一故事来替代源文本；要么将故事的基本元素转换到一个新环境中。从这个角度来看，我们可以把漫威电影宇宙理解为一个看似直接的跨虚构性扩张的例子，在这个例子中，《钢铁侠》作为这个系列的第一部，建立了故事世界的核心元素和规则，这些元素和规则在后续电影、短片、电视节目和其他跨媒体延伸作品中得以扩展，用以创造詹金斯和格兰杰所提到的浸入式体验。

然而，只有当我们将《钢铁侠》视为特许经营的起源文本时，对漫威电影宇宙的这种理解才是合理的，这一立场无法解释漫威电影宇宙与漫威其他作品的关系。事实上，笔者认为，漫威电影宇宙在漫威出品漫长历史中的地位证明了，瑞恩将跨媒体叙事理解为一种跨虚构性形式是有局限性的，这种理解基于一个稳定和清晰的源叙事的概念，其后续部分可以扩展、修改或被转置到不同的环境中去。然而，任何试图确定漫威电影宇宙的单一源叙事的尝试都将失败，因为这个系列的故事世界只是漫威宇宙的许多后续版本中的一个，因此，它与超级英雄主角在漫画书、电影、电视和其他地方的多个不同的早期版本有关。

早在20世纪70年代，漫威就授权制作了几个电视节目（最广为人知的是《无敌浩克》系列、两部关于美国队长的电视电影和《超凡蜘蛛侠》电视节目）；为满足不同的受众群体，还设置了多样化的漫画书目，例如，《蜘蛛侠超能故事》（*Spidey Super Stories*）就像弗兰克·凯勒特（Frank Kelleter）和丹尼尔·斯坦（Daniel Stein）指出的那样，是"专门针对年轻读者的"。他们认为，在漫画书的"青铜时代"，这种"连载形式的增加"与"连载故事的多样化相符"。具体来说就是，现在故事情节主线变得更长，一个主要情节会连载几期，并且往往采用片段式和超现实叙事结构，人物群体也越来越复杂。所有事件都在同一个漫威宇宙（位于纽约）里展开，该宇宙包罗万象，跨越多个系列故事，人物可以自由游走于各系列之间，有时为了能够跟踪一个角色的整体发展，读者不得不购买其他超级英雄或团队的书目。换句话说，漫威电影宇宙由多种原材料所构成，复杂的是这些原材料本身就具有跨虚构性（同时具有连载性），并且同样分布在多个媒体中。

我们发现，为漫威电影宇宙挑出单一源文本的难度陡增，因为超级英雄系列中的一个角色会与其他媒体中该角色的几个替代版本共存，而每个版本都会构建一个独立于漫威电影宇宙的故事世界，比如漫威动画公司的电视电影，《复仇者集结》《浩克与海扁特工队》，或者是正在连载的多部连环漫画书。用瑞安（Ryan）的话说，如果我们把《钢铁侠》系列视为源文本，那么我们不仅可以把漫威电影宇宙理解为

第7章
"漫威电影宇宙" 中的跨媒体叙事与融合时代流行系列电影的逻辑性

在其基础上一定程度的跨虚构性扩展，也可以理解为将经典漫画的内容和人物转换到新的场景中，或者通过对一些既定情节或多或少的修改，想象并重新讲述那些来自其他媒体的故事（例如《美国队长》或《钢铁侠》的起源故事），但这些说法都是基于对漫威电影宇宙和漫威宇宙其他部分之间联系高度的选择性关注。虽然瑞安对故事世界扩展的关注是有帮助的，但漫威电影宇宙名下的大部分作品不是来自某一部作品，而是对漫威之前的作品目录中许多原型故事的改编或翻拍，所以瑞安将跨媒体叙事的概念看作是一种跨虚拟性的表现，似乎过于简单了。

漫威作品在其他媒体中的漫长历史使得詹金斯在跨媒体叙事的一般性概念方面产生了理解上的偏差。最明显的例子就是，他宣称跨媒体叙事是一种新诞生的产物。但事实是，早在步入数字时代之前，漫威就已经遵循了类似的产业和叙事逻辑。詹金斯对这个概念的理解并没有谈到很多关于漫威电影宇宙具体的叙事诉求。他借鉴了翁贝托·艾柯（Umberto Eco）关于邪典电影（cult movies）的理论，指出跨媒体文本的魅力在于它们的互文性。在他看来，成功的系列电影会把大量"一系列过去作品的原型、典故和参考资料"当做叙事的核心魅力。通过展示对各种流行文化的"无止境的借用"，跨媒体文本把自己塑造成取之不尽的信息宝库，并鼓励观众对这些信息进行不断的、开放式的理解和阐释。尽管在漫威影业最新的作品中，肯定可以找到对当代流行文化的借鉴（首先会想到的是《银河护卫队》的原声带中那些20世纪60年代和70年代的流行摇滚歌曲），但在一般意义上对互文性的关注忽略了漫威电影宇宙区别于其他跨媒体叙事的关键点：漫威电影宇宙的大多数叙事元素，从电影里的头号主角和他们标志性的外表，到神盾局这样的虚构机构，以及诸如"宇宙立方"或雷神锤之类的神奇工件，直至尼克·弗瑞的眼罩之类的细节，都会在漫威连环漫画或漫威品牌的其他版本中有所体现。

因此，漫威电影宇宙并没有将艾柯所称的"互文结构"和"原型"作为关注重点，而是对那些非常具体、定义明确、可即时识别（并受版权保护）的角色、图像元素，甚至是漫威早期一系列文本中的故事情节做了重新调整。我们该如何理解这种特殊的互文性形式？如果我们将跨媒体定义为一种看上去过于狭隘的跨虚构性形式，并且这种形式无法解释漫威电影宇宙从其他漫威文本中的多重借鉴的话，我们又如何能理解特许经营中各个部分之间的关系呢？我认为，为了解决这些问题，我们必须接触并且更详细地研究漫威电影宇宙的一个方向，它隐含在詹金斯和瑞安的跨媒体叙事概念中，即漫威电影宇宙的内在连续性。

漫威电影宇宙中的多线性和跨媒体系列作品

从最基本的意义上说,"系列"和"连载"是指具有一组稳定和反复出现的主要角色的叙事,这些角色会在不止一期/集作品中出现⊖。罗杰·哈格多恩(Roger Hagedorn)认为,自19世纪30年代和19世纪40年代第一部连载小说在报纸上登载以来,连载作品一直是流行文化的中流砥柱,甚至是主导形式。连载这种形式之所以大受欢迎,是因为它代表了"资本主义下的一种理想叙事形式"。因为连载文本在宣传本身内容的同时,也是在宣传自己的承载媒体:当分段讲述一个故事时,该系列的每个部分"都能对同一系列后续剧集的消费起到促进作用",都能促使观众回到故事内容传播的媒体频道(比如杂志、广播电台、电视频道、电影院或视频点播提供商)。因此,系列作品有能力把普通受众转变成固定追随者,从而在很长一段时间内建立和扩大观众、读者和听众基础。

连载叙事作品与其他文化形式最大的不同便在于它具有递归性,它对受众的反应持开放性态度,这可能是由作品和受众的交集造成的。连载文本的一个特点便是,后期文本仍在创作中的时候,之前的文本已经与读者见面了,因此创作者可以获得前期文本的受众反馈,比如在线粉丝论坛、销售数字、尼尔森收视率、票房和附加值市场的回报,以及大众评论或新闻报道,还有粉丝文本等,创作者可以根据这些反馈对后期文本做一定的调整。弗兰克·凯勒特(Frank Kelleter)和露丝·梅耶等人主张连载文本具有递归性,并能随着时间的推移,将受众与特定媒体渠道联系在一起。由此我们不妨将连载作品理解为一种社会实践,而不仅仅是一种特定的叙事模式。换句话说,连载叙事会形成基本固定的"行动者网络"或"机械组合",它们将生物和技术装置"结合在一起",组成错综复杂的分层结构,并随着时间的推移,通

⊖ 其他作者以一种更具体的方式使用"连载"和"系列"这两个术语。例如,雷蒙德·威廉斯(Raymond Williams)使用"系列"作为一个术语,描述具有独立的、情节性部分的连载叙事,用"连载"指代在不同的情节中对不断发展故事主线的叙述。在本章的语境中,笔者的理解是,这两个术语可互换使用,泛指连载叙事,用珍妮弗·海沃德(Jennifer Hayward)的话来说,是"在连续部分中发布的持续性故事……不会完结的连载叙事……交错的支线剧情,大量人物角色(包括不同年龄、性别、阶级和越来越多的种族表达,以吸引同样多元化的观众);与当前政治、社会或文化问题产生共鸣,对利润的依赖,和对观众的回应"。

第 7 章
"漫威电影宇宙"中的跨媒体叙事与融合时代流行系列电影的逻辑性

过来自制作者、机构、媒体、受众的创造性互动来实现自我繁衍㊀。或者，我们也可以把连载叙事理解为一种文化形式，它不仅在不同的文本（如一个系列的几个部分或几集）之间建立联系，也会在制作者和观众、观众和媒体渠道、媒体渠道和连载文本之间起到桥梁作用。

连载叙事的展开得益于这些不同实体对象之间的互动，重要的是，它们会设法鼓励受众反复并定期地进行消费。为了实现这种持续消费，连载叙事中一个非常基本的做法就是，在展开叙事的过程中，保留那些常见的众所周知的元素，同时引入新素材，并尝试保持两者之间的平衡。系列作品的每一期都必须以新的方式讲述"同一故事"，作为不断发展的叙事的一部分，同时又有足够的新意，从而保证消费者有意愿回到文本中来㊁。因此，连载叙事可以说是一种不加掩饰的商业形式，能延续多久完全取决于受众是否愿意购买它们。一旦销售数字不尽如人意就会立即停止发行，但只要还有利可图，这些系列就很少会结束。由于连载叙事的潜在开放性，系列作品对学者们在文学文本研究中做出的诸多假设提出了挑战，这是因为它们可以提供的研究素材往往是多位作者的共同结晶，而且并没有严格遵守文学作品的传统规范，缺乏封闭性、连贯性和合理性，这种现象在电影和电视中尤其普遍。相反，那些广受欢迎的连载文本往往会表现出一种能让自己继续连载下去的驱动力，它们往往会在故事情节中保留悬念，并在未来几期中留有开放性发展的可能性。

虽然连载叙事的展开通常是线性的、单向的，但根据连载作品的相关媒体特征，连载也可以采取多种形式。按照这种思路，我们可以把跨媒体叙事理解为一种横向展开的连载形式，并不局限于一种媒体，而是涉及多种媒体，这些参与的渠道对广大观众来说是平等开放的，只有在这样的环境中，连载叙事才会得到充分重视㊂。这种观点似乎与詹金斯和瑞安对这一术语的理解是一致的，后者强调跨媒体特许经营的商业定位，以及它们对现有故事世界扩张的推动力（尽管这种观点认为跨媒体叙事是在与观众及其需求的动态互动中展开的，而不是像詹金斯和瑞安所认为的那样，

㊀ 这两个大众系列的概念是"机器集群"和"行动者网络"，这两个概念源于研究小组"大众连载作品——美学与实践"的定义背景，它们的相似之处在于，都将系列作品理解为相互作用的集群，其中媒体不局限于人类主体，而是分散在不同类型的行动者网络中。

㊁ 根据特定的历史和内部背景，这种在重复中变异的基本原则可以表现为各种不同形式的连载叙事，每种叙事都有自己封闭性、统一性和连贯性的规范，以便对连载类型进行纲要性的（有点过时的）概述。

㊂ 在本章末尾，笔者将再次探讨技术的先决条件，即系列跨媒体呈现是否容易理解。

是集中规划和执行的产物)。然而,这种重新定义仍然不能解释漫威电影宇宙和漫威其他作品之间的关系。正如笔者将在下面论述的那样,就其与主角的早期版本的关系而言,漫威电影宇宙也可以被理解为是系列作品的另一种非线性表现形式,这种形式通常与创作的重新启动或重新制作有关。那接下来,笔者想讨论的就是漫威电影宇宙的连载作品,在电影中就是两个方面的结合:线性连载叙事和用不同版式展现内容的跨媒体连载。

最好的理解也许是漫威电影宇宙所呈现的连载叙事模式,它一直尝试将凯勒特和斯坦提到的漫威的"多线性"连载作品转化为电影媒体(以及随后的跨媒体)。正如我前面提到的,漫威从20世纪70年代开始就把漫画的相关出版物和系列故事设置在一个共享的故事世界中(后来扩展到几个相互关联但名义上独立的故事世界所组成的"多元宇宙")。因此,漫威旗下的超级英雄人物的冒险故事是并行展开的,故事情节偶尔会重叠,具有共同的叙事连续性。漫威电影宇宙的电影与超级英雄电影类似,也发生在一个共享的故事世界中,但却独立于漫威其他的几个电影系列,由多个相互关联的子系列组合在一起,就像《钢铁侠》《绿巨人》《雷神》《美国队长》《复仇者联盟》《银河护卫队》和《蚁人》等电影,这些作品的叙述偶尔会重叠和交叉。每一部电影都与大系列里的其他影片共享叙事元素,并且在一个相对简单的线性时间序列中,都与它之前的和后续的电影有关。例如,紧接着《钢铁侠》(2008)故事情节的是《无敌浩克》(同年晚些时候上映),并影响了《钢铁侠2》(2010)的情节推进,还预示了《雷神》(2011)中会发生的事件;《无敌浩克》同样穿插了《美国队长》(2011)中将要重新出现的叙事元素。而2012年的《复仇者联盟》中的所有主角都加入了阵营,随之是《钢铁侠3》《雷神:黑暗世界》(两部都是2013年)和《美国队长:冬日战士》(2014)中的个人冒险,以及与《银河护卫队》(2014)同名的宇宙超级英雄团队等○。在这一顺序中,若干角色,包括物体和事件,通常会从一部电影和子系列切换到下一部。例如,在第一部《美国队长》电影中露面的特工卡特一角,在2013年的《卡特探员》(*Agent Carter One-Shot*)、2014年的《美国队长:冬日战士》和《神盾局特工》第二季的几集(2014/2015年)中再次出现,并成为2015年美国广播公司电视剧《特工卡特》的主角;随后又在《复仇

○ 虽然《美国队长》的大部分内容发生在第二次世界大战期间,但严格来说,这部电影并不独立于漫威电影宇宙中电影部分的时间线之外,因为它的核心事件运用了扩展倒叙的手法,以21世纪早期其他电影时间框架中的一些场景作为背景。

第 7 章
"漫威电影宇宙" 中的跨媒体叙事与融合时代流行系列电影的逻辑性

者：奥创纪元》《蚁人》和《蚁人：电影前奏》（*Ant-Man: Prelude*）的连环漫画中现身。与漫威的传统连环漫画书的统一性不同的是，漫威电影宇宙的故事世界也是跨媒体的，在这个过程中构建了露丝·梅耶（Ruth Mayer）所谓的"系列群聚"，即具有"虚构的逻辑和自身的连贯性"的叙事单元或集合。

虽然漫威电影宇宙在电影媒体中的连续展开相对来说是线性的，但是特许经营通过引入额外的、特定媒体的连载化模式（每个都具有其自身的情节闭合或开放的准则、出版节奏和对观众参与的需求），使漫威电影宇宙的版图向电视和短片扩展，让这种线性关系变得更加复杂，而这一扩展举措导致漫威电影宇宙的跨媒体时间表以及系列和各部分之间的分层变得复杂化了。例如，漫威电影宇宙的电影首映式之间通常会相隔数月；然而，《神盾局特工》讲述了一群为漫威虚构的情报机构工作的调查人员的冒险经历，遵循了美国电视季的时间表，后来的几季因此得以迅速发行。作为杰森·米特尔（Jason Mittell）所称的"叙事性复杂的电视剧集"的一个例子，该剧在很大程度上依赖于持续不断的故事情节，这些故事情节会在以后的几集和几季中展开，同时也与该系列电影有着密切的关系。

因此，电影中发生的外星人入侵、政府阴谋和人物死亡等事件会对电视节目的主角影响深远，他们的冒险往往会涉及处理这些事件和其他震惊世界的大事造成的后果。例如，电视剧《神盾局特工》其中一集"拯救费兹"（"F. Z. Z. T."）的主题便是围绕《复仇者联盟》里的齐塔瑞人入侵事件所造成的长期影响展开的；同样，另外一集"源泉"（"The Well"）在《雷神：黑暗世界》首映后不到两周就播出了，影片中的主角们延续雷神电影中的情节，在黑暗精灵袭击之后前往伦敦执行清理任务。《钢铁侠3》公映后不久，电视剧的试播集便播出了，甚至从电影中引入了一个中心情节元素，即创造超级士兵的"绝境病毒"生物技术，这是反派阿尔德里奇·基利安（Aldrich Killian）用来报复托尼·斯塔克的手段，这一元素贯穿该剧第一季的阴谋计划的重要部分。而这条故事线在几乎所有的后续剧集中作为持续发展的暗线，它紧紧围绕特工库尔森（Agent Coulson）的神秘复活之谜，并最终揭露了一个涉及恐怖组织九头蛇的巨大阴谋。从"反转，反转，反转"（"Turn, Turn, Turn"）这一集开始，这部电视剧最终将这条长达一季的剧情线发展成为《美国队长2》的延伸交叉事件，而该电影4天前刚刚在全球上映。在这一季剩下的6集里，该剧的情节设定在电影的时间框架内，在电影中，恐怖主义阴谋导致神盾局的解散和美国政府对特工们的不认可。这一事态发展迫使电视剧的主角们对电影中这一令人震惊的事件做出反应，而与九头蛇的对

抗会在这一季的大结局中达到高潮。

随着故事情节的发展，人物也在各种媒体表征中交织在一起。同样是在这些剧集中（该剧在片名中加入了"起义"一词），次要人物玛莉亚·希尔（Maria Hill）、尼克·弗瑞和贾斯伯·西特威尔（Jasper Sitwell）从电影和电视剧过渡到各自的其他媒体中去，并每次都在事件的发展中扮演着中心角色。漫威在20世纪80年代中期将交叉模式引入超级英雄漫画中，比如《秘密战争》这样的连载，它将其他漫画里的主角聚集在一起，在一些特殊事件中与全明星阵容的反派角色相对抗，漫威电影宇宙中那些角色的交集有效地呈现了这种交叉模式。

然而，漫威漫画中多线连载叙事的逻辑与影视中的叙事逻辑有所不同。尽管漫画中会出现交叉叙事，而且经常是双向发展，但是电影大片和那些每周放送的电视剧集中发生的事件之间往往存在不对称的关系。上面给出的例子便反映了这一点。尽管电视节目会响应电影中描述的戏剧性事件并做出补充，但电视节目中出现的事件（叙事规模较小，预算较少）并不会以相同的方式在漫威电影宇宙的其他部分中有所回应。如果电视剧集中出现一个重大事件，仅会推动跨季剧情线的展开，而不会影响到该系列的其他部分。因此，电视剧集隶属于电影里更为重要的事件并受其影响，同时将更多的精力放在发展自身的叙事轨迹上。特许经营中的其他电视剧也是如此，至少到目前为止，它们的情节与电影情节并没有明显重叠，比如《夜魔侠》和《杰西卡·琼斯》（Jessica Jones）主要通过漫威电影宇宙的曼哈顿版本中的共享场景，与特许经营中的其他剧集产生关联，另外还会以比电影更具地方特色的方式讲述其故事。同样，《特工卡特》（Agent Carter）中20世纪40年代的时间设定，使这部剧与特许经营中的其他影片没有产生交集。

相比之下，漫威短片讲述了一些关于小角色命运的小故事，并把电影中悬而未决的情节串联起来。这些短片最初包含在漫威电影宇宙故事片的家庭视频发行版中（也通过在线视频门户网站非官方地传播），在电影放映结束后，会用简短片段的形式介绍一下这些短片的情节○。作为单独的子系列，这些短片彼此之间结构松散，更

○ 到目前为止，"漫威短片"包括《神盾顾问》（包含在《雷神》蓝光版中），《寻找雷神锤子路上发生的趣事》（包含在《美国队长》中），《47号物品》（Item 47）（《复仇者联盟》的彩蛋内容），《特工卡特》（《钢铁侠3》），以及《王者万岁》（《雷神：黑暗世界》）。除了对故事世界的扩展，漫威短片对漫威电影宇宙来说还有试水的重要作用，即用来测试特许经营中未来作品的潜力。例如，《47号物品》和《特工卡特》良好的市场反应促使漫威影业大开绿灯，分别制作了美国广播公司电视台的剧集《特工卡特》和《神盾局特工》。

第 7 章
"漫威电影宇宙"中的跨媒体叙事与融合时代流行系列电影的逻辑性

像是片段故事选集,而不是连续的连载叙事。

因此,他们通常会按照漫威电影宇宙建立的时间顺序来发布。例如,《神盾顾问》(*The Consultant*)一片讲述了 2008 年《绿巨人》电影中的反派人物艾米尔·布朗斯基(Emil Blonsky)的命运,该片的时间框架设定在前一部电影和《钢铁侠 2》的事件之间,但在《雷神》家庭版中发行。同样,短片《特工卡特》虽然作为《钢铁侠 3》的特别推介发行,但故事的时间是设定在 20 世纪 40 年代的《美国队长》期间。《王者万岁》(*All Hail the King*)是在本书撰写时最新的一部漫威短片,讲述了《钢铁侠 2》和《钢铁侠 3》中的反派人物贾斯汀·汉克默(Justin Hammer)和特雷佛·史莱特利(Trevor Slattery)的监狱生活,但最早是作为数码下载版《雷神:黑暗世界》的特别推介发行的。

电视剧和短片就这样以不同的方式拓展了漫威电影宇宙的故事世界,但它们都要服从于大成本长篇电影的叙事核心。电视剧往往会有几集乃至几季,因而能够为漫威电影宇宙这个宏大的故事世界增添复杂的连续叙事,但它们的情节只能围绕电影里的事件展开。与电视剧相比,漫威短片以一种更为片段化和不那么线性的方式来讲述故事,并可能扩展到各种意想不到的方向(尽管短片的故事对于更大的故事世界来说同样无关紧要)。

非线性系列作品: 漫威电影世界的翻拍

漫威影业的近期作品中,并非只有跨媒体和(多)线性模式的系列作品。尽管漫威电影宇宙依赖于上面讨论的那种线性的、扩展性的和跨媒体的连载作品来扩展其故事世界,但是我们可以将这个类别看作第三种连载模式的一个实例——一种传统上与翻拍、重启或改编的电影形式相关联的模式。这种连载还包括"翻拍以前的佳作",但这样做并没有在每部作品之间建立叙事统一性。作为一种非线性的"组合或累积"的连载形式,这种形式会通过重新描述、改造或重新启动等手段,将已知的原型故事(如受版权保护的人物形象)转移到新的媒体环境中。例如,从连环漫画的页面转移到真人电影中。在这种连载形式里,角色的不同版本之间不存在任何叙事上的联系,并且每部作品同样都可以声称自己是构成角色特性的"决定性"

漫威传奇
——漫威宇宙与商业帝国崛起

版本[○]。

漫威电影宇宙是这类系列作品的示例，作为一个整体，它仅构成一系列后续连载集群中的最新部分。对于那些漫画中的标志性超级英雄角色来说，每一个连载集群都有自己的版本，每个角色都有自己的叙事统一性或故事世界[○]。纵观历史，漫威漫画制作了许多这样的集群，它们通常会重新启动和重塑那些著名角色，以期吸引新的观众。各集群都只是通过唤起观众对它改编和重新解读的原型故事和人物的记忆、知识和熟悉感，间接与其他集群相关，并没有剧情上的关联。同样，漫威电影宇宙中其他超级英雄的历险，也总是会以钢铁侠、美国队长、雷神以及其他人物的早期版本为背景展开，见多识广的读者会非常期待，因为这早已植根于他们的文化记忆中。

相同的原型故事在许多自反性场景中不断变化，漫威电影宇宙承认并强调了它们在这一变化过程中的位置，自反性场景间接提到影片主要角色的早期版本，有时会援引更早的故事情节和情节元素。路易斯·莱特里尔（Louis Leterrier）的影片《无敌浩克》的开场顺序或许能最明显地证明这种自反性：屏幕上先出现漫威影业的标志性图标（它会出现在该公司所有作品的开头），然后电影的片头字幕就开始了。除了字幕之外，我们还看到了一个充满活力的，长达两分半钟的蒙太奇片段，概括了布鲁斯·班纳的另一个自我，即绿巨人的起源故事——绿巨人与其他核心人物的关系以及他逃离追捕军队的故事。除了履行传统的职能，介绍参与制作的主创和演员的名字，并为电影的剩余部分设定一个基调以外，片头还公开向20世纪70年代的

○ 丹森（Densen）认为，正是这种"亲密"的连载作品形式确保了蝙蝠侠、蜘蛛侠、吸血鬼德古拉、科学怪人或夏洛克·福尔摩斯等标志性连载人物的文化寿命。也就是说，这些人物在多种媒体中以多种版本共存，但这些版本并没有直接的（辨证的）联系。正如他和露丝·梅耶（Ruth Mayer）所主张的那样，正是通过对新媒体环境的定期重构，这类连载人物首先获得了他们的标志性特征（和即时可识别性）。丹森指出，这种非线性连续性与上面提到的更标准的线性形式相结合，是大众漫画书几大特性的定义特征。

○ 漫威漫画纷繁复杂的出版历史带来了多元化的连载系列，为了区分并强调这些系列的独立性，公司在某个时候开始对它们进行命名和编号。例如，从漫画的统一主体"地球-616"（主宇宙），到终极漫威的"终极宇宙（地球-1610）"，以及漫威电影宇宙的"地球-199999"。然而，实际上从系列意义来说，并非所有现存的"地球"都是独立的，其所在的故事世界也并非与其他集群完全不同。在漫威漫画中，平行连载系列（也称为"多元宇宙"）既可以定义为一种产品多样化的产业战略，又是主题和内容方面的问题，因此，这些"地球"中有几个可能是同一叙事或群集的一部分。

第 7 章
"漫威电影宇宙"中的跨媒体叙事与融合时代流行系列电影的逻辑性

《无敌浩克》电视剧致敬：在形式和效果上模仿了当时电视剧的片头（布鲁斯·班纳受到诬陷的镜头和使他变成绿色超级英雄的失败的实验，这两个片段在电视剧和电影中几乎完全相同，在镜头中都穿插运用了技术设备和 X 射线图像）。

通过回顾电视剧，这部电影将自己与这个早期版本的绿巨人联系在一起，后者在当时特别受欢迎，并且广泛流传，同时又与前些年在商业上表现不佳的电影（李安导演的《绿巨人浩克》）拉开了距离。

片头部分同时也用来回顾绿巨人故事的基本设定，即班纳不幸遭受的实验室事故和之后面临的困境（他情绪激动时就会变身成绿色的怪物，以及他与罗斯将军的敌对关系和他与罗斯女儿的悲剧爱情），有效地还原了李安电影中的基本情节要素，重点讲述了人物的起源故事，并对其进行了详细阐述。这部电影表现出一种奇怪的双重动作：一方面，它重现英雄起源故事的基本元素，试图通过删掉李安电影中的一些创造性增加内容（如布鲁斯和他父亲大卫之间的恋母情结冲突），并启用新演员重新塑造角色，将这些增加内容"覆盖"掉。与此同时，尽管李安的《绿巨人浩克》不属于漫威电影宇宙，但两部电影间隔时间短暂，莱特里尔的电影不得不承认它的存在（即使只是含蓄地承认）。事实上，早期的电影对当代观众来说还是很有用的，《无敌浩克》只需要在片头字幕介绍一下人物的起源故事。

在漫威电影宇宙的其他电影中，也存在类似的对标志性人物早期版本的修正。例如在《美国队长 1》中，时间框架被设定为 20 世纪 40 年代，讲述了第二次世界大战时期主人公的起源，将史蒂芬·罗杰斯（Steve Rogers）变成了美国政府战时宣传活动的典型代表。史蒂夫随后以美国奥劳军联合组织（USO）演员"美国队长"的身份，在一场旨在推销战争债券的舞台秀中担任主角。在其中一个场景中，他猛击一名扮成希特勒的演员，这使得这部电影可以在不放弃其叙事的内在逻辑的情况下，重新展示美国队长连环漫画系列第一期的标志性封面内容。不久之后，同样的主题再次出现在电影中，史蒂芬·罗杰斯舞台人物形象的流行，激发了一部关于这个角色的连环漫画系列的创作，这使电影有机会在其虚构的连环漫画书的第一期封面上，再现猛击希特勒的原始图像。

这部电影中还有一个简短的场景，描绘了罗杰斯在一部虚构的美国队长系列电影中担任主角，这表达的是美国队长在漫画之外的其他媒体中也长期露面，让我们不禁想起现实世界中，1944 年由共和电影公司（Republic）发行的，由原作改编的美国队长系列。在《美国队长 1》中，他是参与战争的战士，这是对原作中美国队长起源的自觉承认，同时电影中将原作故事去政治化，用轻松的方式展现出来，这样一

来，在意识形态上便不会有政治立场有所倾向的风险。然而，从更普遍的层面来看，这种再现也代表了漫威电影宇宙的发展趋势，倾向于通过引用其角色的标志性的早期版本，在漫威作品的广阔历史中找到自己的自反性定位○。此外，如果那些知识渊博的观众能够正确识别这些和类似这些对漫威经典的借鉴，那么这种再现会为他们提供识别和区分的额外乐趣。

在其他情况下，漫威电影宇宙利用其在漫威作品更广阔历史中的位置，把特许经营中一些漫画书原型中更微妙的引用和暗示纳入其中。这通常需要对广阔的漫威宇宙比较熟悉，才能发现并理解这些借鉴。同样，在更为隐晦的情况下，还需要付出相当多的时间和注意力。这种类型的重复引用是对虚构的罗克森石油公司（Roxxon Corporation）的一种致敬，这家公司的标志（从连环漫画中为人所知的）在漫威电影宇宙中曾多次出现 [例如，在《钢铁侠》中瞬间映入眼帘的霓虹灯广告，在漫威短片《寻找雷神锤子路上发生的趣事》（*A Funny Thing Happened on the Way to Thor's Hammer*）和《神盾局特工》中"修补"（repairs）一集中出现的加油站标志，还有《钢铁侠3》中集装箱船上的标签]。

同样地，美国队长在正式加入漫威电影宇宙之前也曾多次被提及：在《钢铁侠1》中，他的标志性盾牌出现在托尼·斯塔克（Tony Stark）的地下工作室里，然后又出现在《钢铁侠2》中（每次只出现几秒钟），罗斯将军还在《无敌浩克》中隐晦地提到将史蒂芬·罗杰斯变成超级战士的计划（没有明确承认与漫威经典的联系）。在这些时刻，漫威电影宇宙对观众的吸引力非常直接，不仅仅使他们对特许经营有一种似曾相识的熟悉感，还邀请他们参与杰森·米特尔（Jason Mittell）所谓的关于复杂电视连续剧的"索证"粉丝实践，即一个有着高专注度、认知挑战性和文本化的接收模式，旨在分析、讨论和解释网络粉丝群体中的流行文本 ["索证"（Forensic）]。

○ 作为对该角色历史认知的逻辑性的总结，在漫威电影宇宙的第一部美国队长电影的续集，2014年发行的《美国队长2》中，用主人公在美国国立博物馆的一个展览，概括了他在第一部电影中的部分起源故事，再次将该角色历史化为一个第二次世界大战的产物。与重现标志性场景和角色类似的是，演员和主创人员在漫威电影宇宙中客串，并且与源素材的早期版本相关联。例如，卢·弗里基诺（Lou Ferrigno）客串了电影《无敌浩克》，他曾在20世纪70年代的电视剧扮演绿巨人；同样，漫威传奇人物斯坦·李在漫威电影宇宙的每一部故事片里都会客串一个小角色。

第 7 章
"漫威电影宇宙"中的跨媒体叙事与融合时代流行系列电影的逻辑性

系列作品与可及性：漫威电影宇宙与融合时代的技术基础

就其自身而言，漫威电影宇宙将多种连载模式与不同的连载轨迹（通过电影、电视和短片）相结合的做法，再加上自 2008 年开始的快速扩张，让广大观众有点跟不上节奏。综合起来看，漫威电影宇宙的故事片、电视剧集、短片和其他作品的叙述手法构成了一个复杂的多维叙述结构，同时向多个方向扩展，更别说还有对漫威作品其他部分的多重引用、影射和关联了。漫威电影宇宙不同子系列之间的关系复杂，相互之间的连续性又不太明显，因此对普通观众来说很难搞清楚。事实上，对漫威电影宇宙了解不多的观众甚至可能不知道该系列的背景，而是把其当做独立文本或单独的超级英雄系列来看待。

因此，漫威电影宇宙的叙事复杂性引发了一系列关于其商业成功的问题，特别是当人们回想起超级英雄漫画时，它们曾经拥有的大众吸引力已经逐渐减弱。如今，正如贾里德·加德纳（Jared Gardner）指出的，"现在很少有书能卖到 10 万本，而在 20 世纪 40 年代初期，销量超过 100 万册也是有可能的；而目前的漫画销量，连一部低成本电影获得成功的票房回报所需的读者数量也远不能保证"。漫威电影宇宙不仅复杂，而且其源素材通常比较鲜为人知，由于连环漫画杂志读者的减少，这些素材可能对大多数观众来说是陌生的。那么，对漫威漫画缺乏深入了解的观众如何跟踪特许经营的多线展开及其文本之间错综复杂的关系呢？笔者认为，答案在于这些文本所处的数字媒体环境，这个环境让接触视听媒体内容变得可行，从而降低了访问门槛。

加德纳认为，最近漫画改编在电影中盛行，同时也取得了不俗的成绩，这与电影从模拟媒体向数字媒体转变所引起的接受方式的变化有关。他认为，切换到数字视频是电影艺术形式的一次成功转变，以前只能偶尔地、按顺序地在有限的时间范围内观看，现在则可以重复欣赏，可以通过在独立场景、时刻和图像之间的来回移

⊖ 在国际市场上，漫威漫画的地位不那么稳固，不得不与当地的图形文学传统相抗衡，在这种情况下，这种影响更为显著。

⊜ 除此之外，科幻博客 io9 每天都发布"晨间剧透"，报道有关漫威影业最新电影和电视剧集的新闻；《连线》曾经为《神盾局特工》的前几集做了简介，重点介绍了该系列对电影和漫威漫画书的多处引用。除了上面列出的网站之外，维基百科还列出了一些关于漫威电影宇宙的详细文章，以及关于该节目的其他在线讨论的链接。

动,以类似于在漫画书页面上浏览画格的方式"阅读"。加德纳的评论将我们引向了融合时代的数字基础架构及其与媒体文本的互动形式,这意味着漫威电影宇宙的电影和特许经营中的其他作品不再是电影院专供,也可以(甚至可能是主要)在家中欣赏,观看电影的同时伴随着各种各样的观众体验,最多的就是在线体验。

关于漫威影业的最新作品,互联网上有大量专业人士和粉丝发表的论述。从科幻博客 io9 上关于即将推出的特许经营作品的新闻,到《连线》(*Wired*)网络版上对《神盾局特工》的电影评论和情节简介,再到描绘漫威电影宇宙复杂叙事结构的博客帖子(如美国漫画情报网站 Newsarama 上对漫威电影的一系列"注释"),以及在线论坛上分享的专门讨论漫威宇宙(如漫威漫画数据库和漫威电影宇宙维基网站)的内容⊖。这些在线资源有效地起到了杰森·米特尔所说的"定位性类文本"作用,即对漫威电影宇宙的文本材料做出补充,为特许经营的"基础故事部分"提供指导,并将漫威影业的复杂网络向感兴趣的观众开放("连载定向")。正如雅内·默里(Janet Murray)所说,数字环境具有"百科全书般的容量",富有文本创造力的受众会自发地为粉丝运营网站、维基百科提供内容。此外,漫威电影宇宙借助其他由观众制作的在线类文本等描绘了特许经营的复杂叙事架构。如果不了解漫威电影宇宙的逻辑、轨迹和历史,就很难掌握它的多维连续性,但在互联网广泛普及的时代,这些知识(连同电影和剧集)在网上随处可见。

结论

由于漫威电影宇宙在跨媒体传播和多层次带来的复杂性,使得我们很难根据既定术语对其进行分类尝试。詹金斯和瑞安提出的跨媒体叙事概念,正如我们所看到的,不足以解释漫威电影宇宙中不同类型的系列作品组合,也无法解释特许经营与漫威宇宙早期版本之间的关系。其他观点似乎也存在问题:在谈到漫威电影宇宙中所涉及的不同媒体格式的交互时,这些观点试图从线性连载化实践(或续集化)的角度来理解特许经营有其局限性。

从改编角度来研究漫威电影宇宙与早期漫威漫画作品之间的互动,会有一定的局限性,可能也无法解释特许经营更广泛的连载变化。就其形式复杂性、互文性引用的丰富性,以及对融合时代数字基础架构的依赖性来看,我们可以把漫威电影宇宙看作是当代的"复合性电影",这个概念是格雷姆·哈珀(Graeme Harper)在近 10 年前提出的,因为特许经营不仅指电影,还包括电视剧、短片、一系列漫画以及

第 7 章
"漫威电影宇宙"中的跨媒体叙事与融合时代流行系列电影的逻辑性

一系列数字游戏。

就目前而言，只需指出漫威电影宇宙结合了上述所有方面就足够了，而且它并不是唯一一个这样做的，其他工作室和制作公司也已经开始采用类似的连载化做法。例如，福克斯的《X战警》系列电影现在也是多层化运作的，它包含了正在连载中的《X战警》《金刚狼》和《死侍》（*Deadpool*）等子电影系列，虽然它们相互之间的联系比较松散。几年来，时代华纳集团的影视制作部门一直忙于打造由 DC 漫画改编的两个不同的系列。其中之一是所谓的"绿箭宇宙"，包括在 CW 电视台播出的电视剧《绿箭侠》（*Arrow*）（自 2012 年起）、《闪电侠》（*The Flash*）（自 2014 年起），《明日传奇》（*Legends of Tomorrow*）（自 2016 年起），以及网络动画系列《雌狐》（*Vixen*）（自 2015 年起）。与漫威电影宇宙中的角色一样，这些系列中的角色也经常出现在彼此的剧集中。此外，"绿箭宇宙"还与华纳兄弟电视公司制作的内部超级英雄电视剧合作，即 NBC 夭折的《康斯坦丁》（*Constantine*）（2015 年）和 CBS 的《超级少女》（*Supergirl*）（自 2015 年起）。在大荧幕上，华纳的《超人：钢铁之躯》（*Man of Steel*）（2013 年），《蝙蝠侠大战超人：正义黎明》（*Batman v. Superman: Dawn of Justice*）（2016 年），《自杀小队》（*Suicide Squad*）（2016 年）和《神奇女侠》（*Wonder Woman*）（2017 年）是第一批独立的超级英雄系列电影，如果获得成功，华纳将在未来几年继续推出更多作品。

在超级英雄体裁之外，也可以观察到类似的"宇宙构建"趋势：自从被迪士尼收归麾下，《星球大战》系列就被重组成一个多线性系列，其中包括"正统"《星球大战》的新三部曲、一部讲述同一故事世界中其他故事的"选集系列"[从 2016 年的《星球大战外传：侠盗一号》（*Rogue One*）开始]、几部动画电视系列，以及众多相关的小说和连环漫画。除此以外，重启的《星际迷航》系列电影（自 2009 年起）将在 2017 年推出一个新的衍生剧。与此同时，环球影业还将尝试制作一系列相互关联的怪物电影。

漫威电影宇宙与所有这些特许经营最大的不同在于它的快速扩张，到目前为止，它已经形成了自己的发行节奏，每年发行两到三部电影，以及至少两部新的电视剧。因此在许多方面，漫威电影宇宙代表了跨媒体和连载叙事的最新激进化趋势，也正因为如此，它不仅是一个特别成功的媒体特许经营实例，而且可以被理解为一种新型多维、复杂连续化的模式，这种模式将在未来几年继续领跑流行文化。

注释

本章重点借鉴的观点,是基于德国研究基金会中由弗兰克·凯勒特(柏林自由大学肯尼迪研究所)领导的"大众连载作品——美学与实践"研究小组的研究成果,笔者是该小组的成员之一。关于研究小组迄今为止的工作概况,请参阅《流行的连续性》(*Populäre Serialität*)。

第 8 章
漫威短片和跨媒体叙事

迈克尔·格雷夫斯（Michael Graves）

"欢迎加入更广阔的宇宙。"尼克·弗瑞在电影《钢铁侠》(2008年)的结尾这样说道,这一声明暗示了托尼·斯塔克一角与漫威电影宇宙中的角色和体系之间建立了新的关系,这个故事世界在漫威影业随后发行的6部影片中得到相当大的扩展。而在这些电影中建立起来的叙事宇宙,随着一系列漫威短片的推出进一步扩大。这些短片包含在漫威以家庭视讯的方式发行的五部特别专题中,短片中的独立故事与之前漫威电影中创建的人物和事件相关联。例如在漫威发行的第一部短片《神盾顾问》(*The Consultant*)中,特工菲尔·考森(Phillip Coulson)利用了托尼·斯塔克(钢铁侠),阻止了艾米尔·布朗斯基(Emil Blonsky)(憎恶)被从监狱释放出来,由此将《钢铁侠》《无敌浩克》(路易斯·莱特里尔2008)和《雷神》(肯尼思·布拉纳2011)这三部电影的故事情节连接成统一的叙事世界。

在传统商业模式中,市场上售卖的 DVD 和蓝光碟片若是包含电影制片人的评论、删减片段等具有附加价值的副文本,销量往往会比较好。漫威短片系列这种策略虽然是传统商业模式的一部分,但同时也象征着产业逻辑的转变。跨媒体叙事是一种将完整的故事元素分散在多个媒体平台上的叙事方式,企业集团为了扩大收入,在其庞大的媒体资源上生成越来越多的文本内容,这为它们利用成功的知识产权提供了一条途径。例如,美国广播公司(ABC)制作的《神盾局特工》系列电视剧(2013年至今)使华特迪士尼公司能够以协同合作的方式,将利润丰厚的漫威电影宇宙扩展到新市场中去,就是因为迪士尼同时拥有漫威影业和美国广播公司电视网。

尽管跨媒体叙事系列这种模式日益普及,但令人惊讶的是,人们对于跨媒体平台故事的品质判定实际上几乎没有什么共识。2006年,著名的跨媒体学者亨利·詹

第8章
漫威短片和跨媒体叙事

金斯（Henry Jenkins）提出："我们还没有一个健全的审美标准来评价跨媒体的作品。"然而三年后，詹金斯提出了跨媒体叙事的七个原则：连载性、世界建构、主体性、用户表现行为、统一性与多样性、扩展性与可钻性、沉浸性与可提取性。然而，很少有人致力于将这一框架应用于具体的跨媒体叙事系列。本文通过分析詹金斯模型在漫威电影宇宙中的应用，即一个由12部故事片、3部电视剧和5部漫威短片组成的特许经营系列，修改了可提取性的概念，并将单向流与全向流的原则补充到框架中，从而更全面地描述了跨媒体叙事系列的独特运作方式。

跨媒体叙事的八大原则

由于跨媒体系列在很大程度上是以连载化的叙事方式为特征的，所以詹金斯提出的首要原则就是连载性。连载作品享有优先权，这一现象是电视行业内更大范围转变的一部分，即日益向连载化叙事转变。跨媒体叙事系列通过将叙事扩展到多个平台来增强其连载性，从而生成富有生命力的故事集或复杂的连载故事。

连载化的跨媒体叙事系列中的副文本可以起到一系列作用：例如，它们可以描绘一个叙事宇宙中以前看不到的方面，填补现有故事情节中的叙事空白，或者进一步让角色变得丰满。通过创造一个无法在单一文本中理解的虚构世界，跨媒体系列经常会对世界的建构起到促进作用，这是詹金斯提出的第二大原则——世界建构。此外，副文本的存在可以增加系列的"主体性"，这是跨媒体叙事的第三原则：使观众能够通过多种视角获得新的见解。跨媒体扩展通常不会专注于主要角色，而是着重描绘次要角色，让观众对系列的叙事宇宙中以前看不到的方面有新的认识，从而培养游戏设计师尼尔·扬（Neil Young）所说的"附加理解"。换句话说，叙事系列通过在副文本中加入启示性的细节来加深观众对叙事宇宙的感知，从而提供了对人物、事件和故事世界的更全面的理解。

通常情况下，创作者会导引观众对其他平台进行探索，从而促进副文本扩展带来的附加理解。用户表现行为是詹金斯关于跨媒体叙事的第四个原则，详细介绍了跨媒体创作者推动观众参与的方式。例如，莎朗·玛丽·罗斯（Sharon Marie Ross）在讨论电视产业对互联网的频繁使用时指出，电视节目"依靠暗示导引将观众吸引到互联网（以及其他地方）上，来达到叙事补充的目的。"在这些电视系列中使用隐藏的导引是一种明智的叙事策略，既鼓励人们融入跨媒体的故事世界，又不会削弱那些只对正文感兴趣的人们的体验感。然而，正如路易莎·斯坦（Louisa Stein）

指出的那样，鼓励观众参与的导引也可以是公开的。通过这种方式，创作者鼓励观众通过使用多平台媒体或一系列表述行为，共同参与到跨媒体叙事系列的故事讲述中来。

跨媒体叙事创作者通过统一和协同的方式，把叙事元素分布到多个平台上，从而创建出故事环环相扣的文本。这种方法既可以保证叙事的统一性，又可以用来描绘不同版本的角色和叙事宇宙。因此，在詹金斯看来，跨媒体叙事为叙事统一性和多样性提供了机会，这是跨媒体叙事的第五原则。詹金斯与萨姆·福特注意到了通过对角色故事线的交替而又相互矛盾的叙述，漫画书的特许经营系列是如何处理长达数十年的叙事演进的。例如，虽然漫威的《神奇蜘蛛侠》系列漫画讲述了一个延续的蜘蛛侠叙事体系，但《蜘蛛侠》《蜘蛛侠2099》和《蜘蛛侠：印度》讲述的却是不同版本的故事，这些衍生漫画没有与主流漫威宇宙中的故事相矛盾，而是鼓励读者融入这种交错的改编中，领略蜘蛛侠分别以彼得·派克（Peter Parker）、米圭尔·奥哈拉（Miguel O'Hara）和帕维特·普拉哈卡（Pavitr Prabhakar）的身份在平行世界里过着各自的生活。因此，对人物和事件的平行的甚至矛盾的描述可以起到叙事扩展的作用，激发观众对特许经营系列的兴趣。

扩展性与可钻性是跨媒体叙事的第六项原则，它凸显了当代媒体产业中两种潜在的矛盾趋势。"扩展性"是指媒体文本鼓励受众与他人分享文本内容的能力；它取决于一系列技术、经济和文化因素。相比之下，"可钻性"指的是媒体文本（比如复杂的电视连续剧）的能力，可以鼓励观众深入探究文本，以发现文本的新层面。扩展性媒体的受众群体通常数量更大，但参与性较低；而可钻性媒体的受众通常参与度更高，但是数量较少，尽管扩展性和可钻性的作用方向往往是相反的，但是一个文本可能会同时具有扩展性和可钻性。例如，《24小时》（福克斯2001-2010，2014）系列包括一部长期播放的电视剧、一系列小说和连环漫画书、多部网络剧集、一个"手机短剧"系列（主要通过移动设备访问）和几个视频游戏，扩展性与可钻性兼具。该系列鼓励观众对跨媒体扩展进行分析，以期解析"插入性微型故事、平行故事和衍生故事"之间的关系。因此，尽管詹金斯认为扩展性和可钻性是对立的，但跨媒体系列却可以两者兼具。

詹金斯认为的跨媒体叙事第七原则是沉浸性与可提取性，这两个概念描述了观众进入虚构世界（沉浸性）或把虚构世界的各个方面带入日常体验（可提取性）的可能性。跨媒体叙事在本质上是无序扩展和边界模糊的，它通过允许观众长期访问叙事世界，促进观众的持续参与和沉浸。在沉浸中，个体会进入一个虚构世界。可

第 8 章
漫威短片和跨媒体叙事

提取性的关注点则相反，个体会将虚构世界的产物带入日常生活。在詹金斯关于可提取性的概念中，新故事元素的存在并不等同于简单的销售规划。詹金斯在可提取性概念中提到的只是叙事宇宙中的有形器物，这些器物要么可以拓宽叙事宇宙，要么以新的方式推进叙事。然而，我们可以对此加以修正，这种修正对于更准确地描述跨媒体叙事系列的运作方式至关重要。这种可提取性在《特种部队：眼镜蛇的崛起》（*G. I. Joe*）、《决胜时空战区》（*Masters of the Universe*）和《变形金刚》（*Transformers*）等系列中表现得淋漓尽致，这些特许经营系列通常由漫画、动画电视节目、电影和可动人偶等组成。这些人工制品的包装中（或包装上）会引入叙事信息的文本介绍，不仅如此，这些特许经营系列的可动人偶能让观众在现实世界空间中感受到那些虚拟人物。虽然詹金斯再次将沉浸性和可提取性这两个概念置于彼此对立的位置，但正如这些例子所示，跨媒体叙事系列可以两者兼顾。

詹金斯的以上原则展示了跨媒体叙事系列的独特特征。然而，这一框架并没有考虑到特许经营的核心、专有文本和扩展性副文本之间故事元素的流动。由此可以确定一种新的原则，即单向流与全向流。这一原则描述了叙事信息在跨媒体系列中迁移的两种基本方式。它描述了故事元素如何从特许经营的核心向外扩展到周围的副文本（单向），或者是由内而外和由外而内（全向）两种扩展方式兼具。当跨媒体系列倾向于故事元素的单向流动时，通常是为了帮助受众理解。换句话说，角色、体系和故事情节从核心文本或文本主体（如电影系列或电视剧）向外扩展到辅助性的副文本。这种单向系列将副文本当作理解辅助。当跨媒体叙事系列在核心文本或正文中明确地引用副文本中揭示的内容时，会呈现出一种叙事信息的全方位迁移，这让故事变得更加复杂。尽管故事元素的全方位迁移可能会让那些不熟悉特许经营系列副文本的观众产生疏离感，但这种方式也可以通过确认观众在叙事扩展方面的参与程度，来鼓励更多的观众参与进来。副文本被定位为理解特许经营的不可或缺的部分。结合詹金斯现有的框架，单向流与全向流的原则为跨媒体叙事提供了更全面的描述。

漫威短片

从 2011 年开始，漫威影业宣布将根据漫威电影宇宙中已有的故事和角色制作一系列短片电视电影，简称"漫威短片"。为该系列选择的这个名称，恰如其分地体现了漫威电影宇宙的连环漫画血统。与长篇连载或限定系列连环漫画不同，在连环漫

画行业中，"单镜头"（One-Shots）一词用于表示独立的单行本。短片作品讲述的往往不是正统故事，短片中详细描述的事件不能看作是对正统故事中人物或既定叙事世界的延续。举例来说，漫威的"如果……会怎样？"短片系列描绘了一些假想的场景，比如"如果蜘蛛侠加入了神奇四侠会怎么样？"这类短片作品偶尔会被用来试探观众对新角色或故事情节的兴趣。漫威的《富兰克林·理查兹：天才之子》（*Franklin Richards: Son of a Genius*）中详细描述了里德·理查兹（Reed Richards）（神奇先生）和苏珊·理查兹（Sue Richards）（隐形女侠）的儿子身上发生的一连串滑稽又不幸的事件。最初它就只是一部短片，由于发行之后好评如潮，漫威便开始发行季播系列。漫威短片也有类似的试探性目的。

《神盾顾问》在2011年的《雷神》蓝光版中亮相，这是漫威发行的第一部短片。在故事开头，特工菲尔·考森，这个在《钢铁侠》（2008）、《钢铁侠2》（乔恩·费儒，2010）和《雷神》（2011）中出现的角色开始讲述，世界安全理事会希望看到"憎恶"（埃米尔·布朗斯基）出狱，这样"憎恶"就可以加入复仇者联盟。随着简要地展示《无敌浩克》（2008）中"憎恶"在哈莱姆区的破坏行径，考森指出这场破坏被归咎于布鲁斯·班纳（绿巨人）。考森和贾斯伯·西德维尔认为这一请求是不明智的，他们合谋派一名联络员去破坏理事会与萨敌尔斯·罗斯将军（General Thaddeus Ross）讨论释放囚犯问题的会谈。考森和西德维尔随后又找来同样在《无敌浩克》中出现的托尼·斯塔克，去说服罗斯将军不要赦免"憎恶"。斯塔克在酒吧会见罗斯将军后，考森和西德维尔意识到他们成功地将"憎恶"留在了监狱中。这部大约4分钟长的电影结束了。

第二部短片《寻找雷神之锤路上发生的趣事》（2011年）发行于《美国队长》（乔·约翰斯顿，2011年）的蓝光版中，也是围绕考森展开。故事发生在雷神事件之前，这部短短4分钟的电影讲述了考森前往新墨西哥州夺回雷神之锤的故事。在途中，考森路过一个加油站，在那里被两名武装分子抢劫。在自愿解除武装后，考森用一系列杂技般的动作击退了劫匪，然后驱车驶入茫茫夜色中。

附加于《复仇者联盟》（乔斯·惠登，2012年）蓝光版中的，另一部短片《47号物品》，主要讲述了一对贫穷的夫妇变成银行劫匪的故事，他们在《复仇者联盟》中出现的纽约激战之后找到了一把外星人制造的枪。在这段大约11分钟的视频中，特工布莱克命令西德维尔逮捕嫌疑人，并夺回在纽约之战中唯一一项仍然下落不明的外星技术。在一场有外星枪支参与的枪战之后，西德维尔抓获了银行劫匪。这对在装配武器方面展示出高超技艺的夫妇让西德维尔印象深刻，于是他让男方加入了

第8章
漫威短片和跨媒体叙事

神盾局的研发部门。而在影片的结尾，女方成为布莱克特工的门徒。

《特工卡特》是漫威短片系列的第四部，收录在《钢铁侠3》（沙恩·布莱克，2013年）的蓝光版中。影片始于《美国队长1》中的一个倒叙场景，在罗杰斯无畏地撞毁载有破坏性武器的九头蛇飞机之前，特工佩姬·卡特（Peggy Carter）和史蒂夫·罗杰斯（美国队长）相互道别。但是短片故事发生在第一部美国队长电影事件的1年后，卡特特工在弗林特工的沙文主义指挥下苦苦挣扎。弗林认为卡特是靠与罗杰斯的情人关系才获得的战略科学预备队的职位，认为这是不公平的，因此拒绝给她安排该领域的任务。一天晚上，弗林和其他男性工作人员出去喝酒后，卡特接了办公室的保密电话，接受了潜入罪犯藏身处的任务。她随后展示了自己在这一领域的专业技能，战胜了无数攻击者，成功地完成了任务，因此托尼·斯塔克的父亲霍华德·斯塔克（Howard Stark）便让她管理神盾局。《特工卡特》是漫威短片中最长的一部，时长超过15分钟。

第五部短片《王者万岁》，聚焦于一名记者对被监禁的特雷弗·史莱特利的采访，史莱特利是在《钢铁侠3》中冒充满大人（Mandarin）的一名演员。在史莱特利接受采访的最后一天，这位记者透露自己是真正的满大人的同伴，对史莱特利的冒充感到非常不满。记者透露了满大人的背景信息，包括他与一个被称为"十诫"的恐怖组织的关系。随后，这名记者杀死了史莱特利的随从，并绑架了史莱特利，这是为了确保真正的满大人能对史莱特利冒用"满大人"这个绰号实施报复。《王者万岁》被收录在《雷神2：黑暗世界》（亚伦·泰勒，2013年）的蓝光版中，是目前漫威短片系列的最后一部。

作为跨媒体故事的漫威短片

漫威电影宇宙系列源起于2008年的电影《钢铁侠》，接下来的几部电影——《无敌浩克》（2008）、《钢铁侠2》（2010）、《雷神》（2011）、《美国队长》（2011）和《复仇者联盟》（2012），构成了漫威影业的第一阶段，经过协调努力，每部电影中的人物和事件都被纳入了一个共同的叙事世界中。漫威早期的电影，如《X战警》[布莱恩·辛格（Bryan Singer）2000]《绿巨人浩克》（李安，2003）和《惩罚者》（*The Punisher*，2004）等，这些电影并没有试图在所描述的事件之间建立联系，与此不同的是，漫威电影宇宙系列"将单独的电影作为一部更大、更有凝聚力的作品的情节呈现出来"。演员丽贝卡·罗梅恩（Rebecca Romijn）在《X战警》和《惩罚

者》中扮演了两个不同的角色,这表明了漫威在《钢铁侠》上映前对叙事统一性（或缺乏叙事统一性）的态度。

漫威系列短片出现在各部作品之间,代表了漫威影业在推进系列化整体叙事方面的不断努力。从漫威电影《钢铁侠》到《钢铁侠3》,乃至漫威短片,创造了一种相互交织的叙事文本,形成了连续的故事情节。此外,漫威电影宇宙中故事片和短片的发行采用协调统一的方式,也是连载性和叙事统一性原则的体现。漫威电影宇宙通过对著名次要角色的关注,比如考森特工、卡特特工和特雷弗·史莱特利,以一种通过多种视角提供新见解的方式来实现这种统一性。这种主观性是跨媒体叙事的一个核心原则,在《神盾顾问》《王者万岁》和《特工卡特》中都得到了最好的证明。例如,通过《神盾顾问》观众可以得知,世界安全理事会是复仇者联盟的发起者,他们最初希望"憎恶"成为复仇者联盟的成员。此外,虽然由《钢铁侠3》中的演员特雷弗·史莱特利伪装的满大人,表面上看是由科学家阿尔德里奇·基利安（Aldrich Killian）虚构出来的,但《王者万岁》中揭示了满大人实际上是一个真实存在的人。最后,卡特特工详细阐述了神盾局的组建过程,霍华德·斯塔克将卡特特工从战略科学预备队中提拔为新成立的神盾局组织的联合负责人。漫威电影宇宙中已经存在的一个虚拟机构的这一背景信息,说明了漫威电影宇宙的世界构建策略。世界安全理事会、"十诫"组织和神盾局在多个平台中的扩展,有助于创造一个具有清晰的历史脉络,并按照统一的内在逻辑运作的叙述宇宙。这种具有连续性的连载叙事以之前漫威电影中的人物为主角,创作者通过对连载叙事的推进,进一步为这一逻辑提供了支撑。因此,漫威短片至少展现了跨媒体叙事的四个原则：连续性、统一性、主体性和世界建构。

短片系列不太能体现用户表现行为、扩展性与可钻性、沉浸性与可提取性这几个原则。像网络连续剧《神盾局特工：双重特工》（*Agents of S. H. I. E. L. D. : Double Agent*）提供的是关于电视连续剧《神盾局特工》制作方面的额外文本信息,属于更具表述意味的副文本。而漫威短片与此不同的是,它几乎不需要通过观众的参与来收集新的见解。此外,漫威电影不会邀请观众去寻找和探索更多的跨媒体内容。虽然漫威电影宇宙的故事分布在多个平台上,但漫威短片并不具有可传播性。作为观众可以分享的宣传预告,在漫威影业的 YouTube 页面上可以看到短片的一些小片段。但是没有一种途径能让整部短片在个体与个体间传播。

此外,虽然漫威电影鼓励粉丝通过对视觉引用和语言典故的融合"深入挖掘"文本,解读更大的漫威主题的各个方面,但漫威短片经不起长期推敲,或者说不具

第 8 章
漫威短片和跨媒体叙事

备可钻性。并不是说这些短片缺乏对漫威电影宇宙的深入了解,而是因为这些短片不够复杂或曲折,不能满足长期分析的需求。这一系列短片数量不够多,片长也不够长,不足以让人一直沉浸在漫威电影宇宙的世界中。或者,尽管一系列得到授权的商品使人们能够在现实世界中接触到漫威电影宇宙中的器物,但这些有形器物对世界的拓宽并没有什么帮助,而且也不能以新的、启示性的方式推进叙事宇宙的发展。

最后,漫威电影宇宙展示了故事元素的单向流动:由漫威短片带来的附加理解并没有(至少是尚未)被纳入故事片的叙事中。《神盾顾问》中考森特工中破坏"憎恶"出狱的企图和《寻找雷神之锤路上发生的趣事》中他对两个劫匪的处理,在漫威电影中都没有被提到。《47号物品》中描述的银行劫匪夫妇,以及《王者万岁》中提到的"十诫"组织,也没有在随后的故事片中发挥作用。漫威的电视剧在在表现出更大程度的全向性。《47号物品》中出场的角色布莱克特工,在电视剧集《神盾局特工》出现过两集。电视剧《特工卡特》(美国广播公司,2015年至今)的第一集开始自电影《美国队长》和短片《特工卡特》的快速剪辑画面。然而有一点值得注意,漫威的电视剧集《特工卡特》有一个叙事上的难题,就是在短片完结时卡特开始负责管理神盾局,在霍华德·斯塔克的帮助下,之前备受性别歧视的境遇已经结束了,而电视剧中她却要继续在这种环境下为战略科学预备队工作。可以说,漫威电视剧集《特工卡特》打破了电影《美国队长》和短片《特工卡特》确立的叙事统一性。

尽管人们围绕布莱克特工和卡特特工产生的附加理解,对各自电视剧而言意义甚微,而且可能是相互矛盾的,但《神盾局特工》的确是一个整体故事元素全向流动的显著例子。为了配合 2014 年 4 月 4 日上映的《美国队长 2》(由罗素兄弟执导),《神盾局特工》第二季中的一集"反转,反转,反转"("Turn, Turn, Turn")于 2014 年 4 月 8 日播出,开启了一个长达一季的剧情线,将电影和电视剧的故事联系起来。《美国队长 2》主要讲述的是,由于试图统治全球的九头蛇组织入侵,导致了神盾局的陷落。《神盾局特工》第二季延续了这个故事情节,进一步描述了神盾局崩溃以及神盾局局长尼克·弗瑞之死导致的后果,这一事件也发生在《美国队长 2》中。因此,《神盾局特工》第二季体现了主体性原则和单向性原则。例如,其中《关上一扇门》("One Door Closes")这一集闪回到《美国队长 2》中直升机上的高潮情节,聚焦于次要角色特工莫尔斯(Morse)(仿声鸟)和麦肯锡(Mackenzie)在九头蛇暴动中的行动。为了进一步展现故事元素的单向流动,《神盾局特工》第二季还提到了

《复仇者联盟2：奥创纪元》（乔斯·韦登，2015）中的主要反派奥创。然而，第二季中的"伤疤"（"Scars"）一集却颠覆了这种叙事单向性，这集中引入了一个由拥有独特能力的人组成的秘密社团，这个社团被称为"异人族"。这些在《神盾局特工》中创建的人物，将会出现在漫威电影《异人族》（*Inhumans*）中（定于2019年上映），这是漫威电影宇宙中体现全方位性的一个重要例证。这是第一次，漫威电影宇宙的核心故事线始于特许经营的副文本扩展，并随后归流特许经营的中心。反观这一创新方式，漫威影业总裁凯文·费奇（Kevin Fiege）认为，对《异人族》故事情节的处理是在特许经营中"开辟新天地"。《神盾局特工》和《异人族》的故事将如何进一步相互交织，这还有待观察，但《神盾局特工》第三季据说将主要集中在异人族身上，这表明漫威影业创造性的跨媒体叙事工作将继续下去。

结论

除了可以刺激人们购买家庭影视制品，漫威短片也说明漫威影业在努力保持对观众的吸引力，通过扩大特许经营的叙事空间，推进以富有吸引力的次要人物为中心的连载叙事，漫威影业试图使观众更全面地了解漫威电影宇宙的主题。虽然漫威影业体现了连续性、叙事统一性、主体性和世界建构的原则，但并未有效地体现用户表现行为、扩展性与可钻性、沉浸性与可提取性这几个原则。因此，从跨媒体叙事的角度来看，漫威短片存在着诸多缺陷。

漫威影业鼓励观众积极寻找可传播的故事元素，并将它们结合在一起，借此来挖掘特许经营主题的新沉浸式方向，从而促进更具互动性和融入性的观众参与，这对漫威影业未来的跨媒体尝试有很大帮助。例如，如果不是在漫威影业发布的家庭影视制品中增加扩展叙事的短片，而是加入诸如超现实游戏或故事网站，或是与漫威电影宇宙主题有关的隐藏信息或间接信息等副文本，观众的互动和参与程度就会更高。

此外，虽然目前漫威的跨媒体叙事方式对叙事统一是有利的，但也存在其他可能。考虑到电影和短片都源于连环漫画书，其叙事形式以在特许经营范围内使用多个平行故事情节而著称，漫威影业可能会以跨媒体叙事的方式来扩展漫威电影宇宙，但最终是否如此还有待观察。在特许经营发展的后续阶段，漫威必须采用多样性的叙事方式。漫威的电视系列节目为叙事信息的全方位流动提供了更多机会。

自短片系列开创以来，《美国队长2》是首部没有收录短片的家庭影视作品。此

第 8 章
漫威短片和跨媒体叙事

外,接下来的漫威电影宇宙的《银河护卫队》[詹姆斯·古恩(James Gunn),2014年]也没有收录任何短片。短片规模随着每个新加入的作品而不断扩大,所以不收录短片的举动令人吃惊。2015年5月,当被问及短片系列时,费奇表示"没有拍摄短片的明确计划"。除了预算方面的问题外,短片还存在后勤上的障碍,要想雇用演员和摄制组进行短片拍摄,漫威影业需要在明星和制片人各自的电影开拍前很久就与他们签约。拍摄短片还需要在漫威娱乐公司和华特迪士尼公司的众多部门之间进行大量协调。正如漫威影业联席总裁路易斯·斯波西托(Louis D'Esposito)在2013年指出的,"我不知道我们是否真的……一直在考虑这么远的未来。在有限的预算和时间内,我们很难找到一些有趣的东西。更何况还要引入大量复杂的变量"。考虑到这些复杂因素的存在,跨媒体叙事的八项原则可以提供一个有效的框架,通过这个框架,漫威影业可以构思并进一步实现漫威电影世界的跨媒体扩展,从而大大促进漫威主题的发展。

第 9 章

吐丝结网

联结蜘蛛侠系列电影之作者、类型和粉丝

詹姆斯·N.吉尔摩（James N. Gilmore）

《蜘蛛侠》系列电影已经成为21世纪好莱坞最卖座的系列电影之一，12年内已有五部《蜘蛛侠》电影上映，票房收入一直居高不下㊀。因此，《蜘蛛侠》（萨姆·莱米，2002年）、《蜘蛛侠2》（萨姆·莱米，2004年）、《蜘蛛侠3》（萨姆·莱米，2007年）、《超凡蜘蛛侠》（马克·韦布，2012年）和《超凡蜘蛛侠2》（马克·韦布，2014年），这些电影本身对分析超级英雄电影类型的形式、结构，以及对单一品牌的重复都是有用文本。迄今为止，学术研究和大众评论都聚焦于这些《蜘蛛侠》系列电影的类型、改编和叙事分析等问题，大量研究成果集中在以下方面：它们的不同观众群体是如何形成的，观众群体如何解读它们对超级英雄类型的贡献，特别是观众群体是如何以多种方式来解读这些贡献的。

然而，对于《蜘蛛侠》电影"副文本"的研究很少。热拉尔·热奈特（Gerard Genette）在他关于协调文本和读者之间关系的手段的研究中，提出了"副文本"概念，即存在于文本以内和文本以外"阈限"的相关文本。副文本是文本理解和价值开发的重要手段。正如乔纳森·格雷（Jonathan Gray）所说，"副文本填补文本、读者和行业之间的'空白'，多方面协调或决定这三者之间的相互作用"。媒体的副文本包括但不限于预告片、海报、DVD纪录片和评论音轨等，它们存在于文本之外，但为观众的互动和理解提供了信息。格雷认为，副文本决定了"贯穿于全媒体管理的路径和轨迹"，因此学者们如果以它们为分析对象，就能"理解那些充斥于媒体

㊀ 这五部电影的美国票房收入分别为403 706 375 美元、373 585 625 美元、336 530 303 美元、262 030 663 美元和202 644 001 美元。所有数据均来自互联网电影数据库。

第 9 章
吐丝结网　联结蜘蛛侠系列电影之作者、类型和粉丝

中，属于电影和电视构思组成部分的其他文本实体的价值"。媒体体验的范围越来越广泛，文本的"含义"有了新的定位和发展，副文本对于亨利·詹金斯的"融合文化"概念变得越发重要。詹金斯认为，"新兴的融合范式假设新旧媒体将以更复杂的方式进行交互"，因此数字化副文本对给定媒体文本进行解释并与之互动，所借助的载体是会不断变化的，载体形式也会不断增多。

笔者认为，特别版 DVD 就是副文本的载体，文本与其副文本在 DVD 中有直接的交互。为了吸引目标粉丝群体，特别版 DVD 的内容包含作品改编、电影类型和作者意图等方面的特别观点。更具体地说，副文本对于思考漫威如何构建其电影品牌，推测其粉丝观众的参与方式，以及了解粉丝对漫威品牌的评价等非常关键。诸如评论音轨和纪录片之类的 DVD 副文本，试图通过制片人对消费者进行更广泛的宣传，这延续了漫威于由在漫威杂志中通过编辑对读者进行宣传的传统，就像 20 世纪 60 年代后期"漫威牛棚公告"中的"斯坦·李的街头演说"栏目那样。因此，笔者从德里克·约翰逊（Derek Johnson）关于媒体特许经营和大众文化的研究中借鉴了"增加和复制"的概念，分别探讨了 20 世纪 60 年代和 21 世纪漫画和电影副文本中话语品牌效应的反复应用。

笔者的目的并不在于论证漫威公司在构建"漫威宇宙"的方式上几乎没有什么变化；这样的说法会掩盖在历史进程中，漫威在文化和产业方面进行的巨大变革。相反，笔者希望说明的是，在 20 世纪 60 年代后期，为了构建作者意图、作品价值和目标粉丝群体所采用的副文本手段，在漫威扩展其媒体宇宙和跨媒体宇宙的过程中仍然非常重要。《蜘蛛侠》系列电影说明：电影类型和作品改编之所以成为超级英雄电影，特别是漫威电影的重要副文本内容，是因为借由这些内容，漫威公司创造了漫画和系列电影之间的媒体连续性。这些副文本利用了众多的粉丝作者，他们会反射性地思考漫画改编和电影类型对于漫威宇宙的重要性。

本研究之所以关注《蜘蛛侠》系列电影，不仅因为它一直在发行续集，取得了持续的成功，还因为它不包括在漫威"电影宇宙"计划范围之内。由于《蜘蛛侠》电影的版权归属于索尼，不包括在诸如《复仇者联盟》（乔斯·惠登，2012 年）等更一体化的漫威影业计划之内，因此《蜘蛛侠》电影系列提供了一个更为独立的观察漫威公司的电影版权策略的视角。德里克·约翰逊 ["电影的命运"（"Cinematic Destiny"）]、马提亚斯·斯托克 [Matthias Stork，"复仇者集结"（"Assembling the Avengers"）] 和其他学者通过漫威影业和迪士尼共有版权的《复仇者联盟》系列电影研究了漫威是如何对其电影宇宙品牌进行话语构建的。因此，如果我们对《蜘蛛

侠》系列电影进行分析，就能够丰富漫威电影品牌战略的研究。特别版 DVD 是漫威公司官方的品牌推广计划之一，因此，它是一个极具说服力的分析载体，可以用于分析谁在讨论电影制作过程，用的是什么术语，以及为了达到什么目的。这些光盘上所汇集的副文本共同造就了特定类型的粉丝作者，他们体现了蜘蛛侠的精神特质——（电影制作的）能力越大，（对粉丝的）责任越大。

约翰·桑顿·考德威尔（John Thornton Caldwell）在他对当代好莱坞的"制片文化"的研究中指出，"从业者需要就一系列问题不断进行意见交换和协商，这些问题在传统意义上是电影研究的一部分"。本章探寻的是《蜘蛛侠》DVD 副文本之间的意见交换和协商。这个关注点与迄今为止对《蜘蛛侠》电影的其他学术分析的关注点有所不同。在本研究之前，凯瑟琳·A.福克斯（Katherine A. Fowkes）对《蜘蛛侠》电影与奇幻电影类型之间的关系做了概括性的文本综述；威尔逊·科赫（Wilson Koh）分析了《蜘蛛侠》电影的怀旧方式，并将其与约瑟夫·坎伯（Joseph Campbell）的神话理论联系起来；丽莎·戈托（Lisa Gotto）研究了《蜘蛛侠》电影中数字技术的运用；理查德·L.卡普兰（Richard L. Kaplan）则结合西格蒙德·弗洛伊德（Sigmund Freud）的理论，分析了电影中具有男子气概的表演。虽然这些例子只是这个电影系列相关学术研究的一部分，但都采用了一种相当普遍的方法，即将理论模型应用于文本分析。这些学者考虑的是将电影的基本结构、意义和美学作为文本来解读，而本研究则用 DVD 副文本来了解电影界从业者自己是如何解释清楚学术界所关注的问题的，然后将研究发现纳入漫威宇宙品牌更宏大的话语权建构中去。

从表面上看，比起性别和心理问题，电影从业者更关心改编和作者意图的问题，但他们与学者们一样，对超级英雄电影的潜在"意义"，以及超级英雄对他们的粉丝的"意义"也十分感兴趣。电影行业的自反性限制了从业者们的讨论内容：他们对学者们认为重要的议题的确提出了自己的看法，但是就超级英雄电影类型而言，这些议题通常分为三个方面：一是作者身份，或者说谁负责创建文本；二是电影类型，这里指超级英雄的叙事和视觉风格；三是改编，这在很大程度上与媒体间性，或者说与漫画和电影之间的关系有关。

关于副文本的整个访谈中，从业者自始至终都保持着对电影改编过程的绝对关注，但从电影类型和作者意图两个方面很少考虑作品的社会或文化背景。例如，《蜘蛛侠》是"9·11 事件"之后上映的第一部超级英雄电影。尽管在"9·11 事件"之前就已经拍摄了大量镜头，但这部电影还是用数码技术将双子塔从所有镜头中"抹

第9章
吐丝结网　联结蜘蛛侠系列电影之作者、类型和粉丝

去"了。尽管五部《蜘蛛侠》影片大部分取景都在纽约市，但DVD副文本中没有任何与"9·11事件"相关的内容。唯一沾点边的评论出自《蜘蛛侠2》DVD上的纪录片"创造奇迹"（"Making the Amazing"），萨姆·莱米在纪录片结尾谈道："这是艰难而可怕的时代。在这样的时代，我们总是期待着英雄的故事带给我们希望，也许这就是观众期待蜘蛛侠的原因。"DVD通过收录和删减来构建含义，DVD副文本的重要性可以从收录的和被删掉的两方面来推断。例如，在最早的《蜘蛛侠》预告片中，为了强调蜘蛛侠与纽约市地标建筑的关系，蜘蛛侠用蛛网将一架劫匪的直升机困在双子塔之间。"9·11事件"之后，这个预告片被撤回了，后来也没有收录在DVD的"预告片"部分中，但它并没有消亡，仍然在YouTube上传播。这一预告片不仅揭示了DVD如何有意识地把某些类型的素材绑定到一起；更重要的是，又让我们了解了从DVD上因未通过官方认可而被删掉的副文本是如何继续传播的。

《蜘蛛侠》的副文本证明了创作人员既是富有创造力的思考者，又是辛苦的劳动者，它们不仅揭示了电影制作中的技术难题，还揭示了关于电影类型、改编和观众的重要理论。然而，特殊版本的DVD也有意识地隐藏一些内容，通过有选择性地收录某些副文本来营造一些特定的含义。未被官方选入DVD的副文本最终只能在像YouTube这样的视频网站上以数字方式传播，不过这种副文本的传播方式解决了官方版DVD收录能力有限的问题。借用查尔斯·r. 阿克兰（Charles r. Acland）的话来说，就像电影现在"在别处老去"一样，这种从DVD上删掉某些副文本，让其在别处流传的方法，消除了DVD的社会时事话题因素，使其专注于展示电影的成就。DVD版电影能伴随购买者家庭多年，因此上述这种做法强调的是粉丝心目中的品牌永恒性，而不是影院公映电影的及时性。

寻找副文本

这些DVD副文本附属于电影的"家庭视讯"发行版，往往是在家中或购买者的私人空间观看。正如考德威尔所解释的，"拥有电子媒体的家庭现在是电视接收和电影消费的最具经济战略意义的场所"。考德威尔指出，这种消费并不局限于电影本身，经常是超出电影文本的。巴尔巴拉·克林格尔（Barbara Klinger）在其关于家庭影院技术的研究中也表达了类似的担忧，她认为DVD副文本"产生了一种电影产业对表象的权威控制感……观众了解不到电影制作的真实情况；相反，他们看到的是'可以宣传'出来的事实，这些幕后信息让观众更为强烈地感受到与好莱坞制作相关

的'电影魔力'"。为了做好评论音轨和幕后信息的纪录片,DVD制作聘用了顶级"创作人员"——导演、制片人、演员和部门主管,他们是作者意图的主要传播者。他们参与了几部《蜘蛛侠》电影的制作,比如制片人艾维·阿拉德(Avi Arad)、劳拉·泽斯金(Laura Ziskin)和导演萨姆·莱米。《蜘蛛侠》系列电影有意识地定位成"粉丝系列",在整个制作过程中迎合了大量真情投入却口味纷杂的粉丝,营造出一种尊重粉丝的氛围。《蜘蛛侠》系列电影借助副文本成了为粉丝制作的电影,同时也成了粉丝的作品。

副文本扩展了观众的体验边界,DVD上的文本可以重写,因为电影的DVD版在其首映之后过段时间才发行。在初次观看电影之前(通过宣传资料),以及随后的观看过程中(通过评论音轨或幕后纪录片),副文本"丰富又限制了文本体验,并成为文本体验的一部分"。虽然DVD本身容量有限,但它可以无数次重复播放,从这个意义上来说,DVD的文本是无限的。DVD是有形的,必须将其插入驱动器并通过相连的屏幕观看。在特殊版本的DVD中,许多副文本包含在第二张"附赠光盘"中。购买DVD的消费者不一定浏览全部或者某个副文本,所以我们很难确定谁看了这些副文本。比起这些副文本的接受程度,本研究更感兴趣的是它们的话语内容——它们想象中的交流对象是谁,目的是什么?在大多数情况下,这些副文本的目标观众被认为是那些活跃又有好奇心,并且对电影文本和《蜘蛛侠》情节都有所了解的观众。正如好莱坞电影借助电影类型这一概念将"不同派别整合到一个松散的关系网中",副文本也以一种独特的方式整合了粉丝的不同体验——无论他们是否熟悉漫威漫画。

《蜘蛛侠》系列电影DVD是快速变化的家庭视讯市场的一部分,这个市场涵盖了从DVD、蓝光光碟到众多视频点播流媒体服务等所有形式。事实上,从再版的家庭影院(HBO)(《蜘蛛侠》)促销特辑到关于(《蜘蛛侠2》)电影制作过程各个方面的大量纪录片,《蜘蛛侠》系列为了利用副文本,采用了多种DVD发行方式。随着《超凡蜘蛛侠》的问世,双碟收藏内容压缩到了一张"初次亮相"的蓝光光碟上,还加入了大量额外内容。消费者通过苹果公司的应用程序iTunes购买数字版《超凡蜘蛛侠2》时,会收到"超过100分钟的特别版本",包括幕后片段和电影中的删减镜头。看重副文本的家庭视讯格式仍然存在,但从2002年到2014年,副文本的扩展远远超出了DVD光盘的承载能力。媒体传播方式日益复杂,让人们越来越难确定在哪里可以碰到副文本。例如,光碟出租商"红盒子"(Redbox)通常只提供没有副文本的"租赁版本"。云服务和数字下载,如亚马逊即时视频,通常只提供电影。此

第9章
吐丝结网　联结蜘蛛侠系列电影之作者、类型和粉丝

外，即便副文本一般在第二张光盘上，与电影光盘装在同一个塑料盒中出售，它们本质上也是独立于电影的。正如DVD发行对收录和删减哪些副文本提出了挑战一样，家庭视讯市场的传播方式也对分析副文本素材与观众的互动提出了挑战，因为我们无法确定副文本的稳定位置。

DVD收入的持续下降，威胁到了许多DVD发行版上的副文本。2012年3月，《洛杉矶时报》预测，"人们在网上租用或购买的电影数量……今年将增长135%，达到34亿次……但人们在数字电影上的花费只有17.2亿美元，而在DVD和蓝光光碟上的花费则达到了111亿美元。换句话说，在线服务消费量占总消费的57%，其花费仅占12%。2014年，《福布斯》杂志指出，自2004年开始，"实体光盘的销量下降了约30%"，但"实体产品在主要电影公司的家庭娱乐版块总收入中仍占大约三分之一"。数字技术让观众们可以通过电影行业所构建的各种副文本与电影互动，然而电影消费环境正发生根本性的转变。受此影响，巴尔巴拉·克林格尔于2006年所阐述的电影收藏文化，或查尔斯·R.阿克兰于2003年所描绘的全球电影文化流，都在发生着改变。

到目前为止，关于DVD特别收录内容的讨论主要集中在构建作者意图方面。约翰·桑顿·考德威尔、凯瑟琳·格兰特（Catherine Grant）、黛博拉·帕克（Deborah Parker）和马克·帕克（Mark Parker）、帕特·布里尔顿（Pat Brereton）、罗伯特·阿伦·布鲁克（Robert Alan Brookey）和罗伯特·维斯特弗豪斯（Robert Westerfelhaus）等学者，都对通过DVD来构建作者意图和作品内涵有所研究。考德威尔关于产业反身性的研究，重点探讨《蜘蛛侠》系列DVD是如何推广超级英雄电影类型，以及是如何迎合可能成为活跃粉丝的观众的。此外，他对"DVD特别收录策略和功能进行了分类"，设想了副文本构建作者意图之外的多种用途。无论消费者使用副文本的目的是什么，漫威仍然抱着吸引新粉丝和维持原有粉丝的目的来猜测消费者的喜好，并满足和取悦他们。在以下几节中，笔者将首先以上述学者的研究为基础来探讨作者意图问题，这里要强调的是《蜘蛛侠》系列电影如何在单一创作愿景和工作人员群体之间进行协调；然后，分析重点将转移到文本的"作者们"在应对消费者群体时，如何阐述电影类型和改编过程。

本书的分析借鉴了米歇尔·福柯（Michel Foucault）的作者概念和里克·奥尔特曼（Rick Altman）的电影类型概念，这两个概念都具有超越分类的话语功能。副文本与作者意图一起构成电影类型，显示了作者意图和电影类型的密切关系。福柯认为，"作者的职能是描述社会中某些话语的存在、传播和运作"。正如格雷的观点，

源于作者意图的话语包括"价值观念、认同性观念、连贯性观念、技巧观念和统一性观念"。作者的作用是通过话语建构中的副文本来确定的。同样，电影类型也是在话语结构的基础上建立起来的："由某些人说话，讲给某些人听，关于电影类型的表述总是以讲述人和听众的身份为依据的。"借用奥尔特曼的话，下文的双重分析提出了这样的问题：谁会用这种通用/作者词汇说话？对谁说？出于什么目的？因此，本文对副文本的分析，旨在探讨作者和电影类型这两个构建跨媒体漫威宇宙的关键话语因素，是如何促进以粉丝为中心的创作的统一认同的。

原作者意图："凭什么自命不凡？"

DVD 通过两种方式构建作者意图：一是将创作控制权分给一人或多人（通常是导演和制片人），二是揭示选定部门的工作内容。正如布里尔顿所说，电影制作的历史可以追溯到"将最终概念带到屏幕上的主要困难，同时还概述了这个过程中广泛使用创造性劳动的情况"。在前三部《蜘蛛侠》DVD 中，每部电影都有两个评论音轨来探索这一目标：一个音轨通常有导演萨姆·莱米、一名演员和几个制作人员（"创意"人员），另外一个音轨则有视觉效果总监、制作设计人员和其他关键部门的负责人（"技术"人员）。评论音轨除了构建创作意图外，还将创作意图分散到多人和多个部门，将创造性工作的某些方面委托给特定人员。

马克和黛博拉·帕克夫妇认为，创作意图将"自我意识"作为理解产业实践的一种话语方法，格兰特则将 DVD 的评论音轨看作是"作者机器"。格兰特指出，DVD 功能提供了"影片相关、延伸乃至影片中"的信息，提供了与影片"同步的听觉方面的'改写'，这种可选择的纪录片式的旁白不是影片自带的，但需要依附于影片的视频内容"。评论音轨通过提供指引的方式来"改写"电影，即解释某些镜头或主题，让观众代入评论者的视角，假想自己是这部电影的作者，进而理解电影的含义。例如，布鲁克和维特弗豪斯认为，《搏击俱乐部》（*Fight Clubs*）[大卫·芬奇（David Fincher）1999] DVD 在评论音轨中使用作者的声音来构建首选的解释，摒弃了其他相悖的解释。对《蜘蛛侠》电影来说，副文本构建了粉丝作者的意图，有意识地将漫画的外观和历史融入电影中。社会文化角度的解释与其说是被否定或"被推翻"的，不如说是缺失的；而它们的缺失，正说明人们认为制作满足粉丝群体愿望的副文本是很重要的。

导演萨姆·莱米常被偶像化为一位真正有创造力的作者，他和蜘蛛侠有着特殊

第 9 章
吐丝结网 联结蜘蛛侠系列电影之作者、类型和粉丝

的缘分。《蜘蛛侠》《蜘蛛侠 2》和《蜘蛛侠 3》的副文本将他定位为一位有才能的电影人和好莱坞的局外人,主要是因为他执导了三部《鬼玩人》(*Evil Dead*)电影(1981 年、1987 年和 1992 年)。最重要的是,他是蜘蛛侠的粉丝。正如他在纪录片《蜘蛛侠的制作》中所说的那样,"我从小就在看蜘蛛侠"。

制片人艾维·阿拉德(Avi Arad)在这部纪录片中引用了这一事实作为选定莱米为导演的理由:"我在他脸上看到了善意。我相信这家伙。"莱米本质上就等同于蜘蛛侠这个人物,这在他的传记和创作思想中都有所体现。阿拉德在《蜘蛛侠》DVD 副文本中,将莱米称作蜘蛛侠的超级粉丝。在第二部《蜘蛛侠的制作》特辑中,他说:"萨姆·莱米从小就让人把蜘蛛侠画在自己房间的墙上,他是最适合执掌这部电影的人。"这里要谈到的技巧并不是指莱米的技艺或他对大规模制作的多个部门的掌控能力。相反,技巧本身是由导演作者与角色的基本关系来定义的。在 DVD 的"导演简介"中,莱米继续肯定了对自己的描述:"我所做的只是向决策人解释我对这个角色的热爱……第二天我就接到了电话。"莱米当选导演的最终原因,从这段叙述来看,是他对蜘蛛侠的痴迷。副文本竭力将蜘蛛侠的精神气质融入萨姆·莱米的形象中——能力越大,责任越大。

尽管莱米身边的工作人员在整个采访和评论中都强调他是位有创造力的作者,但莱米本人却经常努力淡化这一点。他在《蜘蛛侠 2》的一个制作片段中指出:"我希望工作人员为他们在屏幕上的作品感到自豪,但我更想让观众对这部电影有一个很好的体验。莱米"谦虚地"将自己想象成一个庞大网络的负责人,而不是一个只是富有想象力的空想家:"从演员,到场务,再到电工……服装指导,每个人都为电影艺术贡献了自己的力量。因此,我很高兴看到《蜘蛛侠》这部电影获得了成功,因为所有为这部电影付出辛勤劳动的工作人员都肯定了我的领导能力。"特别是演员托比·马奎尔(Tobey Maguire),在《蜘蛛侠 2》的评论中不断称赞莱米的管理技巧:

> 马奎尔:拍电影是一个合作的过程,我听你(莱米)说过,《蜘蛛侠》或者蜘蛛侠的角色并不是你专有的,这是我们所有人的电影。我们把你看作我们这艘船的船长,你让我们带着想法来找你……我们都觉得自己是电影制片人……每一个参与这部电影拍摄的人都可以告诉你自己的意见。
>
> 莱米:我肯定会那样做………这是让这部电影变得伟大的方式……我需要这么做。

虽然马奎尔特别指出这是一个合作的过程,但他还是称莱米为"船长"。马奎尔

认为自己也是一个"电影人",他在认为自己是一个作家的同时,还承认莱米享有"更高"的作家地位。

漫威宇宙传统上依赖的众多作家,实际上是以一个或几个被认为是"真正有创造力的作家"为中心汇集起来的。在漫威漫画的白银时代,斯坦·李是这样的中心作家,1967年,他在"漫威牛棚公告"消息栏推出了"斯坦的街头演说"专栏。在那里,他为粉丝来信、漫威作品、民权和其他问题注入了本土化思想。"公告"本身就是一种持续发布的副文本,让读者知道哪些漫画刊物即将发售,还为读者来信创造一个空间,也为漫威的"作者"提供了一个建构自己身份的空间。因此,"漫威牛棚公告"缩小了制片人和消费者之间、作者和粉丝之间的距离,或者说至少呈现出了一种打破隔阂的可能性。例如,在1967年8月的"公告"中,李感谢"最棒的粉丝"的支持,并补充道,"如果漫威处于巅峰,那就是你的支持让我们站上了巅峰!如果说漫威的杂志是你喜欢的类型,那是你的来信告诉我们怎么做才能让你喜欢的!"

像DVD副文本一样,"漫威牛棚公告"虚构出一个积极参与的粉丝,"斯坦的街头演说"也像评论音轨和DVD特辑一样,都是对作者信誉的有力支撑。漫画从业者们主要关注的是李在这些专栏中的表现,他用"斯坦的街头演说"将自己塑造成渗透到漫威跨媒体宇宙中的所有粉丝作家的典范。就像萨姆·莱米在许多意义上等同于蜘蛛侠一样,李也宣称他和其他无名的漫威工作者"对我们多姿多彩的超级英雄有信心!"这并不是说"公告"不介绍其他艺术家、作者和工作人员的信息,1968年10月"公告"中的一则新闻就介绍了新人作者阿诺德·德雷克(Arnold Drake),对他的评价是"一个可爱的小妖精,将自己独特的戏剧气质与辛辣讽刺和精妙塑造结合在一起"。但显然,对其他人的介绍基本上不会放到"斯坦的街头演说"专栏里。

在"斯坦的街头演说"问世不到一年后,斯坦·李称它是"所有漫画中受众最广的短评"。无论他的说法是否正确,"斯坦的街头演说"和"公告"都代表了漫威在尝试构建其宇宙和品牌的副文本体验。根据规划,这一构建工作由以斯坦·李为首的一小部分作者领导。漫威还会通过回复粉丝来信以及提供有关漫画或公司商业活动的独家新闻等方式来迎合粉丝。在文化和政治话语参与方面,"斯坦的街头演说"与DVD副文本明显不同。DVD会删除或不提及诸如"9·11事件"这样的重要背景信息,而斯坦·李则有时会在"斯坦的街头演说"中评论时事。例如,在1972年4月版的"斯坦的街头演说"中,李以一种中立姿态,讨论了阿提卡监狱暴动事

第 9 章
吐丝结网　联结蜘蛛侠系列电影之作者、类型和粉丝

件,从哲学角度来阐述道德和社会责任。

笔者无意把自己的观点强加给读者,指出谁对谁错。相反,这里想讨论的是"对与错"理论本身。如果我们不专注于证明自己是对的,而别人是错的,生活会是什么样子。通过与那些可能跟我们不同的人相互联系、彼此理解,并且认识到如果换位思考的话,他们的方式也可能是"正确"的,不知道我们能否和睦共存,找到理解之道。笔者想知道这是否值得一试?

斯坦·李提及有争议的时事话题,目的并不是表达自己对某个问题的观点,而是为了吸引观众。这反映出斯坦·李想在不疏远任何读者的情况下,为了让"斯坦的街头演说"的条目成为热门话题所做的谨慎尝试。他进一步强调,"斯坦的街头演说"中的思考完全是他的个人想法,并不一定反映漫威其他人的看法,他在另一篇"斯坦的街头演说"中评论道:"除了母爱和苹果派这两个问题上可能达成一致之外,没有任何一致的'牛棚'观点。""斯坦的街头演说"让斯坦·李被认为是漫威宇宙的主要创作者,但他也会将对敏感问题的观点分散到其他没有以他名字命名的"牛棚"文章中,尽管他拒绝承认这些观点出自于他。

《蜘蛛侠》系列电影前三部的 DVD 副文本,都是漫威通过漫画副文本来建构作者意图这一手段的跨媒体延续,《超凡蜘蛛侠》则重新采用了区分和差异的策略。这部电影特辑中的评论由导演马克·韦布、制片人马克·托尔马赫和制片人艾维·阿拉德完成。与莱米的评论不同,韦布大部分时间都在讨论自己的想法,仿佛在证明自己是真正的创造性作者。他在谈到电影开场后不久的一个的动作场面时说:"这是我对查理·卓别林式老派风格场景的致敬。我希望给你的感觉不是我有一种伟大妄想……但这类风格至少是我的典范。"韦布正努力将自己与莱米区分开,他为自己是一个受电影(而不是漫画)影响的有修养的艺术家而自豪。在评论片段的结尾,他说:"我们的确一遍又一遍地讲着同样的故事,正是主题的转折和变化让故事独特并具有影响力,但实际上在一天结束时,我们总是在探索同样的问题:我是谁?凭什么自命不凡?你喜欢那样吗?"韦伯还评论了电影的特许经营和类型,并解释了第一部《蜘蛛侠》电影上映 10 年后,为什么要创造一个新的《蜘蛛侠》系列。从评论中可以看出,他创造了一种不同的基调,并寻找对蜘蛛侠角色的不同诠释,而"转折"和"变化"的概念在他的评论中贯穿始终。

在《超凡蜘蛛侠》的评论中,艾维·阿拉德主要负责讨论底层电影工作者。虽然阿拉德在许多蜘蛛侠副文本中表现出对莱米的高度崇拜,但在这里,他通过强调电影制作的复杂性,淡化了韦布自我肯定的"伟大妄想"。例如,他指出:"有 3000

多人参与了这部电影的制作。"在片尾字幕中,他详细谈到了劳工问题:"能够在洛杉矶拍这部电影,给当地的很多人提供了大量就业机会,这是一种莫大的荣幸……这对我们,对这个城市,对国家都很重要……它能帮助到工作人员的家庭,让他们家庭稳定。就这样,这是我的街头演说。"这是蜘蛛侠副文本中为数不多的从经济角度明确阐述劳工问题的几个地方之一。这是在请求承认好莱坞产业劳动力所做的贡献,针对这种请求的一般做法是将这些劳动力列入演职人员名单中,或许因此我们可以通过滚动的名单看到有多少人参与了这部电影的制作,但多少有些工作人员与电影叙事本身"无关",而韦布作为导演作者,很大程度上最有权引导大家关注这些工作人员。

与其他 DVD 副文本相比,《蜘蛛侠 2》特别收录版 DVD 上的长篇纪录片"创造奇迹"从多个角度探讨了这部电影的工作和创作意图。这部纪录片通过采访部门负责人,分几个专题对不同部门的工作情况进行了调查。尽管纪录片为工作人员提供了充分的空间,让他们可以谈论自己对工作的看法,但哪些人员有机会接受采访进而获得"创作者"的身份,纪录片也是有所选择的。例如,没有电影编剧会在评论音轨或任何幕后纪录片中发言。这部电影吸引了包括大卫·科普(David Koepp)、阿尔文·萨金特(Alvin Sargent)和詹姆斯·范德比尔特(James Vanderbilt)在内的高水平写作人才,但唯一发声的是《蜘蛛侠 3》的联合编剧萨姆·莱米。在纪录片的"故事和角色"部分,莱米为编剧们代言:"我们有很多伟大的作家……很多人为这个故事添砖加瓦,正是通过这些不同的想法,我们才真正发现了不同凡响的创作方式。"

表面看,电影编辑显然被排除在了 DVD 所探究的创造性劳动过程之外,取而代之的是导演和制片人,他们认同粉丝身份,而且自己也是粉丝,这样一来,作者意图就变成了一种"粉丝改编"。重要的是,表面上抹杀编剧贡献的人不一定是萨姆·莱米或马克·韦布,而是斯坦·李,他在许多副文本中露面,谈论蜘蛛侠角色最初的创作意图(很少提到史蒂夫·迪特科)。在某种程度上,《蜘蛛侠》的创作意图变成了一个神话:它从李的头脑中涌现出来,而其他作者、导演和"创作者"则负责实现他的想法。从这里开始,创作意图的构建开始影响到最能满足粉丝消费者需求的电影类型和改编。

电影类型和改编:"尊重偶像"

鉴于访谈和评论音轨随处可见,而且其形式本身就是作者的声音,所以通过副

第9章
吐丝结网 联结蜘蛛侠系列电影之作者、类型和粉丝

文本来研究作者意图或许要比通过电影类型来研究容易得多。副文本广泛使用访谈和现场镜头，给创造性工作的等级清晰分层，用这种方式构建作者的声音。尽管作者是谁具有不确定性，但他们也在为超越他们创作视野的力量服务，尤其是在这个致力于发展跨媒体一致性的漫威宇宙中。漫威的好莱坞作品旨在满足人们对其漫画故事、基调和审美的期望，电影类型的语义和句法成为跨媒体改编是否成功的一种标志。电影类型与作者意图一样，一定程度上是一种互文性和副文本性相互协调而形成的分类机制；此外，它还为阐明对某个或某组给定文本的期望提供了标准。改编则依赖于罗伯特·斯姆（Robert Stam）所提及的"对互文性引用和转换的持续尝试"。这些转换在文本与其他具有相似特征的文本之间产生共鸣，因此，除了适应蜘蛛侠的原机之外，电影还需要考虑漫画对电影类型和角色的定义方式。《蜘蛛侠》系列电影会参考其他超级英雄电影的迭代版本以及漫画形象前身。在这个典型例子里，漫画就像原始文本，被遵循的经典文本如果转换得当，忠实的粉丝就能接受新的迭代版本。

在超级英雄电影中，满足人们对电影类型的预期和满足人们对电影改编的预期同样重要。数十年来，大量漫画文本的积累造就了《蜘蛛侠》电视节目、视频游戏和其他形式的媒体内容，当然还有《蜘蛛侠》这部超级英雄电影。当粉丝们评估电影改编的价值时，电影之前的所有迭代都会发挥作用。正如制片人伊恩·布莱斯（Ian Bryce）在"创造奇迹"中所建议的那样，"总是需要找到一种恰当的协调方法，既保持其来自漫画的历史，又要具有足够的当代性，让观众接受这一新的版本"。因此，电影制作是一个不断适应的过程，以确保超级英雄角色和电影类型可以得到充分的重新演绎。马克·韦布在评论中也将自己与莱米和他的三部曲区分开来，理由是："我不想让宇宙定型，我不想感觉我们是在重新创作漫画书里的画格。"而莱米等人在对《蜘蛛侠2》的评论中，则讨论了为了粉丝们的乐趣而重新创作特定漫画画格的具体实例。

莱米讨论了多个实例，讲述他如何试图模仿漫画意象，甚至特定画格，以期在漫画和电影之间产生共鸣。对那些希望超级英雄漫画故事电影化的忠实粉丝来说，这些再创作是隐藏的彩蛋。制片人劳拉·泽斯金（Laura Ziskin）曾一度声称莱米"就是观众"，他的粉丝身份给了他灵感，让他天生就知道如何能让"粉丝"快乐。虽然他偶尔也会体现蜘蛛侠的精神气质，但这也体现了漫威粉丝希望看到的习惯做法和完美典范。在《蜘蛛侠3》的评论中，演员托弗·格雷斯（Topher Grace）说道：

漫威传奇
——漫威宇宙与商业帝国崛起

"非常敬畏，因为我喜欢这个角色……你知道的，我想取悦我的粉丝。"尽管有一些创作人员没看过《蜘蛛侠》漫画，比如克尔斯滕·邓斯特（Kirsten Dunst）在一个《蜘蛛侠》的制作特辑中就说："看看我！你以为我小时候会读蜘蛛侠吗？不！"但是副文本强调电影中的演员与漫画中的人物和漫画历史之间的密切关系。制片人格兰特·库蒂斯（Grant Curtis）在《蜘蛛侠2》的评论中强调了忠于原作的承诺："这是我早先做的事情之一……我准备了一本漫画书，供萨姆和每个人参考。"像格雷斯和库蒂斯这样的评论体现了一种对改编和电影类型相互关联的自我认知，对于莱米的电影来说，话语产生于对漫画的"恰当"（可以解读为"忠实"）改编，总是考虑到粉丝的反应。

电影类型是考德威尔"产业反身性"概念的主要体现方式。无论是主创人员还是底层员工，都自觉地表达和宣传自己工作中的某些意识形态（虽然后者远不如前者那么频繁）；就《蜘蛛侠》系列电影而言，这些开放创作逻辑的时刻往往与电影类型理念有关。"这种自反性，"考德威尔观察到，"带来了多种含义。"因此，整个"创造奇迹"纪录片都在关注不同的劳动领域，表明了"自我理论化在拍片现场和电影制作团队内部做出创造性和技术性决定时是如何发挥作用的"。电影类型和改编在学术上也好，作为产业反身性的一部分也好，都受到重视。因此，考德威尔注意到在副文本反身性中发现的两类知识："功能性"知识，或者说是劳动和技术的实际应用；"自我理论化"知识，即概念层面上的选择合理化。这两个领域之间的协商在"创造奇迹"的"服装设计"章节中展开。助理服装设计师保罗·斯帕多内（Paul Spadone）带领观众领略"常识性"的服装设计，详细介绍了蜘蛛侠服装的制作工艺流程，并讨论了"大量与服装颜色和印花工艺有关的工作"。"比起理论上的讨论，他更感兴趣的是分享实物创作过程和实际的设计元素。而服装设计师詹姆斯·阿切森（James Acheson）却说："在6个月的时间里，我们开始相信我们必须尊重偶像。蜘蛛侠的形象离我们越来越近，越来越真实……这就是我们要走的路。"阿切森从更理论的角度讨论了改编的重要性和保持蜘蛛侠漫画形象的重要性。

本章重点关注了对主创人员的采访。然而，《蜘蛛侠》和《蜘蛛侠2》还带有"蜘蛛侠感应"功能，让人们能在观看图像和音频都完好的电影的同时（而在评论期间，影片音量会降低或变成静音），还能看到屏幕上覆盖着的小字幕信息。这种媒体形式借鉴了漫画中叙事盒的传统。"蜘蛛侠感应"试图解释的是本章中讨论的所有趋势。一些字幕详细说明了拍摄过程以及如何布置场景或拍摄地点，另外一些则负责

第 9 章
吐丝结网　联结蜘蛛侠系列电影之作者、类型和粉丝

提供主创和演职人员的履历信息。例如,《蜘蛛侠》中的一个盒子显示,"萨姆·莱米让特技替身观看《蜘蛛侠》漫画,学习蜘蛛侠所有的经典姿势"。在这里,字幕文本展示了莱米的创作过程和电影在忠实改编方面的投入,将改编过程扩展到特技演员(底层工作者)所做的工作。然而,最重要的是,这种基本上是跨媒体的编者声音构建借鉴了漫画的美学,并将其引入电影的副文本,保障了粉丝在漫威宇宙中跨媒体旅程的连续性。

"蜘蛛侠感应"的特别功能还提供了与"漫威牛棚公告"等漫画副文本的美学方面的联系。"蜘蛛侠感应"通过多种方法表现出电影与漫画之间的跨媒体连续性,加深了人们对电影的理解;"漫威牛棚公告"通过向浩瀚的漫威宇宙致敬,迎合了同样博学、活跃的粉丝。例如,1968 年 1 月的一篇"公告"提醒读者,"一堆漫威玩具、游戏和新奇玩意儿正在你附近的商店里出售"。每个月的"公告"都包括"在售漫威杂志"在内的"强大漫威清单",这是一份杂志清单和简短的杂志摘要,这样粉丝们就会知道他们每个月需要买些什么,以便继续关注他们最喜欢的故事。"公告"还提供关于《神奇四侠》和《蜘蛛侠》电视节目的录制和播出信息,这再次推动了漫威宇宙的其他跨媒体构建和媒体之间的构建。

副文本挑选出来的是那些能够清楚说明电影与原作的关系,以及该电影与其他同类电影之间关系的作者,让他们来引导观众理解电影类型的概念。要了解漫威如何向粉丝消费者宣传其品牌,一方面必须理解其在副文本材料中是如何满足粉丝消费者需求的,另一方面又必须理解,漫威一再强调的"作者"本身就是"尊重偶像"的粉丝。无论是电影的副文本特征,还是漫威漫画白银时代的具有副文本性的"牛棚公告",都以类似的话语方式构建作者意图;然而,电影的副文本更注重电影类型和改编问题,直接将漫画的文本乐趣和绘画美学作为电影美学的基础。想象中的粉丝永远是作者意图话语构建的核心,从每个月的"公告"底部提到的欢乐漫威前进会粉丝俱乐部成员的具体名字,到电影从业者讨论是否有必要取悦有特殊期望的粉丝,都是如此。因此,漫威宇宙的建构被不断地呈现为粉丝期望中的形式。

结论：漫威宇宙在媒体之间的连续性

笔者在本章关注了《蜘蛛侠》DVD 副文本中有关作者意图、电影类型和改编的话语构架,以展示它们是如何在一定程度上满足设想中的漫画粉丝群体之需求的。

从漫画到电影文本和副文本，蜘蛛侠系列复制并扩展了许多既定模式，因为电影特许经营在维护蜘蛛侠形象的完整性方面享有既得利益。既定模式的复制和扩展在某种程度上要借助于某位编辑才能实现，可以是通过斯坦·李，也可以是通过与漫威宇宙相关联的其他众多作者的某一位，包括像萨姆·莱米这样的导演和艾维·阿拉德这样的制片人。从"牛棚公告"的编辑专页到多部DVD评论音轨，漫威宇宙的副文本历史是一部重复、倍增和连续的历史，副文本的策略在不同媒体中会有所变动，让那些有鉴赏力的粉丝体验到熟悉感和真实感，同时又培养了新的粉丝。漫威就这样把蜘蛛侠打造成了一个由质量和创造力驱动的品牌。

在副文本中将粉丝设想为一个活跃、忠诚、知识渊博的消费者群体能起到两方面的作用：第一，DVD能用心满足那些要求漫画和电影之间保持连续性的粉丝；第二，促使整个粉丝群体都提出这样的要求。大量的工作都是为了维护漫威这个非常关心谁是电影的"作者"，并且关心这些电影如何迎合粉丝需求的品牌，而且漫威用许多含蓄的方式要求粉丝支持经漫威授权的改编电影。副文本研究主要是探讨不同的媒体如何建构不同的价值，以及副文本本身如何通过策略性地运用特定形式和功能，为建构一个连贯的、品牌化的创作宇宙创造可能性。

尽管类型和作者是广义的概念，大量不同的消费群体出于多种原因对它们会感兴趣，但《蜘蛛侠》系列的DVD副文本将这些概念用于特定目的，比如让粉丝更强烈地感受到与创作人员之间的联系，展示技术和理论层面的劳动过程，并积极将电影与漫画联系起来。最终，特许经营电影试图建立文化资本的尝试变成了一系列逐步积累，与漫画贯通，又有所区别的构想，这些构想似乎都是为了达成与漫画相似的通用目标和以改编为基础的目标。这些目标都指引我们回到话语连贯的漫威宇宙旗帜之下（也许接下来是回到斯坦·李的构想中，因为大家都认为他是《蜘蛛侠》电影的作者）。由此产生的话语连贯，将漫威打造成一个致力于满足粉丝消费者需求的公司。

最后，如果说副文本材料是漫威宇宙的媒体结构的关键，那么它也有助于"创造"漫威宇宙的跨媒体叙事和体验。当然，这不是詹金斯理论中的跨媒体叙事，詹金斯认为读者/观众必须依靠跨媒体的副文本才能理解整个故事。而这里的副文本材料指明了如何在媒体之间部署相似的关联模式，用非常相似的术语向粉丝消费者展示文本创作的"整个故事"。格雷认为，副文本填补了文本和受众之间的空白，而我们同时可以看到，副文本填补了媒体形式与几十年的创作中一再重复的满足粉丝的

第 9 章
吐丝结网　联结蜘蛛侠系列电影之作者、类型和粉丝

模式之间的空白。副文本在话语上构建并最终统一了漫画角色、特许经营电影以及文本的关键价值和意见表达,正是这些角色、电影和文本构成了漫威庞大的媒体景观。

注释

笔者要在此感谢约翰·桑顿·考德威尔(John T. Caldwell)和马蒂亚斯·斯托克(Matthias Stork)提供的对本章早期版本的评论,这对笔者很有帮助。

第10章
扮演彼得·帕克
出演蜘蛛侠与超级英雄电影

亚伦·泰勒(Aaron Taylor)

彼得·帕克守卫着你所在的友爱社区，这个文弱的男人还用自己的辛劳撑起了漫威的一个时代。这个年轻人来自皇后区，是个无足轻重的小人物，但谁说他的英勇事迹不能给人带来欢乐、消遣、创造力，甚至工作机会呢？就像在他之前出名的比利·巴特森（Billy Batson）和史蒂夫·罗杰斯（Steve Rogers）一样，他代表着体重98磅[一]瘦弱人士的逆袭，为每个受人欺负的小男生带来希望，也唱响了丑小鸭的天鹅之歌。他预示着漫画白银时代的到来，因为他体现出简单的叙事真理：并非人人都认为拥有超能力的幻想就是幼稚愿望得以实现的幻想；更确切地说，这些幻想都是错觉，更加凸显出人们在日常生活处境中的无助感。简而言之，超能力不能让情况好转，它们只会凸显我们挣扎着想要克服的日常痛苦。斯坦·李和史蒂夫·迪特科大幅修正了超级英雄的基本设定，可以说是奠定了漫威的概念基石，他们联手创造的蜘蛛侠成为公司最具名望的角色之一也绝非偶然。

1998年，漫威娱乐（ME）转变为有限责任公司。自此，开发利用创意性知识产权成为公司的主营业务。具体来说，这种知识产权采用超级英雄角色的形式，这些角色虽然源自其出版子公司漫威漫画（MW）制作的漫画所形成的系列品牌，但能延伸出多种类别的大量跨媒体子品牌。子品牌涉及漫威漫画的各类出版物、电影及电视改编作品［无论是由获得漫威授权的其他工作室制作，或是由其内部的漫威影业（MS）或漫威电视（MTV）制作］、漫画（获得授权或由其内部的漫威动画制作）及电子游戏。这些系列品牌与子品牌的关系可从叙事学的角度进行分析。前者起到蓝

[一] 1磅约为0.45千克。

第 10 章
扮演彼得·帕克　出演蜘蛛侠与超级英雄电影

本作用,能进行大量高产的改编,也就是说,它们可以催生出任意数量、形式有所改变的超文本叙事实例。蜘蛛侠的制作历史可以追溯到 1962 年,可谓是漫威最高产的旗舰品牌(或蓝本)。在本文撰写之时,这个系列品牌已经衍生出了 8 部卡通片、1 部报纸连环漫画、2 部电视连续剧、多部平装小说和儿童读物、30 多次电子游戏更新、1 部英国广播公司(BBC)的广播剧、4 部舞台剧,及 8 部长篇电影(其中两部未获得漫威的授权)。

与漫威宇宙中其他标识性系列品牌一样,蜘蛛侠是流行文化的典型,这也让他成为理想的研究案例,帮助我们理解漫威娱乐在当代是如何处理知识产权的。我们特别感兴趣的是以下两种表现之间的关系:一是在版权归漫威所有的电影子品牌中,演员的戏剧表现;二是更大范围内的系列品牌本身的经济和文化表现。银幕演员在错综复杂的因素中发挥关键作用,使漫威得以成为 21 世纪的跨媒体巨头。这些演员在漫威企业美学与商业实践中的处境是值得研究的。因此,笔者将展示一名演员是如何表现出一个标志性超级英雄的特性,从而展现更广泛的经济、技术与话语力量之间的相互作用的。

作为备受瞩目的商业计划,超级英雄电影特许经营权取决于它们是否能按照预期实现诸项行业目标。首先,最为重要的是它们在 21 世纪诸多电影公司的作品中保持经济上的中心地位,更不必说电影公司的母公司还承担着协调和辅助工作了。其次,在创造性的文化生产中,超级英雄电影在培育新技术传统方面,尤其是在展现最前沿的数字工艺方面,堪称特权媒体;最后,就(受众)接受程度而言,超级英雄电影需要充当粉丝互联活动的中心,成为出类拔萃的跨媒体客体。可以这样推断,制作超级英雄电影就是有意进行的打破禁锢的计划,其前提是提供一个未经神圣化的客体,由亚文化群的严苛把关人员进行细审,并决定是否有可能被神圣化。

为了实现上文概述的 3 项行业目标,21 世纪在漫威电影中现身的演员需要经受住非凡的挑战,特别是那些扮演超级英雄的明星演员。我将为大家描述曾扮演过蜘蛛侠的各位演员是在什么样的复杂体系中工作的,他们肩负着实际体现一个标志性的跨媒体超级英雄的重任,他们面临的责任与期待要比在一般的表演中面临的多得多。笔者的目标是展示超级英雄的表演是如何受经济、技术与话语前提等交织在一起的因素所限制的。这种限制,即由行业复杂性交织而成的网络,将表现为一组对超级英雄跨媒体特许经营具有独特影响的参数。

这里要提醒大家的是,笔者在本章将把讨论限定于分析托比·马奎尔(Tobey Maguire)和安德鲁·加菲尔德(Andrew Garfield)在哥伦比亚电影公司五部长篇电影

中的表演，包括萨姆·莱米的《蜘蛛侠》三部曲（2002—2007年），以及马克·韦布之后翻拍的《超凡蜘蛛侠》（2012年）及其续集（2014年）。当然，还有其他的蜘蛛侠：丹尼·西格伦（Danny Seagren）在《电气公司》节目中播出的蜘蛛侠超能故事中扮演的蜘蛛侠（1974—1977年），尼古拉斯·哈蒙德（Nicholas Hammond）在哥伦比亚广播公司（CBS）实景真人电视剧系列《神奇的蜘蛛侠》（1978—1979年）中扮演的蜘蛛侠，西谷拓也（Yamashiro Takuya）在日本东映公司（Toei）的"特摄剧"系列（1978—1979年）中扮演的蜘蛛侠，以及利夫·卡内（Reeve Carney）在百老汇剧《蜘蛛侠：消灭黑暗》（2011—2014年）中扮演的蜘蛛侠。另有众多演员也尽情展现才能，为无数蜘蛛侠动画片及电子游戏中的人物配音。然而，其他这些媒体具有特殊性，而且制作背景也具有社会历史特殊性，由此对表演人员有特别的要求，这超出了本章的讨论范围。笔者要分析的电影在经济与文化上均取得了显著成效，莱米的《蜘蛛侠》是首部"上映3天内票房突破1亿美元大关"的电影，这意味着电影改编作品对蜘蛛侠的系列品牌产生的有益影响，相较其他子品牌对系列品牌的影响更为深远。最后，本章的讨论将限定于马奎尔和加菲尔德的表演作品，迄今为止，这两位演员给大家留下了最深刻的印象。

名人蜘蛛侠：明星超级英雄

知名的作品必须得由同样知名的演员来表演吗？对一些行业分析人士来说，这个问题尚无定论。自2010年起，昔日男星们逐渐老去［特别是汤姆·克鲁斯（Tom Cruise）、布拉德·皮特（Brad Pitt）和威尔·斯密斯（Will Smith）］，他们的票房回报率逐渐下滑，而在他们之后又未出现同样具有票房号召力的后起之秀，这一现象也通常被用于佐证在新兴的"新好莱坞"，电影的内容才是王道。电影记者越来越认为，电影大片无法再依靠明星来激发人们的观看欲。在"2013年度100位最具价值明星"的调查结果公布后，Vulture网站报道称，在高票房电影中出演的大部分演员，在调查中获得了最低的公众知晓度分数。有人为此为电影明星悲叹："当前，特许经营电影市场过度饱和，演员不再是明星身份，变成了电影中锦上添花的元素……此类电影仍在继续发行，表明不再是演员的名字成就特许经营电影，相反，是特许经营电影成就了演员"。

大家普遍接受了上述说法，后起之秀（而非顶级明星）频繁出演超级英雄特许经营电影，那我们要将马奎尔和加菲尔德（在首次出演《蜘蛛侠》电影时，两位都

第 10 章
扮演彼得·帕克 出演蜘蛛侠与超级英雄电影

还是后起之秀)与电影的关系看作轮齿与机器的关系吗?这么做有些目光短浅,相反,我们有必要考虑他们的明星身份如何在漫威娱乐的跨媒体产品的商业逻辑中得到提升。漫威故事片中名人演员的地位和意义,与(相对)不那么知名的演员有着本质上的不同。具体来说,明星演员身体与角色身体的合二为一值得进行理论研究,因为这对演员来说是个独特的挑战。同时,漫威娱乐的媒体制作人面临的一个紧迫问题是,衍生产品(包括漫威漫画持续出版的系列漫画及此后的漫画衍生产品)中的角色如何与明星演员塑造的电影角色匹敌。

在我们的研究中,从理论角度探讨明星表演和"普通"表演的区别是有用的。演员在表演时要处理(至少)两个身体的抗争:她/他自己的真实身体,以及她/他扮演的角色的虚构身体。无名演员也许可以轻易实现"合二为一的表演",因为她/他并不出名,其演员(真实身体)与角色(虚构身体)之间的差异便能减到最小。与此形成对比的是,明星演员表演中遇到的问题在于她/他个性化又为公众熟知的身体在表演中的可见性。明星演员的真实身体从未完全融入电影的虚构现实中,而是保持着叙事上的"半自主性"。明星的身体是"高度符号化的",它承载着明星演艺生涯中通过表演积累起来的联想意义。当明星开始扮演一个角色时,其身体的联想意义就已经开始发挥符号性作用了。明星的真实身体因此变得"外显":在戏剧表演框架内,明星的真实身体是可见的。而在戏剧表演中,在美学方面占首位的是(角色)显性和(技术)隐形。我们总是既要看明星本人,又要看其扮演的角色。

在超级英雄漫画改编电影中,高度可见的明星演员还需要在具有同等辨识度的公司矩阵内整合两个身体,即演员真实身体和角色虚构身体。超级英雄是多种讨论的中心,涉及创造性/作者、经济/法律、接受度/崇拜性等话题,这些讨论共同将超级英雄角色的身体定义为风格固定的身体。演员必须将自己的特定身体与"蜘蛛侠"这一第二个身体匹配;而"蜘蛛侠"还不仅仅是第二个身体,他还是公众集体或主观记忆中的多元形象。由此,"蜘蛛侠"对明星演员提出了独特的挑战,即明星演员的公开形象与超级英雄的著名标识性形象形成抗争。演员还必须与这两种毫不搭界的形象组合而成的第三个身体进行有效对抗。

让-路易斯·康莫利(Jean-Louis Comolli)将明星出演传记片描述为"分量过多的身体"。为更好地理解上述第三个身体,我们将两者进行类比。康莫利认为,历史小说的表演问题在于历史角色的身体有真实人物作为参考(即知名历史人物),它与演员身体的"空面具"不一致。因此,对那些熟悉历史人物真实外貌的观众而言,

这些不一致会让他们产生不适，他们无法全情投入电影模拟的历史现实中，并且希望演员在叙事方面的半自主性身体"消失"。因此，历史人物身体的分量过多会产生"双铭文"，即"鬼影效应"，历史知识渊博的观众特别能感知到叠加在演员身上的历史人物的"鬼影"（同上）。反过来，演员的身体被视为对历史人物身体的否定，即没有在现实世界中充分遵从观众所感知的世界。

因此类似地，蜘蛛侠这一超级英雄的电影角色身体也是分量过多。然而，其可能产生的双铭文比传记片表演人员更为复杂。问题不在于真实历史人物身体的物质特性，而在于改编后的超级英雄身体的形象性及强烈的多元性。例如，梅丽尔·斯特里普（Meryl Streep）可能努力地在表演中准确地模仿玛格丽特·撒切尔（Margaret Thatcher）声音中柔和清晰的抑扬顿挫，化妆师可能会像整容医生般改变她的容貌，使她在形象上更接近这位英国前首相。但是在《铁娘子》（*The Iron Lady*）（2011年）中，斯特里普的"消失"比马奎尔或加菲尔德与超级英雄身体的类似整合更容易实现。斯特里普在模仿时只需处理一个参照对象：撒切尔的身体参照物。蜘蛛侠自身身体分量过大，具有灵活性和复合性，马奎尔和加菲尔德各自的演员身体被蜘蛛侠的角色身体所掩盖。因此，这些明星发现，他们在表演时在身体整合上的尝试必须有创意，让观众能接受，还得具有法律权威，这一系列要求令人困惑。

当然，才能越高，责任也就越大。但是责任在谁呢？演员要演活哪位蜘蛛侠呢？是最能体现广受赞誉的作家和画师团队愿景的那位？还是因其在感知上遵循角色"精髓"而得到粉丝一致认可的那位？还是因为能在下游市场盈利而得到管理层认可的那位？在改编后出演蜘蛛侠的任何演员，都面临着来自粉丝对角色预期的各类挑战。但是，马奎尔在扮演《了不起的盖茨比》（*The Great Gatsby*）[巴兹·鲁赫曼（Baz Lurmann），2013]中的尼克·卡拉维（Nick Carraway）时，他的身体要遵从的象征性参照对象没有他在扮演蜘蛛侠时的参照对象那么特殊，而加菲尔德在《别让我走》（*Never Let Me Go*）[马克·罗曼内克（Mark Romanek），2010年]中扮演克隆人汤米时，自由度也较大。通常，演员们会有一定的发挥空间，但超级英雄演员的表演选择总是受到多种权威的限制，而其他类型电影的演员则不会遇到这样的限制。

我们来考虑下系列漫画制作的合作模式，即多位作者协同创作一部系列漫画。在迪特科于1966年离开《神奇蜘蛛侠》以及1973年李结束任期后，数十个作者和画师团队共同开发了这个系列漫画。《蜘蛛侠》系列中其他深受粉丝喜爱的有影响力的组合还有李和老约翰·罗密塔（John Romita Sr.），罗杰·斯特恩（Roger Stern）和小

第10章
扮演彼得·帕克 出演蜘蛛侠与超级英雄电影

约翰·罗密塔（John Romita Jr.），J. M. 德玛泰（J. M. DeMatteis）和萨尔·巴斯马（Sal Buscema），戴维·米什莱恩（David Micheline）和托德·麦克法兰（Todd McFarlane），布莱恩·迈克尔·本迪斯（Brain Michael Bendis）和马克·巴格莱（Mark Bagley）。那么一名演员可以在何种程度上通过自己的动作和表情，或通过自身和角色的整合，来综合表现这些不同创作人员的意图呢？

对表演与漫画文本之间的图像相似度进行研究是个不错的想法。由于漫画改编成电影的过程中，电影镜头和漫画图像存在着差异，因此我们可以注意到演员与漫画图像之间的相似及差异。如果"每幅图像都通过其风格对世界进行视觉解读，解读者的作用十分突出"，那么马奎尔和加菲尔德就通过自己的表演做出了解读。这两位演员在蜘蛛侠日益扩大的肖像画廊里寻求自己的一席之位，就像保罗·吉亚玛提（Paul Giamatti）在《美国荣耀》（American Splendor）电影［沙里·斯宾尼·伯曼（Shari Springer Berman）和罗伯特·普希尼（Robert Pulcini），2003年］中，成为哈维·贝克（Harvey Bekar）的另一个生动实例一样。对粉丝而言，演员演绎的漫画角色之所以让人崇拜和着迷，是因为他们引发了对早期漫画蓝本的反馈回路。

马奎尔和加菲尔德的演出遵循了漫画中彼得·帕克从文弱男人到万人迷的形象重塑过程。迪特科将彼得设想为一个瘦骨嶙峋的年轻人，戴着一副大眼镜，站无站姿，坐无坐相。其他几位晚些时候负责蜘蛛侠的画师，比如尼尔·埃德伍兹（Neil Edwards）、托尼·哈里斯（Tony Harris）和拉蒙·佩雷斯（Ramón Perez），在《蜘蛛侠：第一季》（2012年）、《蜘蛛侠：强大的力量》（Spider-Man: With Great Power）（2008年）和《神奇蜘蛛侠》第3卷第1集（2014年）中重新处理这个角色的起源时，均采用了这种标准做法。与此形成对比的是，自《神奇蜘蛛侠》第39集（1966年）以来，迪特科之后接手的老罗密塔将彼得重新塑造成一位更加符合传统意义上帅哥形象的、标准的、健壮的年轻人。之后二十几年，老罗密塔对蜘蛛侠的诠释一直在漫画界占主流地位，他笔下的彼得可能是大部分观众最为熟悉的样子。后来的《蜘蛛侠》漫画中也明显可见迪特科与老罗密塔各自处理手法的结合。例如，《终极蜘蛛侠》的联合创作者马克·巴格莱在为该系列绘制的第118期（2002—2007年）中，将彼得设定为情绪郁积的年轻人，但是他继续沿用迪特科的风格，强调彼得瘦弱的特征和孩子气的性格。

托比·马奎尔扮演的帕克可以说与迪特科笔下的早期的帕克形象十分一致（图10.1）。马奎尔的外表相较其他年轻明星更显稚嫩，因此他顺理成章地出演了迪特科笔下乳臭未干的帕克。他戴着眼镜，一副受气包的模样。电影中，玛丽·简（Mary

Jane）［克尔斯滕·邓斯特（Kirsten Dunst）饰演］告诉帕克："你要比看起来高。"言下之意就是他平时站姿不够挺拔。一夜之间，帕克变成了健壮的魅力男士，做了一个漫画中的眨眼表情（他直勾勾地看着卧室镜子里新鲜出炉的矫健猛男，发出"哇哦"的感叹）。我们可以很容易地想象迪特科笔下的帕克与马奎尔整合到一起，发出那可爱的短促尖叫。可以说，作为一名演员，马奎尔最有趣的特质在于他会在极度情绪化或身体受到胁迫时做出特别的面部表情，他的娃娃脸可能突然之间扭曲，变出不可思议的尖鼻子或塌鼻子、双下巴、茶碟般的圆眼睛和怪异的凹陷人中。在《蜘蛛侠3》中，这些极端表情在被黑化的蜘蛛侠身上得到了最充分的展现，而马奎尔的几个疯狂的面部表情成为深受欢迎的表情包（图10.2）。一言以蔽之，马奎尔超乎寻常柔韧的脸非常适合演绎迪特科在漫画创作中特别偏好的手法——讽刺和夸张。

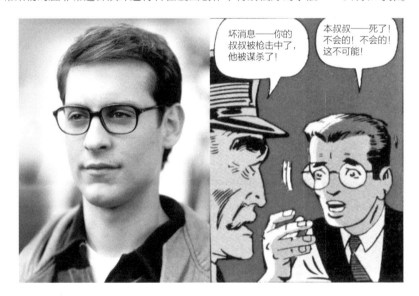

图10.1　托比·马奎尔和·史蒂夫迪特科笔下的彼得·帕克

与此相反，安德鲁·加菲尔德出演韦布的电影让人想起了老罗密塔笔下的彼得·帕克，与巴格莱的《终极蜘蛛侠》中的彼得·帕克甚至更为接近。韦布自己也说，他的电影"较少参考史蒂夫·迪特科的版本，而且视觉上可能更接近……《终极蜘蛛侠》"。加菲尔德比马奎尔还要瘦小，而且他的脖子又细又长，与巴格莱笔下矮小的彼得有几分相似。他蓬乱的头发也更接近巴格莱对彼得的诠释，而与老罗密塔笔下有美人尖的彼得大为不同。然而，加菲尔德拥有极具表现力的眉毛，这又让人想起罗密塔笔下的"偶像派"彼得形象（图10.3）。罗密塔让彼得彻底摆脱了眼镜，

第 10 章
扮演彼得·帕克　出演蜘蛛侠与超级英雄电影

图 10.2　情绪化的彼得·帕克(马奎尔的表情包)

图 10.3　安德鲁·加菲尔德和艾玛·斯通(Emma Stone)，与老约翰·罗密塔与罗恩·费伦兹（Ron Frenz）笔下的彼得和格温（Gwen）

而且在《超凡蜘蛛侠》中，加菲尔德通常也不戴眼镜，而更喜欢带戴隐形眼镜。最重要的是，加菲尔德表现出明显的超然感，就好像罗伯特·帕丁森（Robert Pattinson）在电影《暮光之城》高中校园场景中一直展现出的优越感。马奎尔演绎的是迪特科笔下遭人欺负和鄙视的落魄彼得；而加菲尔德演绎的彼得则游走在中城高中，似乎超然离群。而这两个彼得什么时候展露出文弱男人不那么有魅力的一面，得看弗拉什·汤普森（Flash Thompson）的心情了。《超凡蜘蛛侠》中的"超强蜘蛛侠"代表的是那些不那么走运的极客，他像一位罗马旗手般在大厅里举着滑板，咧嘴偷听两个傻瓜争论他悬吊在蛛网上的物理问题；在《超凡蜘蛛侠2》中，他甚至在毕业那天和校长击掌。加菲尔德演绎的这些时刻，并没有表现出早期《神奇蜘蛛侠》所暗示的彼得的焦虑、胆怯性格。

然而，我们不能仅仅因为马奎尔和加菲尔德扮演的彼得与漫威漫画公司的漫画超文本逆向相容，就理所当然地认可他们的演绎版本。否则，漫画就有了特权，并错误地占据蓝本地位。加菲尔德宣称他非常重视那些在他孩童时期"拯救了（他的）生命"的漫画，但是他在青少年时期也同样受到了前任演员马奎尔的鼓舞，并且"对着镜子练习他的最后一句台词"。加菲尔德参考的对象是马奎尔演绎的蜘蛛侠，这一蜘蛛侠版本跟老罗密塔或巴格莱创作的蜘蛛侠具有同等可信度。同样值得注意的是，加菲尔德扮演的帕克又是以何种方式在漫威漫画公司的蜘蛛侠系列中形成自己特有的反馈回路的。帕克在漫画中的外貌可谓是越来越像加菲尔德，特别是斯特法诺·卡塞利为《神奇蜘蛛侠》（图10.4）中的帕克选择了蓬乱的发型，马尔科·切奇托（Marco Checchetto）为《究极蜘蛛侠：组队出击》（Superior Spider-Man Team-Up）中的帕克也选择了同款发型。

考虑到电影子品牌在目前漫威娱乐公司的系列品牌中更为公众所熟知，所以上述表象不可否认是由漫威娱乐在幕后推动的。布赖恩·希契（Bryan Hitch）对《终极战队》（Nick Fury in Ultimates）第1集（2002年）中的尼克·弗瑞角色进行了形象重塑，以塞缪尔·杰克逊的身材及种族身份为模板，这是一个众所周知的例子。这次形象重塑促使漫威影业与塞缪尔·杰克逊合作了多部电影。德里克·约翰逊（Derek Johnson）也注意到，漫威娱乐公司努力让漫威漫画公司的金刚狼版本与休·杰克曼（Hugh Jackman）在荧幕上呈现的金刚狼身形更为相似。而且，像约翰逊所指出的那样，根据电影角色形象来调整漫画角色形象的例子，其背后的驱动原因是漫威娱乐公司兴致勃勃地对其利润最高的系列品牌的角色形象进行统一。

因此，漫画创作者将明星演员的作品漫画化，是对明星演员对角色演绎的认可，

第10章
扮演彼得·帕克　出演蜘蛛侠与超级英雄电影

图10.4　安德鲁·加菲尔德和斯特法诺·卡塞利（Stefano Caselli）笔下的彼得·帕克

但演员的演绎也要服从漫威娱乐的管理权威。从财务角度来看，我们应当明白，媒体制作人的任务是使明星个人拥有和管理的形象（商品化及垄断性的个人品牌），与明星要在屏幕上实例化的子品牌保持一致。例如，据称莱米请求哥伦比亚公司让马奎尔出演该公司的首位彼得·帕克，是因为马奎尔当时是影坛新秀，其个人明星形象是可爱却又敏感的青少年形象。马奎尔的形象会让人联想到那些不得不挣扎着提前承担成年人责任的年轻人，这一形象与他被选中扮演的彼得·帕克在公众心目中和漫威概念中的形象相符。反过来，从劳动力的角度来看，明星与电影工作室协商建立起一种信托关系，以抬高她/他的个人身价并出演更多的电影。例如，马奎尔获得了400万美元、1 750万美元的后期交易，出演《蜘蛛侠》角色则获5 000万美元的回报。后来，他在诸如《奔腾年代》（*Seabiscuit*）、《兄弟》（*Brothers*）和《了不起的盖茨比》等颇受瞩目的通俗影片中获得主演角色。自2002年以来，他已累计与12位电影制作人合作过，在好莱坞的影响力不断提升。

在被系列影片抢占的好莱坞，明星们的日子不如以前那么好过了，许多人认为电影盈利不再以明星主演为战略。在这种新的公司氛围中，漫威影业在重新定义公司管理层与劳工关系方面发挥了重要作用。数位与漫威影业签约的明星签下了史无前例的九部影片协议［比如克里斯·埃文斯（Chris Evans）、塞缪尔·杰克逊和塞巴斯蒂安·斯坦（Sebastian Stan）］。这种多部电影合同与制片公司黄金时代7年期的独家合同大不相同，它们并未直接体现当代明星的价值。合同的报酬通常不考虑财务

因素，而是不那么直接的职业抱负，漫威影业在合同协商时以可能提升明星曝光率作为谈判筹码。例如，克里斯·海姆斯沃斯（Chris Hemsworth）在《雷神》（2011年）中出演的前期费用只有15万美元，而制片公司通常试图扣留后端补偿或保本。据称，漫威影业给签约明星出演漫威"第二阶段"长篇电影的片酬也只增加50万美元，而且如果电影票房净赚5亿美元，也仅另外提供50万美元的奖金。直到小罗伯特·唐尼重新协商出演《复仇者联盟》的片酬——至少5 000万美元，其他签约明星才能从吝啬的漫威影业获得与他们自己的目标要价相接近的片酬。

然而，大量的宣传要求、高强度的健身管理方式、片酬差异大、强硬的协商和长达多年的协议，让漫威影业的诸多签约明星怨声载道。例如，斯嘉丽·约翰逊（Scarlett Johansson）就将她与漫威的劳动关系形容为"镀金的笼子"。与她合作的演员克里斯·埃文斯甚至宣布在合同履行期届满后便要退出演艺圈。漫威影业的管理层与劳工关系恶劣，不止一个例子说明漫威娱乐电影品牌制作中漫威影业的抠门。索尼公司与加菲尔德签约价为50万美元，每拍摄一部续集片酬上涨100万美元，这与21世纪初该公司捧着明星的态度相比完全是180度大转变。2015年，在汤姆·霍兰德出演蜘蛛侠后，另一位年轻演员（此前仅出演过三部长片电影）被委托主演索尼公司最新推出的子品牌电影。这次拍摄的影片是与漫威影业共同制作的，是漫威自有品牌"电影宇宙"的一部分。这样的决定符合后者"抠门"的声誉，即为"有上进心、立志成为好莱坞一线明星的影星""压缩"合同条款。因此，制片公司倾向于挑选不太出名的演员出演，这是关键战略，用于"管理副文本明星的叙事与轨迹……让荧幕幻想效果逼真，以及……增加制片公司目前与将来的议价筹码"。

这些例子表明，明星劳动力的价值以及明星与其帮助创造的公司资产之间的关联正在被重新定义。漫威影业在明星象征价值的权重不断下降的过程中发挥了关键作用，相对于产品本身的价值而言，明星的象征价值已经减少了。演员，即价值持有者，现在发现她/他自己与作品处于一种偶然（而非创作）关系之中。她/他的职业财富及文化资本目前是由产品驱动的，而非受戏剧表演驱动。简而言之，明星无法超越角色；而角色，或者更确切地说是产品，吸纳了表演者。

造剧： 大场面的超级英雄表演

说到明星的身体与分量过多的超级英雄身体，我们应该记住，明星从来无法在表演过程中与超级英雄完全融为一体。她/他从未真正消失，而且我们也不应该去论

第 10 章
扮演彼得·帕克 出演蜘蛛侠与超级英雄电影

证是否应该期望明星身体消失。马奎尔和加菲尔德在哥伦比亚公司《蜘蛛侠》改编电影中具有身体上的吸引力,而这种吸引力不仅仅是男性美的典范。和任何超级英雄大片一样,这些改编电影也为特效领域的最新创新提供了展示场合。因此,马奎尔和加菲尔德的表演技巧必须服从于数字化电影制作的技术工艺。然而,这种服从并不代表着当代表演的衰弱;所谓的合成创作并不会"取代"旧媒体时代发展起来的表演技巧。相反,我们需要新的概念词汇来评估数字化支持的表演所取得的成效。

正如保罗·麦克唐纳(Paul McDonald)提醒我们的那样,在大场面电影中,明星的身体本身常被用于"造剧",这可以说是一种将角色人化的特殊效果。明星们的外表出现在所谓的经典电影中,观众对剧情的吸收不可能像某些人认为的那么全面。相反,好莱坞电影的乐趣在于,当一名熟悉的演员富有创意地活化一个可能不熟悉的人物时,观众便认可其成就。因此,如果一个角色能让我们产生共鸣,我们便会欣赏角色扮演者的表演方式。观看马奎尔或加菲尔德各自扮演蜘蛛侠时得到的乐趣,可能与漫威致力于基于表演的新兴大场面电影有关。

《蜘蛛侠》上映时取得了史无前例的高票房,该片及其后续影片中的蜘蛛侠由计算机进行全面处理,确保了将来银幕上的超级英雄至少是计算机生成图像(CGI)的部分产品。自 2002 年起,屏幕上超级英雄的身体已经是明星身体、特技演员和替身的身体,以及数字动画和/或动画捕捉动作的合成作品。因此,我们观看《蜘蛛侠》电影时,并不局限于理解和欣赏马奎尔和加菲尔德的戏剧性及代表性的表演,因为他们活化了彼得·帕克;我们注意到了最初的三部曲中电脑生成图像在人物塑造中的特殊之处;体验《超凡蜘蛛侠》中的第一人称 3D 视角;佩服将加菲尔德的动作整合入《超凡蜘蛛侠2》的动画中;同时赞叹特技演员在整个系列中所呈现的危险绝技。

这些不同的反应表明,在有明星出演的超级英雄大场面电影中,无论是明星的表演还是计算机处理的技术都是清晰可见的。因此,我们身临其境地欣赏穿着蜘蛛侠服装的彼得尽情穿梭在曼哈顿高楼之间(例如,《蜘蛛侠》结尾时那个夸张的长镜头就能带给我们这种感觉),又十分佩服同个镜头中制作马奎尔数字替身的费力的技术工艺。引用丹·诺斯(Dan North)的话,我们充分意识到彼得的戏剧性冲突"得到了计算机技术生成图像的支持,计算机技术面临着类似的挑战,需要将幻想中的英雄事迹以可感知的现实方式表现出来"。此外,我们认识到"动画师、导演和演员之间存在着创造性的伙伴关系",因为他们共同努力运用这种媒体化表现方式。我们观影时,一方面为影片中超级英雄的行为感到兴奋,另一方面也意识到它是由超越

漫 威 传 奇
——漫威宇宙与商业帝国崛起

了演员层面的多名作者精心制作而成的。

我们一边观影,一边对其做出评价,我们可能无法在传统意义上"认同"彼得。相反,这种数字化的表演"使我们观影时不大能站在蜘蛛侠/彼得的位置,而更多的是处于双人舞中超级英雄舞伴的位置"。此种舞伴关系下,要评价演员成就,我们就需要更为常见的方式。我们可在此提出一些评价大场面超级英雄表演的标准:规避表现限制,实现"庄重",以及协调与数字媒体的关系。

跟与他同期的不露面或面容变形的钢铁侠、石头人和恶灵骑士等角色一样,电影中的蜘蛛侠因面罩完全遮住了脸,所以别人无法获知其真实面容。为了弥补这一局限,不同的漫画家[比如埃里克·拉尔森(Erik Larsen)]和动画师(比如《终极蜘蛛侠》的动画师)偶尔会在带着面罩的英雄愤怒和震惊时,让面罩的目镜改变形状,即缩小或扩大。但当马奎尔和加菲尔德身着全套蜘蛛侠戏服时,他们就没法通过面部表情来展现性格和传达情感,而在荧幕上,裹着戏服并没有威风凛凛的感觉,反倒显得有些滑稽可笑。像所有装备相似的演员一样,他们为此采取了补偿性的表演技巧。这些技巧不仅能让角色个性更鲜明,也标志着演员具有艺术创造力。

最简单的策略就是摘下面罩。卸下用于隐藏身份的伪装,让蜘蛛侠系列品牌的形象让步于明星的形象。或者,我们也可以说,两种形象暂时得到了融合。有个常用的宣传就是:"托比·马奎尔就是蜘蛛侠!"在莱米和韦布的电影里,彼得在公众面前不戴面罩,或只向不同的配角展露他的另一个自我。这些揭秘场景往往在影片中最需要表现力的时刻出现:在《蜘蛛侠2》中向玛丽·简(Mary Jane)披露他的身份的时刻,在《超凡蜘蛛侠》中与斯塔西警官(Captain S)对峙的时刻,以及在《超凡蜘蛛侠2》中格温·斯塔西(Gwen Stacy)去世的时刻。但马奎尔和加菲尔德除了要对此类场景做出非常感人的反应之外,电影中这些不戴面罩的场景也强化了彼得的年轻和平凡——正是这种品质让蜘蛛侠成为超级英雄集合中引人注目的一员。

例如,《蜘蛛侠2》和《超凡蜘蛛侠》暗含了对公开超级英雄平凡身份的思考。当马奎尔扮演的蜘蛛侠毫无意识地躺在地铁车厢,一名旁观者看到他没戴面罩的面容后十分诧异,惊呼:"他只是个孩子,不比我的儿子大。"彼得醒来后,与乘客的目光相遇,他焦急地摸了摸自己暴露真容的脸。一个男孩把面罩还给了彼得并承诺:"我们不会告诉任何人。"这一表态不仅恢复了彼得的超级英雄秘密身份,同时也标志着他的社区归属感:他是一个友好的纽约人,就像火车上的其他人一样。在《超凡蜘蛛侠》中,为了安慰一个受惊吓的男孩,加菲尔德扮演的蜘蛛侠脱掉面罩,当时他试图从悬在威廉斯堡大桥上摇摇欲坠的车子里救出这名男孩。彼得向男孩保证:

第10章
扮演彼得·帕克 出演蜘蛛侠与超级英雄电影

"我只是个普通人,知道吗?"他把面罩递给男孩,鼓励他戴上,这样男孩就有勇气从燃烧的汽车里爬出来。彼得承诺道:"它会让你变得强壮。"后来,彼得独自一人在卧室里,阴郁地凝视着他的面罩,仿佛要让自己对承诺的真实性负责,我们再次见证了超级英雄对兑现承诺多么在意。《神奇蜘蛛侠》第9期最后的旁白:"超级英雄何人当——就是你!"广为人知,那是对蜘蛛侠的赞誉。上述两个不戴面罩的电影场景都保留了斯坦·李在漫画创作中的高超洞察力。

马奎尔和加菲尔德在不戴面罩时展露的表情起到了作用,他们在戴上面罩时也擅长用肢体语言展现这位超级英雄的幽默感。《蜘蛛侠2》中,马奎尔扮演的蜘蛛侠在电梯里吐槽穿紧身衣让盆骨很不舒服,然后尴尬地避开了同一部电梯中乘客的目光。同样,在《超凡蜘蛛侠》中,加菲尔德扮演的蜘蛛侠在收拾偷车贼的片段中策划了不断演变的闹剧,包括假装卑躬屈膝、打喷嚏吐丝和搞怪功夫。在上述两个例子中,恰到好处的手势和滑稽优美的肢体语言都非常给力。加菲尔德称他将对蜘蛛运动的研究融入了他的表演中,包括动作及人际场景。在一次采访中,他描述了自己的技术:"想象一下,你的皮肤就像蜘蛛一样敏感,哪怕是最轻微的一阵风都会让你感觉像龙卷风席卷而过。你总是匆匆忙忙……我假想自己有更多的腿、更多的手臂,也更有空间意识。一只蜘蛛会到处移动,他不是线性的……他可以这一刻出现在这里,然后以惊人的速度到达另一个地方。"在《超凡蜘蛛侠》中,彼得对格温询问他脸部瘀青的问题避而不谈,又谎称自己喜欢吃柠檬鲈鱼,我们可以察觉他的紧张羞怯。加菲尔德(彼得)从他的储物柜那猛冲过来,对艾玛·斯通(格温)的审视左躲右闪,因为对鲈鱼不熟悉,他有些恐慌,却极度兴奋地点着头("不!不!我知道……")。

这些都是演员在超级英雄电影中成功规避表现限制的例子。那为什么"庄重"应该视为衡量演员是否精通超级英雄表演的另一个重要标准呢?这个品质有两种含义。从隐喻角度来说,它是指演员的传统责任,将戏剧性的庄重带到他所处的电影剧情中去。这种庄重可以通过忧郁严肃的形式表演出来。例如,马奎尔的表演展示出彼得恪守叔叔本的信条,即权力越大,责任越大;加菲尔德的表演则展示出彼得为了兑现对弥留之际的斯塔西警官做出的承诺,必须和温格分开时的痛苦纠结。演员也可以通过投入大量情感来帮助电影获得庄重感。例如,在《蜘蛛侠2》中,马奎尔在天花板将要砸向玛丽·简时,突然发出火山爆发般的尖叫声(图10.5);或是在《超凡蜘蛛侠2》中,加菲尔德抚摸失去生命体征的格温的头发时的颤抖。这样的情感投入是超级英雄电影和传统情节剧中都会出现的,在文化上也是受认可的,可以

避免人们将漫画与矫揉造作和幼稚情绪联系到一起。

图10.5　托比·马奎尔在《蜘蛛侠2》中的尖叫

当然，粉丝们认为这样的时刻证明了《神奇蜘蛛侠》在超级英雄漫画史上的意义，因为它具有惊人的情感成熟度。事实上，在《神奇蜘蛛侠》第121期中，格温的死亡被视作一次亚文化的分水岭：一个反复出现并深受喜爱的漫画人物突然死亡，常被认为是漫画白银时代轻松愉快氛围的终结，并将超级英雄漫画引入了倡导严肃庄重和强调自我意识的新时代。

实现庄重也需要技术支持。将庄重视作超级英雄表演的新评价指标，反驳了人们对数字化表演"失去庄重"的频繁抱怨。在描述《蜘蛛侠2》中章鱼博士和蜘蛛侠之间最初的战斗时，斯科特·布卡特曼（Scott Bukatman）抱怨道："最终效果好似橡胶手办到处打来打去又互不致伤"。如果"数字的乐趣在于超越庄重，在于超越物体的极限"，显然并不是每个人都抱着怎么都行的态度。因此，身处21世纪的电影制片人采取特别措施，以确保即使是最离奇的身体运动也遵循可感知的现实主义原则。《超凡蜘蛛侠2》的动画师通过确保准确的重力转移、解剖学上精确的身体压缩、反应性的肌肉抖动和细致的纤维褶皱，精心设计了合理的动作。因此，蜘蛛侠系列电影有助于建立一种新的代表性模式，在这种模式下，庄重已然成为一种卓越的美学关注和批判性关注。

这种新的模式需要演员适应数字媒体独特的制作要求。正如我们可能会欣赏一

第 10 章
扮演彼得·帕克 出演蜘蛛侠与超级英雄电影

位超级英雄演员规避身体表达的限制一样,我们也可以认可她/他对新媒体,特别是数字动画和动作捕捉系统的参与以及由此带来的启示。正如动画师以各种方式巧妙处理演员产生的数据一样,演员必须适应动作捕捉舞台或面部扫描系统所产生的疏离感与空虚感,并学习如何移动她/他的身体,让捕捉程序能以所需的方式"读取"身体动作。因此,认识到这些系统如何能真正展示演员的劳动成果至关重要。在《蜘蛛侠3》中,弗林特·马尔科(Flint Marko)的身体被风化成沙人时,他那令人毛骨悚然的表情是通过对托马斯·哈登·丘奇(Thomas Haden Church)进行面部扫描形成的两个曲线线框进行融合而生成的(图10.6),通过索尼图形图像运作公司具有"灯光舞台"技术的频闪摄像机拍摄真实的面部数据,再通过表演捕捉系统将丘奇自身夸张的面部表情进行转化。最终的结果是,演员饱含情感信息的动作非常逼真,甚至"他们周围的世界也随着想象中细节的实现而体现出来"。

图 10.6　托马斯·哈登·丘奇及《蜘蛛侠 3》的面部捕捉过程

演员不可能自然而然地就被她/他的动画人物所代替,认识到这一点同样重要。自 1995 年以来,计算机制作的特技替身得到应用,但莱米的电影为后续蜘蛛侠系列电影的角色动画开创了先例。不幸的是,他用完全数字化的特技替身替代马奎尔,

漫威传奇
——漫威宇宙与商业帝国崛起

遭到许多评论者的谴责，他们认为蜘蛛侠失去了指示性。例如，布卡特曼（Bukatman）断言，用动画代替真人表演"将不幸地切断面无表情的身体和自由与富有表现力的身体之间的联系"。值得注意的是，韦布后来的电影将演员的异化劳动重新融入动画制作过程中，好像是为了解决这些不满。为《超凡蜘蛛侠》电影工作的动画师并不完全依赖从表演捕捉系统采集到的数据，而是从前几部特技替身的动作研究或加菲尔德本人身上寻求线索。在对这些动作进行研究的过程中，甚至在主要的拍摄过程中，演员或特技替身都做出表演上的选择，即手势、动作、姿势的选择，这些选择被用作参考点或虚拟关键帧，来指导后续的动画制作过程。

有趣的是，《超凡蜘蛛侠》的动画总监兰德尔·威廉·库克（Randall William Cook），认为加菲尔德是动画制作过程的源起，认为他是作者而不仅仅是数据来源。他主张："安德鲁创造了一种独特的动作和肢体语言模式来帮助定义这个角色，我们可以在适当的情况下加以模仿。"《超凡蜘蛛侠》的视觉特效总监杰罗姆·陈（Jerome Chen）详细指出了加菲尔德的贡献："他很清楚蜘蛛侠的哪些姿势会受欢迎。如果他攀附在墙上或在地上爬行，他会用手指支撑身体。他的手掌不会碰到地面。当他穿着动画师不得不接受的服装时，他会用手肘、膝盖做出一些特定的动作，他知道后背要如何拱起。我们的计算机动画蜘蛛侠是安德鲁能做的动作的加强版，但与安德鲁有同样的姿势和感觉"。演员的贡献不仅在动画制作过程中处于最重要的地位，而且他的表演选择被重译为形象标记，即关键帧，指导图形铭文的过程。手势和姿态——任何传统表演的两个基本的身体表现部分，在由演员和动画师共同打造的戏剧化动作的数字轨迹中，是起始点，也是结束点，被赋予了新的意义。

同样令人印象深刻的是，演员将漫画书的蓝本与受到启发的表演选择整合起来。特别是，加菲尔德的手势和姿势本身都是将蜘蛛侠漫画的图解描绘引用到了表演中。他身体的扭曲精准地复制了漫画原型，参考了麦克法兰（McFarlane）之后的画师的创作偏好，令人难以置信的夸张的强大杂技渲染到屏幕上。此外，动画团队习惯了加菲尔德对漫画的引用，系统地增强了他的姿势的图像性。《超凡蜘蛛侠》的动画总监大卫·肖布（David Schaub）进一步解释说："我们根据漫画书里的姿势又超越这些姿势精心制作的角色，让漫画书（姿势）看起来像是那些表演的快照。在诸多动作序列中，我们会选择慢动作，使标志性的姿态真正获得成功"。通过此类技术，表演和动画与漫画蓝本之间建立起一个技术上的复杂互文关系。韦布的电影提供了另一个例子，说明这三个不同的本体可以共同作用，产生新的数字化的表现技术，将迄今为止漫画家、数字动画师和银幕演员各自不同的工作联结起来。

第 10 章
扮演彼得·帕克 出演蜘蛛侠与超级英雄电影

"有史以来……最佳……蜘蛛侠!": 超级英雄的表演与影迷

在社交媒体时代,超级英雄电影需要精心管理影迷,如今的影迷们经常在网上提出请愿、曝出选角丑闻、发起病毒式活动等。因此,受雇出演漫威漫画改编电影的演员,必然要受到一系列非典型的创意性条件的制约。这些表演者必须处理他们出演的影片的特别复杂的背景:其连续性、其多位作者,以及"始终处于"被动员起来状态的影迷们令人畏惧的"集体智慧"。每部蜘蛛侠改编作品仅代表一次潜在贡献,托马斯·利奇(Thomas Leitch)称之为更大的"宏观文本":即以漫威娱乐公司的规范性和连续性为基础的系列电影。当然,对这个宏观文本每一项新增内容都受限于"粉丝专家"的严格权威,他们可能对有望出演蜘蛛侠的演员提出强烈不满。因此,每位受雇出蜘蛛侠系列电影并做出创造性贡献的演员,都面临着诸多独特的问题:为了使不断进化、发行了 50 年之久的系列角色永葆活力,她/他将如何做出表演选择?为什么新出现的蜘蛛侠在表演上与之前版本的差异能扩大粉丝的容忍极限?哪些特殊的姿势可以用来对影迷的公共知识、专业知识和忠诚投入表示尊重?在这些问题上,影迷们总能比个人表演者更胜一筹。

影迷们之所以能产生权利感,是因为他们认为自己比好莱坞那些业余爱好者,或者甚至比漫威漫画公司本身更了解彼得·帕克。电影制作人和演员也在不断寻找各种精明的方式来讨好和利用影迷们的集体智慧。当有媒体宣布选择某个演员来扮演超级英雄角色时,如果影迷们认为这位演员"不合适",他们通常会爆发愤怒的情绪。例如,在 2013 年 8 月,媒体宣布本·阿弗莱克(Ben Affleck)将在即将拍摄的《蝙蝠侠大战超人》(*Batman v Superman*)(2016)中扮演披风斗士,1 小时后推特上就有 68 222 条负面的推文。然而,尽管电影业能够越来越精明地管理粉丝们的偶像崇拜,但可能没什么比媒体更糟糕的了:包括影迷们的愤怒在内的一切都是自由公开的。因此,当 2010 年 1 月有传言称迈克尔·塞拉(Michael Cera)有望出演《超凡蜘蛛侠》时,哥伦比亚公司从这个未经证实的传言中有所获益。一方面,电影制片人肯定不会故意发布新闻称与像塞拉那样"不合适的"演员进行合作意向的商谈,从而吊足影迷们的胃口;另一方面,他们通过"倾听影迷诉求"来获得大量亚文化资本,并最终选择一位大家"推崇"的演员出演,这位演员就是加菲尔德。在 2015 年蜘蛛侠选角时,漫威影业倾向于查理·普卢默(Charlie Plummer),但索尼更喜欢汤姆·霍兰德(Tom Holland),最终汤姆·霍兰德笑到最后。霍兰德在 Instagram 上传视频,播放他在自家

漫威传奇
——漫威宇宙与商业帝国崛起

后院表演体操特技动作，令人印象深刻，这是他个人（非官方）发起的宣传活动，也正是对社交媒体的精明利用（可以理解为是战略上的"酷煊"），索尼也因此成功地将自己定位为具有前瞻性思维的公司。

这些选角的争论常常涉及文化政治与身份政治。众所周知，唐纳德·格洛沃（Donald Glover）在看到博客网站io9上一篇关于向非白人演员开放蜘蛛侠角色的重要性的评论后，深受启发并开玩笑地在推特上请愿扮演彼得·帕克这个角色。但在格洛沃身穿蜘蛛侠睡衣出现在《废柴联盟》（Community）中时，极端影迷，甚至偶尔还有零售商，提出了抗议，他们认为格洛沃在网上的无心之举引发了种族主义的反应。此类评论通常都是很明确地出自尊重漫画蓝本的目的，而不是出自彻头彻尾的排外心态。然而，格洛沃的批评者通常无法说清为什么电影里蜘蛛侠的形象要一致，而不能有打破传统的修改，或为什么表现出对多种族群体的敏感。

有趣的是，格洛沃事件促使作者布莱恩·迈克尔·本迪斯（Brian Michael Bendis）在常规连载的《终极蜘蛛侠》外创作了一个全新的拉美裔蜘蛛侠：迈尔斯·莫拉莱斯（Miles Morales）（图10.7）。格洛沃在《超凡蜘蛛侠》中作为小小的复活节彩蛋出现：一张他在《废柴联盟》中扮演的角色特洛伊·巴恩斯（Troy Barnes）的海报，挂在彼得的卧室。另一个影迷驱动、跨媒体交互作用的例子是在《终极蜘蛛侠：蛛网勇士》（Ultimate Spider-Man: Web Warriors）动画版第63集中，格洛沃为迈尔斯·莫拉莱斯配音。然而可悲的是，种族主义影迷对非白人的蜘蛛侠持有敌意，这种态度与角色授权方面较为温和的种族"监管"，即索尼和漫威娱乐之间关于未来电影子品牌的特许权协议相一致。2011年的合同规定：电影中的彼得·帕克必须是白人以及异性恋。因此，索尼和漫威娱乐不仅设定了法律参数，限制非白人演员出演其高调的跨媒体特许经营电影，这让其企业品牌中通常不可见的隐性的种族维度变得直接可见。

就像难以控制的影迷策略可能促使媒体制作人采取相应推动策略，也可能促使他们采取反其道而行之的策略，影迷们令人畏惧的集体智慧可能对超级英雄演员以及她/他的独特表现和主观表现产生积极或消极的影响。例如，马奎尔突出了彼得的天真正派，成功获得了影迷们的认可——可以预见他是"俊美、天真和温柔的"。相比之下，加菲尔德将《超凡蜘蛛侠》的彼得强化为"一个酷酷的坏蛋"，这被其他一些影迷认为是对角色本质的背离。那么，一名演员，甚至像加菲尔德这样自称是蜘蛛侠粉丝的演员，如何应对无数的解释版本及众口难调的期望呢？甚至是漫画书蓝本的持续制作，也受到作者之间的意见分歧和粉丝抵制的限制。有个编辑团队

第 10 章
扮演彼得·帕克　出演蜘蛛侠与超级英雄电影

图 10.7　《终极漫画：蜘蛛侠》第 28 集中的迈尔斯·莫拉莱斯（Miles Morales）和唐纳德·格洛沃

［截至 2014 年 2 月，由尼克·罗伊（Nick Lowe）领导］负责监管漫威漫画公司所有的蜘蛛侠产品，在年度创意峰会上决定影响故事连续性的关键情节。负责漫画书创作的团队做出的所有决定要经过这个编辑团队的认可，以确保蜘蛛侠系列出版物能在更广的范围内维护公司的授权。但这种基于团队的品牌管理往往会面临内部矛盾和影迷的反对，对那些被选中出演漫威娱乐电影子品牌电影的演员产生显著的影响。

《蜘蛛侠：仅剩之日》（*One More Day*）（2007 年）的故事情节及其与重新启动的蜘蛛侠系列电影之间的关系，生动展现了影迷喜好与响应式企业战略之间的创造性结合。在这个具有争议的交叉故事中，漫威漫画公司的主编乔·奎萨达（Joe Quesada）授权解除了彼得和玛丽·简·沃森的长期婚姻关系。玛丽和彼得是除露易斯（Lois）与克拉克（Clark）之外最为人所熟悉的浪漫情侣之一，他们的配对代

表了《蜘蛛侠》漫画与浪漫主义流派相关联的核心结构元素。彼得的超级英雄身份给他的爱情生活带来了诸多问题，这是蜘蛛侠品牌迭代中反复出现的剧情来源，漫画与电影均是如此。值得注意的是，《超凡蜘蛛侠》的作者J.迈克尔·斯特拉辛斯基（J. Michael Straczynski）在直播中对奎萨达的编辑决定公开表示不满，他考虑从这一故事情节的最后两期的中将自己的名字去掉。《蜘蛛侠：仅剩之日》也遭到影迷们的尖刻批评，主要因为他们觉得编辑团队不尊重彼得和玛丽的这段关系。

在《蜘蛛侠：仅剩之日》遭遇滑铁卢后，韦布的《超凡蜘蛛侠》再次将浪漫元素置于中心地位，因此在影迷群体中重新获得了亚文化资本。韦布的电影表现出对浪漫的回溯，将格温·斯塔西重新设定为彼得的首任女友，在他早期打击犯罪的职业生涯中担任他的准搭档。他的修改并非没有先例，在交替连续的《终极蜘蛛侠》系列中，玛丽从一开始就是彼得的女朋友和红颜知己，在莱米的三部曲中也是如此。的确，正如彼得在莱米第一部电影的开场白中告诉我们的那样："这个故事，与任何值得讲述的故事一样，是围绕着一个女孩展开的。"这个画外音结束后，镜头立即切换到玛丽的特写镜头——一位"邻家女孩"，这是我们在电影中看到的第一个角色。韦布从莱米的动作及浪漫混合题材中获得灵感，将《超凡蜘蛛侠》打造成有点奇怪的浪漫喜剧。更重要的是，格温在影片中的首要地位消除了人们从《蜘蛛侠：仅剩之日》感受到的对女性角色的不尊重，帮助平息了影迷们的气愤的心情。韦布的电影也将鲜为人知的格温这个角色推向更广泛的公众（她在《蜘蛛侠3》中只是一个配角），与更广阔的漫威娱乐世界保持着主题上的一致，同时又让蜘蛛侠保持未婚状态。

人们对蜘蛛侠结婚的愤怒不仅仅是亚文化引发的小题大做，它还体现了漫威娱乐各种蜘蛛侠子品牌之间复杂的相互作用。我们记得漫威娱乐的品牌体系的基本目的是"使一系列产品明晰化"，漫威娱乐努力"消除角色化身之间的不一致及矛盾"。我们发现，蜘蛛侠系列品牌的一个重要维度，即角色的浪漫关系状态，是创作者、管理者和观众之间争论的焦点。具体地说，十多年来，《终极蜘蛛侠》《蜘蛛侠：仅剩之日》的故事演进、莱米的三部曲以及韦布的电影交错影响，它们互相参考文本并进行繁琐的重写。

"使一系列产品明晰化"的管理过程延伸到电影子品牌的表演实例中。我们已经看到电影版蜘蛛侠的候选演员是如何试镜的，最接近观众们对浪漫男主角的期待的演员最易成功。最重要的是，就《超凡蜘蛛侠》的亚文化资质而言，加菲尔德扮演

第 10 章
扮演彼得·帕克 出演蜘蛛侠与超级英雄电影

蜘蛛侠角色，帮助蜘蛛侠系列电影重新与浪漫题材关联起来，而《蜘蛛侠：仅剩之日》的故事情节被弱化了。韦布说，加菲尔德与艾玛·斯通之间的情投意合，很大程度上为他赢得了这个角色，他因此击败了包括杰米·贝尔（Jamie Bell）和乔什·哈切森（Josh Hutcherson）在内的入围演员。特别值得注意的是，加菲尔德用富有表现力的物品在电影场景中营造多情的氛围："我们在电影里做了个场景，他在那里吃芝士汉堡……他边吃东西，边试着（让格温）放松。他在吃东西，而他吃东西的方式……让我觉得他通过一些确实很小的细节，在某种程度上展现出了他的内心世界——这是我从未见过的。"

在彼得面临涉及格温的重大决策时，加菲尔德表现出躲躲闪闪的害羞，这种细节是显而易见的。在《超凡蜘蛛侠》中，他和斯通第一次约会，他们试探性地接近彼此，突然又分开，接着加菲尔德用蛛丝将斯通拉到怀里。两人分开又抱到一起的动作是以情节为基础的。加菲尔德第一次穿上蜘蛛侠的服装时，凭借他的蛛网可以倾斜、旋转、自由降落，也会有失误，既紧张又因为欣喜而有些莽撞，就像要去约会梦中女孩一样。在《超凡蜘蛛侠2》中，当斯通质问他们摇摇欲坠的关系时，加菲尔德摇着头，将脸藏在树后（图10.8）。这个故事深入涉及如何应对道德和爱情上的两难，加菲尔德的得体的回避，展现出他与所扮演的角色非常协调，令人印象深刻。

图 10.8　安德鲁·加菲尔德和艾玛·斯通在《超凡蜘蛛侠2》中坦率交谈

马奎尔和加菲尔德对彼得·帕克的生动演绎,都是在一个更宏大的相互交织的文本连续体中实现的。因此,他们做出了尊重影迷们集体智慧的表演选择。演员们参考之前媒体上的蜘蛛侠版本,包括哪些特别的姿势受影迷认可,并对影迷们选出的蜘蛛侠的突出个性特征做出有见地的演绎。《蜘蛛侠2》中有个戏剧性转折点,莱米尊重影迷们的意见,在视觉上引用了老罗密塔创作的《神奇蜘蛛侠》第50集中知名的画面,即"不再当蜘蛛侠",被雨淋湿的彼得将蜘蛛侠的服装留在小巷的垃圾箱里,转身离去。这两位具有天赋的演员都以巧妙的方式演绎出了漫画中的重要时刻,在电影中演活了漫威娱乐最经久不衰的超级英雄系列。这些电影版的蜘蛛侠显然标志着明星表演的变化、技术规范的升级以及亚文化偏好的变化。电影版蜘蛛侠的成就凸显了我们刚开始了解的新兴表演方式的发展,而他们给最虔诚的超级英雄信徒带来了快乐。

第 11 章

寻找斯坦

斯坦·李客串漫威系列电影的趣味色彩和作用

德鲁·杰弗里斯(Dru Jeffries)

2014年7月29日，即漫威影业的《银河护卫队》（*Guardians of the Galaxy*）［詹姆斯·古恩（James Gunn），2014年］大范围上映的前3天，影迷们得以在加拿大奇幻电影节提前一睹这部影片的真容。多年来，漫威电影在放映过程中形成了一些雷打不动的传统，而从电影节观众的一系列观影表现也能看出，他们对这些传统也熟稔于心。例如，影片结束后依然留在座位上耐心等待，因为他们知道演职人员名单结束后还会播放彩蛋；[一]当影片中出现斯坦·李的客串角色时，这位漫威漫画公司前任漫画作家和主编的身影也引发了观影者的欢呼。尽管此前在电影上映前的采访中，李声称不会出演《银河护卫队》[二]，但显然许多参加者依然预料到了他最终仍将现身荧幕。的确，无论是漫威影业制作的电影，还是以漫威漫画角色为主角的任何其他电影，李在漫威品牌电影中的客串表演如今已成为漫威迷观影体验中不可分割的一部分。电影爱好者对这种现象不会感到陌生：阿尔弗雷德·希区柯克（Alfred Hitchcock）在自己执导的绝大多数作品中都会亲自上阵，以各种出人意料的方式客串背景中的某个龙套，而影迷们也总是对此充满期待，乐此不疲地在这位导演的作品中寻找他的身影；在希区柯克之后，出现类似的情况尚属首次，一个电影系列中

［一］ 为了避免彩蛋内容过早在网上被泄露出去，漫威到放映当天才会在电影中加入彩蛋。由于这是提前放映，彩蛋还未加入进去，观众当场大发嘘声。

［二］ 李声称不会客串《银河守卫队》，因为他没有创作《银河护卫队》的核心角色。但是，李也没有创作美国队长，可他在漫威影业此前制作的两部《美国队长》电影中都有客串表演。

第 11 章
寻找斯坦　斯坦·李客串漫威系列电影的趣味色彩和作用

的多部电影相互串联,部分原因是其中的每一部电影中都会出现同一个人的身影,而对于漫威电影来说,这个人就是斯坦·李。

欧内斯特·马太依斯(Ernest Mathijs)曾将大卫·柯南伯格(David Cronenberg)导演客串的表演内容整合成一个统一的超文本。而笔者认为,对于李在漫威电影中的客串表演,也能采取类似的处理方式,即将其看作一个连贯的作品体系,而不是在不同电影中的零散演出,这样一来,就能将关注焦点更多地引向此类客串行为中经常出现的问题和文本间产生的共鸣。通过这种方式,我们就能更准确地理解漫威电影宇宙和其他电影制作公司的漫威漫画衍生作品的定位,并在这家公司的当代背景下重塑对漫威漫画曾经的代表人物——斯坦·李的认知。笔者认为,李的一系列客串演出同时发挥了多种作用:①使得以漫威漫画角色为主角的电影成为一个整体,无论电影出自哪一家公司(比如漫威影业、二十世纪福克斯、索尼影视等)创作;②鼓励观众参与到一种类似捉迷藏游戏的趣味观影模式中(把曾发生在希区柯克电影上的"找导演"游戏变成了"找斯坦"游戏);③在漫画书和电影情节间建立文本及媒体联系;④最重要的一点对李(宽泛而言,对这些漫画书及其作者)参与打造漫画中的虚拟宇宙时发挥的作用进行了评论。诚然,这四个作用都具有重大意义,不过本章将重点关注第四点。

斯坦·李的客串演出与希区柯克有一些共通之处,不过李的情况要比传统模式更复杂一些,因为这些客串作品含蓄地向大众宣告了他的作者身份,而这与影迷们对这一身份有效性及局限性的理解产生了冲突。莫里斯·雅科瓦(Maurice Yacowar)指出,希区柯克在多数电影中的客串表演可以大致分为两类:这位导演安排自己在电影中出现,或是希望起到烘托电影主题的作用("象征作用"),或是希望在剧情中塑造一个导演化身的角色("创作者")。李的客串经常通过以下几种模式重复出现:无名人士(当他在电影中扮演自己时,总会被误认作他人)、蓝领阶层、某个无端出现的角色,或是未察觉超级英雄存在的人,甚至是超级英雄的受害者。尽管制作方安排李客串电影的初衷是通过他的出场营造一闪而过的喜剧效果,但这一系列客串叠加产生的意义无疑比最初时更为复杂,而且有时还会出现相互矛盾的情况。此外,尽管他并非漫威系列电影的真正创作者(这一点与希区柯克有所不同),但他出现在大众视野中的身份依然是一位作者,而这一身份也为他的一系列客串演出赋予了更深刻的意义,也就是说,可以将这一客串传统解读为对他如今身份的一种评论——即他作为漫威电影宇宙的当代作者的身份,而非数十年前漫画故事作者的身份。将这些客串表演看作一个整体进行分析,能够得出一些前后一致、重复出现的要素,

这些要素共同勾勒出了一个与电影主题无关却十分符合逻辑的李的形象：这位"斯坦·李"（不要与制作方塑造的那个"漫威之父"斯坦·李混为一谈）是一个对自己的作品丧失权利的劳动者；作为一个旁观者，他是自己创作的角色的受害者并遭到作品的遗弃；他还是一名没有代理权的作者。在某种程度上，这个形象对李进行了深刻的讽刺，要想了解个中原因，我们首先需要了解他与漫威的渊源。

斯坦·李［原名斯坦利·马丁·利伯（Stanley Martin Lieber）］于1940年凭借亲戚关系进入漫威漫画，此后曾先后在多个岗位任职。李一开始在办公室里为其他同事跑腿，没过多久，他就获得了一个为某期《美国队长》撰写简短叙事文字的机会；不久之后，他便成了公司的编辑（当时他19岁），并开始参与大部分漫画的撰写工作㊀。20世纪60年代初期，他创作的那些角色为他赢得了广泛的赞誉，其中包括神奇四侠（与杰克·科比共同创作）、蜘蛛侠（与史蒂夫·迪特科共同创作）、X战警（与科比共同创作）等。《神奇蜘蛛侠》《非凡X战警》《神奇四侠》及超级英雄团队漫画《复仇者联盟》等系列漫画的成功，重振了超级英雄风格漫画的雄风，开启了漫画书的"白银时代"，漫威漫画也因此奠定了在这一行业的领军地位。这样的地位由李一手奠定：漫威漫画拥有独特的风格，例如，所有工作人员都有自己的昵称（"微笑的斯坦·李""快乐的杰克·科比"等），漫画中采用了非正式的叙述文字和各种各样的自我反射手法。漫威努力想做到的是通过这种风格让读者不仅喜欢漫画中的虚构角色，还能喜欢上创造他们的这些人。李让自己和漫威"牛棚"里的其他作家都参与到这样的努力中来：他的编辑专栏（即"斯坦的街头演说"，为"牛棚公告"的一部分）一开始的目的可能只是为了在漫画书中加入几页纯文字的内容，从而满足美国邮政局对"杂志"类别出版物的相关规定（这样就只需支付更低廉的邮寄费用），但这些文章也在读者和李之间建立起了个人联系，让观众在脱离漫画剧情的背景下了解他的个人形象和想法。至少有一个例子能够说明漫威与读者间确实建立了实实在在的联系：在20世纪60年代中期，漫威粉丝俱乐部——欢乐漫威前进会的会员收到了一张时长5分钟、记录了李和其他漫威员工交谈打趣（聊天内容显然参照了事先写好的脚本）音频的黑胶唱片。

所有这一切将漫威塑造成了一个协同合作、热情昂扬的办公场所，不过如果考虑到李的主导地位，这里或许不是一个绝对平等的地方。这位作家常受邀去大学发

㊀ 李在漫威一路晋升的故事在各种书籍中有更为充分的体现，他还与人合作撰写了一部自传。

第 11 章
寻找斯坦 斯坦·李客串漫威系列电影的趣味色彩和作用

表演讲,通过这些演讲,他向新老观众们宣传漫威,同时进一步巩固他的个人形象与品牌之间的联系。虽然李自 20 世纪 80 年代起只会偶尔为漫威创作作品,但时至今日,在外界看来他依然是公司形象的代表(主要因为他会参与漫威电影上映前的宣传活动,并在电影中客串表演),还被授予了"名誉主席"的名号。

李是一位富有远见、独具创造性、善于借势、伺机而动且深谙自夸之道的公司型人才,正是这些特点共同书写了李的传奇。在漫威,很多情况下漫画创作需要由漫画家承担主要的创作任务,他们需要根据可用素材对故事的大纲、节奏和情节发展进行描述,这些素材大到故事梗概的细节,小到他们与作家间的简短交流,而作者需要做的是在已完成的漫画上补上字幕和对话框,而此时漫画的叙事内容已大致确定。许多人(特别是杰克·科比的粉丝)觉得这位漫画家在漫威遭受到了不公正待遇,而他与李合作的作品为李带来了许多本不属于李的荣誉。在逐渐将漫威打造成一股文化力量的过程中,李发挥的作用与他本人塑造人物角色及叙事上的能力关系不大,而更多地在于他对品牌(以及他自己)孜孜不倦的推广。与大多数漫威员工不同,李成功地走到了自由职业的沉闷辛劳和无保障状态的前面,而他的升职可以说是以牺牲合作者/下属为代价实现的。如同查尔斯·哈特菲尔德(Charles Hatfield)在他撰写的关于科比的专著中所说的那样,"漫画的作者归属问题与李为了巩固自己的地位的所作所为有着千丝万缕的关系,毕竟李从来都不是漫威的老板。想必漫威的所有者们明白作者的意思,但并不了解叙事绘画中最重要的角色。由此,科比遭到冷落,而李则发展得顺风顺水"。哈特菲尔德还指出,"随着李的公众形象越发突出,他越来越多地参与到宣传漫威的演讲活动中",他花在创作上的精力逐渐减少,使得科比这样的漫画家不得不承担更多的创作任务。

尽管李在漫威身兼多个头衔,不过对他身份最为准确的描述可能是他在公司的管理者角色,这使得一系列客串角色在真实的李之外塑造出了一个颇具讽刺意味的"斯坦·李"分身。简而言之,通过这些客串演出,他与公司之间的历史得到了一定程度的修改,将他与在公司的管理角色进行了剥离,使得在大众看来,他与漫威创作团队的其他成员处于平等的地位,认为他和科比这样的自由职业者一样,按照页面数量获得报酬,而无法通过他们的创作"在此后的命运"(比如重印、对玩具及电影等的许可授权)中获得任何额外收入。李能在这些影片中露脸,而像科比和迪特科这些重要创作人员却无缘参演,证实了李在公司的特殊地位以及他与公司始终保持着友好的关系——毕竟,是他打造了"我选漫威漫画"这个朗朗上口的流行语;此外,他还始终致力于借助漫威的作品构建自己的光辉形象。

漫威传奇
——漫威宇宙与商业帝国崛起

李在担任漫威主编期间实行了诸多创新,其中一项便是他坚持在出版的每一期漫画书上留下所有参与创作人员的名字,从而创造出了一个类似于好莱坞电影圈的明星体系。

当然,李本人就是光环最大的明星之一,此时他的个人形象已经确立,并拥有展示这一形象的绝佳机会○。在《神奇四侠》第 10 期(1963 年 1 月)中,李将自己和科比写入了故事中,进而将其个人形象与漫画故事的融合提升到了新的高度,模糊了漫画剧情世界与非剧情世界的界限○,并为几十年后在漫威电影中客串演出开了先例。在这期内容里,李和科比正在为《神奇四侠》构思新的反派,这时末日博士突降漫威办公室,出现在两人眼前,并利用他们将神奇先生引诱到了陷阱中(图 11.1)○。这种将自己写进漫画、甚至带有些后现代意味的写作手法的作用不仅仅是继续营造漫威牛棚的神秘形象,或让李从漫画的幕后走向前台——在之前的内容里,末日博士已经被判定死亡,而他从这一期开始将继续存在于《神奇四侠》的漫画故事里,成为这个故事里最具代表性的反派。此外,通过让李成为漫威漫画宇宙中的一个角色(尽管是不重要的角色)并扮演漫画名义创始人的角色,还巩固了李与漫威品牌的联系。

许多后现代主义小说也采取了类似的策略,尤其是文学小说,读者总希望能在文字中找到作者自身经历的影子,他们会因小说中作者化身的出现而激动不已或感到失望。的确,人们将作者视作后现代主义文学的固定角色。正如罗伯特·麦吉尔(Robert McGill)在《危险的想象力》(*The Treacherous Imagination*)中所写的那样,"文学作品不会鼓励人们直接追逐作者的化身,而是邀请观众以疏离、探索性的视角审视小说中的角色,正如作者创作小说时的态度一般"。在这些作品中,由于角色中

○ 如上文引用的哈特菲尔德的文字所述,将功劳归于作者有些误导性,因为画师们和受到赞誉的作者一样,在叙事(以讲述的方式参与写作)故事方面有着同样的分量。这种情形在迪特科和科比各自得到"合作策划者"及"合作创作者"的名分后,最终有所改观。

○ 在这期漫画中,首次明确漫威漫画的故事都发生在一个虚构的宇宙中这一说法。李和科比基于超级英雄在那个宇宙中的真实冒险来创作故事,并且在撰写故事时会与角色本身进行协商。

○ 如果不借助这个原始文件[科比的 1 页铅笔画出现在马克·伊万尼尔(Mark Evanier)《科比:漫画之王》(*Kirby: King of Comics*)的第 120 页],就不能确定李和科比在这一期的合作,李将自己写进了故事中,而科比在绘制漫画的时候把这一点体现了出来,两人在漫画中的客串都没有露脸,这似乎很符合他俩的性格。

第 11 章
寻找斯坦 斯坦·李客串漫威系列电影的趣味色彩和作用

图 11.1 李和科比将自己写进了漫画故事里并画了出来，描述了两人在构思剧情时受挫的窘境，《神奇四侠》第 10 期（1963 年 1 月）

融入了作者本人的经历，因此作者将这些角色塑造成了他们在作品中的化身——例如，菲利普·罗斯（Philip Roth）诸多小说中的内森·祖克曼（Nathan Zuckerman），或者李在《神奇四侠》第 10 期中对应的角色；但这些角色也通过一种有意思的方式有意模糊了小说和现实之间的界限。李出现在漫威漫画的情节中，使得漫画世界更接近我们身处的现实世界，对漫画世界进行扭曲，并有意地以不确定的方式延伸漫画世界的边界，进而激发读者对漫画的兴趣。因此，它变成了"不确定的游戏空间"，正如麦吉尔写的那样："让我们无法确定虚构世界止于何处，真实世界始于何处。"

从这以后，李出现在故事中时，他的角色对故事的作用有所减弱，往往只会在喜剧场景中一闪而过。例如，在《神奇四侠年刊》第 3 期（1965 年 10 月）里，李和科比试图进入神奇先生和隐形女的婚礼现场遭拒，只得悻悻离开；在由克里斯·克雷蒙（Chris Claremont）撰写、戴夫·柯克隆（Dave Cockrum）绘制的《X 战警》第 98 期（1976 年 4 月）里，李和科比看见琴·格蕾和镭射眼在街上接吻，科比说，"我说，这个故事还归咱们的时候，他们可从没干过那样的事儿。"李回应道："哎，杰克，这些年轻人啊，你知道的，他们一点都不尊重别人。"他的这句话指的既可能是克雷蒙和柯克隆，也可能是琴和镭射眼。最后一个例子里，李以《X 战警》前作

者的身份出现,因此明显有别于其他人(图11.2)〇。正如此后多部电影的导演所做的那样,克雷蒙在这里借用了李的形象与其明星身份,从而产生了一些超出文本层面的阐述,在这个例子里,他通过这种方法点明了新旧作者在创作变异人超级团队的故事时的方法差异。相较克雷蒙更注重情感表达的创作方式(也许更具肥皂剧的特征),李的漫画显得古板且毫无性感可言。简单来说,就是过时了。对克雷蒙版《X战警》的读者们而言,对原先漫画内容的"不尊重"呈现出一种反权威的姿态,令人着迷,非常契合《X战警》中角色的反叛精神。

图 11.2 作者通过角色之口描述漫威的过去及现在,使得漫威公司对自身传奇的塑造多了几分个性特征,《X战警》第 98 期(1976 年 4 月)

李在电影中的客串表演更接近他在漫画中后期客串的那些角色,而非较早的几次,即客串画面往往较为简短,带有喜剧色彩,对情节的影响微乎其微。与他出现在《X战警》第 98 期中一样,电影中李的角色明显并非出自他自己的手笔。诚然,客串表演来源的重要性毋庸置疑(下文将对这些客串角色的著作权展开探讨),李在电影中的客串表演与阿尔弗雷德·希区柯克具有一定可比性——雅科玛在《希区柯

〇 然而,李是漫威的编辑,因此能在职权范围内对漫画的内容加以控制。

第11章
寻找斯坦 斯坦·李客串漫威系列电影的趣味色彩和作用

克的英国电影》（*Hitchcock's British Films*），托马斯·M·利奇（Thomas M. Leitch）在《发现导演和希区柯克的其他游戏》（*Find the Director and Other Hitchcock Games*）中都对希区柯克的客串演出进行过细致的讨论。其中，利奇指出了这些客串演出给电影增添了愉悦性及趣味性，并认为这些演出对希区柯克那种"顽皮的叙事方式"做出了一定贡献。

漫威漫画团队的风格颇为顽皮，其中很大一部分反映在作者和读者的友好互动关系上（例如，读者对创作人员的昵称，漫画内容使用俚语和缩写，在圈内流传的笑话等）。基于漫威作品改编的电影（尤其是那些由漫威影业制作的电影）延续了这一传统，在大部分影片结尾都安排了"彩蛋"即在演职人员表放映结束后播放电影的简化版或是等对之前漫画作品进行引用的手法。所有这些特点以及李的客串表演将电影变成了观众的一场"寻宝游戏"，观众们为了了解到电影的全部细节，会主动从各种来源收集相关知识。因此，发现和识别这些细节成为除情节和电影元素以外，观众们获得愉快观影体验的又一个来源。就像李在漫画中的客串一样，在读者发现这些客串角色的过程中，漫威巩固了自己在读者心中的神秘形象，明确了李在其中占据的中心地位。

李在漫威写作时做出了许多极具影响力的创意决策，其中最重要的一项当属他为漫威漫画设计了一个涵盖所有角色的叙事架构，这样一来，漫威就能根据故事（及销售）的需要让这些角色产生交集并组队协作。尽管漫威影业对于这一模式的复制已经在较小规模上取得了成功，但仍有许多最受欢迎的漫威角色（包括蜘蛛侠、X战警和神奇四侠）的电影版权仍然由其他电影公司持有；因此，福克斯的神奇四侠生活的纽约与漫威的复仇者们所在的纽约并非同一座城市。李在各个并不相连的宇宙中露面，让这些宇宙与它们在漫画里那样具有连续性，同时表明，漫威电影宇宙或许有一天也会出现漫画中那种全部英雄同框的场景。然而，鉴于李与漫画杂志媒体的密切联系，这种集体同框的情节可能只会出现在漫画里。此外，李在同一个特许经营电影系列中甚至很少扮演相同的角色⊖，这种多样性似乎杜绝了漫威携手其他公司构建新的超级英雄世界，并制作新电影的可能性。

希区柯克也曾在自己的多部电影作品中露面，但从未出现过这类问题，因为他

⊖ 例如，在《神奇四侠》[蒂姆·斯托瑞（Tim Story），2005年]中，李客串了一名门卫，威利·兰普金；在这部电影的续集（蒂姆·斯托瑞，2007年）中，他扮演自己。

的电影不是在一个单一的叙事框架下以分部的形式呈现的。如果说希区柯克的客串扰乱了叙事,那也是因为他以电影导演这个剧情外人物的身份闯入了电影的叙事空间。雅科瓦写道:"希区柯克的出现在叙事水波中激起了涟漪,对电影的表面造成了扰动。电影里的其他人物均为由演员扮演的角色。而希区柯克就是他本人,在观众看来,他不是这部电影中的角色,他们会联想起他与其他电影的联系,以及(后来)他在自己的电视连续剧中表现出的玩世不恭的形象。真实的人物入侵虚构的叙事背景,将激化我们的现实与小说塑造的现实之间的冲突。"出于相同的原因,李的客串演出具有潜在的破坏性;甚至当他在电影中以非本人的角色出现时,制作方期望观众出现的反应是"看,斯坦·李!"因此,李在多部电影中出现(无论是在第二次世界大战还是在现代背景下,无论是在地球还是山达尔星)不一定会破坏电影的连续性。利奇认为,客串完全不会"因电影剧情要求而被限制在相同的框架内",由此制片方鼓励观众以其期望的方式理解客串角色,而非把它们看作叙事的关键部分。总的来说,客串角色是为这些电影联手构建的整个叙事背景服务的:多部电影都呈现了一个反复出现的人物形象(不管李在某部电影中以怎样的"角色"出现,他始终都是"斯坦·李"),同时将所有观众的注意力都吸引到他的漫画作品上来,并承认他的贡献。不过,这些客串对叙事的贡献几乎为零。

在一篇关于罗伯特·奥特曼(Robert Altman)的模仿滑稽作品《幕后玩家》(*The Player*)(1992年)的文章中,辛西娅·巴伦(Cynthia Baron)指出,明星客串"将观众的注意力从叙事上转移开",它们由此"(以)一种疏离效果破坏了传统的识别模式"。然而,这种概括并不适用于所有的客串演出,或者说,它至少无法客观描述观众们在看到明星客串时的反应。巴伦将破坏性的影响与客串关联起来,这种影响大概来自于这个外来角色对电影剧情入侵,此时,尽管某明星扮演了电影里某个虚构的角色,他或她同时也是以自己的形象出现的:客串演员"被定义为跨文本的明星形象",而这些形象赋予了他们不同于"剧情约束下虚构人物"的"本体地位"。这种效果类似于前文提及的后现代主义文学中经常出现的(化身)作者角色,与现实生活中的作者及(可能完全是虚构的)其他角色相比,属于一个"本体模糊"的人物形象。

在这些半自传性质(或不是非常明确的自传性质)的小说中,麦吉尔指出,文本"与读者间有一种动态平衡关系,读者一方面想获取有用的信息,另一方面又想轻松消遣。读者在阅读单一文本的过程中,可以采取一种轻松含糊的解释学视角,交替调整这两种意识"。利奇在总结观众在观看希区柯克电影的同时试图在影片中找

第 11 章
寻找斯坦 斯坦·李客串漫威系列电影的趣味色彩和作用

到其身影的做法时，得出了类似的结论："观众在影片中发现希区柯克时，他们对剧情本身的关注并没有真正受到影响，反而对此心生愉悦，因为在他们看来，电影故事的铺陈和发展远未受到割裂式的影响；在观看希区柯克的电影时，他们甚至不需要在两种意识间进行往返调整。"在这两个例子中，读者（或观众）足够聪敏，能够在不偏离剧情的情况下接受这个在剧情中一闪而过的本体他人。无论是希区柯克电影还是漫威电影，在与观众进行沟通时都采用了一种诙谐的方式，客串角色的出现与影片整体呈现出的离散叙事方式保持了较高的一致性。虽然客串总是包含潜在的破坏性——正如利奇写道，"发现客串角色时，观众也会自动注意到其潜在的破坏性力量"。但在这种情况下，它们似乎是电影诙谐叙事方式的一个自然的组成部分，而不是生搬硬套或容易分散注意力的增加内容。但是，希区柯克的客串"提醒我们正在观看一部由希区柯克拍摄的电影"，而李的出现则提醒我们正在看一部由漫威漫画改编的电影。

希区柯克和李的客串表演的主要区别在于，前者作为电影的创作者，运用客串的手法对电影进行控制，表达或塑造他希望通过影片传达的意义；而后者作为漫威漫画的前任作家、前任主编以及现任公众形象代表，其角色更倾向于个别电影制作人及公司的"傀儡"。正如他在接受《花花公子》采访时所说的："大多数情况下，我只是它们在公众面前的代言人。在我整个职业生涯中，我都把漫威看成了一个大型广告活动，而我们的口号包括'我选漫威漫画''欢迎来到漫威漫画的时代'等。一段时间以后，我成了漫威的全球形象大使……我在漫威没有地位，无法决定制作什么项目或雇佣哪些人员，对于如今持有漫威股权的迪士尼公司来说，我更是什么也不是。"

而作为所出演的电影的作者，希区柯克能够掌控自己的表演，因此这些客串演出"经常对呈现电影的意义具有重要作用"，尤其是在结合有关他形象的超文本知识时。与希区柯克不同，李从来就不属于电影的创作主体，他对于自己在这些电影中露面的方式和场景基本上没有决定权。事实上，李对电影没有控制权，相反，他是受控制的一方；他不具备表达意义的条件，而被用作了表达或塑造意义的工具。

利奇提供了一个很好的案例，阐释了希区柯克的客串如何体现出这名导演对游戏（电影制作即游戏）的广泛兴趣；而雅科瓦则做出了最为全面的论述，说明了每部电影中的各个客串角色是如何发挥作用的，这些角色将导演的公众形象与他在电影中的形象联系起来，这是更为广泛的电影话语策略的一部分。欧内斯特·马太依斯在分析加拿大导演大卫·柯南伯格的客串时指出，"超文本"即"横跨各部电影的一系列时刻，与电影本身（包括大卫自己的电影和其他电影）及围绕着那些电影的

漫威传奇
——漫威宇宙与商业帝国崛起

辅助材料一起，以一种令人信服的方式来理解他通过自己的电影作品对这个世界所表达的看法"。在接下来的讨论中，笔者将会采用类似方法来解读李的客串，但需要提醒大家的是，他并非这些电影的创作主体。事实上，正因如此，他的客串演出才具有特别意义。在本章的后续内容中，笔者将重点介绍他在漫威电影的客串角色产生了哪些方面的意义。

截至2014年，李出演了21部漫威真人电影，此外他还客串出演了电视剧《神盾局特工》[美国广播电视（ABC），2013年起]和电视电影《浩克的审判》[比尔·贝克比（Bill Bixby），1989年]。正如希区柯克的客串表演可以分为两种不同的倾向，李在漫威电影中的客串演出也可以划分为几大类别，部分类别会有重叠。事实上，这样的分类方式有助于揭示它们的意义。总的来说，李的客串表演可以解读为一种延伸的评论，既反映了他对当代的漫威电影宇宙缺乏创造自主权的现状，还反映出在电影收入远超漫画收入的背景下，漫画公司员工所处的境地⊖。在李的例子里，他最经常扮演的角色大致可分为这几类：旁观者、受害者、蓝领和未察觉超级英雄存在的人。

不过，我们首先要讨论的是上述之外的一个类别，因为它最能体现客串演出者的即时效果，即幽默类别。在这个类别的客串中，李扮演的是好色之徒，场景经常是一位已逾耄耋之年的男子（撰写本文时已有91岁高龄）身边围绕着年轻貌美的女子，或者是他色迷迷地打量着美女。这些场景在观众未认出李的情况下就已经足以令人发笑了，而老道的观众一眼便能看出这个老色鬼的扮演者是漫画界的传奇人物斯坦·李，而不是某个名不见经传的老年替补演员。李的客串演出一般而言就是好色老头子的形象，这在娱乐圈中也是人尽皆知。此外，观众在电影中发现李的身影的惊喜，加上情节本身的幽默性质，这两种效果相互交织、相互增强，让观众（如上文提及的在奇幻电影节观看《银河护卫队》的观众，以及那些在电影正片结束后依然停留，等待片尾演职人员表后的彩蛋放送的影迷）能够领会电影在文本之外的意义，让他们享受对漫威品牌进行超文本投资的回报⊖。

⊖ 德里克·约翰逊（Derek Johnson）提到"截至2004年，漫威83%的总收入（包括出版收入）来自于将角色授权给电影公司"。由此可以推定，漫画销量占了剩余17%的未公开部分。

⊖ 在任何漫威电影结束后，如果你留下来观看彩蛋场景并倾听周围观众的对话，你肯定会听到漫威专家们在影院中展开的讨论，解释《复仇者联盟》（乔斯·韦登，2012年）彩蛋中的紫色家伙是谁，或者《X战警：逆转未来》[布莱恩·辛格（Bryan Singer），2014年]彩蛋中那群人在喊什么。

第 11 章
寻找斯坦　　斯坦·李客串漫威系列电影的趣味色彩和作用

　　李首次以好色之徒形象出现是在电影《钢铁侠》[乔恩·费儒（Jon Favreau），2008 年]中。影片中，托尼·斯塔克（Tony Stark）、"小辣椒"·波茨（Pepper Potts）和邪恶的奥巴代亚·斯坦尼（Obadiah Stane）身着晚礼服参加一场盛大活动，这个活动现场的外面便出现了李的身影。斯塔克出场时，狗仔的闪光灯闪个不停，他拍了拍李的肩；斯塔克把这个人误认为花花公子的创始人休·海夫纳（Hugh Hefner），说道："海夫，你看起来状态不错。"考虑到李的造型和他身边的人，这个错误是可以理解的：当时的他穿着丝绸浴袍，叼着烟斗，两只手臂各挽着一个年轻的金发女郎。（从演职人员表能够看出，李扮演的是自己而不是海夫纳。）这部电影将李和海夫纳进行类比有一定的根据：他们两位都为所在行业带来了变革，两人在 20 世纪 60 年代可以说都达到了各自文化影响力的巅峰。直至今日，他们依然会出现在公众的视野中，但两人都只是有名无实的形象代表，他们都不再参与各自公司（漫威漫画和《花花公子》杂志）的日常运营⊖。两人都是流行文化的点睛人物，在这方面海夫纳似乎更胜一筹，他不停更换年轻女友及妻子，也一直以身着浴袍、携带烟斗作为自己的象征性特点；不过，电影中李被误认作海夫纳，这个笑话是以牺牲李为代价的。

　　在《钢铁侠 3》[沙恩·布莱克（Shane Black），2013 年]和《银河护卫队》中，李反复以好色之徒的形象出现。在前者中，他出演电视选美比赛中一位热情过度的评委；在后者中，火箭浣熊看到他跟山达尔星球上一个比他年轻得多的女人调情（他在片中扮演的是"山达尔星女性的大众情人"）。这些似乎是更为直接的戏剧性客串的例子。雅科瓦在分析希区柯克的客串表演时写道："它们一开始的效果是喜剧性的，我们发现这位胖乎乎的淘气鬼会咯咯地笑，（我们）为发现了这个梗而沾沾自喜。"对那些了解李的超文本意义的懂行的影迷来说，这个"好色老男人"的情节给他们带来了额外的笑点，并达到了讽刺效果。这两层意义相结合，凸显出客串角色作为电影的幽默元素的作用。斯坦·李在《钢铁侠 2》（费儒，2010 年）中的出演可以说给这部电影带来了更加明显的喜剧效果。影片中，斯塔克重蹈了《钢铁侠》的覆辙，再次把李扮演的角色误认作一位知名人士，不过这次斯塔克把身旁的这位老人当成了拉里·金（Larry King）。观众认出了李，而斯塔克却将他误认为金，笑点便由此产生。

　　《神奇四侠：银影侠现身》（*Fantastic Four: Rise of the Silver Surfer*）[蒂姆·斯托

⊖ 除此以外还有另一个（可能甚至不值一提的）共同之处：两位都曾与帕米拉·安德森（Pamela Anderson）有过合作。

瑞（Tim Story），2007年]直接向《神奇四侠年刊》第3期致敬，在这一期中，李和科比被拒之门外，无法参加神奇先生和隐形女的婚礼，这与上文提及的被误认作名人的客串情节正好反过来了。在漫画中，李和科比也被拒之门外；当他们走开时，他们威胁要用自己对超级英雄家族的创作权威，把他们写进更危险的情境中以示惩罚。"我们会证明给他们看的，杰克！让我们回到牛棚，开始写下一期！"（图11.3）相比之下，电影中的李用以抗议的唯一资本就是自己的名望："真的，我是斯坦·李！"当警卫护送他离开时，他这么抗议着。他在影片中没有再出现或发声，他不再是一名创作者，没有任何手段可以用来威胁超级英雄家族。这就是漫威漫画和漫威电影宇宙中呈现的不同的"斯坦·李"，他们有着根本的区别。

图11.3 一段"自我调侃"的客串，李和科比去参加里德·理查兹（Reed Richards）和苏·史东（Sue Storm）的婚礼却被拒之门外，《神奇四侠年刊》第3期（1965年10月）

接下来我们探讨李系列客串中的下一个重要类别——旁观者。李客串旁观者时见证了超级英雄（或其他具有超能力的生物）以及他们的超能力，但并没有与他们进行互动。在《浩克的审判》中，我们可以看到李的首例此类客串，在大卫·班纳（David Banner）变身绿巨人后，有个短暂的镜头里，他坐在陪审团中。作为陪审员，李似乎能够参与决定审判结果，由此掌控绿巨人的命运。然而，这个场景仅仅是一场梦，在电影的现实中，李并不存在，对绿巨人的命运或故事发展没有任何决定权。正如李在漫威充当"公众面孔"的角色一样，他似乎只是参与其中。同样，在《X战警：背水一战》（X-Men: The Last Stand）[布莱特·拉特纳（Brett Ratner），2006年]中，李拿着软管在草坪上浇水，而此时因为凤凰女琴·格蕾的心灵遥感，水忽然向上飞起，这让他惊愕不已。这一幕是倒叙，出现在影片靠前的部分，因此暂时与故事的其他部分没有什么关联。李的客串与《背水一战》的故事情节无关，而是

第 11 章
寻找斯坦　斯坦·李客串漫威系列电影的趣味色彩和作用

与过去的故事相关。严格意义上来讲，李在 2006 年的影片中只是荣誉角色，而在 20 世纪 60 年代，他可是 X 战警的合作创作者和作者，处于创作核心地位，因此李的客串体现了李昔时和今日地位的差别。

在漫威宇宙中，超级英雄的存在往往会使旁观者陷入危险境地，正因如此，李经常客串受害者。在《蜘蛛侠》（萨姆·莱米，2002 年）和《蜘蛛侠 2》（萨姆·莱米，2004 年）中，李在蜘蛛侠和他的敌人（绿魔和章鱼博士）在公共场合大打出手时客串一个小角色。在这两部影片中，他都在保护另一个旁观者，让其免遭伤害。在《超胆侠》（马克·斯蒂文·约翰逊（Mark Steven Johnson），2003 年）中，年轻的（刚失明）的马特·默多克（Matt Murdock）在李几乎要撞到迎面而来的车辆时拦住了他，让他免受伤害。而在《超凡蜘蛛侠》（马克·韦布，2012 年）中，李的客串发生了有趣的转变，他扮演了彼得·帕克所在中学的一名图书管理员。蜘蛛侠与蜥蜴人在校园里打斗，最终转战图书馆，而李却戴着耳机专心听着古典音乐，漫不经心地做着他的工作，对迫在眉睫的危险一无所知。

在《无敌浩克》[路易斯·莱特里尔（Louis Leterrier），2008 年] 中，李的受害者角色有了合乎逻辑的结局。在电影开篇不久的一个追逐场景中，布鲁斯·班纳（Bruce Banner）在巴西一家汽水瓶装厂受伤，他受到伽马射线辐射的血液溅到了传送带上，并流入其中一个敞口的瓶子中，污染了汽水。那个瓶子出口至美国，李喝了之后晕倒在地。这是最为明显的例子，表明李不仅被其创作的角色置于危险的境地，而且还时不时受到他们的伤害（即使他们只是无意而为）。他自己创作的人物不仅不再需要他，甚至还象征性地背叛他。考虑到李客串的这些角色充当了漫威历史的替身，影片中他遭受的伤害有着复杂的寓意：他在影片中的出现肯定了他作为创作者对公司的重要象征意义，但他可能被汽水毒死的场景又表明他已经风光不再；这十分微妙地暗示他将不再参与绿巨人未来剧情的创作，更广义而言，绿巨人的漫画起源已经不再那么重要。简而言之，这隐晦地标志着漫威公司的重心从漫威漫画转移到了漫威影业。

李客串的角色绝大多数属于蓝领或工薪阶层，这类角色影射了漫画杂志作者和艺术家的身份地位。正如理查德·波尔斯基（Richard Polsky）所言："（漫画杂志行业）像对待蓝领工人一样对待插画师和故事创作者，按照页数支付酬劳，而不是支付薪金。一切都与生产力挂钩，而不是你的工作质量。"李担任漫威编辑，后来又担任漫威的出版商，李绝对不是一名蓝领工人，这使其客串偏好极具讽刺意味。像科比这样的自由职业画师与李截然不同，辛苦工作数十载却一直没有职业保障，也未

能获得他应得的荣誉。而李（正如他的绰号之一所暗示的那样）这个"大佬"，是高级别的员工，他能确保自己的重要地位，即"无论公司归谁所有，对公司的定位来说，他都是不可或缺的角色"。在接受采访时，他倾向于维护公司的权利，而不是维护公司雇佣的艺术家们的权利；他似乎像商人一样思考问题○，但他更喜欢把自己归入艺术家行列，而非管理者行列○。

出现在《X战警》（布莱恩·辛格，2000年）等电影里的正是这类"斯坦·李"的形象。在他最早的客串表演中，他在沙滩上卖热狗，这时被用来做变种机器实验的美国参议员被冲到岸上。在这一幕中，李是惊讶地盯着参议员的旁观者，是工薪阶层人士，他是推销员而不是艺术家，他出售热狗而不是创作漫画。在《绿巨人浩克》（李安，2003年）中，李扮演的是布鲁斯·班纳任职的研究机构的一名警卫，和他在一起的另一名警卫由扮演电视版绿巨人的卢·费里诺（Lou Ferrigno）客串；他们共同代表着绿巨人这一角色的发展史。值得注意的是，随着艾瑞克·巴纳（Eric Bana）扮演的绿巨人，即现任绿巨人走入大楼，李和卢·费里诺正在全身而退。虽然这次客串场景没有《无敌浩克》中李喝了有毒汽水直接晕倒的场景那么激烈，但其含义是相同的：吐故纳新。

在《神奇四侠》中，李扮演了一个漫画中真实存在的角色——威利·兰普金（Willie Lumpkin），他为超级英雄团队位于巴式大厦的总部提供邮递服务。在这个场景中，他欢迎里德·理查兹/神奇先生回到巴式大厦，然后一边递给里德·理查兹一大摞过期的账单通知，一边说："我像往常那样为你准备好了。"兰普金虽然为人亲切，但他总是带来坏消息，从剧情上看他的出现也不一定受欢迎。然而观众乐于见到李与漫画人物威利的结合，他们根本不关注这一角色是不是坏消息信使。

在《美国队长：寒冬战士》[安东尼·罗素（Anthony Russo）和乔·罗素（Joe Russo），2014年]中，李的客串角色既是蓝领又是受害者，他还饰演了保安角色，这次则出现在史密森尼学会，他的表演信手拈来。他扮演的保安在夜间巡视时注意到美国队长以前的战服被盗，担心自己会因此而受到责备，并丢掉工作。和上文提

○ "如果漫画销量不佳，出版商会破产，也确实有许多出版商破产。漫威这么做是冒了风险的"。

○ "他们（科比和迪特科）作为自由职业画师受聘，他们也以自由职业画师的身份工作。"在某些时候他们明显感到自己应该拿到更多的报酬。毕竟这要他们自己和出版商谈。这与我无关。我也想获得更多报酬"[霍克曼（Hochman）]。

第 11 章
寻找斯坦 斯坦·李客串漫威系列电影的趣味色彩和作用

到的其他例子一样,李扮演的是蓝领工人而不是创作者/艺术家,这与希区柯克的许多自我呈现形成了鲜明的对比。例如,后者客串过摄影师或者也可能是导演化身[《年少无知》(*Young and Innocent*);阿尔弗雷德·希区柯克,1937 年]。李的客串讽刺性地扭转了他(在一些观众眼中)创作天才的身份,或者至少向观众暗示他的创作岁月已经一去不复返了。

李客串的角色往往对周遭事情浑然不觉,笔者最后想对此进行讨论。例如,在《超凡蜘蛛侠》中李饰演的图书管理员,对身后蜘蛛侠和蜥蜴人的打斗毫不知情。在我们现在关注的这三个案例中,李客串的角色对周遭事情的一无所知也显露无遗,与电影文本外李的博闻多识联系起来,又带着另一种讽刺意味。

在《美国队长:复仇者先锋》(乔·庄斯顿,2011 年)中,李客串了一名高级军官,美国队长缺席了总统嘉奖仪式,老爷子把身着正装登台领奖美国队长缺席的男子误认成了美国队长,还跟旁边的人吐槽,"他怎么就这么矮"。这里的幽默效果源自:第一,美国队长是全国闻名的战士,我们预期高级军官能够认出他来;第二,虽然美国队长不是李创作的,但确实是李在 20 世纪 60 年代让他作为复仇者联盟的一员,重新回归漫画的,所以我们当然预期李能够认出他来。

李在《超凡蜘蛛侠 2》(韦布,2014 年)中客串的角色也很相似:在彼得的毕业典礼上,老爷子坐在观众席上指着还没变回彼得的蜘蛛侠说:"我觉得我认识那家伙!"作为蜘蛛侠的合作创作者,观众至少期待老爷子能认出彼得,但是他的语气又不是那么肯定,这除了戏剧性的讽刺之外,可能还有诸多弦外之音。这句台词让人注意到:安德鲁·加菲尔德扮演的滑板少年彼得与李在漫画中最初描绘的温驯呆笨的彼得之间存在惊人差异。因此,这个客串角色的作用可能与此前讨论的《X 战警》第 98 期的例子相似,李在这一期评论了他笔下与克里斯·克雷蒙笔下的 X 战警的行为区别。非常直白的是,《超凡蜘蛛侠 2》中,老爷子的这句台词是拿他自己开涮:他年事已高,记忆力可能大不如前。这些客串的幽默也取决于本文此前所讨论的对李的两种普遍认识之间的冲突:作为这些角色的作者/创造者,作为公司的管理者,他们更关心的是漫画杂志的销售,而不是漫画创作。

正如上文提到的,李在与其他人合作创造漫威宇宙的过程中做出了诸多雄心勃勃的创新决策,其中最大胆的决策之一就是将叙事地点定位于现实世界的地点——纽约市,而不是像 DC 漫画那样虚构的城市(如大都会、哥谭市、海滨城等)。这个选择促成了漫威漫画宇宙与后来的漫威电影宇宙的交叉与剧情连贯。在电影《复仇者联盟》[乔斯·韦登(Joss Whedon),2012 年]中,位于纽约的高潮战役爆发后,

漫威传奇
——漫威宇宙与商业帝国崛起

李客串了一位在街头被采访的老人,他回了一句经典吐槽:"超级英雄在纽约?得了吧!"作为首先将超级英雄叙事地点设定在纽约的创作者,他的台词特别具有讽刺意味㊀。

在两部《雷神》电影中,李所扮演角色的无知具有特别意义。在《雷神1》[肯尼斯·布莱纳(Kenneth Branagh),2011年]中,居住于新墨西哥沙漠的人们发现了雷神的锤子,众人围观,想把它撬起来,但正如传说中的"石中之剑"那样,人们煞费苦心,雷神之锤却不为所动。李客串了一名货车司机,他想用自己的车子把雷神之锤拖出来,车子的保险杠都拉脱了,而雷神之锤却丝毫没有移动,这一场景十分可笑。他却全然无视事实,问道:"有用吗?"这一幕含蓄地道出了漫画行业及其中的创造性人才的地位:简而言之,试图从像雷神这样的角色的创作或写作中获利的尝试,都是徒劳无果的,就像试图移动雷神之锤的尝试那样。这样的创造性员工在这种意义上来讲相当于蓝领工人,他们因为特定任务而获得聘用及报酬,他们创作的作品即便成功,他们也拿不到版税。正如李在最近一次采访中所说:"我一直是漫威的员工及受雇作家,后来成为管理层的一员……这些角色版权归漫威所有。如果角色版权给我所有,我可能现在就不会和你聊天了。"他在《雷神》中的客串戏剧化地将这一情况表现出来,甚至对他自认为的遭遇的不幸加以嘲讽。在影片中,李像个傻瓜似的,试图从雷神之锤这个神秘发现中获利;事实上,这是无数旷日持久的诉讼素材:甚至连李本人也在第一部《蜘蛛侠》电影大获成功后曾起诉漫威,要求分享电影的更多利润。然而,我们也必须承认,李当时在漫威的地位是有名无实的荣誉领袖,而他又暗自站在自由撰稿人的阵营中,这两种地位很不协调。到目前为止,李的自我呈现(如上面引用的采访)与他在《雷神》中的客串是同步的,因为它们呈现了修正主义的发展历程,而李在其中总是受公司的摆布。与他的其他客串角色一样,他在《雷神》中的角色也必须从讽刺角度去解读:他出现在屏幕上这一事实表明,即使他已经不再是创作者了,他的影响力仍然持续存在;作为这部漫威电影及所有其他漫威电影的广受赞誉的执行制片人,李毫无疑问将继续从他几十年来创作的漫画作品中获益,在这一点上,他与自己以前的合作者不同。

在《雷神:黑暗世界》(*Thor: The Dark World*)[阿兰·泰勒(Alan Taylor),

㊀ 到目前为止,李客串时还曾说过他从未听说过奥创,即《复仇者联盟:奥创纪元》(*Spectral band replication*)(韦登,2015年)中的头号反派(霍克曼);而奥创最早出现在《复仇者联盟》第55期(1968年8月),当时李在编辑名单里。

第 11 章
寻找斯坦　　斯坦·李客串漫威系列电影的趣味色彩和作用

2013]中,李客串了精神病医院的一名病人。虽然在他只是短暂出镜,他身体状况到底如何我们也并不明确,但我们至少有把握的是:他受到持续监管,他的时间安排很严格,正在接受强制性药物治疗等;他可能是在违背自己意愿的情况下入院的,而且无法离开。简而言之,他的个人自主权非常有限。此外,他的个人财产,在这一场景下就是一只鞋,被另一位病友拿走用于科学理论的示范了。(这个场景的笑点在于李的台词,"能把鞋还给我吗?")这个客串场景最为清楚地表达了李在漫威电影宇宙中的地位:他没有自主权,他的作品被拿走并在他未有创造性参与的情况下被使用。影片中,李想拿回自己的财产的要求被当做玩笑。两部《雷神》电影都将李置于这样的境地:他尝试移动雷神之锤,又尝试要回自己的财产,但均以失败告终。而这几乎完整地反映了杰克·科比与漫威之间的法律纷争,科比向漫威索要他的原创画作,而这些画作原本就是他的合法财产。《无敌浩克》戏剧性地表现了李在漫威电影宇宙中的无关紧要,《雷神》及其续集则嘲讽了李作为漫威前任编辑,希望或要求得到他帮助创造的漫画人物版权。然而李的这些客串反映出的更像是自由职业艺术家们面临的情形,而不是李自己所面临的情形,毕竟许多粉丝不仅将李视作漫威的代言人,还将他视作漫威对艺术家的剥削政策的执行者。

留在最后讨论的客串角色,也许与李在自己的漫画书中的出镜最为相似。在《蜘蛛侠3》(莱米,2007年)中,他在"斯坦的街头演说"漫画栏目中所呈现的个性再度出现。李和彼得·帕克在时代广场上并肩站立,面向宣布那天蜘蛛侠庆祝活动的LED屏幕。李转向彼得,告诉他:"只有一个人才能如此与众不同。"他甚至在结束时使用了自己的口头禅之一——"无须多言!",然后才离开。(笔者猜测这里如果用"精益求精!"可能就有点夸张了。)与其他许多次客串一样,我们可以从两个方面来理解这次客串,在剧情方面,李饰演的角色欣赏蜘蛛侠及他对社区的积极贡献;除此之外,他庆祝自己成功地打造了这些具有持久影响力的角色。这与李在《美国队长》《超凡蜘蛛侠2》及《复仇者联盟》中的客串角色对周遭一无所知的情况完全相反。在这里,他似乎比众人知道得更多,他展露出自己的个性,而不是压抑或讽刺性地颠倒个性,这与他在剧情外的学识和个性一致。在《复仇者联盟》中,他讽刺并否认自己的文化贡献;在《蜘蛛侠3》中,他终于有了赞美自己和自己的文化贡献的机会。这次客串对他占用科比等人的创作成果给出了看似合乎逻辑的解释:他将合作者们从历史中完全抹去,将全部责任归于"一个人"的身上,就是他自己。

李的客串显然比人们想象的要更加复杂,也承载了更多内容,鉴于它们在电影中被视作漫不经心的笑话。正如其他人在不同背景下指出的那样,客串演员与他们

出演的电影中的其他角色本质上是不同的。事实上，他们可能会被认为是不稳定的，因为他们的接受度更多是来自文本外的知识，而不同的观众会有不同的见解。某个观众眼中的"斯坦·李"，在另一个观众眼中可能是"高龄的临时演员"。我们不能忽视一个概念：李的性格与他合作创作的超级英雄的性格一样，都是构建出来的。此外，一些认出李的观众可能无条件地崇拜他对流行文化做出的贡献，而另一些人可能厌恶他不知疲倦地进行自我宣传，特别是在牺牲他那些（文化和经济上均）未得到足够认可的合作者的情况下。

李与漫威的合作历史充满了矛盾和争议，他在漫威电影中一系列客串的超文本对他的公众形象做出了另一种相互矛盾的解读。他在电影中的形象多变，极具讽刺意味，有时是蓝领工人，有时是不参与互动的旁观者，有时是自己所创作的角色的受害者；最重要的是，这些客串意味着李不再参与这些角色的当代电影版本的创作。而这里又出现了另一个矛盾：如果李对于现今的漫威来说真的已经不中用了，那他还会出现在这些电影中吗？1989—2014 年间，李共在 21 部漫威电影中客串，这表明"真正的"斯坦·李不是漫威漫画的作家、合作创作者、编辑或出版商，而是一名大吹大擂的推销者——不仅推销漫威，也推销他自己。

第 12 章
薛定谔的斗篷
漫威多元宇宙的量子序列

威廉·普罗克特(William Proctor)

量子物理学与叙事理论从表面上看风马牛不相及。事实上，有些人可能认为这两个领域是无法比较的，还认为非要尝试着去比较的话可谓有勇无谋，可能会白费力气。这种尝试更像是在智力上欺骗人心或耍花招，而不是从多个角度观察叙事系统。不过，在探索与虚构世界建构相关的浩瀚叙事网络（其中最引人注目的是属于漫威和 DC 的漫画多元宇宙）时，笔者多次发现这两个理论表面上互不相容，但却发生了重叠。尼克·洛伊（Nick Lowe）对此解释道："这是人类历史上最大规模的叙事结构（超越了奠定希腊及拉丁文学基础的神话、传说与故事的庞大体系）。"

如同牛顿经典物理学模型的拥护者所信奉的那样，当代量子理论假定宇宙不是一个沿着单向时空路径直线前进的单一主体，而是多元的，它包含了交替性世界、平行维度及多个时间线。漫威漫画及其看不惯的 DC 漫画均信奉多元宇宙的概念，这种概念支撑它们的角色群体进行多种迭代、变体及重新解释，使之共同存在于一个时空框架中，这种原理与量子模型具有显著的共性。而漫威和 DC 的不同在于，后者利用幻想为自己的漫画品牌提供媒体内模型，而漫威多元宇宙则作为一个跨媒体时空发挥功能，涵盖了叙事规则中的整个目录，这种策略类似于量子范式。

先举一个之后还会提及的简单例子，读者们阅读宏大的叙事网络时，尤其在他们阅读漫画时，会感到非常愉悦，其中部分原因在于连续性原理。这种原理同时发挥连续、循序的作用来构建分散剧集的故事世界，或将"微观叙事"构建到一个统一的"宏观结构"中。对 DC 漫画而言，如电影《蝙蝠侠：侠影之谜》[克里斯托弗·诺兰（Christopher Nolan），2005 年]、《超人：钢铁之躯》[扎克·施奈德（Zack Snyder），2013 年]，并不属于一个包罗万象的多元宇宙，而是在官方的叙事范围之

第 12 章
薛定谔的斗篷 漫威多元宇宙的量子序列

外运行。这种定位引发了故事是否正统与标准的重大问题,这对狂热的粉丝及各种宏大叙事漫画的探索者来说都是非常重要的。漫威的多元宇宙采取了一种不同的方法:就是笔者所描述的"量子序列"典范。作为一个迷宫般的叙事网络,它将一系列跨媒体表达纳入了一个本体秩序,将各种不同的文本合理化为同一个故事体系中不可或缺的内容,这在漫威所有作品中均受到推崇,使其正统合理,在电影、电视和漫画中都是如此。不同于 DC 漫画,"在漫威宇宙中,一切都不是空穴来风"。

多元宇宙的历史概要

1957 年,休·埃弗莱特三世(Hugh Everett III)提出了"多世界解释"(MWI),假设宇宙是一种繁多分裂的有机体,其中的平行分支永续再生、不断扩张。这种假设挑战了经典物理模型,指出我们身处的不是单一宇宙,而是多元宇宙,由一系列不可计量的交替性现实和平行世界组成。埃弗莱特发展了他的这个理论来解决"薛定谔(Schrödinger)的猫"这个难题,这个理论开始时只是一个诙谐的思维实验,后来却成为这个领域的主要基石。欧文·薛定谔认为这群量子理论家错误地解读了他的作品,深感气愤,因此他制作了这个思想实验来嘲笑哥本哈根(Copenhagen)对量子物理的解释,并称观察或测量是原子和电子性能的关键催化剂。如果始终无法对一个实验环境进行观察,那么结果是不可知的,并且可能是两种状态的叠加,由此产生了量子难题。在薛定谔的思想难题中,一个铁匣子里放置了一只猫、一个盖革计数器[一]、一小瓶酸性物质和放射性物质。放射性物质可能会衰变,但同样也可能不会衰变。如果衰变了,酸会被释放出来,猫就会死;如果没有,猫就会活下来。然而,薛定谔提出的这个悖论假定这只猫存在于一种所谓的"叠加状态",即同一时间既生又死,直到打开铁匣子并进行观察。观察的行为会引起叠加状态或者波函数的瓦解,结果是猫无疑不是活着就是死了。

然而对埃弗莱特来说,观察的行为不会造成波函数瓦解或解决叠加状态,但会造成"测量或观察时的时刻分支"。因此,叠加状态不会瓦解为一种状态,而是"整个宇宙分裂"为"两个同样真实的世界,互相重叠,但绝不会影响彼此,即一个宇宙中有一只死猫,而另一个中有一只活猫"。因此,这个量子事件创造了一个交替性

[一] 一种专门探测电离辐射强度的计数仪器。

的时间线或世界，它继续沿着自己的路径穿梭于时空中，与平行世界完全没有交集。路径上的下一层分支或岔路又分裂成不同的途径，颇似一棵分叉树继续无限生长出新的枝干（宇宙不像树，因为宇宙没有主干，因而没有分层排列）。

而薛定谔的猫没有充分证明量子世界的复杂性、其增长势头及永续再生。这个思维实验只包含两个可能的结果（或量子语言中的两个"特征值"），即一只活着的猫或一只死了的猫。机会与选择也是量子事件，我们作为个体做出的每一个决定会在时空连续体上产生碎片。笔者可能在过去某个地方做出了一个不同的选择，创造了另一种路径，那此刻笔者就不会坐在这里写这一章内容，而是在享受皇家宫殿的舒适与奢华，当着国王，消磨着时间。事实上，量子理论认为，在多元宇宙的某处，笔者作为国王的另一种生活与这个信念的捍卫者都是真实存在的，虽然笔者不具备必要的宇宙技能，穿越去拜访那种生活并享用茶点和司康饼。科学作家约翰·格里宾（John Gribbin）指出："一个无限的世界存在着无限数量的变化，而且事实上存在着无限的相同副本。在这个意义上，一个无限宇宙中的任何事情皆有可能，包括存在无限多个其他地球，这些地球上有与你我相同的人，过着与我们完全相同的生活；以及在无限多的其他地球，你担任着首相，而我则是国王。诸如此类。"

再继续想一下更复杂的情况，想象一下扔骰子。我们得到的不是分支，而是多个"特征值"，将现实分裂成6个可供选择的宇宙。其中一些可能继续不受影响，作为与掷骰子前宇宙的相同副本存在，而其他宇宙可能变化很大。对很多人来说，这不过是一场智力游戏，一场适合在《星际迷航》（Star Trek）和其他科幻小说中出现的室内游戏。1957年，埃弗莱特定理被回溯命名为"多世界解释"。然而很少有人相信这个定理，它还被认为具有高度投机性，但这些激进的、争议性的想法已成为当代科学及文化领域共同使用的术语（据了解，多元宇宙的存在仍然是一个激烈争论的问题，许多批评者继续否认这种科幻小说的范式）。

还令人困惑的是，量子理论领域的科学家还不能充分解释量子世界如此运行的道理，但是更为引人注目的是，量子物理对于"从你的手机到应用在天气预报中的超级计算机的芯片设计"这两种情况均不可或缺；事实上，量子物理解释了"DNA和RNA这样的大分子及生命分子如何运作"。而量子物理学也对媒体文化产生了显著影响，如电影、电视和文学，当然还有漫画杂志。平行世界的概念、交替的维度及暂时的悖论，已经成为多媒体平台上科幻小说及奇幻文类中大量存在的惯例，包括电视剧［《危机边缘》（Fringe）、《星际迷航》《旅行者》（Sliders）］、电影［《源代码》（Source Code）、《无姓之人》（Mr Nobody）、《双面情人》（Sliding Doors）］，及文

第12章
薛定谔的斗篷　漫威多元宇宙的量子序列

学作品。

我们在这里能够看到量子物理学对流行文化文本的影响，这一影响意味着这两个领域之间的话语接力。在《量子宇宙中的小说》（*Fiction in the Quantum Universe*）中，苏姗·斯阙尔（Susan Strehle）巧妙地论证出"新物理学"影响了文学创作后，催生了一种新文学，她将其标记为"现实主义"，并将其描述为"一种在20世纪前半叶由全新的物理学理论构成的现实文学版本。"对斯阙尔来说，"物理学理论的变化带来了文化总体态度的变化，而艺术既回应又塑造了这些假设。无论物理学和小说对星球的论述差异有多大，它们还是栖居在同一个星球上……（而且）新物理学（已经）对当代文化产生了深远的影响"。

但是，将埃弗莱特的多世界解释作为诸如《星际迷航》《危机边缘》或斯蒂芬·金（King）以及穆考克（Moorcock）的小说等宏大叙事作品中的超剧情原则的模板，建立起历史联系，难免有目光短浅之嫌。在"平行世界"（"Parallel Worlds"）一文中，安德鲁·库鲁梅（Andrew Crumey）展现出多元宇宙的酝酿和发展历史悠久，早于量子范式。她说："（多元宇宙）自古代起就出现于哲学和文学中。"两千年前，德谟克利特（Democritus）（约公元前460年—公元前370年）认为"宇宙是由在无限空间中运动的原子构成的"，它将"以一切可能的方式进行结合与再结合：我们在身边看见的世界，不过是必定显现的诸多组合体中的一种"（库鲁梅，"平行世界"）。同样地，古希腊哲学家伊壁鸠鲁（Epicurus）（公元前341年至公元前270年）认为，未来是一个多系列的路径，而不是严格的因果关系；在西塞罗（Cicero）《学园》（*Academia*）中，有一段文字对伊壁鸠鲁理论在这方面的内容表示赞赏："你相信存在着无数的世界……因此，有无数的人在极为相似的地方与我们同名同姓、荣我们之所荣、得我们之所得、想我们之所想、与我们共形、与我们同龄，讨论着同一主题吗？"（同上）。艾萨克·迪斯雷利（Isaac D'Israeli）是英国首相本杰明·迪斯雷利（Benjamin Disraeli）的父亲，在名为"论没有发生的历史事件"（"Of a History of Events Which Have Not Happened"）的文章中，他写下了一系列的"如果……会怎样"，例如，想象了如果克伦威尔和西班牙团结联盟会怎样，"我们应该裹戴头巾（和）蓄胡打理而不是剃掉胡子。"（同上）。"如果……会怎样？"作为标准故事的虚拟变体（后文详述），成为漫威多元宇宙的突出特征。菲利普·K. 迪克（Philip K. Dick）、哈里·托特达夫（Harry Turtledove）的读者和其他许多人无疑会认定这个概念奠定了"交替性历史"的基础，成为当代科幻小说的既定规范。

"多元宇宙"这个术语甚至也有其历史传承。1895年，威廉·詹姆斯（William

James）提及了"多元宇宙的体验"。4 年后，诗人费德里克·奥德·沃德（Frederick Orde Ward）写下了："无论内外，/无处不在；/多元宇宙，威猛之势，万般之上，无所不及。"但将"多元宇宙"这个词用作描述平行世界的宇宙系统则有不同的来源。一种说法是源于通俗小说家麦克·穆考克（Michael Moorcock）：

> 1962 年，我在《科幻冒险》杂志（*Science Fiction Adventures*）上发表的《破碎的世界》（"The Sundered Worlds"）一文中提出了这个术语。一个"准无限"系列的世界环环相扣，仅稍微不同，我们身处的现实的数百万个版本在这个世界里便相继上演。从我 17 岁起，这个想法就让我着迷，那时我完成了一部小说的第一稿，就是后来出版的《永恒冠军》（*The Eternal Champion*）。到 1965 年，当我在撰写吉瑞·科尼利厄斯（Jerry Cornelius）的故事时，我把这个概念更加明显地用在文学性及讽刺性作品中，但对我来说，那时多元宇宙已经设想出了物理现实。

另一种说法是源于豪尔赫·路易斯·博尔赫斯（Jorge Luis Borges）于 1941 年首次出版的著名短篇故事《小径分岔的花园》（*The Garden of Forking Paths*），这比埃弗莱特的假设早了约 20 年。在这个故事中，一个角色的祖父（余准博士的祖父彭崔）已经成功地构建了一个庞大的虚构叙事，本质上是一种时空迷宫，还涵盖了"在一个不断演化、令人眼花缭乱的分立、汇聚又平行的时间网络中，有个时间的无穷级数。这个时间的网络彼此接近、分岔、中断，又或者时间网络在几个世纪中均没有意识到彼此的存在，包含了所有时间上的可能性。我们在这个网络中的大多数时间里都不存在；有些时候你存在，而我不存在；在其他时候，我存在而你不存在；在其他时候，我们两个都存在……时间分岔永久地去往不可胜数的未来"。

值得注意的是，博尔赫斯的故事如先知般地早早预告了埃弗莱特的多世界理论，并与对多元宇宙机制的运作方式的现代科学解释有着许多惊人的共通之处。在《为宇宙编程》（*Programming the Universe*）一书中，物理学家赛斯·劳埃德（Seth Lloyd）详细记录了他与博尔赫斯在 1983 年的谈话，他问博尔赫斯是否意识到他的短篇小说和量子理论之间存在相似之处。博尔赫斯回应说，他并没有故意使用埃弗莱特的理论。的确，考虑到这两个作品的时间间隔，他又怎么可能使用这个理论呢："博尔赫斯没有受到量子力学研究的影响，（然而）物理学定律反映了文学思想，他对此并不感到惊讶。毕竟物理学家也看书阅读"。如库鲁梅（Crumey）所述"物理学家们不仅是读者，还是历史的一部分，并且多元宇宙……其历史远比量子理论更为久远"。从

第 12 章
薛定谔的斗篷 漫威多元宇宙的量子序列

这个角度看，量子模型远远早于埃弗莱特的理论，从时间距离以及文化和科学的发展过程来看，量子物理学家们自身在论述方面是相互影响的，他们的理论起源和影响之间不会毫无交集。

漫威多元宇宙：量子序列

大卫·波德维尔（David Bordwell）在《电影未来》（"Film Futures"）一文中指出，博尔赫斯的分岔小径与量子理论均未为分析叙事系统提供充足的框架原则。波德维尔解构了一些电影[一]，它们呈现的"分岔小径"叙事是有限线性和极限线性的，没有一部电影"涉及博尔赫斯或物理学家提出的激进可能性"。波德维尔继续说道："这些情节均未直接涉及终极的博尔赫斯式的需求"。相反，"我们有一些简单得多的内容，对应一个更容易认知的概念，即我们自己生活中的分岔小径会是什么样子"。通过分析一组分岔小径式的叙事，波德维尔敏锐地发现这些线性叙事受到的限制，实质上来自传统的叙事模式；它们肯定不会表现出博尔赫斯的无限扩展。他总结道："我们的可选集合在数量及核心条件上都比较狭隘，不同于由平行宇宙概念引起的无限且相当多元的可选集合"。"在虚构作品中，可选的未来看起来非常有限"[二]。

笔者在此处并不质疑波德维尔的分析，他同往常一样，以热情机敏的方式进行考证，在叙事机制方面独具慧眼。然而，他的研究存在局限性，原因不在于他的学术表现，而在于他对研究文本的选择，这种选择排除了以多元宇宙方式运作的宏大叙事体系。波德维尔采用了一组有限的时间参数及核心条件，然而漫威的多元宇宙是一个庞大的集合体，由交替性现实及平行叙事系统组成，在跨媒体的星云中交织。由于波德维尔"拉近放大"了电影的单个单位，因此我们有必要"拉远"视角，以此领会漫威之屋建立的宏大叙事的复杂远景。

我们不能低估漫威故事世界的规模与范围；尤其是考虑到这个叙事庞然大物每

[一] 波德维尔聚焦四部电影：克日什托夫·基耶斯洛夫斯基（Krzysztof Kieslowski）导演的《机遇之歌》（*Blind Chance*）（1981 年）、汤姆·提克威（Tom Tykwer）导演的《罗拉快跑》（*Run Lola Run*）（1998 年）以及彼得·休伊特（Peter Howitt）导演的《双面情人》（*Sliding Doors*）（1998 年）和《一个字头的诞生》（*Too Many Ways to Be No. 1*）（1997 年）。

[二] 与库鲁梅一样，波德维尔将漫画杂志排除在他的研究范围之外，鉴于他的论述重点，这是个重要的除外因素。

周都会定期添加新的内容架构,若要为漫威世界列个穷尽的故事名录,那注定是徒劳之事。即使是最新版的《漫威百科全书》(*The Marvel Encyclopedia*),也是跟不上漫威发展的步伐的;的确,新版本在发布的那一刻就已经过时了。因此,漫威不仅是一个宏大的叙事,还是一个"延展的文本",兰斯·帕金(Lance Parkin)将其描述为"一种虚构作品,它围绕一个共同角色、一组角色或围绕已经在系列出版作品中出现的地点而展开"。帕金继续解释道:"构成延展文本的作品可以是某位作者独自创作,特别是在作品的早期阶段,但是延展文本通常由多名作者共同创作。延展文本往往不是单一系列;大多数包含许多不同的系列、不同的媒体,通常还有不同的创作者甚至目标观众"(同上)。那么,笔者不是想在此制作一份洋洋洒洒的漫威多元宇宙设计的种类清单(就算是写一份堪比书厚的研究报告或是写一篇博士研究论文,也制作不出这种清单),笔者在此想要阐释漫威作品的宏大叙事网络如何成为量子序列的典范。

对漫威漫画及其衍生连续性故事的长期读者而言,故事的连续性给他们带来了很多乐趣。在《构建虚构世界》(*Building Imaginary Worlds*)一书中,马克·J. P. 沃尔夫(Mark J. P. Wolf)起草了一份用于构建世界的建筑蓝图,并强调了"本体范围"的必要性,"本体范围"是指一个具有因果、空间和时间互联性的范围,为从根本上促成世界的成功构建。叙事结构中的连贯性是连续性故事讲述的一个重要特征,可以被描述为"世界的详细程度是合理可行且没有矛盾的"。沃尔夫观察到"这需要细致地整合细节,并且注意到万事万物是如何联系在一起的。如果缺乏连贯性,世界的构造可能开始显得粗制滥造,甚至是随意散漫、前后脱节"(同上)。

帕金认为,"对于任何连续剧或其他长期系列作品的观众而言,他们出于本能会认为这种虚构的小说世界具有连贯性"。创作者们在制作一个连贯的连续系列时,会使用的一个方法是保持连续性,或让故事世界的叙事历史贯穿文本中的多个地点。单个微观叙事应该"记住"连续性网络中的其他元素。安伯托·艾柯(Umberto Eco)提出"读者应该将(故事世界)解读为事件的可能状态"。对艾柯来说,故事世界是一个"信念"或可信的建构,这个想法与麦特·西尔斯(Matt Hills)的"超剧情"概念相吻合,即相互连接、互相衔接的系统会"根据逻辑和延伸原则"运作。所有这些概念名称均有一个共同的因素,即衔接性和连贯性:无论是在沃尔夫的第二世界、艾柯的信念领域、西尔斯的超剧情,或者是大冢英志(Otsaku Eiji)的"世界项目",在连续世界构建中遵循衔接的剧情历史,这个共同

第 12 章
薛定谔的斗篷——漫威多元宇宙的量子序列

因素是它们的一个普遍特征。

在最基本的层面上,连续性就是剧集顺序之间的联系,它能将"小型叙事"连接为合理衔接的元文本性"宏大叙事"。理查德·雷诺兹(Richard Reynolds)将系列元文本描述为按时间顺序和因果关系运作的故事系统中的"现有文本的总和"。总之,故事世界是一段拥有记忆的虚构历史。连续性在一个叙事连续体中包含所有之前的故事,在某些情况下会涉及几十年前的材料,"为了保持叙事中的衔接性和连贯性,故事线必须将这些几十年前的事件考虑在内"。因此,系列宏观结构的读者有可能将单个微观叙事整合成一个时间序列,就算该序列是通过线性排列的方式产生和呈现出来的,也应该符合时间的单向模型。

什么地撰写之时,漫威出版了逾 50 份月刊和双月刊漫画杂志系列,其中许多主角在过去 70 多年里都是重要角色,如美国队长、海底人和原版的霹雳火吉姆·哈蒙德(Jim Hammond)。在 20 世纪 60 年代早期的复苏阶段,漫威引入了多个角色,他们早已成为家喻户晓的名字,如蜘蛛侠、浩克、雷神、钢铁侠和超胆侠,以及复仇者、X 战警等超级英雄"队伍"。这些角色都在每月发行的连环漫画杂志中担当主角,通常还会出现在多个系列中,这是半个多世纪以来漫画界普遍存在的特征。在顺序性的超剧情框架原则之下,所有这些文本之间便具有连贯性。漫威角色经常在漫威各故事系列中相互"串门",故事情节往往交叉跨越多本漫画杂志,尤其是多年来一直都有的年度事件,将所有角色整合到一个总体性的叙事中。[最新的例子包括《恐怖之源》(Fear Itself)(2011 年)、《复仇者大战 X 战警》(Avengers vs X-men)(2012 年)、《无限》(Infinity)(2013 年)及《秘密战争》(Secret Wars)(2015 年)。]这些交叉事件往往具有宏大的结构,涉及多个系列,其中包含了与生俱有的商品逻辑,吸引狂热的粉丝购买他们通常不会购买的漫画杂志(虽然近年来的表现是,观察敏锐的读者已经熟悉这种套路,杂志销量显示出读者的"事件疲劳"越来越强烈)。故事情节起于一部漫画,进而跨越到另一部漫画,这样一连串的叙事必然超越单部漫画的界限。例如,在《无限》的迷你剧中,读者想要了解完整的故事情节,需要购买或者至少阅读《复仇者联盟》《新复仇者》《强大复仇者》《复仇者集结》《银河护卫队》《无畏捍卫者》,以及其他一系列的关联剧集。然而与其他事件相比,《无限》只是一个相当小规模的故事。

漫威多元宇宙结构允许多重性在本体秩序中共存。在本体秩序中,众多著名的漫威角色被纳入一个超剧情的庞大世界,这在任何媒体上都是最大规模的世界构建

活动。正如雷诺兹指出的那样，即便是倾向于长篇叙事的电视剧，如《星际迷航》和《神秘博士》(Doctor Who) 等播放数十年之久的电视剧，与此相比也黯然失色。但是，多重世界共存于本体范围内，会让事情变得更加复杂，并由此与量子模型相吻合。到目前为止，笔者已经讨论了众所周知的漫威宇宙（616 宇宙），即漫威多元宇宙的主要分支，这对许多读者来说是主世界也是世界开端，这一点笔者将在稍后讨论。接下来将介绍一些漫威多元宇宙运作的一些例子，但由于庞大的跨媒体扩张，这里重点聚焦蜘蛛侠，以此展现量子序列。

2000 年，漫威开创了终极宇宙（地球-1610），它作为地球-616 主世界的平行对应物，承载了熟悉面孔的回归和再次创作。这个策略可以让创作者重新开始故事，让那些未能见证蜘蛛侠或 X 战警诞生的新一代读者看到故事的开端；同时，它也吸引资深漫画迷来见证旧资料是如何顺应潮流的。最终的印记被设定在地球 1610 上，这使其与主流的连续性区分开来，虽然开始的时候规模较小，仅有几个系列，即《终极蜘蛛侠》《终极 X 战警》及《终极神奇四侠》，但它迅速衍生出多个分支，并与地球-616 发生了显著的偏离。例如，近几年彼得·帕克被他的仇敌绿魔（Green Goblin）杀害，他的衣钵传给了新的蜘蛛侠迈尔斯·莫拉莱斯，他也很凑巧地被一只放射性蜘蛛咬伤，并拥有了超能力。因此，终极宇宙作为地球-616 的附属，发展出了自身的内部连续性。

然而这个孤立的小型宇宙却打破了自己的叙事边界。在《蜘蛛侠》中，彼得从地球-616 穿越到地球-1610，与自己的另一个分身直接碰面，并得知自己在多元宇宙中的分身已经消失。同样，在《奥创纪元》短集故事中，金刚狼"反复滥用时空连续统一体"，他反复穿越时空，导致存在显著差异的现实之间出现了本体不稳定。由于这种时空灾难，星际怪物"吞星"突破了时空，从地球-616 穿越到地球-1610，这种宇宙穿越不仅是简单穿越，更有象征意义。这一事件及其对现状造成的大规模破坏，改变了终极宇宙的叙事边界，并引导了印记的重启。蜘蛛侠迈尔斯·莫拉莱斯幸存了下来，继续带领终极者，即复仇者在地球-1610 的版本于 2014 年 4 月开启全新系列，在乔纳森·希克曼（Jonathan Hickman）的《秘密战争》事件后，终极宇宙遭到摧毁（迈尔斯·莫拉莱斯还是成功躲过了这场大屠杀，迁移到地球-616）（见图 12.1 和 12.2）。

第 12 章
薛定谔的斗篷 漫威多元宇宙的量子序列

图 12.1 蛛网交错：未戴面具的彼得·帕克与迈尔斯·莫拉莱斯，《蜘蛛侠》第 2 期（2012 年 6 月）

图 12.2 冲向全球的蜘蛛侠：帕维塔·帕拉巴哈卡成为印度的蜘蛛侠，《蜘蛛侠：印度》（2015 年）

在漫威多元宇宙中，多个蜘蛛侠以量子态叠加的形式共存。同帕克和莫拉莱斯一样，米圭尔·奥哈拉（Miguel O'Hara）在一起灾难性的实验室试验后，成为 2099 年（地球-928）的蜘蛛侠；他还出现在地球-616，近期还出现在《究极蜘蛛侠》（*The Superior Spider-Man*）漫画中。在第 19 期的结尾，奥哈拉受困于地球-616 的"主叙事"连续性，像莫拉莱斯一样，他也获得了自己在宇宙中的个人系列（《蜘蛛侠 2099》（*Spider-Man 2099*））。在《蜘蛛侠 2099：遇见蜘蛛侠》（*Spider-Man 2099 Meets Spider-Man*）中，彼得·帕克和迈尔斯·莫拉莱斯与 2211 年的蜘蛛侠（地球-9500）麦克斯·博尔内（Max Borne）组队，跟第 23 世纪的恶鬼战斗。在地球-50101，彼得·帕克改变了民族，被重塑为帕维塔·帕拉巴哈卡（Paviitr Prabhakar），成了印度的蜘蛛侠，其他的主演有玛丽·简（梅拉·简）、梅阿姨（玛雅阿姨）、本叔叔（比姆叔叔）、诺曼·奥斯本（纳林·欧贝罗伊）。在《蜘蛛侠：暗影》（*Spider-Man：Noir*）（地球-90214）的交替性过去中，"老牌蜘蛛侠"出现在 20 世纪 30 年代的美国大萧条时期，而不是 60 年代。在《统治》（*Reign*）的故事情节的交替性未来中，年迈的蜘

蛛侠再次出山，重披战袍。《统治》多少从弗兰克·米勒（Frank Miller）的《黑暗骑士归来》（*The Dark Knight Returns*）[甚至将一个角色命名为米勒·詹森，混合了两位创作者弗兰克·米勒和克劳斯·詹森（Klaus Janson）的名字]中得到了些许灵感。此外，在2014年的一个交叉系列《蜘蛛宇宙》（*Spider-Verse*）中，各个蜘蛛人聚集在同一个量子序列叙事空间中（见图12.3）。

 漫威的"如果……会怎样？"故事通过微调粉丝认为具有官方连续性的事件，为典型角色提供了交替性历史。通过调整一个故事情节，"如果……会怎样？"故事引入一个量子事件，这个量子事件创造出另一个现实，即叙事上的博尔赫斯岔路。在蜘蛛侠的传说中，彼得的本叔叔之死是创造蜘蛛侠道德准则的催化剂，即"能力越大，责任越大"，也让他因无法拯救自己的养父而背负罪恶感。每次帕克穿上蜘蛛侠战服，便誓死对抗邪恶、保护苍生，为自己让本叔叔付出生命代价的错误赎罪。

 但是，考虑到1984年的故事而重新建构了蜘蛛侠的起源问题，由梅阿姨之死替代本叔叔之死，标题为"如果蜘蛛侠的本叔叔还活着会怎样？"尽管有人可能会认为这是虚构的故事情节而不是官方的，但漫威赋予了它一个多元宇宙的编号即地球-TRN034，确立了其地位，使其作为由一个量子事件产生的一种交替现实而合理存在。其他的"如果……会怎样"也进行了类似的情节合理化，包括"如果蜘蛛侠加入了神奇四侠会怎样？"以及"如果其他人被放射性蜘蛛咬了会怎样？"。这些"薛定谔的斗篷"的故事类似于盒中之猫的实验，薛定谔假设了状态的叠加。正如上面所讨论的，埃弗莱特的论点是叠加并非瓦解为一种或另一种状态，而是同时瓦解为两种状态。在漫威的语境中创造"如果……会怎样？"思维实验，目的是在叙事历史中创造分岔，把量子状态引入漫威多元宇宙中（见图12.4）。

 迈尔斯·莫拉莱斯、米奎尔·奥哈拉、麦克斯·博尔内、帕维塔·帕拉巴哈卡及各类彼得·帕克都是蜘蛛侠或其变体，共存于漫威多元宇宙集合所连接起来的交替性现实中。然而对许多读者而言，彼得·帕克的蜘蛛侠是"纯正的"版本，其他则是不合情理的衍生物，尽管这个结论大部分是出于读者的立场。毕竟，这个多元宇宙如果互不相连、没有层次，那将变得毫无意义。在蜘蛛侠宇宙的事件系列中，彼得·帕克被标记为漫威多元宇宙的核心蜘蛛侠，这也将漫威持续性宇宙的主线——地球-616宇宙定位为一个中心枢纽，而与其内部相连的交替性世界就像车轮上的轮辐，和这个中心枢纽相连接。从这个角度来说，地球-616的彼得·帕克是"真正的"蜘蛛侠，而他的交替性对应物是"蜘蛛侠图腾"、多元宇宙复制品或类似之物。

第12章
薛定谔的斗篷 漫威多元宇宙的量子序列

蜘蛛宇宙历任蜘蛛侠，
2014年11月

图 12.3 《蜘蛛宇宙》的宣传艺术，或"多元宇宙蜘蛛狂欢的启示"

图 12.4《如果蜘蛛侠加入神奇四侠会怎样?》，第 1 期（1977 年 2 月）

第 12 章
薛定谔的斗篷　漫威多元宇宙的量子序列

然而，即便是彼得·帕克也并非一成不变的人物，而是处于不断变化的状态。正如我们已经看到的，有多个不同的彼得·帕克共同存在于多元宇宙中，这个多元宇宙使得一致、静态的人物实体产生了问题。就算有人决定了斯坦·李和史蒂夫·迪特科在 1964 年创造的是"首位"彼得·帕克是时空中的一个固定点，但是目前存在于地球-616 的彼得·帕克也经历了多次溯连[一]、角色重新发布及角色发展，已经不是 1964 年的人物角色了。《惊奇幻想》（Amazing Fantasy）第 15 期（1962 年 8 月）首次引入了蜘蛛侠，这不是第一次，更不是最后一次定义蜘蛛侠的人物角色，特别是考虑到蜘蛛侠在漫威多元宇宙中共存的许多生命体。然而不同于薛定谔的猫，蜘蛛侠（以及无数其他角色）形成了多重交替叠加，而不像薛定谔的猫那样仅存在于二元语境中。

这些故事经常体现的特点是它们能够穿越多元宇宙，突破这些世界的阈限界限。正如上面所讨论的，量子物理学认为不同时间分支之间不可能进行联系，因此漫威的虚构主题背离了量子理论。然而，加来道雄[二]（Michio Kaku）在《超空间》（Hyperspace）中回应说"物理学家曾认为这只是一项智力活动，仅此而已，但他们现在正认真研究多方连通的世界，认为这是我们宇宙的实际模型。"通常情况下，平行宇宙"从不互动"，但在不同维度间"它们之间可能打开虫洞或隧道，使得通信和旅行成为可能"。加来道雄继续论述道："只要你避免走进虫洞，我们的世界就看似完全正常；但是如果你掉进虫洞，你将被立刻传送到一个不同的时空区域。"也许未来的科学将帮助人类开发量子假期，我们可以访问其他时空的自己，在多元宇宙的浩瀚空间中遨游穿梭。

当然，虫洞和跨维度门户的概念常常见诸科幻小说和幻想故事。例如，星门正是依赖于这一因素而得以存在，叙事探险才得以进行。然而，对于加来道雄来说，这种科学模型类似于爱丽丝的魔镜："当刘易斯·卡罗尔（Lewis Carroll）的白兔掉到兔子洞里进入仙境，他实际上是掉进了一个虫洞。"小说而非科学又一次预想了在不同量子状态之间穿行的可能性。

波德维尔认为，分岔小径的叙事在设计上具有典型的局限性和线性。这种结构能

[一] "溯连"是"追溯连续性"的缩写，指"修改虚拟系列叙事、更改此前在叙事中建立起来的细节的过程，从而可以往新方向继续发展，或者此前版本中的潜在矛盾能够得到调解"。

[二] 理论物理学家。

让读者更好地理解可能很复杂的故事文本,因为它将叙事简化为"一个认知上更容易想得通的概念"。然后,漫威多元宇宙分裂成多个路径,而不是分成易于认知理解的文本象限,那么读者要如何成功识别并理解其中的许多分岔呢?笔者认为,波德维尔低估了狂热粉丝在漫威诸多世界中遨游穿梭的能力,他们以此为乐,能够在认知上驾驭多个连续性、交替性变量以及虚拟叙事。(虽然波德维尔在讨论电影文本,但他明确地指出,交替性世界的情景是"虚构"中的有限事件,而不局限于电影。)

漫威庞大的连续性架构中更复杂的例子有《神秘博士》《星际迷航》《星球大战》,读者若想穿越这一构架,必须具备实质性的互文能力,才能梳理这些例子,这些例子号称是"在任何媒体上规模最大也可谓最长久的构建世界"。正如上面所讨论的,量子理论表明不同的时间分支之间无法进行联系,因此漫威的虚构主题背离了量子理论。对于道格拉斯·沃尔克(Douglas Wolk)来说,这些都是"超级读者",即"读者充分熟悉漫威过去浩如烟海的漫画,从而可以真正理解故事正在讨论的内容"。漫威和DC制作的索引目录长到足以铺满咖啡桌,这些索引为它们各自的宇宙铺设蓝图,并结合超剧情的变动定期重印,是有其实际原因的。

但波德维尔关于线性的观点是很重要的,尤其是当我们考虑到连续性原则时,正如上文所讨论的,连续性让许多粉丝体验到了阅读的乐趣。忠实的读者会竭尽所能地追随冒险旅程,这取决于时间限制及追随连续性带来的经济负担,这些读者会重新排列非线性扩展的情节片段,使其遵循时间和空间的本体逻辑顺序。例如,泰勒·韦弗(Tyler Weaver)写道:"看着这些情节碎片匹配起来是件趣事,你不必找到所有内容,就可以享受当前的故事,并可以给你的故事体验增添深度和乐趣。"连续性是一个线性概念,但这并不意味着叙事会严格按照前因后果展开。确切来说,漫威的多元宇宙具有多重线性,我们必须以纵聚合的方式来阅读,才能构建一个横组合的结构。

有些读者可能只购买一两个月的漫画,这大幅减少了时间的延展。根据量子物理学,一切都是相对的且取决于观察者的位置。对某些人来说,了解一下蜘蛛侠或美国队长的冒险故事也许就足够了,但即使每月只锁定一位超级英雄,也不可避免地会涉及与其他漫画杂志的交叉。下一节会讨论漫威邀请读者们追随多个系列,从而理解正在讲述的历史的范围。

第 12 章
薛定谔的斗篷　漫威多元宇宙的量子序列

漫威/DC

1961 年，也是埃弗莱特提出多世界论点的第 4 个年头①，DC 漫画在白银时代的故事"两个世界的闪电侠"（"The Flash of Two Worlds"）中率先提出平行世界的概念。这个故事涉及闪电侠巴里·艾伦（Barry Allen）的第二化身，他跨越了交替维度之间的阈限边界，从而与他身处黄金时代的前任杰·盖瑞克（Jay Garrick）会面。然而多年来，DC 所坚持的连续性却变得随意起来。事实上，这个连续性起初就很混乱，故事系统中的多处错误扰乱了本体顺序，这导致整个叙事主体在《无限地球危机》（Crisis on Infinite Earths）系列事件中崩溃，多元宇宙被摧毁（2006 年，DC 在《52》周刊系列中重新引入多元宇宙概念；在本文写作之时，DC 的多元宇宙仍局限于 52 个世界）。简而言之，50 年来的叙事历史刹那间土崩瓦解，DC 的多元宇宙开始"重启"。此后，从《零号危机》（*Zero Crisis*）（1994 年）、《无限危机》（*Infinite Crisis*）（2005 年）到近期的《新 52》（*The New 52*），DC 为其宇宙设置了周期性的大灾难，以此规整故事系统。其目标是吸引新读者，特别是那些可能因为大量的背景知识与历史数据而望而却步、无法进入叙事世界的读者。DC 希望吸引那些无须借助索引或参考资料也可以阅读故事的人群，而不是"超级读者"。

漫威当然也需要定期刷新观众群。但漫威尚未采取 DC 那种引人注目的策略，即将所有历史痕迹抹去的策略。漫威目前的作品仍然与 1938 年漫威还是时代漫画时开启的故事世界保持着连续性，尽管据说乔纳森·希克曼（Jonathan Hickman）的《秘密战争》（2015）事件破坏了连续性（阅读过，并未破坏）。漫威没有重启它的世界，而是修订并重建了故事系统，借助溯连、一般更新及故事"重启"（实施从第 1 期开始为书刊重新编号的策略，吸引新读者，同时保持"连续性"）来使其保持新鲜活力，与时俱进。

对于许多读者来说，DC 宇宙在内部连续性方面饱受瑕疵和割裂的困扰。DC 已经多次尝试将其清除干净、重新开始，但这些尝试总是催生出多方面的悖论。《动作漫画》（*Action Comics*）第 1 期（1938 年）引入了超人，迈克尔·夏邦（Michael

① 需重申，认为这些对埃弗莱特作品的回应是缺乏思考的，因为当时大部人无视多世界解释理论，这项理论在 1970 年代才经物理学家布赖斯·德威特（Bryce De Witt）得到普及（沃尔夫（Wolf）95）。

Chabon）将其描述为"几乎为零分的超级英雄构想"。此后，DC漫画不遵守连续性原理，DC主管们认为漫画形式朝生暮死、短暂无常。与DC不同的是，漫威精心设计了一个系列化、连续性的系统，特别是在20世纪60年代漫威挑战DC霸主地位的时候，当时公司借助新一波漫画杂志的英雄角色及斯坦·李（Stan Lee）、杰克·科比（Jack Kirby）、史蒂夫·迪特科（Steve Ditko）等创作新秀。在此期间，DC开始尝试模仿这种连续性原则，但收效甚微。正如韦弗解释的那样，DC"由多个编辑管理运营，但这些编辑之间极少沟通"。另一方面，漫威当时正由斯坦·李执掌大权，他"在所有系列之间警惕地保持统一的连续性，因此，比如当浩克在《惊异故事》中登场，里德·理查兹（Reed Richards）就思考他在《神奇四侠年刊》（*Fantastic Four Annual*）中的角色位置。如果托尼·史塔克在《悬疑故事》（*Tales of Suspense*）中不辞而别，他在此后那期的《复仇者联盟》中便也擅离职守。以第二次世界大战为背景的一期漫画《弗瑞中士和嚎叫突击队》（*Sgt. Fury and the Howling Commandos*）中，交叉出现了美国队长角色，而在这一期之前，该漫画是与超级英雄角色是没有交叉的。

漫威制作的漫画杂志相互关联，有统一的故事系统，这一策略取得了成功，由此DC开始复制这种想法，这好比"已经分离多年的情节孤岛系列"开始"突然发现彼此，并建立贸易联系"。从1938年开始的相互独立的故事及日益随意的情节表明了DC过去的编辑管理工作形同虚设，没有人充分监督故事的连续性，甚至没有人在意过连续性；由于缺乏关注，割裂故事情节的情况在过去频现，而且年代顺序上也出现了问题与错误。因此，DC编辑缺乏控制，1986年《危机》（*Crisis*）的叙事中曾想要解决由此引发的混乱局面，却收效甚微。

这并不意味着漫威的多元宇宙是一个乌托邦式的故事结构，漫威并非完美无缺到没有矛盾或没有连续性方面的分裂和裂缝。事实上，漫威在20世纪60年代引入了"空头"奖项的概念，邀请粉丝们去发现叙事连续统一体中的错误，并思考和写下如何修复本体的损害，以纠正错误。（"空头"奖项事实上是个空信封，正面写有下列内容："恭喜您：此份信封含有你刚赢取的漫威'空头'奖项！"，图12.5。）虽然没有提供经济或物质奖励，但"空头"奖项增强了粉丝与制作人员之间的联系；它让热心读者展示他们对连续性的驾驭，以此形成文化资本。需要注意的是，在互联网时代，粉丝点点鼠标就可以实现沟通，而"空头"奖项举措早于互联网技术的诞生。漫威，或者更准确地说斯坦·李明白，在制作人和读者之间建立双向对话能增进双方关系，可以说明什么是有效的以及什么是无效的。漫威也认识到需要粉丝的

第12章
薛定谔的斗篷　漫威多元宇宙的量子序列

热忱，要让粉丝遵循一个宏大的叙事连续性；不同于 DC，漫威认为创建一个灾难性事件，摒弃数十年的叙事历史（如《无限地球危机》）会疏远粉丝人群，因为诸多的狂热粉丝付出了大量的时间和金钱来积累和收藏漫画，他们并不希望得知收藏的系列再也"不重要"了）。

图 12.5　"空头"奖项：作为圈内玩笑的空信封，增强制作人与读者之间的关系。

目前还不清楚 DC 的最新试验结果如何，因为《新 52》在 2011 年初就已经遭受严重破坏。在重新启动某些系列之余重新开始其他系列的决定，只会让 DC 内部本体出现更多的裂痕。例如，在 2011 年的《闪点行动》（Flashpoint）事件，以及《新 52》推出之后，DC 重新启动了《超人》系列，将超人的过去抹得一干二净，从而实现了全新的开始［普罗克特（Proctor），《重新开始》（Beginning Again）］；蝙蝠侠的连续性则与《新 52》前的宇宙保持着内在的联系。读者对 DC 用这种方式进行过渡的决定表示不满。DC 宇宙的连续性仍然令人担忧，而公司做出再次启动的决定也只是早晚的问题。

漫威创造了一个多元宇宙，在其范围内包括了各种跨媒体冒险故事的全部内容，而 DC 一再强调它的漫画杂志宇宙和电影及动画系列等媒体延伸作品的宇宙是两个独立的实体。DC 迅速发展的电视宇宙，包括《绿箭侠》（Arrow）（2012 年起）、《哥谭》（Gotham）（2014 年起）、《闪电侠》（The Flash）（2014 年起）、《超级少女》（Supergirl）（2015 年起）和《明日传奇》（Legends of Tomorrow）（2016 年起）在内，其连续性和电影的连续性不同。正如 DC 漫画创意总监兼作家杰夫·琼斯（Geoff

Johns）评论的那样，电视宇宙是"独立于电影宇宙的……我们不会将电影宇宙与电视宇宙整合到一起"。因此，DC 电视节目《闪电侠》和《绿箭侠》中的角色与 DC 电影中出现的角色也不一样，它们分属独立的宇宙，尽管在《闪电侠》第一季大结局中，巴里·艾伦发现了一个多元宇宙的存在（概念改编自 1961 年的《两个世界的闪电侠》）。此外，DC 选定了埃兹拉·米勒（Ezra Miller）在即将上映的《闪电侠》(2018) 电影中扮演红色极速者（Scarlet Speedster），这意味着届时将有两个真人版本同时上映。

显然，DC 缺乏延续性是公司设计规划方面的问题，而量子理论无疑会说明，不管管理层如何做出决定，故事世界应当互文连接（这也符合后结构主义学派及解除可渗透、不稳定界限的学说）。但漫威的战略旨在推崇多样化的故事目录，其创建的结构可以让不同的交替性叙事文本合情合理化，成为量子序列的典范。利用连续性原理是一种"量子缠结"的情形：它是一个有计划的多元宇宙。但连续性往往是"超级读者们"的快乐源泉，这一战略在科幻小说迷对连贯的故事世界的需求及市场对跨媒体策略的需求之间实现对话式的运转。理想的消费者是那些为了追随情节线索，从单期漫画杂志追随到其他系列的读者，而这些其他系列可能在他或她最初的"下拉清单"（"下拉清单"是粉丝们对个人订购单的行话说法）中，也可能不在其中。例如，蜘蛛宇宙分散在多个"蜘蛛家族"的系列漫画中，包括《蜘蛛宇宙边缘》迷你系列、《神奇蜘蛛侠》《蜘蛛女》和《蜘蛛侠 2099》。每一期都是一个微观叙事的剧集，但也遵循系列连续性的原则；它受限于沃尔夫所描述的"叙事编织"，即在这个过程中"叙事线索在同一个世界中发生……它们事实上具有相同的主题、角色、对象、位置、事件或因果链，因此被组合在一起"。

然而，叙事编织也始终是"商品编织"，这是马修·弗里曼（Matthew Freeman）提出的理论，他写道："媒体文本环环相扣……创作的虚构故事开展起来……像娱乐消遣的垫脚石。"弗里曼的主要焦点是把跨媒体故事叙事概念作为史料记录看待，详细说明它并非出现在当前这个数字化时代与融合时代，而是出现在 20 世纪和 21 世纪之交的一些作品中，例如弗兰克·L. 鲍姆（Frank L. Baum）和埃德加·赖斯·巴勒斯（Edgar Rice Burroughs）的作品中。媒体文本之间的跨媒体"桥接"，即"娱乐消遣的垫脚石"，在这类作品中利用"一个作品的流行度来扩大其他作品的读者数量"。对弗里曼来说，商品编织与目前的叙事编织联系起来，它是"一系列商品的商业设计关联，通过叙事和原创作者身份策略，成为媒体文本以

第12章
薛定谔的斗篷　漫威多元宇宙的量子序列

及/或消费品，这种关联的例证是……故事架构"。从这个角度来看，连续性原则应遵守以市场为基础的商品逻辑，这可以说是在21世纪的市场中成为典范的主要因素。

通过利用粉丝和连续性之间的关系，漫威鼓励并邀请读者追阅他们可能不经常购买的漫画系列。通过这么做，公司无论在媒体之间还是在媒体内部，都实现了多元宇宙的连续性，这个因素同时涉及叙事和商业设计，也就是说，在内容与经济学之间存在着一种辩证的拉锯战。就漫威而言，在不同媒体之间增强连续性，即使连续性原则表现得并不明显，如漫威漫画宇宙与漫威电影宇宙之间的关系那样，通过将叙事形式商品化来遵循资本主义的逻辑。

事实上，漫威电影宇宙是一个跨媒体宇宙，而了足一个媒体制手串。第一波漫威电影包括《无敌浩克》［路易斯·莱特里尔（Louis Leterrier），2008年］、《钢铁侠》（乔恩·费儒，2008年）、《钢铁侠2》（乔恩·费儒，2010年）、《美国队长：复仇者先锋》（乔·约翰斯顿，2011年）、《雷神》（肯尼斯·布拉纳，2011年）和群像电影《复仇者联盟》（乔斯·韦登，2012年）；第二波包括《钢铁侠3》（沙恩·布莱克，2013年）、《雷神：黑暗世界》（艾伦·泰勒，2013年）、《美国队长：寒冬战士》（安东尼·罗素和乔·罗素，2014年）、《银河护卫队》（詹姆斯·古恩，2014年）、《蚁人》（佩顿·里德，2015年）、《复仇者：奥创纪元》（乔斯·韦登，2015年），以及电视剧系列《神盾局特工》（2013年起）和《特工卡特》（2014年起）。漫威的计划也包括一项与网飞公司（Netflix）的交易，即制作4部电视剧，包括《超胆侠》、《卢克·凯奇》（Luke Cage）、《杰茜卡·琼斯》（Jessica Jones）和群像剧《捍卫者联盟》（The Defenders，即《复仇者联盟》对应的电视版本）。

此外，漫威还出版了几部在主线漫威宇宙（地球-616宇宙）的"主连续性"外运行的系列漫画，但它们被连接到了电影和电视剧的叙事架构上，作为世界构建的扩展部分和"互相锁定的商业冒险活动"。如《黑寡妇出击》（Black Widow Strikes）、《复仇者前奏》（Avengers Prelude），以及其他的漫画系列，填补了漫威主要宏观结构的间隔，更加全面地充实了叙事事件。2011年，漫威开始通过一系列"漫威短片"将微电影引入电影连续性中，这些短片成为《雷神》《美国队长》和《复仇者联盟》蓝光DVD中的额外内容（也可在YouTube上观看）。前两个短片《神盾顾问》和《寻找雷神锤子路上发生的趣事》以神盾局特工菲尔·科尔森（Phil Coulson）为主角，后者聚焦角色离开《钢铁侠2》后的内容，作为首部《雷神》电影的序幕。

漫威传奇
——漫威宇宙与商业帝国崛起

漫威已经用多种方法将漫画的连续性模型改编至真人电影宇宙,成为电影史上最壮观的世界构建和序列化实例①。每个电影或电视系列可以看作是一个章节,或看作是连载故事或"宏观结构"中的"微型叙事",它们遵循着连续性和序列性原则。角色们多次穿越进入对方的剧情领域,从而形成了超剧情,并继续迅速扩展成为一个庞大的叙事体。然而还不止这些,漫威并没有将真人电影材料视作漫画宇宙之外的作品或附属作品,而是着重指出这些事件发生在地球-199999上,从而使各种文本合理化,使其成为完整的多元宇宙的组成部分。漫画杂志的"超级读者"可以将电影连续性合理解释为漫威多元宇宙的构成部分,而非粉丝和普通观众虽然对漫威的故事世界没有充分的了解,但也可以去电影院观赏最新上映的漫威电影。漫威的策略适用于漫画迷、电影迷和一般人群。

与漫威相比,DC对真人电影市场的开发利用无论是在产量方面还是在盈利方面都要逊色一些。仅有克里斯托弗·诺兰的《蝙蝠侠》电影获得了成功,《绿灯侠》(马丁·坎贝尔(Martin Campbell),2011年)在影评及商业上均遭受滑铁卢;尽管《超人:钢铁之躯》(*Man of Steel*)票房不错,却彻底分裂了粉丝群。《自杀小队》(*Suicide Squad*)〔大卫·阿耶(David Ayer),2016年〕聚焦小丑和哈莉·奎茵(Harley Quinn)和死射(Deadshot);此外还有《蝙蝠侠大战超人:正义黎明》(*Batman v Superman:Dawn of Justice*)〔扎克·施奈德(Zack Snyder),2016年〕,聚焦超人、蝙蝠侠、神奇女侠和莱克斯·卢瑟(Lex Luthor),其中还有海王、钢骨和闪电侠的短暂客串。也许DC正在心急火燎地试图追赶漫威的业界霸主地位〔定档于2017年上映的群像电影《正义联盟》(*Justice League*)标志着这种追赶达到了顶峰〕。DC宣布了即将根据其他超级英雄作品改编上映的电影名单,包括《神奇女侠》(2017年)、《闪电侠》(2018年)、《海王》(*Aquaman*)(2018年)、《沙赞》(*Shazam*)(2019年)、《钢骨》(*Cyborg*)(2020年),以及另一个改编自《绿灯侠》的作品(2020年)。

漫威在构建故事世界方面苦心经营,这为它的成功奠定了基础,而DC的操作则

① 由于迪士尼于2012年收购了卢卡斯影业,《星球大战》抛弃了由小说、漫画等建立起来的扩张宇宙,其宇宙经历了一系列变动,更改了原先的连续性;将超剧情重新概念化为《星球大战》的"事实"及规范。因此自2014年起,所有的《星球大战》漫画、小说、电子游戏及其他媒体都成为规范(旧系统的运行遵循分层的连续性,具有多个层次的规范性)。通过这样的举措,迪士尼似乎在参照漫威电影宇宙的框架,并引申出了连环漫画模式的连续性。

第 12 章
薛定谔的斗篷　漫威多元宇宙的量子序列

似乎很是焦虑。DC 的《蝙蝠侠：侠影之谜》(*Batman Begins*) 不属于 DC 的多元宇宙；《超人：钢铁之躯》《绿灯侠》或电视连续剧《绿箭侠》或续集《闪电侠》（虽然绿箭侠和闪电侠偶尔会交叉）也不属于 DC 多元宇宙。绿箭侠与亨利·卡维尔（Henry Cavill）的超人存在于不同的宇宙中，克里斯托弗·诺兰表示他的《蝙蝠侠》电影与《超人·钢铁之躯》存在于不同的剧情之中。即便是福克斯影业和索尼影业制作的漫威电影，也都明确了故事发生在漫威多元宇宙的那一部分。X 战警系列发生于地球-10005，萨姆·莱米的蜘蛛侠电影存在于地球-96283，马克·韦布在地球-120703 重新启动了时间线。

结论：水晶宫殿

在漫威的多元宇宙中，量子区域之间的旅行通常被解释为要通过宇宙意外事件或特殊能力才能实现，而不是人人通过简单化的路径都可以实现。在《流放者》(*The Exiles*) 中，我们可以看到流放者总部"水晶宫殿"，它是存在于时间与空间之外的水晶建筑，在那里可以看到多元宇宙的景象。我们作为读者而存在于这个"水晶宫殿"中，因此我们可以研究漫威多元宇宙，将它视作一个有着复杂设计的庞大叙事网络。这是我们的假设。对雷诺兹来说，至少在当下存在的星球平原上，没有一个单独个体能够自己消化漫威多世界的全部内容。然而，网络空间的个人粉丝们汇聚了大量的百科知识，并共同构建了海量的奥秘数据库。那些在漫威/维基百科数据库中的网站充当着在线参考手册，是粉丝和"超级读者"们精心构建的巨型集体情报池。网络空间是流放者总部"水晶宫殿"的复杂分支，由此所有人都能接触多元宇宙及其丰富的叙事延展。

根据量子理论，多元宇宙只在被观察时才具有真实性。对于许多粉丝来说，地球-616 的常规连续性是"真实的"叙事历史；但是同样地，在萨姆·莱米（Sam Raimi）的《蜘蛛侠》三部曲中，托比·马奎尔的表演，对某些影迷来说的确演绎出了精髓。正如量子理论所指出的那样，多元宇宙中不是层次结构，而是相对结构，这个相对结构取决于观察者的位置。在这个多元宇宙中，"所有的量子状态都是同样真实的"。

尽管 DC 采取了控制和分离策略，但所有文本的存在形式都可以用吉姆·柯林斯（Jim Collins）精准的术语"互文阵列"来描述，这意味着 DC 文化的全部内容存在于具有多重连续性、交替性叙事现实以及量子位置的多元宇宙中。当然，这种无层次

性是后结构主义话语的一个关键特征。结合吉尔·德勒兹（Gilles Deleuze）对于根茎的定义，阿道夫·哈贝雷尔（Adolphe Haberer）将其归纳为"传播和蔓延的网络，没有起源，没有终点，也没有层次条理"。

文学、哲学、量子和学术范式，以及漫画宇宙，让我们能够从宇宙学的立场来看待文化系统，其中一切事物在文本与互文的杂乱混合中内在地相互联系，并且交织在一起。从这个角度来看，所有虚构作品都是同样真实的，而且存在于多元宇宙的某个地方。正如斯嘉丽·托马斯（Scarlett Thomas）指出的，"如果你相信多世界解释，那么我们写的每部虚构作品实际上都描述了多元宇宙中的一些现实。没有什么是虚构的"。换句话说，所有的文化都是量子。

漫威对连续性及本体秩序的信奉是不容忽视的。对于粉丝来说，官方的、正统的"正典"极为重要。对于其他人来说，这可能并不完全正确，他们认为DC只需设计一个方案，通过多元宇宙的指定将交替性的原型故事封为"正典"就可以了。然而，对连续性及本体秩序的信奉正是漫威与DC的不同之处。这一点意义重大，对于许多进入多元宇宙，并对合理性、连贯性和一致性有所要求的读者而言，这仍是至关重要的。漫威的跨媒体苍穹正是量子序列的典范。

作者简介

菲利克斯·布林克尔（Felix Brinker） 柏林自由大学约翰·肯尼迪研究所北美研究研究生院的博士生。他在汉诺威莱布尼兹大学获得了美国研究及政治科学的学士学位及美国研究的硕士学位，他在 2012 年的毕业论文题目为"当代美国系列电视的共谋美学"（*The Aesthetics of Conspiracy in Contemporary American Serial Television*）。他的研究重点一般为电影电视、流行连续剧、批判理论及美国流行文化政治。他的近期出版作品包括：尚恩·丹森（Shane Denson）和朱丽业·莱达（Julia Leyda）编辑的《后电影：21 世纪电影的理论化》（*Post-Cinema: Theorizing 21st Century Film*）中的一个章节"当代（超级英雄）畅销系列的政治经济学"［On the Political Economy of the Contemporary (Superhero) Blockbuster Series］，以及波吉特·道斯（Birgit Dawes）、亚历桑德拉·甘瑟（Alexandra Ganser）和尼科尔·波朋哈根（Nicole Poppenhagen）编辑的《失范的电视：21 世纪美国电视系列中的政治与犯罪》（*Transgressive Television: Politics and Crime in 21st Century American TV Series*）中的章节"NBC 的'汉尼拔'及观众参与的政治"。

詹姆斯·N. 吉尔摩（James N. Gilmore） 印第安纳大学传媒与文化学院的博士生。他出版的作品包括与马修·斯托克（Matthias Stork）合作编辑的文集《超级英雄协同作用：漫画杂志角色电子化》（*Superhero Synergies: Comic Book Characters Go Digital*）。

迈克尔·格雷夫斯（Michael Graves） 美国中央密苏里大学传媒学助理教授。他于 2011 年在堪萨斯大学获得电影及传媒学博士学位。他的研究重点为传媒行业对跨媒体故事叙事的使用、参与性策略及吸引观众的新媒体技术。

德鲁·杰弗里斯（Dru Jeffries） 多伦多大学电影研究院的博士后。他于 2014 年从康考迪亚大学获得电影及移动影像研究学的博士学位。他关于漫画书电影的论文曾发表于《色情文学研究》（*Porn Studies*）、《电影爱好者》（*Cinephile*）、《电影及视频的季度评论》（*Quarterly Review of Film and Video*）和《世界构建：跨媒体、粉丝和产业》（*World Building: Transmedia, Fans, Industries*）。他还著有《漫画书电影类型：每秒 24 格电影》（*Comic Book Film Style: Cinema at 24 Panels per Second*）。

亨利·詹金斯（Henry Jenkins） 南加利福尼亚大学传媒、记者及电影艺术的特聘荣誉教授。他的著作包括《文本盗用者：电视粉丝与参与文化》（*Textual Poachers: Television*

Fans and Participatory Culture)、《粉丝、博主和游戏玩家：电子时代的媒体消费者》（Fans, Bloggers and Gamers: Media Consumers in a Digital Age)、《趋同文化：旧媒体与新媒体的碰撞》（Convergence Culture: Where Old and New Media Collide）及《借助任何必要的媒体：新一代年轻人的行动主义》（By Any Media Necessary: The New Youth Activism）。

德里克·约翰逊（Derek Johnson） 麦迪逊威斯康星大学传媒与文化研究的副教授。他撰写了《媒体许可：文化行业的创意性许可及协作》（Media Franchising: Creative License and Collaboration in the Culture Industries），并合作编辑了《媒体作者指南》（A Companion to Media Authorship）与《让媒体发挥作用：娱乐行业管理的文化》（Making Media Work: Cultures of Management in the Entertainment Industries）。

马克·米内特（Mark Minett） 南卡罗来纳大学英语与文学学院及电影和媒体项目的助理教授。他的论文曾发表于《电影和电视研究的新评论、电影历史及罗伯特·奥特曼指南》（The New Review of Film and Television Studies, Film History, and A Companion to Robert Altman）。

德隆·欧维佩克（Deron Overpeck） 东密歇根大学传媒与戏剧艺术学院的助理教授。他的研究成果发表于《电影季刊》（Film Quarterly）、《电影历史：国际期刊》（Film History: An International Journal）、《电影、广播和电视历史期刊》（Historical Journal of Film, Radio and Television）、《恐怖电影研究》（Horror Studies）、《电影、视频和移动影像季度评论》（Quarterly Review of Film and Video），以及斯蒂芬·普林斯（Stephen Prince）编辑的《1980年代的美国电影》（American Cinema of the 1980s）和《探索新电影历史：方法及案例研究》（Explorations in New Cinema History: Approaches and Case Studies）的合刊中。

安娜·F. 帕德（Anna F. Peppard） 加拿大多伦多约克大学英国专业的博士候选人，她的研究重点为展现美国文学及大众媒体中的性别、种族及性征，包括电影、电视、类型小说和漫画杂志。她的论文曾发表于《美国研究之加拿大评论》（Canadian Review of American Studies）、《国际漫画艺术杂志》（International Journal of Comic Art）及《幻想艺术期刊》（Journal of the Fantastic in the Arts）。

威廉·普罗克特（William Proctor） 英国伯恩茅斯大学媒体文化与传媒专业的讲师。他撰写了《当代重启：漫画杂志、电影和电视》（The Contemporary Reboot: Comic Books, Film and Television），并就蝙蝠侠、詹姆斯·邦德、《行尸走肉》、"单向组合"乐队粉丝及《星球大战》等流行文化角色与观念发表了文章及书刊章节。他的研究兴趣包括跨媒体故事叙事、改编、重启、许可以及观众/接受度研究。他还任"世界星球大战项目"主管。

作者简介

布拉德利·肖尔（Bradley Schauer）　亚利桑那大学戏剧、电影及电视学院的助理教授。他撰写了《逃离速率：美国科幻小说电影 1950 年至 1982 年》（Escape Velocity: American Science Fiction Film 1950-1982）。他的论文还发表在诸多期刊和书籍中，包括《电影历史》（Film History）及《银幕之后：电影艺术》（Behind the Silver Screen: Cinematography）。

卡莱尔沃·A. 西内尔沃（Kalervo A. Sinervo）　康考迪亚大学的博士候选人，他研究媒体许可中的世界构建及知识产权问题。他对电子漫画盗版的研究成果发表于 Amodern 学术期刊和 IGI 出版社的《利基在线社区的教育、心理及行为考虑》（Educational, Psychological, and Behavioral Considerations in Niche Online Communities）中。他关于跨媒体地理的论文近期发表于《第一人称学者》（First Person Scholar）和《宽荧期刊》（Wide Screen Journal）。卡莱尔沃还担任 IMMERSe 游戏研究网络的研究员，并担任加拿大漫画研究协会负责沟通事务的副会长。

亚伦·泰勒（Aaron Taylor）　加拿大阿尔伯塔省莱斯布里奇大学新媒体学院的副教授。他是《电影表演理论》（Theorizing Film Acting）的编辑，撰写了大量关于电影表演的文章。他关于超级英雄漫画和电影的论文曾发表于《流行文化期刊》（The Journal of Popular Culture）和《电影和表演改编期刊》（The Journal of Adaptation in Film and Performance）中，还有论文即将发表于巴里·基思·格兰特（Barry Keith Grant）编辑的论文集《漫画、电影及文化》（Comics, Cinema & Culture）中。

达伦·韦肖勒（Darren Wershler）　康考迪亚大学媒体与当代文学专业的研究员。他近期出版的著作有《盖伊·马丁的〈我的温尼伯〉》（Guy Maddin's My Winnipeg）。

马特·约基（Matt Yockey）　俄亥俄州托莱多大学戏剧与电影学院的副教授。他关于超级英雄类别及粉丝的著作发表于多份期刊及合集中。他还出版了专题著作《蝙蝠侠》（Batman）（电视里程碑系列）。